本书为：

东南大学艺术学院**艺术学理论与设计学**

研究生教材

艺术史：理论与书写

徐子方 著

东南大学出版社
SOUTHEAST UNIVERSITY PRESS

图书在版编目(CIP)数据

艺术史:理论与书写 / 徐子方著. —— 南京:东南大学出版社,2020.10
 ISBN 978-7-5641-9133-7

Ⅰ. ①艺… Ⅱ. ①徐… Ⅲ. ①艺术史-世界-文集 Ⅳ. ①J110.9-53

中国版本图书馆 CIP 数据核字(2020)第 183872 号

艺术史:理论与书写　Yishushi:Lilun Yu Shuxie

著　　者	徐子方
责任编辑	顾　娟
出 版 人	江建中
策 划 人	张仙荣
出版发行	东南大学出版社
地　　址	南京市四牌楼 2 号　邮编:210096
网　　址	http://www.seupress.com
经　　销	全国各地新华书店
印　　刷	江苏凤凰数码印务有限公司
开　　本	700 mm×1000 mm　1/16
印　　张	18
字　　数	268 千字
版　　次	2020 年 10 月第 1 版
印　　次	2020 年 10 月第 1 次印刷
书　　号	ISBN 978-7-5641-9133-7
定　　价	68.00 元

本社图书若有印装质量问题,请直接与营销部联系。电话(传真):025-83791830。

目 录

上编：艺术史原理摭谈

艺术定义与艺术史新论
——兼对前人成说的梳理和回应 / 3
一、前人"艺术"定义之评说 / 3
二、关于定义和史的正面回应 / 8
三、现状与对策 / 12

艺术史认识论
——基于前人相关观点的梳理和回应 / 17

艺术史再认识 / 30
一、打通和综合：跨界的艺术史观 / 30
二、观念上？地理上？——中心论再议 / 33
三、必须突破形式主义、结构主义的迷障 / 36
四、应当同时关注艺术家和艺术品，关注联系和规律 / 39
五、几点思考 / 41

艺术魅力：真实生命之内充 / 43

生命层级与艺术表现 / 52

生命沦落与艺术辉煌
——一种特殊反比效应 / 63

艺术史三段论：原始、古典、现代 / 75

关于艺术史模式与艺术史分期的若干问题 / 89
一、对既有模式的检视和回应 / 89

二、艺术史分期之关键:原始、古典和现代 / 96

三、结论 / 102

中编:中外艺术史概观

史前艺术论略
——基于欧洲考古学成果和一般艺术学的角度 / 105

一、雕塑——现存最早的史前艺术遗存 / 105

二、洞穴壁画——成就最高的史前艺术 / 109

三、史前音乐和舞蹈——隐身在造型艺术背后的表演艺术 / 113

四、结论——艺术史不是从东方开始,而是自西方发端。黑格尔理论中的象征型艺术不应局限在古代东方的金字塔,也应当包括史前艺术 / 117

非西方艺术委顿与艺术全球化
——兼谈所谓国际化问题 / 119

一、殖民化与美非等洲艺术传统的中断 / 119

二、东方西化与现代艺术的趋同 / 122

三、全球化所带来的艺术史话题 / 126

世界艺术史论纲
——基于人类艺术发展中的地域性流变 / 130

一、史前艺术寻根——欧洲大地 / 130

二、地中海的辉煌 / 133

三、东方之光 / 138

四、欧洲重登巅峰 / 147

五、艺术现代化与世界艺术革命 / 155

审美解放与艺术变迁
——兼谈中国艺术史的分期问题 / 166

中国古代艺术理论史揆要
　　——附论《艺概》/ 175
　　一、上古：艺术理论分属诸子美学,实用工艺理论首先独立
　　　　/ 175
　　二、中世：门类艺术理论分别发展 / 178
　　三、近世：由分而合——中国古代艺术理论趋向成熟 / 180
　　四、刘熙载和《艺概》：中国古典艺术理论的新旧交合点 / 182

元代艺术与中国艺术 / 186
　　一、文人画：造型艺术主体由尚实转向尚意 / 186
　　二、元曲：听觉艺术的转型与综合性艺术的提升 / 190
　　三、元代：近古艺术的开端 / 194

下编：艺术家举隅

从知恩图报到自悔自责
　　——试析赵孟頫的心态历程 / 201
　　一、知恩图报,赤心输诚 / 201
　　二、"自念"顿悟,自悔"罪出" / 204

遁入画境：黄公望等心态描述
　　——元末文人心态研究之一 / 208

浪子·斗士·大师
　　——关汉卿的心态特征 / 214
　　一、身世及人生道路选择 / 215
　　二、浪子心性,斗士精神 / 218
　　三、升华——艺术之变革与创新 / 222

戏曲与古琴的生命互动
　　——朱权及其"二谱" / 226

结束语:学科背景检视

艺术学学科错位及在中国的出路
　　——兼谈艺术升格为学科门类问题 / 239
　　一、见怪不怪的传统:史和论的错位与断裂 / 240
　　二、艺术学在中国的命运及所引发的问题 / 243
　　三、分析与对策 / 246

附录一:世界艺术史大事年表 / 249
附录二:艺术史参考书目 / 267

后记 / 277

艺术史原理摭谈

上编

艺术定义与艺术史新论
——兼对前人成说的梳理和回应

艺术的定义,即艺术概念之界定,是阐述艺术史的前提。不了解什么是艺术,也就无从谈论艺术史。当代德国艺术史家汉斯·贝尔廷曾经明确指出:"必须解释那个'艺术'的概念……而且只有当这个概念充分发展到有关这个概念(艺术)所涉及的内容足以有一个'历史'能够被撰写时,才会出现一部'艺术的历史'。"[①]然而迄今问题并未真正得到解决。由于传统艺术理论和艺术史分属哲学和美术学两个不同学科,对于"艺术"一词的理解和使用存在着明显的错位,从而给艺术论和艺术史学科建设造成了不应有的混乱,必须作一次认真的梳理和回应。

一、前人"艺术"定义之评说

艺术定义的探究长期以来一直是学术界的热点之一,相关的思考及结论各有其视阈和逻辑构成,无法简单弥合,但也并非绝对无从置喙,否则讨论将永远无法进一步深入。今天看来,可从如下几方面入手梳理和评述:

① [德]汉斯·贝尔廷:《瓦萨利和他的遗产——艺术史是一个发展的进程吗?》,载《艺术史的终结?——当代西方艺术史哲学文选》(汉斯·贝尔廷等著,常宁生编译),中国人民大学出版社2004年版,第64页。

首先,就艺术的对象主体角度而言,迄今所有观点大抵可分为可定义论(可知论)和不可定义论(不可知论)两大类。

可定义论由来已久,可说是构成了两千多年以来关于艺术定义和本质问题讨论的主体,也是学者们辛勤耕耘的原动力。从柏拉图、亚里士多德到康德、黑格尔,到20世纪的克莱夫·贝尔和克罗齐,几乎涵盖了本领域所有大师级学者,留下了"模仿说""再现说""表现论""理念论""形式论""直觉论"等一系列里程碑式成果。可定义论最大特点是承认艺术为一有着实在意义的集合型客观事物,可以寻绎其定义和本质,类似于哲学中的可知论,出发点无疑是正确的。当然也要看清问题所在,一方面,它们大多出自哲理思辨而很少接受实证的检验。面对着众多成说逻辑严密、思路清晰却又互相抵牾、近乎自说自话的尴尬,无奈之余,人们不难得出这样的结论:艺术的定义确乎应该到时代的艺术学中去寻找,而不应该到时代的哲学中去寻找,但这就陷入了自我否定的窘境。另一方面,艺术领域探讨艺术概念的工作又太过薄弱,学识渊博、涉猎广泛却未能看到中世纪乃至文艺复兴后艺术发展的古、近代思想家且不说,即使现当代艺术学家、艺术史家也多受制于自身专业背景和传统习惯,知识储备和理论素养远逊于前辈,容易局限于个别或具体的现象讨论,流于表面化和片面性。可以说,传统可定义论在哲学中已经走到了尽头,它的最大危险是将艺术概念的讨论引向玄学,最终导致不可知论。

作为传统的挑战者,20世纪崛起的不可定义论从根本上否定艺术概念的实在意义,认为试图界定其定义及其本质无可能亦无必要。持这一观点较著名的有建立在分析哲学基础上的纯语义论和开放论,如W. E. 肯尼克、维特根斯坦和莫里斯·韦兹等人,他们宣称"艺术"一词只具有集合词的概念作用,在这一词汇下面包容通常人们认可的各种门类艺术,本身不具有实在意义。既然不具实在性,讨论其定义也就如同水中捞月。换言之,艺术定义属于不可知的范畴,永远不可言说。[1] 应当承认,不可定义论者没有公开宣称艺术不可知论,相反他们

[1] 参见[美]M. 李普曼:《当代美学》(邓鹏译),光明日报出版社1986年版,第225页;陈池瑜:《现代艺术学导论》,清华大学出版社2005年版,第1—2章。

认为不可定义恰恰是对艺术的真知。然而难以否定的是,艺术的不可定义论最终只能导致不可知论。正如可定义论陷在哲学泥潭里难以自拔一样,不可定义论同样至今未能说服大多数研究者,但由于不可定义论伴随着20世纪现代派艺术而出现,涉及的是传统艺术观未能预知和阐释的问题,故其对当代艺术研究前沿的影响不可小觑。

应当肯定,不可定义论(不可知论)思辨价值不容抹煞,所提出和试图解决的问题也确实无法回避,但它对于艺术概念的认识意义却很有限。原因亦很简单,根据逻辑学和语言学常识,概念既为具有实在意义的事物之集合,就必然同样具有实在之意义,集合概念不应成为分析之障碍,如"人""马""房屋"等词汇而然。作为诸门类艺术集合之艺术概念亦应作如是观,即亦应具有其实在性。进言之,艺术概念应该且必然有自己的内涵和外延。无论出发点如何不同,只要接受"艺术"这一名词,就得解释它的涵义,即从纯语义角度而言,也没有不具意义的名词。"艺术不可言说"只能说明人们的认识具有局限性,即尚未达到能够"言说"的层次。在现代科学不仅能够认识物质客体还同样能够认识精神主体的情况下,对于世界上任何事物,都不可能声称其具有绝对不能言说的特殊地位。至于说开放性,虽然对于学术研究来说不无吸引力和压力——任何专业和学科皆希望开放,不愿意被扣上封闭的帽子——但概念的开放与意义的边界不应矛盾,如果由于开放混淆了艺术和非艺术的界限,从而导致取消学科及专业的后果,这将是灾难性的,并不符合开放的本意。以此作为指导思想,所波及的就不仅仅是艺术。更为重要的是,艺术的不可定义论(不可知论)不符合学科建设的实际,它最容易成为无所作为的借口。

已有艺术定义的分类尚不止于此。从艺术的认知主体角度看,迄今形形色色的艺术定义还可分为哲学家的观点和艺术家的观点两大类。

20世纪英国著名美学家罗宾·乔治·科林伍德曾经指出:"对艺术哲学怀有兴趣的人大致可以分为两类,具有哲学家素养的艺术家和具有艺术家素养的哲学家。"[①]他的这句话对我们也不无启发。事实上,

① [英]R. G. 科林伍德:《艺术原理》,中国社会科学出版社1985年版,第3页。

有关艺术定义的前人成说同样可分为两类:"具有艺术趣味的哲学家"观点和"具有哲学素养的艺术家"观点。前者属于哲学范围,不具独立意义。典型如康德、黑格尔及现代分析哲学家维特根斯坦、韦兹等人,科林伍德和苏珊·朗格等人大体也可归入此类。后者即一般意义上理论家和学者的观点,非严格意义上哲学体系之一部分。这部分研究者数量较少,而且或多或少也受着时代哲学思潮的影响,有时竟和前一部分人难以截然分开,如坚持模仿论、再现论、游戏论、社会惯例论乃至纯语义论的学者。以李格尔、沃尔夫林等为代表的心理学、形式主义艺术理论学派也属于这一类型。目前的关键是必须理性面对上述两类观点之联系和区别,促使讨论既具有思辨性又不脱离实证的检验。让概念的探讨脱离哲学架构而回到艺术学领域中来,这是近年来艺术学界经常听到的一句话,但仅此而言并不全面,必须补充一句:不可机械对待!例如说不能因此抛弃哲学思维中善于抽象和整体把握乃至勾勒规律的形而上研究方式,这是一般艺术概念有别于门类艺术的抽象本质所决定的,也是长期习惯于技能开掘或实证研究的传统艺术界所必须补的课。

另外,以概念本身的基本要求衡量,围绕艺术定义的现有观点又可分为合乎定义的逻辑要求的和不合乎逻辑要求的两大类。

逻辑学常识认为,任何定义总有被定义的对象和用来定义被定义对象的对象,即被定义项和定义项。前者的语言表述总是比后者简短;而后者的含义又总是比前者显豁。古罗马人波爱修提出"概念＝概念所归的属＋种差"的公式至今仍未失去其认识价值。根据该公式,种差为该属下面一个种不同于其他种的特征。以波爱修公式衡量,现有关于艺术定义的观点或者没有严格的属加种差的逻辑结构,如康德、黑格尔、克罗齐等人的观点,或者在形式上虽然具备定义的逻辑形式,但存在种种弊病,如《不列颠百科全书》将艺术定义表述为"用技巧和想象创造可与他人共享的审美对象、环境或经验"[①]。其定义项"审美对象、环境或经验"含义即不明朗,显得太抽象,本身尚需详加讨论。至于克莱夫·贝尔和苏珊·朗格等人的形式论,被定义项和定义

① 《不列颠百科全书》第1卷,中国大百科全书出版社1999年版,第507页。

项之间很难形成明显的种属关系(如"艺术"和"形式""创造"),因而都不能揭示艺术的特有属性。真正的艺术定义必须符合定义即"属十种差"的逻辑要求。显而易见,由于背离了形式逻辑的基本要求,上述诸般艺术定义实际不是真正意义上的定义,相当程度上只是一般性地在表明研究者自己的观点。目前的关键还在于将严格的艺术定义与一般意义上的艺术见解相区别。

逻辑的缺失还不仅在此。稍作分析即可发现,已有观点并不都是在给艺术下定义,而是可细分为美的定义、艺术美的定义、艺术的定义和艺术品的定义等多种。

除了个别理论家如苏珊·朗格以外,有关艺术定义的已有观点大多未能将美(含艺术美)和艺术、艺术和艺术品的概念界限分清楚。如康德、黑格尔的定义实际上界定的都是美,尽管在他们那儿,"美"涵盖"艺术",或者说真正的美只和艺术发生关系,但毕竟两者含义不能完全重合。同样,克罗齐、奥斯本、乔治·迪基等人又大多是在谈论艺术品。所有这些,从严格的逻辑意义上说都是不严密的表现。因为按常识,给事物下定义首先要保证概念和事物之间的名实关系应当直接对应和明确无误,不能偷换和游移,否则即使给出定义也是含糊和易变的,充其量只能作为参考而不能作为定论。如果说在当代,随着现代主义、后现代主义艺术的兴起,人们已愈来愈容易分清美与艺术的区别的话,则艺术与艺术品的区别至今仍不为人们所深刻留意。鉴于"美""艺术美"的概念属于哲学美学,故谈论艺术定义时对它们投放太多的精力只能是越俎代庖。为艺术下定义,必须明确的是其艺术创作、艺术品和艺术接受者三位一体的科学定位和逻辑构成,换言之,必须将艺术的定义与"美"的定义、"艺术美"乃至"艺术品"的定义区别开来。

以上从四个方面对艺术定义方面的前人成说作了大致上的梳理和评述。不难看出,迄今前人有关"艺术"概念的界定研究大多具备独有的学识构架、观察向度和理论积累,其结论无疑皆具启发意义,可以作为进一步研究的出发点和理论基础,但都存在着严重的不足甚至障碍,此亦为这方面研究难以进一步深入的深层原因。只有认真梳理分析,方能建立我们自己的艺术观和艺术史观。

二、关于定义和史的正面回应

既然前人成说都存在不足,那么到底如何界定科学的艺术定义呢?这个问题自然很复杂,如前所言,涉及方方面面的理论视阈和逻辑构成,希望通过区区一文便一劳永逸地解决问题显然不现实。西方分析哲学更认为不要轻易给艺术下定义,据说下定义就是搞封闭,不利于新的艺术形式的产生,"任何封闭的艺术定义都将使艺术创造成为不再可能"(莫里斯·韦兹语)。然而定义涉及本质,一个事物没有定义即表明人们还没有认识其本质。界定艺术定义更牵涉到包括艺术史在内的一般艺术学的学科和专业定位,尽管困难但不容回避。假如一个现存的艺术定义影响了新的艺术形式的产生,这只能说明它没有抓住艺术的真正本质,因而是不完善的,但绝不能以此否定艺术定义的必要性。哲学玄想纵然无法替代艺术学的学科建构,但定义之争却并非坏事,起码它可以促使人们进一步深入思考。

笔者认为,艺术既是一个有着自身实在意义的集合概念,对艺术概念的合理运用即应考虑分类学的因素,不能将艺术中的一部分割裂开来取代对艺术概念的整体认识。说白了,艺术不仅仅是视觉艺术,否则,艺术学研究永远不会和美术学或造型艺术史论区别开来。换言之,艺术定义的界定也不能太狭隘,不能仅根据研究者自身的学科和专业背景去思考问题,不光考虑古典,也应考虑现代(包括现代主义和后现代主义艺术)。不能以前者排斥后者,将后者逐出艺术家族。也不能像科林伍德那样以后者而蔑视前者,称前者为前艺术。另外,以东方艺术为代表的非主流地域艺术也应得到应有的关注。一句话,科学合理的艺术定义应为视觉艺术和其他艺术、主流艺术和非主流艺术、中心区域艺术和边缘区域艺术,以及原始艺术、古典艺术和现代艺术的最大公约数。只有真正弄清艺术定义及其本质和分类学意义,才能以此展开并建立起真正科学的艺术史观。这一点,我们无法回避,即使思谋不成熟也不妨进行一下尝试。

也正是基于上述考虑,笔者以这样两句短语给艺术下定义:艺术是为了满足欣赏者需要而发生的一种合目的性人造物或行为。不难看出,这里关于艺术的定义包括艺术创作、艺术品和艺术接受者三个核心要素,缺一不可,实际上它也是简约得不能再简约了的艺术定义。

"欣赏者"决定了艺术独有的作用对象,"创造"是艺术的灵魂,"为了满足欣赏者需要"而创造反映了艺术活动的本质,舍此即不能将艺术创造与宗教创世乃至科学领域的发明创造等分开。"合目的性"决定艺术的创造者——艺术家(为欣赏者而创作),以此与动物界的无意识"创造"相区分,也与康德的目的性亦即造物主"目的"无关。"人造物或行为"(艺术品)为艺术外延的边界,与之相对应的是与人无任何关系的大自然。上述定义明确规定,艺术品只是艺术之一部分而非艺术本身。和传统观念相比较,这里承认特定条件下非物质的"行为"也属于艺术品,倒不完全是为了迁就现代派艺术中的"行为艺术""观念艺术"等,传统艺术中的听觉艺术实际上就是一种"行为"(音乐是声波在空气中发生合目的、合规律震荡的结果,借助于物质但本身并非物质)。需要说明的是,"欣赏"并不等同于审美。理论界早有观点指出,在艺术概念界定中,"审美情感"一词应慎用,因其来自美学,本身即存在着界定的困难,对于20世纪以后的现代艺术、后现代艺术来说,用了"美"的标签去贴更徒增滋扰。

定义当然不是艺术问题的全部,如同本文开始时所言,关键是艺术的定义与艺术史观密切相关,前者是后者展开的前提和基础。界定了艺术的定义,艺术史观的问题也就变得非常明朗,最终具备迎刃而解的可能。

应当交代清楚,目前流行的各种艺术定义多未刻意将艺术认识限于视觉图像,艺术分类理论也同样没有仅仅指向视觉艺术,在逻辑上艺术史所涵盖的就应是所有艺术门类,但迄今艺术史界的实际操作却存在着明显的矛盾,这就是包括艺术分类学在内的艺术理论研究都集中在哲学领域,对于身处美术学(视觉艺术)领域的艺术史研究并未产生直接影响。正因此,传统艺术史观存在着理解和操作上的双重错误。这里只需略举一例:澳大利亚艺术史家保罗·杜罗和迈克尔·格林哈尔希在其合著的《西方艺术史学——历史与现状》一文中这样

归结:

艺术史(Art History)是研究人类历史长河中视觉文化的发展和演变,并寻求理解在不同的时代和社会中视觉文化的应用功能和意义的一门人文学科。①

这段话无疑代表了西方艺术史界的流行看法:视觉文化=艺术。由于"史""论"学科分隔的缘故,人们似乎忘记了除了视觉艺术之外还有其他艺术门类(听觉艺术、综合艺术等),无论如何这不是名副其实的艺术史观,充其量只是狭义的艺术史观,或者干脆就是视觉艺术史观、美术史观。

非但如此,常识告诉我们,历史可以是单一、具体的事物发展史,也可以是一系列事物的综合发展史。二者的区别在于,前者如同生物,有明确的产生、发展、高潮、衰退、灭亡的过程,呈现的是抛物线(或曰线性结构)。后者则不一定,每个阶段皆有自己的特点(如马克思称古希腊神话是不可企及的典范),呈现的是波浪线(或曰螺旋式结构),可以理清涌动的趋势和脉络,而不存在新一定胜于旧的问题。鉴于西方自瓦萨里、温克尔曼、黑格尔以来以建立不断进步最终完善的艺术史为己任或以艺术的发展作为哲学体系一部分之片面,目前艺术史研究领域已经认识到不能将达尔文的生物进化论简单套用到社会历史中来,摒弃生物学模式和进化论模式似乎已成了艺术史界之共识。然而,看待任何问题皆不能太过绝对,不能否定一般艺术史和门类艺术史的区别。对于有着具象实体的艺术种类(如西方的竖琴乐、芭蕾,中国的国画、昆曲等)来说,研究其发生、发展、高潮、衰落以至嬗变的过程还是必要的,在这方面,不能简单拒绝生物学模式和进化论模式。即使是一般艺术史,也应该有规律可循(思潮、风格、流派、形式、种类的演变等等),不可能仅仅是对过去史实之简单罗列,如某些艺术史家的所谓"再现"论。

说到这里,产生了一个似乎不是问题的问题:艺术史是不是在讲"故事"?

① [德]汉斯·贝尔廷等:《艺术史的终结?》(常宁生编译),中国人民大学出版社2004年版,第23页。

这也应该是常识,却有必要在此重提。历史是已经过去的人类活动进程,与"故事"的概念相通但有区别。"历史"重在宏观,揭示进程,寻绎规律,绝对排斥虚构。"故事"则重在微观,依据想象,叙述情节,不排除为了生动而进行适当虚构。一句话,如果只是对过去的事物作纯客观描述而不揭示其发展规律,不得称为真正的历史。也就是说,不是任何故事皆可以进入"历史"视野的。贡布里希将自己那本艺术史名著题为《艺术的故事》(*The Story of Art*),应有自己的考虑,也显示了治学态度之严谨,天津人民美术出版社的中译本将其改题为《艺术发展史》,英文就必须改成"Art History",但这显然不符合著者的原意。而如房龙的《人类的艺术》、王小岩等人的《世界艺术5000年》,顾名思义就是在讲"艺术的故事",不会发生理解上的歧义。当然,评论这些著作不是我们这里所要完成的任务。

说完了"不是",再来谈"是"。

这里又涉及艺术史的定义。在笔者看来,可以套用传统的学科定义方法,艺术史就是阐述艺术的发展脉络及其规律的科学,它服从的是逻辑和历史相结合的社会演进规律。和一般的自然史、社会史一样,它也有着自己的不容突破且不能任意修改的科学边界。艺术史的横向界限由艺术的内涵和外延(包括定义,也包括分类)所决定,艺术概念既然应该涵盖艺术整体而非部分,艺术史同样不应该自我设限,分类学的问题同样不应被忽视。谁都知道,艺术史界长期以来习惯于将视觉艺术史(美术史)等同于艺术史,由此形成了一种植根于潜意识的西方话语权。但真理不承认约定俗成,必须为科学的艺术史正名。图像志就是图像志,视觉艺术史就是视觉艺术史,美术史就是美术史,不能与艺术史画等号。非但如此,理清这一点还应考虑艺术哲学、艺术美学和艺术史学科目前存在矛盾的因素(谁都知道前二者面对的是整个艺术而后者偏偏不是)。即使在国内艺术史研究领域,哲学界和传统艺术界也存在着认识和处理方式的分歧,后者本身对理论抽象即不感兴趣,而习惯于古典艺术等同于古希腊罗马美术的思维定势。艺术史还有着自己的纵向界限,这方面涉及的问题是艺术史的起点和终点,其中最为敏感的当然是所谓的"艺术史终结论"。今天看来,只要将艺术史理解为单纯"往昔事件的叙述"而非"不断求新的进步过程"(费舍尔语),就可

以肯定,艺术史可能有起点,但不会有终点,起码在可预见的将来不会,"艺术史终结论"实际上牵涉的是对艺术概念能否科学地认识。今天看来,只要有艺术品被创造出来,哪怕是黑格尔所说的"不复是心灵的最高需要",只要艺术与非艺术之间还存在着边界,艺术就不会消亡,艺术史也不会消亡,而一旦消除了这种界限,艺术将被泛化,其结果也就消除了艺术自身,艺术史更无从谈起。毫无疑问,西方学者在奠定近代科学意义上的艺术史方面走在全人类的前面,其理论遗产值得被重视,但艺术史研究不应唯西方马首是瞻。目前最关键的是应从传统的"欧洲中心论"摆脱出来,否则艺术史研究将走入死胡同。

分类学的意义还不仅体现在此,艺术史还有着自己的分类原则,不能忽视艺术史指导思想的研究。传统意义上的具体划分方法有三种:根据学科、专业性质可分为一般艺术史、门类艺术史;根据内容涉及范围又可分为世界艺术史、区域(东、西方)艺术史、国别(地区)艺术史;按照时间的长短又可分为通史、断代史等等。所有这些自然都很必要,但更重要的是应该将艺术史指导思想的研究放在首位,这就是艺术史原理,它包括艺术史认识论和艺术史方法论。这样说道理很简单,如果我们不在解决艺术史的学科范围和理论基础的概念上取得共识,就很难有一部为学术界所普遍认同的艺术史。目前之所以难以有一部真正科学、系统、全面的艺术史专著和教科书,其原因似可归结到艺术史原理研究的欠缺[①]。

三、现状与对策

有关艺术话题的探究已延续千年,艺术史同样是一门古老的学科,如人们所知道并经常论说的,视觉艺术史(美术史)最早可以追溯到公元16世纪瓦萨里的《意大利艺苑名人传》、18世纪温克尔曼的《古

[①] 目前学术界和出版界似乎对艺术史原理这一概念有意无意地采取回避的态度,一个明显的例子是瑞士人沃尔夫林的名著《艺术史原理》(*Principles of Art History*),国内中译本无论是1987年的辽宁版还是2004年的人大版,书名均改作《艺术风格学》。

代艺术史》,哲学家的艺术史最早可追溯到19世纪黑格尔的《美学讲演录》。但时至今日,以双双面临"终结"为标志,艺术和艺术史同样走到了生死存亡的十字路口。自然,这并不预示着探索沉寂和丧失活力,而是进入了一个新的临界点。目前的研究起码有两点值得关注。

第一点,西方学者仍掌握话语权,但随着现代性后现代性在艺术领域先后登堂入室,原有的探索目标已开始变得模糊。除了艺术定义的不可知论甚嚣尘上外,艺术史研究已充满危机感,然而这一切到目前为止还只是表面现象,研究者的观念和做法并未发生本质上的改变,这可以从以下三个方面观察:

(1)"艺术消亡""艺术史终结"的观点到目前为止还只是一家之言,并未占据认识的主流(黑格尔被认为是最早的艺术史终结论者很大程度上是出于误解),大多数研究者还是在严肃地探讨艺术史的真谛问题。正如德国人汉斯·贝尔廷在《艺术史的终结?》一书中所言:"每当人们对那似乎不可避免的终结感伤之时,事物仍在继续,而且通常还会向着全新的方向发展。今天,艺术仍在大量生产,丝毫没有减少,艺术史学科也生存下来了。"①美国人多纳尔德·普莱兹奥斯的《反思艺术史》和大卫·卡里尔的《艺术史写作原理》透露了同样明确的信息。

(2)瓦萨里、温克尔曼以来逐渐形成的将视觉艺术史等同于艺术史、欧洲等同于世界的观念依然左右着大多数人的头脑,声称非西方艺术对艺术史主体不发生影响的詹森及其《艺术史》为其典型,即使对传统艺术史进行认真反思的学者如普莱兹奥斯等人也不例外。当然,时代在变,人们的观点和做法也不能一成不变。典型如贡布里希的《艺术的故事》虽仍为视觉艺术史,但已为东方艺术(埃及、西亚、印度、中国、日本)留下了相应的篇幅。弗德里克·威廉·房龙的《人类的艺术》虽非严格意义上的艺术理论或艺术史学术专著,但在描述人类艺术发展史时有意将视觉艺术和听觉艺术并重,视域更不局限于欧美,似乎预示着一种突破的新趋势,不过总有种势单力薄的感觉。

① [德]汉斯·贝尔廷等:《艺术史的终结?》(常宁生编译),中国人民大学出版社2004年版,第266页。

(3)虽然出现了新艺术史的概念,也在相当程度上对传统艺术史观形成了冲击,如已有学者论及的新艺术史"本质上拒绝关于(贡布里希所代表的——笔者)一种实证主义的、唯一限定的艺术—历史性姿态的全部假定"①。但就研究对象而言,新艺术史并非针对传统的根本性变革,其与传统艺术史的主要分歧在于研究对象的范围和方法发生了改变。随着视觉文化的飞速发展,诸如广告、影视、动画等艺术门类也进入了视觉形象的研究领域,从而打破了传统艺术史只研究"高雅艺术"的局面。然而需要指出的是,艺术史长期形成的在视觉艺术范围内活动的基本态势并未改变,说到底,这还只是一种量变。

第二点,艺术史研究领域确实存在着值得注意的东西,它发生在东方的中国。继上个世纪初马采、宗白华等人倡导独立的艺术学科以来,中国学者开始以前所未有的热情介入艺术学和艺术史研究领域,最初当然是以引进为主,上面提到的具有代表性的西方学者的艺术学、艺术史专著大多已有中译本,本国学者的论著也如雨后春笋般大量涌现。非但如此,中国的艺术学研究不仅有着传统意义上的思辨和坐而论道,而且还体现在学科建设方面。我们看到,在中国,除了各门类艺术已经具备了强有力的基础之外,以在它们之间打通为主要特征的二级学科艺术学研究生点的设置也已得到了真正的落实。如果说西方学者自费德勒、德索和乌提茨以来尝试建立一般艺术学的努力尚未能进入学科层次的话,这种缺憾在中国已经得到了弥补,并在体制上为传统学科艺术论与艺术史的脱节问题的解决提供了前所未有的基础。当然,由于起步未久,其认识和做法也存在以下问题,需要人们予以关注和解决。

首先,由于长期以来受着欧美和苏俄学术的影响,二级学科艺术学的两大支柱即艺术理论和艺术史分属哲学和美术学的基本格局在国内并没有从根本上得到改变,人们的观念在相当程度上还停留在艺术即视觉艺术的层面。尽管有识见的学者如张道一、李心峰、彭吉象、王宏建、凌继尧、张同道等人在理论和实践上均作了大量的努力,但要在思想深处消除传统的片面印迹无疑还有大量工作要做。二级学科

① 〔英〕斯蒂芬·巴恩:《新艺术史有多少革命性?》(常宁生译),《世界美术》1998年第4期。

艺术学虽然已进入全国学科名录,算是有了"户口",但在指导思想和专业内容上还需要不断充实和提高,尤其是建立中国特色的艺术史观,目前已是刻不容缓,否则已经取得的进展也可能失去。① 其次,由于缺乏长期的理论准备,目前国内二级学科艺术学的专业设置还很粗糙,到底应该设置什么样的分支学科方较合理至今尚在讨论之中,艺术论和艺术史的教材建设大多仍沿用西方传统,分处在哲学和视觉艺术的范畴而不自知。如果说"艺术学概论"由于借鉴了德索、马采等人的理论遗产以及国内长期使用《艺术概论》教材的传统而情况好一些的话,"艺术史"的问题就更多了,可以说迄今所有流行的艺术史教材要么只是视觉艺术史,要么只是区域史、国别史。甚至国内二级学科艺术学的倡导者张道一先生也主张将中外艺术史分开。在其主编的《艺术学研究》"代发刊辞"中,张先生主张艺术学研究设置9个分支学科,其中没有"艺术史"而只有"中外艺术史",具体说就是"分为中国艺术史和外国艺术史,又可按照大的'文化圈'分为大地区的,如东方和西方,或亚洲、欧洲、非洲、美洲等。艺术史的分类研究、断代研究和专题性研究,也在此类"②。说到底,这实际上仍是区域艺术史。所有这些,当然不是缺乏理论勇气,而是考虑不周③,相当程度上影响了国内艺术学的专业设置和教材建设。今天看来,如果我们不能在横向(区域史、国别史)和纵向(断代史、类型史、专题史)的基础上建立真正打通的"艺术史",就无法形成与"艺术理论""艺术批评"三足鼎立的学科体系,更不能说建立和健全完整的艺术学科的任务已经完成了。再次,虽然出现了诸如《世界艺术5000年》《中国艺术史》《中国艺术史

① 参见刘道广:《艺术学:莫后退》,《东南大学学报》2007年第1期。
② 张道一主编:《艺术学研究》第1集,江苏美术出版社1995年版,第6页。
③ 潘耀昌在《作为美术史基础课的世界美术史》一文中谈到美术史的时候指出:"中外的分法,实质上是拿一部中国缺席的世界美术通史与一部中国美术国别史并列。中、西的分法也不合理,拿中、西取代世界,不是中国中心就是西方中心的世界观显然不可取。只有东西才相称,比如日本人的东洋与西洋之分,但如何处置伊斯兰、非洲、大洋洲和美洲呢?这种分法最大的弊端是,切断了中国与世界的文化联系,或者说,切断了中国与世界的文脉。这是不可取的,不符合当今世界公认的文化价值观念。"(潘耀昌:《走出巴贝尔》,中国人民大学出版社2004年版,第262页。)笔者对此颇有同感,艺术史研究也面临同样的问题。

纲》等读物①，尝试将艺术史视域扩大到听觉艺术和戏剧艺术，但总的情况还是显得缺乏深度，思路没有摆脱传统的桎梏。思想解放的障碍不光表现在封闭、守旧，也表现在崇洋，前者易于识破，后者则易囿于盲区。在这领域已有学者作了论述②，现仍有大量事情好做，自主创新更亟待加强，未来大有可为。

最后，需要强调的是，科学的艺术史研究还应特别注意真正的"艺术史之父"（贡布里希语）黑格尔的思想和方法，目前似可在正反两方面着力。

（1）站到哲学的高度，将艺术定义及其本质的界定和艺术史学的理论把握有机结合起来，促使后者真正摆脱美术学的框架。艺术定义是艺术史展开的前提和基础，科学的艺术史应具有完整的概念意义，而非仅仅是视觉图像的演变史——以黑格尔为师，将听觉艺术、综合艺术等门类引入艺术史范畴，而不仅仅突破雅、俗艺术的界限。

（2）回归艺术本体，让艺术科学真正独立于哲学和美学，终极目标在于揭示艺术自身的发展规律，而非仅仅将艺术作为哲学一般的表现形态——走出黑格尔的阴影，而又不简单回归瓦萨里、温克尔曼、贡布里希乃至西方新艺术史家。

借用哲学的语言，如此表述应该说也是一种辩证法，可称两点论。毋庸置疑，对这两点的任何偏向都会造成科学的艺术论与艺术史之间的矛盾冲突，最终导致艺术学学科品格的可疑和分裂。自然，事物总是存在正反两面性。如果我们认知这个问题的极端重要性，在真正打通各门类艺术的同时打通艺术论和艺术史，并在此基础上建立全新的艺术观和艺术史观，就有可能使得中国艺术学摆脱欧美艺术学附庸的尴尬，从而真正形成艺术学研究的中国学派。当然，对这个问题的探讨和展望已经超出本文的论题范围了。

① 王小岩、童小珍：《世界艺术5000年》，光明日报出版社2005年版；肖鹰：《中西艺术导论》，北京大学出版社2005年版；李晓、曾遂今：《龙凤的足迹：中国艺术史》，华东师范大学出版社2001年版；史仲文：《中国艺术史导读》，中国社会出版社2005年版；长北：《中国艺术史纲》，商务印书馆2006年版。另外，还应提及的是李希凡先生主持编撰的多卷本《中华艺术通史》（北京师范大学出版社2006年版），该书自然分量厚重，也不缺乏深度，但也只能归入区域艺术史的范畴。

② 参见何怀硕：《西方霸权下中国艺术的慎思》，《美术观察》2005年第11期。

艺术史认识论
——基于前人相关观点的梳理和回应

何为艺术史？依传统的学科定义方法，艺术史就是一门阐述艺术发展脉络的人文科学，它服从逻辑和历史相结合的社会演进规律。然而，在理论和实践上，和诸多表述相异的艺术观相对应，艺术史观同样呈现着不同的面貌，古今中外艺术史家前辈为我们提供了各种各样形态纷呈的艺术史发展观或认识模式。这一点既异于常规又合于现实，如黑格尔所言："凡是现实的东西都是合乎理性的。"[①]毫无疑问，艺术史观的最终形成是任何一部艺术史展开的前提和基础，换言之，在试图科学阐释人类艺术发展历史之前，必须要对迄今流行的艺术史观以及艺术史认识论模式作一点梳理和回应。

一

首先，从对艺术史的根本视野角度考虑，与艺术概念存在广义、狭义相对应，可以将迄今的相关认识分为两大类：广义（一般）的艺术史观和狭义（特殊）的艺术史观。广义（一般）的艺术史观为哲学（美学）家所持有，阐释范围涵盖包括造型艺术和表演艺术在内的所有艺术门

① ［德］G. W. F. 黑格尔：《法哲学原理》（范扬、张企泰译），商务印书馆1979年版，第11页。

类,以德国古典哲学的集大成者黑格尔为代表。黑格尔在其《美学》一书中建构了自己的艺术史体系,具体做法是按照建筑、雕塑、绘画、音乐、诗歌(抒情诗、史诗、戏剧)由低到高、由物质到精神顺序排列。第一阶段:物质大于精神的象征型艺术,以建筑(神庙、金字塔)为代表——史前社会,古代东方(亚洲和埃及)艺术;第二阶段:物质和精神相得益彰的古典型艺术,以雕塑为代表——古希腊罗马艺术;第三阶段:精神大于物质的浪漫型艺术,以绘画、音乐为代表——基督教—日耳曼艺术。毋庸置疑,黑格尔第一次从人类艺术的高度看待艺术史,且不仅仅局限在造型艺术的范畴,这是典型的广义艺术史观。当代英国著名的艺术史家恩斯特·贡布里希看到了黑格尔这方面成就的意义,他在晚年的一篇文章中明确声言:

> 我把黑格尔称为艺术史之父,是因为我觉得正是他的《美学讲演录》(1820—1829),而不是温氏1764年的《古代艺术史》,构成了现代艺术研究的奠基文献。这部讲演录包含着一个前所未有的尝试:全面而系统地考察整个世界艺术的历史,甚至可以说一切艺术的方方面面历史。①

很显然,促使贡布里希认定黑格尔才是真正的艺术史之父的根本原因,就在于黑氏"全面而系统地考察整个世界艺术的历史,甚至可以说一切艺术的方方面面历史"。我们知道,和黑格尔同一祖国的费德勒、德苏瓦尔、乌提茨、哈曼等人不同,出生于奥地利后在英伦三岛发展的贡布里希一生并未参与一般艺术学的理论倡导,但他所说的"整个"和"方方面面"恰恰与一般艺术学的思想本质相吻合,在习惯于立足视觉文化角度思考问题的西方艺术史家中可谓独树一帜,也是难能可贵的。当然,由于传统上艺术史学科仅限于美术,与哲学中的美学学科不属于同一个学科门类,故这种广义的艺术史观长时期内一直停留在美学领域,对于艺术史学科并未产生实质性影响,即使有着贡布里希这样举世公认的艺术史大师推波助澜也无济于事。况且贡氏自己也只是到了晚年才意识到这一点,其盛年编撰并问世的名著《艺术的故

① [英]恩斯特·贡布里希:《"艺术史之父"——读G. W. F. 黑格尔(1770—1831)的〈美学讲演录〉》(曹意强译,丰书校),《新美术》2002年第3期。

事》尽管多有创获但本质上还是一部造型艺术史。

狭义的艺术史观为艺术家所持有,阐释范围仅限于视觉艺术(绘画、雕塑、建筑),而以绘画为主,实际上即可看作迄今为止流行最广的艺术史观。澳大利亚艺术史家保罗·杜罗和迈克尔·格林哈尔希在他们的综述性文章《西方艺术史学——历史与现状》中这样归结:

> 艺术史(Art History)是研究人类历史长河中视觉文化的发展和演变,并寻求理解在不同的时代和社会中视觉文化的应用功能和意义的一门人文学科。[①]

这事实上代表了欧美艺术界和艺术教育界的共同看法,西方高校的艺术史专业大多设置于主要从事造型艺术教育的艺术院校,以黑格尔为代表的广义艺术史观只能停留在美学领域。目前流行的西方人撰写的艺术史著作,诸如海伦·加德纳(Helen Gardner)原著、弗雷德·S.克莱纳(Fred S. Kleiner)等修订的《加德纳世界艺术史》(2001),苏珊·伍德福德(Susan Woodford)等的《剑桥艺术史》(1981),S. 赖那克(S. Reinach)的《阿波罗艺术史》(1936),H. W. 詹森(H. W. Janson)等人的《詹森艺术史》(1962)等等,无一例外地均遵循狭义艺术史的理论架构。有意味的倒是在中国,虽然传统艺术史界对于艺术概念的理解大多沿自西方,但美术学学科的设置使得狭义的艺术史观比较容易回归美术史层面而不擅用艺术的名义,也正因此,新时期问世的国人所撰艺术史著作大多遵循着广义艺术史的理论架构。

二

其次,按照所依据的理论(生物学、进化论、形式主义)指导原则,迄今相关艺术史认识还可相应地分为三种模式,它们在艺术史学的发展历程中均产生了较为深远的影响,同时也有着各自的局限和不足。

① [德]汉斯·贝尔廷等:《艺术史的终结?》(常宁生编译),中国人民大学出版社2004年版,第23页。

以下分别论述。

排在前面的应当是被人们经常提及的生物学模式,该理论认为艺术如同自然界的生物一样可以经历由生到死的生命延续过程。最早的代表是公元16世纪的意大利艺术史学家乔尔乔·瓦萨里,在他看来,艺术"就如人类的身体,诞生、成长、衰老、死亡……(至16世纪)作为自然的模仿者,艺术已尽其所能,达到了登峰造极的境界"①。熟悉世界艺术史的人们都知道,瓦萨里的成就在于他最早进行系统的理论观照下的艺术史分期思考,典范论(古希腊艺术是人类艺术的最高典范)、风格论(每一个时代都有自己的共同风格,不同艺术的个人风格的独立都与时代风格发展的内在规律相联系)和分隔论(中世纪将古代和现代分隔开来,形成艺术史的断裂)对后世产生巨大影响。其对文艺复兴时期意大利佛罗伦萨艺术家风格的发展脉络勾勒得较为清楚。今人在评价瓦萨里的影响时说:"西方艺术史与'文艺复兴'的观念是一对孪生子。在以后的近五百年里,欧洲艺术史的发展不过是一个对瓦萨里的'再生'观念的不断修正的历程。"②由此可知,在东西方人们眼里瓦萨里事实上具有艺术史学科鼻祖的地位。

当然,用今天的目光看,瓦萨里的理论也还存在明显的不足,这就是他的研究成果仅仅是艺术家(美术家)风格的归类,以艺术家(美术家)传记按时代风格发展的脉络进行排列,是16世纪这个特定时期和意大利佛罗伦萨这个特定城市艺术家(美术家)群体的专辑,而非名副其实的艺术史。尤为重要的是,在指导思想上,瓦萨里的艺术观是封闭的,他心目中艺术之童年、青年、成熟等概念与人的成长过程对应,是对生物学生长周期循环理论的套用,实际上来源于《圣经》中上帝造人的思想构架。

瓦萨里之后,生物学模式艺术史理论的最典型代表是18世纪的德国学者约翰·约阿西姆·温克尔曼,他认为:"艺术史的目的在于叙述艺术的起源、发展、变化和衰颓,以及各民族各时代和各艺术家的不

① [意]乔尔乔·瓦萨里:《意大利艺苑名人传——巨人的时代:第1卷》(刘耀春等译),湖北美术出版社、长江文艺出版社2003年版,第18页。
② 曹意强:《欧美艺术史学史与方法论(讲稿)——第四讲 艺术史与"文艺复兴"的观念:从瓦萨里到科隆夫》,《新美术》2001年第4期。

同风格,并且尽量地根据流传下来的古代作品来作说明。"①不难看出,虽然表述角度和方式有所不同,但温克尔曼关于艺术史本质的理解与瓦萨里是相同的,或者尽可以说前者对后者存在明显的继承性,即始终贯穿着生物学的生长周期论。当然,这样说并不意味着温克尔曼的理论成就不如瓦萨里,相反,温克尔曼不孤立地看待艺术史,他以手法变化和风格演变为经,以政治变革和文化转型为纬,将艺术史的描述置于厚重的社会历史和文化的背景中,第一次明确提出艺术史的概念,并试图建立自己的艺术史理论体系,较之瓦萨里更加清晰和明确。温克尔曼认为,艺术史是艺术风格演变的序列,而非艺术家传记的有序排列,决定艺术史本质的是艺术品而非艺术家;古希腊艺术特别是古希腊雕塑中存在着理想的美;艺术是社会的一个分支,艺术史研究必须和整个社会历史结合起来;外在和心灵的自由是艺术繁荣的前提(自由联系着艺术的繁荣,而艺术的繁荣则意味着在艺术中会达到"理想的美",而"理想的美"则是《古代艺术史》中的核心问题)。正因为如此,黑格尔对温克尔曼的理论成就和地位作了很高的评价,认为"温克尔曼在艺术领域里替心灵发现了一种新的机能和新的研究方法"②。温克尔曼的不足仍在于视野有限,将美作为艺术品的唯一入史标准,而"美"又局限于古希腊雕塑,或者更严格地说,是仅仅局限于古希腊雕塑的罗马复制品。和瓦萨里的理论相似,生命体成熟后必然面对死亡的成长规律也必然导致艺术终结和艺术史终结的双重结果。

继生物学模式之后进入艺术史理论视野的是进化论模式,该模式认为艺术史有如同达尔文生物进化论描述的那样由低级到高级的生命演化过程。最杰出的理论代表当属黑格尔,除了从"整个"和"方方面面"把握艺术史的宏观综合角度外,他在著名的《美学讲演录》中还以进化论的目光看待艺术史,将人类艺术的发展历程描述为理念(绝对精神)在不同时代的表现形态:

概括地说,这就是象征型艺术、古典型艺术和浪漫型艺术作为艺

① [德]约翰·约阿西姆·温克尔曼:《〈古代艺术史〉导言》(傅新生、李本正译),载范景中主编《美术史的形状》第1卷,中国美术学院出版社2003年版。
② [德]G. W. F. 黑格尔:《美学》第1卷(朱光潜译),商务印书馆1979年版,第78—79页。

术中理念和形象的三种关系的特征,这三种类型对于理想,即真正的美的概念,始而追求,继而到达,终于超越。①

这也就是理论界经常提到的艺术史"象征—古典—浪漫"发展模式,其中"追求""到达"和"超越"展示了一条不可逆的进化路径。由于黑格尔在思想界、理论界的巨大声望,这种理论模式在西方乃至世界都有着广泛的影响。20世纪英国美学家科林伍德在其《艺术原理》一书中谈论人类艺术发展时即受了黑格尔艺术史进化论的启发,他将自己的艺术史观描述为从20世纪前的"前艺术"(巫术艺术、娱乐艺术)向20世纪以后"真正的艺术"(纯艺术)的发展演进。② 无论后人是否同意进化论艺术史观的结论,都无可否认这种理论模式所取得的成就是巨大和多方面的,这是第一次从人类艺术的高度看待艺术史,而不仅仅局限在美术史的范畴。也正因此,贡布里希才将黑格尔而不是瓦萨里、温克尔曼称为"艺术史之父"。科林伍德虽然受黑格尔影响显著,但其艺术发展三段论更多指向现代性,为黑格尔所不及,视野则同样具有宏通的进化特征。他们的观点可以看作名副其实的进化论艺术史观。

当然,和生物学模式一样,进化论艺术史模式也存在着明显的不足,这就是用哲学体系阐释艺术史,实际上消解了艺术史的独立性。在绝对精神的理论构架中,黑格尔心目中的艺术史是封闭性的,从而间接导致了后世的"艺术史消亡论"。科林伍德以"娱乐性"为由将古典艺术称为伪艺术,事实上将20世纪现代主义艺术产生以前数千年的人类艺术排除在真正艺术之外,更缺乏认同感和可信度。

第三种是19世纪和20世纪初诞生的形式主义模式,代表人物为瑞士人沃尔夫林和奥地利人李格尔,他们认为艺术史的发展与艺术品的风格演变有关。沃尔夫林在他的《艺术风格学》一书中着重阐释了他所理解的造型艺术风格,即"线描和图绘,平面和纵深,封闭和开放,多样和同一,清晰和模糊"五种类型随着历史发展而渐次展开。③ 李格尔的时代较沃尔夫林要早,他批判地继承了黑格尔和康德等前辈的理

① [德]G. W. F. 黑格尔:《美学》第3卷上册,商务印书馆1979年版,第103页。
② 参见科林伍德:《艺术原理》(王至元、陈华中译),中国社会科学出版社1985年版。
③ 参见沃尔夫林:《艺术风格学》(潘耀昌译),辽宁人民出版社1987年版。

论遗产,在《风格问题》《罗马晚期的工艺美术》等书中提出了自己的艺术史观,这就是与艺术风格紧密联系着的"艺术意志"。李格尔认为创造艺术的意愿(艺术意志)是贯穿一个文化的更大的意志的一部分,它超越艺术家的个人意愿,而和民族的和历史的正相关。

在李格尔看来,每一件艺术作品都是发展链条中的一环,并且每一件艺术作品内部都蕴含着发展的种子。这种内部需要——例如,从"触角性"到"视角性"的转变——引起了变迁与运动。① 很明显,艺术史的形式主义模式理论成就在于:从风格和技法入手,在科学意义上揭示出艺术史的某些内部规律,又一次将艺术史研究重新拉回具体的艺术范畴,避免了在德国古典哲学影响下的艺术史研究过于形而上的玄学化倾向。不足在于相关理论家未能以系统和全面的目光看待艺术和艺术史,视野仍旧局限于造型艺术领域。从某种意义上说,这实际上是艺术史认识论的一个倒退。

在生物学、进化论和形式主义模式之外,艺术史理论领域还存在形形色色的其他艺术分期模式。例如按政治—王朝的发展更替,像欧洲加洛林王朝的、奥托王朝的、都铎王朝的艺术史,印度孔雀王朝的艺术史、阿育王时代的艺术史,中国唐代艺术史、宋代艺术史、新时期艺术史等等;按社会—文化的发展演化,如原始艺术史、古代艺术史、中世纪艺术史、文艺复兴艺术史、近代艺术史、现代艺术史等等;按功用和表现风格划分:史前艺术、古代东方艺术(埃及、美索不达米亚)、古希腊罗马、中世纪、文艺复兴运动、巴洛克艺术、洛可可艺术、新古典主义艺术、印象派艺术、后印象派艺术、野兽派艺术、现代艺术、后现代艺术;等等。这些理论和模式同样有其独到的成就,它们有意将历史学、社会学、心理学、风格学等理论和研究成果引入艺术史研究领域,艺术史家视野扩大,由单纯的艺术或单一的哲学美学拓展到时代精神和社会思想文化大背景,同时由于专注于一个时代,也容易获得更为深入的开掘。不足在于它们绝大多数为断代史,无法展现绵延数千年的艺术史长河,即使勉强整合为通史也难见统一的灵魂,分期的琐细导致思想的破碎,难见宏通的大格局。

① [美]温尼·海德·米奈:《艺术史的历史》(李建群等译),上海人民出版社2007年版。

三

再次,根据对艺术概念(是否有实在意义和外延边界)、艺术命运(是否行将消亡)以及艺术史规律(是纯粹回顾过去还是不断追求完美)的根本认识不同,以往艺术史成说还可分为艺术史终结论和艺术史持续发展论两大类。前者往往与艺术终结论联系在一起,公认的源头在黑格尔。如前所言,进化论艺术史认识模式注定要导致艺术被宗教和哲学取代:"我们尽管可以希望艺术还会蒸蒸日上,日趋于完善,但是艺术的形式已不复是心灵的最高需要了……最接近艺术而比艺术高一级的领域就是宗教。宗教的意识形式是观念,因为绝对离开艺术的客体性相而转到主体。"①明眼人不难看出,黑格尔这里说的是艺术的存在方式,即艺术与人之间的本质关系将要发生根本改变,但并没有说艺术本身将要消失。然而进入20世纪以后,西方艺术理论家却由此得到启发,得出艺术行将终结的结论。这方面以当代美国艺术哲学家阿瑟·丹托的表述最具代表性:

确实,解释存在于以下事实中,即绘画与其他艺术(诗歌和表演,音乐和舞蹈)的界限已彻底动摇了。这是一种不稳定性,它是由那些使我最后的模式符合历史的可能的因素造成的,由于已变成哲学,艺术实际上完结了。②

法国艺术哲学家埃尔韦·菲舍尔意识到问题不那么简单,他试图将艺术和艺术史分开:

如果艺术的活动必须保持生机,那么就必须放弃追求不切实际的新奇,艺术本身并没有死亡,结束的只是一种作为不断求新的进步

① [德]G. W. F. 黑格尔:《美学》第1卷(朱光潜译),商务印书馆1979年版,第132页。
② [美]阿瑟·丹托:《艺术的终结》(欧阳英译),江苏人民出版社2005年第2版,第97页。

过程的艺术史。①

很显然,这段话否定了一般所说的艺术终结论,而突出强调了艺术史的终结。

德国艺术史家汉斯·贝尔廷则与上述两类观点相对立:

> 我们以前曾经听说过艺术史的终结,这既是艺术自身的终结,也是对艺术的学术研究的终结。但是每当人们对那似乎不可避免的终结感伤之时,事物仍在继续,而且通常还会向着全新的方向发展。②

汉斯·贝尔廷的观点当然是将艺术的终结和艺术史的终结视作一体两面,但无论如何他对此是持否定态度的。

关于艺术史终结论的认识,目前学术界争议颇大。艺术终结论的出现并不孤立,它与20世纪后期弥漫于西方的一股思潮有关,诸如"历史终结论""意识形态终结论""文学终结论"等相继而起,却始终未能形成人们的共识。笔者过去曾在一篇文章中表达过这样的观点:

> 今天看来,只要将艺术史理解为单纯"往昔事件的叙述"而非"不断求新的进步过程"(菲舍尔语),就可以肯定,艺术史可能有起点,但不会有终点,起码在可预见的将来不会,"艺术史终结论"实际上牵涉的是对艺术概念能否科学地认识。今天看来,只要有艺术品被创造出来,哪怕是黑格尔所说的"不复是心灵的最高需要",只要艺术与非艺术之间还存在着边界,艺术就不会消亡,艺术史也不会消亡,而一旦消除了这种界限,艺术将被泛化,其结果也就消除了艺术自身,艺术史更无从谈起。③

这事实上也是一种回应,并且笔者至今仍这么认为。

① [法]埃尔韦·菲舍尔:《艺术史的终结》,转引自《艺术史的终结?》(汉斯·贝尔廷等著,常宁生编译),中国人民大学出版社2004年版,第271页。
② [德]汉斯·贝尔廷等:《艺术史的终结?》(常宁生编译),中国人民大学出版社2004年版。
③ 徐子方:《艺术定义与艺术史新论》,《文艺研究》2008年第7期。

四

毫无疑问,前人这些"史观""模式""运势论"对艺术史观和艺术史分期观特别是欧洲视觉艺术史分期进行了比较系统、深入、全面的探讨,对非西方艺术也进行了一定范围一定程度的涉猎,建立了一整套分期的理论和方法,为今后的人类艺术史研究作了先导,并在一定程度上帮助我们认清了艺术史的内涵,对于艺术史的编撰实践具备相当程度上的指导价值,但也都各各存在一定的问题和局限。目前流行的西方传入的艺术史教科书,除了本文第一节提到的诸家以外,恩斯特·贡布里希《艺术的故事》(1950)、热尔曼·巴赞(Germain Bazin)的《艺术史:史前至现代》(1953)、雅克·德比奇(J. Debichi)的《西方艺术史》(1998)、史蒂芬·法辛(Stephen Farthing)的《艺术通史》(2010)等皆给读者以很好的启迪。但也应该看到,所有这些名著同样无法做到尽善尽美,都有着自身无法摆脱的弊病,存在着明显的不足。主要表现在:a. 分期太琐细,尤其从 17 世纪开始,任何具体的风格演变皆成了分期的依据,20 世纪后更是令人眼花缭乱,给人感觉是缺乏指导思想上的宏通。b. 疏忽了包括视觉艺术、听觉艺术、综合性艺术在内的人类一般艺术史分期的探讨。由于"史""论"学科分隔的缘故,人们似乎忘记了元理论中"艺术"一词的全部含义,除了视觉艺术之外对其他艺术门类(听觉艺术、综合艺术等)视而不见。显而易见这不是名副其实的艺术史观,充其量只是狭义的艺术史观,或者干脆就是视觉艺术史观、美术史观。然而这样的艺术史观在西方在中国却大行其道。

非但如此,构成传统艺术史观的核心还在于延续多年的"欧洲中心论"(Eurocentrism)。如同地理学中以欧洲为坐标分别将非洲东北部、西亚和更远的东方称为近东、中东和远东一样,艺术的历史似乎理所当然以欧美为主,或如黑格尔在其名著《历史哲学》中所断言,只有欧洲才有历史,非西方的广大地域在时光的流逝中能否被看作历史在发展是一个疑问。至于中国,春秋战国之后至明清居然处于停滞

状态:

> 中国实在是最古老的国家,它的"原则"又具有那一种实体性。所以它既是最古老的,同时又是最新的帝国。中国很早就已经进展到了它今日的情状,但是因为它客观的存在和主观运动之间仍然缺少一种对峙,所以无从发生任何变化,一种终古如此的固定的东西代替了一种真正的历史的东西。①

居然有时间而无历史,在黑格尔眼里,数千年白活了!中国如此,印度和亚洲其他地域何尝不是如此。"像中国一样,印度是又古老又新进的一个现象,她一向是静止的,固定的,而且经过了一种最十足的闭关发展。"②历史如此,作为历史之一部分的艺术史亦何尝不是如此。能否进入艺术史家的法眼完全取决于欧美人的准则,本文前面提及的许多标榜"艺术史"乃至"世界艺术史"的名家论著,基本上就是西方艺术发展的整体构架,至多将非西方艺术作一点穿插点缀而已,尽管学者们不愿意承认,但在他们的心目中,艺术史实质上就是欧美艺术史。毋庸置疑,这是建立在错误的历史观基础上的错误的艺术史观。就前者而言,将历史是否有发展归因于"客观的存在和主观运动之间"是否"缺少对峙",要害在于将历史哲学化、理念绝对化,历史成了绝对精神的运动,结论不过是哲学观念的演绎。后者在于以偏概全,想当然地将拉丁人和条顿人的艺术价值观强加于世界。而所有这些,都不符合世界和人类历史及艺术的实际。

当然,这不是说不存在一个能够引领世界艺术发展主潮的中心。从宏观角度看,艺术史的发展总是围绕一个中心,以此向外传播扩散。人类艺术发展的历史长河中也必然存在主流和非主流,主流艺术集散地也必然构成艺术史中心。从某种意义上说,艺术史就是艺术中心不断发展流变的历史。但这必须从全人类高度考察艺术整体,而不局限在一个地域专注艺术的一个方面("欧洲中心论"屡受诟病其原因即在这里)。不能不指出的是,这一点即使现代西方学者也已经意识到了,法国艺术史家热尔曼·巴赞在其《艺术史》一书《结论》中即曾明确

① [德]黑格尔:《历史哲学》(王造时译),商务印书馆1963年版,第160—161页。
② 同上书,第221页。

指出：

> 两个先进文明的地带，一是欧亚大陆的东方，一是欧亚大陆的西方，均尽可能地开拓造型艺术。这两个地区之间的不同之处不应该使我们看不到两者潜在节奏的类似。①

这事实上已经突破了"欧洲中心论"的束缚，可这仅仅是意识到而已，论者并未能在自己所编的著作中予以实现。当然我们并不是要说人类艺术的发展史存在两个中心，而是随着中心艺术创新活力的衰减，中心也在不断转移。这样的视角也就超越了文化和地域的范畴，属于真正的世界艺术史。

仍需说明的是，正如世界上任何理想都难以解决所有现实问题一样，基于人类艺术发展中心地域性流变建构艺术史也存在着自身的尴尬，这就是中心之外的艺术史重要创新该怎么处理（教科书篇幅越小这种尴尬就越明显），这些都是问题，目前尚无更好的办法，也是艺术史理应进一步深入研究的地方。就学术研究而言，世界艺术史也不是一个新话题，作为一个艺术史新趋向，"世界艺术研究"在20世纪后半叶日益受重视。曹意强《艺术的构建性与世界艺术史大会》(《中国文化报》2011-12-02)、《欧美艺术史学史与方法论》(《新美术》2001年第1～4期)，刘悦笛《如何撰写"世界艺术史"》(《美术研究》2011年第1期)，李行远《全球化视野中的世界艺术史》(《美术研究》2007年第2期)等文清楚介绍了国内外学术界的讨论情况及自己的思考。教科书方面，国外学术成果诸如修·昂纳(Hugh Honour)、约翰·弗莱明(John Fleming)的《世界艺术史》(1984)，艾黎·福尔(Elie Faure)的《世界艺术史》(1909)，拉鲁斯的《世界艺术史》，约翰·基西克(J. Kissick)的《全球艺术史》，以及前面提到的修订出版多次的《加德纳世界艺术史》(1926)等巨著。国内学术成果有史仲文、胡晓林主编的《世界全史：新编世界艺术史》(多卷本，1996)，田本相主编的《世界艺术史》(分卷本，2003)，周宁、周复主编的《世界艺术史话》(分卷本，2000)等著作，均可谓成就斐然。然而不得不指出，这些西方的理论及教科

① ［法］热尔曼·巴赞：《艺术史》(刘明毅译)，上海人民美术出版社1989年版，第644页。

书的史脉构架大多仍依据社会历史分期和风格变化,仍不脱断代史和区域史的杂合及造型艺术史。当然,中国学者进行了跨文化和跨门类的艺术史教科书撰写尝试,值得肯定,可作为建立艺术史中国学派之基础,但也存在不足,这就是大多采取按门类艺术分卷编撰的形式,事实上仍属杂合式的大拼盘,难见深度。今天看来,中西方理论界渊源有自,应加强对话,充分展开观点交流,如能在打通和综合方面进一步努力,最终形成一部建立在一般艺术学和文化地理学基础上的世界艺术通史,对于艺术学的理论提升,或者说对于作为艺术学理论二级学科的艺术史论专业建设,甚至对于刚刚升格为门类的艺术学学科建设,都是具有重要意义的事。此处只能略略言及,系统宏论,有待方家。

艺术史再认识

自艺术学理论被确立并列入教育部一级学科目录以来,艺术史学科发生了根本性的变化:一方面,国外及国内美术学界依然遵循传统的学科定义,将艺术史认定为视觉艺术的历时性展开而不涉及其他;另一方面,在艺术学理论学科范围内,人们正在探索建立包含所有门类艺术在内的新型艺术史学理论体系。前者属传统学科,体系构成已有共识,后者则属新兴学科,如何认识和体系建构,渐成学术热点。数年前,笔者曾以《艺术史认识论》为题发表过一些看法[1],此后又出版了《世界艺术史纲》,这次将在已有理论和实践的基础上,就艺术史的认识问题作一些新的思考。

一、打通和综合:跨界的艺术史观

艺术学理论的学科基础是一般艺术学,而一般艺术学的理论本质即为打破门类艺术界限,在打通各门类艺术的基础上进行抽象化综合,最终达到理论提升。这一点我们翻开费德勒、德索、乌提茨以至宗白华、马采、张道一等前辈的理论著述即很明确。而门类的打通和综合便是观念上必须"跨界"。艺术学理论如此,在其学科范围的艺术史同样如此。

[1] 文载《艺术百家》2016 年第 1 期。

"跨界",英文作 transboundary,意指从某一属性的事物,进入另一属性的运作。主体不变,事物属性归类变化。艺术"跨界"最初的语义用来指称后现代派的作品以及装置艺术。既包含了对多种创作材料、介质的应用,也包括艺术的表现在手段、路径的多重选择。跨界的本质是整合,也是融合,更是催生艺术新观点的途径。正如当代导演贾樟柯所说:"艺术的跨界合作并不是为了超越,而是为了通过相互交叉,置换掉一些思维定势,产生新的艺术观点。"①今天看来,艺术实践的跨界已呈常态,而学科的跨界正是艺术学理论作为一门新兴学科的专业本质,自然也是在艺术学理论视野下的艺术史思考的创新出发点。没有不同艺术门类之间的打通和综合,便没有艺术学理论这个学科的合理存在。同理,不解决观念问题,不建立真正意义上打通和综合的艺术史观,艺术学理论学科中便没有也不可能有艺术史的合法地位,而没有艺术史的艺术学理论自身的学科定位和学理逻辑也会遭到质疑。

　　当然,"跨界"本身亦须正确认识,传统理解的跨界更多是指交叉学科和边缘学科,如艺术社会学、艺术人类学、艺术经济学、艺术管理学、艺术法学、艺术伦理学等等。今天看来,这种跨界并未触及学科和专业的核心及本质。对于艺术学理论专业来说,跨界更主要应是在不同的门内艺术之间进行,具体说即不能仅满足于一级学科内部种类的打通和综合,如在绘画和雕塑或戏剧与影视之间等等,更需要跨越一级学科,在造型艺术与表演艺术之间打通和综合。这一点当然同样适用于艺术史研究。艺术学理论学科诞生以来,艺术史在观念上的最大挑战便是如何摆脱自瓦萨里而后延续数百年的将视觉艺术史等同于艺术史以及风格转型分期论。毋庸置疑,艺术和视觉艺术两个概念之间的不同谁都知道,风格问题不能涵盖整个艺术史同样为学界所接受。但理论如此,实践层面却是另外一回事。正因为如此,有观点直言,艺术学理论学科范围内的艺术史专业存在着"本体论方面绝对性要求与方法论方面相对性的矛盾、学科体系建设超前与相关配套力量

① 转引自杨大伟:《也说当代艺术的跨界》,《美术报》2016 年 5 月 7 日第 5 版。

滞后的矛盾"①,其实又何止于此,目前流行的艺术史教科书大多存在着问题,不过表现的不是超前而是滞后。笔者曾经归结为两方面具体表现:一是缺乏一个前后统一的分期标准,王朝更替、社会转型、风格流变……尤其从17世纪开始,任何具体的风格演变皆成了分期的依据,20世纪后更是令人眼花缭乱,所有这些,皆成了难以逾越的界域,给人感觉是缺乏指导思想上的跨越和宏通;二是疏忽了包括视觉艺术、听觉艺术、综合性艺术在内的人类一般艺术史分期的探讨。由于"史""论"学科分隔的缘故,人们似乎忘记了元理论中"艺术"一词的全部含义,除了视觉艺术之外对其他艺术门类视而不见。② 概念的混淆在艺术学理论以外的学科尤其在美术学领域更是大行其道,这何尝不是另一层意义上"本体论方面绝对性要求与方法论方面相对性的矛盾"! 在20个世纪90年代之前,这种情况被视为理所当然,即使今天放在美术学领域,也有其存在的合理性。而当世纪之交艺术学理论专业开始进入学术视野并在国内构成一个新兴学科之后,这问题变得愈来愈大、愈来愈难以忽视,且很难形成共识,它们既是学理性的,也是常识性的。当然,这也不全是在"艺术"和"美术"之间弯弯绕,也包括和其他门类艺术之间的缠夹。可以肯定,由于艺术学理论学科的创立和不断发展,起码在国内,理论上已很少有人公开否定一般艺术和门类艺术的界限,但一旦进入实践层面即往往不知界限在哪里。所造成的尴尬迫在眉睫:传统艺术史学科愈加固守其阵地,艺术学理论连同其门下艺术史则由于长时期缺乏本科支撑,由此形成上自专业骨干人才,下到普通的硕士生、博士生,普遍缺乏类似其他学科专业长期积淀的知识储备和方法训练,株守原有的学科背景,不懂跨界,不敢跨界。导师们对于明显属于其他门类艺术成果滥用艺术学理论名义的现象睁一只眼闭一只眼,或者在"运用艺术学理论的专业知识去解决门类

① 孙慧佳:《一般艺术学发展的内部矛盾探赜》,《吉林艺术学院学报·学术经纬》2008年第1期,第6—8页。
② 参见徐子方:《艺术史认识论》,《艺术百家》2016年第1期。

艺术问题"的名义下为株守原有学科打开方便之门。① 破局之法,必须在理论上和实践上均明确概念之争的实质关系到新老艺术史的学理逻辑和学科品格。艺术学理论及其门下艺术史更必须明白打通和综合实乃学科的合法性所在,而实现打通和综合的根本途径就是观念之跨界。对于艺术史写作而言,目前的关键是将造型艺术之外的艺术门类特别是表演艺术纳入艺术史的阐释范围,即使是拼盘,也比退回到某一门类艺术中强,前者是水平问题,后者是学科是否成立的问题。在此基础上形成真正打通和综合的艺术史观。这种艺术史观既是理论的也是实践的,既是宏观的也是微观的②,既不能漫无边际的天马行空,也不能借口研究具体问题而回到门类艺术中去。至于空间的跨界,更是属于世界艺术史的概念范畴了。

二、观念上？地理上？——中心论再议

建立中国人自己的艺术史观当然必须了解中国,这里说的就是本土化。但学科的基础是科学,真正的科学不能自外于世界,即就本土化而言,"世界"的提法同样值得重视。"世界"和"中国"的概念属于空间,与之联系的是中心论,即人类文化发展是否存在一个中心,如果有,其中心在哪里,由此又牵涉到时间。中心论一直是思想历史以及文化学界的热门话题,而且往往和哲学的一元论和多元论联系在一起。物质世界是多元的,精神世界也是。放到艺术研究层面,亦即世界艺术史问题。

关于世界艺术史的概念,二战以后已被提上学术界的前沿,但迄

① 其实"运用艺术学理论的专业知识去解决门类艺术问题"这种提法本身即不科学,甚至有违常识。因为所解决的既然是门类艺术问题,即应归属于该门类艺术所在的学科。正如文艺学经常借助社会学或心理学的专业知识,其学术成果理应仍属文艺学,而未因此变为社会学或心理学成果。
② 有观点认为艺术学理论专业内的艺术史只能研究宏观,这是片面的。如果说具体的艺术家艺术品研究属于微观的话,则有些艺术家(如徐渭)、有些艺术品(如牛头竖琴),离开综合和打通的一般艺术学专业视野和方法很难做出真正全面的研究结论。

今并未臻于成熟。有论者指出：

> 所谓的"世界史"，并不在于它是否谈论了"世界"，而在于它是否在这"世界"之中建立起各个部分之间的联系……假如只是从内容结构上来看，几乎所有当代学者撰写的"世界艺术史"都会有一种"世界"的视野，不同的只是在分量、比例上的差别而已。但真正具有"世界"性意味的叙事并非仅仅体现在叙述内容的分配比例上，更重要的是作者的思维观念和对以往"西方中心论"模式的反思程度。①

这里说到底既是一个观念问题也是一个地理问题。就学科形成史而言，构成流行艺术史观的核心在于延续多年的"欧洲中心论"，亦即一元论。如黑格尔《历史哲学》中所断言，只有欧洲才有历史，非西方的广大地域在时光的流逝中能否被看作历史在发展是一个疑问。至于中国，春秋战国之后至明清居然处于停滞状态（有时间而无历史）。②中国如此，印度和亚洲其他地域同样如此。历史如此，作为历史之一部分的艺术史亦同样如此。能否进入艺术史家的法眼完全取决于欧美人的准则。大家都心知肚明，目前传入的大多数标榜"艺术史"乃至"世界艺术史"的名家论著，基本上就是西方艺术发展的整体构架，二战以后情况有了一些改变，但也至多将非西方艺术做一点穿插点缀而已。毋庸置疑，这是建立在错误的历史观基础上的错误的艺术史观。要害在于两方面，一是将历史是否有发展归因于"客观的存在和主观运动之间"是否"缺少对峙"，要害在于将历史哲学化、理念绝对化，历史成了绝对精神的运动，结论不过是哲学观念的演绎。二是以偏概全，想当然地将拉丁人和条顿人的艺术价值观强加于世界。尽管学者们不愿意承认，但在他们的心目中，艺术史的世界实质上就是欧美人建立的，接受并适应方为王道，才是真正的国际化。这同样既是一个

① 李行远：《全球化视野中的世界艺术史——略论西方美术史教材的撰写体系与范式的"难题"》，《美术研究》2007年第2期。
② 黑格尔的原话是："中国实在是最古老的国家，它的'原则'又具有那一种实体性。所以它既是最古老的，同时又是最新的帝国。中国很早就已经进展到了它今日的情状，但是因为它客观的存在和主观运动之间仍然缺少一种对峙，所以无从发生任何变化，一种终古如此的固定的东西代替了一种真正的历史的东西。"见黑格尔：《历史哲学》（王造时译），商务印书馆1963年版，第160—161页。

观念问题也是一个地理问题(此也就是艺术学理论学科很难掌握艺术史话语权的真正原因),并不符合世界和人类历史及艺术的实际。更为重要的是,二战后随着殖民时代的终结,连欧美人自己都改变了看法,起码在理论上不好意思再坚持了。也正因为如此,在欧美语境当中,"世界艺术史"(world art history)才成了时新的话题,且自2005年3月成为考克大学艺术研讨会的圆桌主题之后,更成了国际艺术史舞台关注的焦点。①

但是,在正确摒弃"欧洲中心论"的同时,出现了多中心论,这同样构成了一个认识论误区。前已述及,物质世界是多元的,精神世界亦然,但不是说同时存在多个中心。"欧洲中心论"自然是基于一元论历史观,但"多元"则是相对的。"一元"和"中心"之间从来都是流动着的,并不能简单地固态化,这符合逻辑规律。人们一直指责一元化的中心论只考虑到时间而忽视了空间,反之,多中心论也被说成只重视空间而忽视了时间。尽管世界各地域各历史时期艺术成就各有千秋,但事实上的主流艺术所构成的中心区域是存在着的,反"欧洲中心论"不是说不存在一个能够引领世界艺术发展主潮的中心。基于人文地理学的角度,从人类艺术发展大势看,史前艺术中心固然是在欧洲的中南部,西班牙和法国的洞穴壁画为其代表,但从古埃及、古代美索不达米亚开始,其趋势由东向西再由西向东,自西南欧而环地中海,然后再继续东移。随着欧洲进入中世纪的漫漫长夜,艺术史的发展中心转移到了亚洲,以印度、中国、阿拉伯及伊斯兰诸文明为代表。和其他相继中断的东方古文明相比,中国艺术文明呈现着独到的稳定性和连续性,但这并不意味着其始终占据世界艺术的中心。艺术史还在发展。公元1258年阿拉伯帝国灭亡,既是一个历史性事件,又是一个艺术史事件,标志着延续了将近三千年的东方艺术辉煌的终结。之后虽然中国文明还在继续,佛教艺术之前也已扩展到了东亚和东南亚,生命的活力始终存在,但这一切不足以挽回东方文明衰落的颓势。文艺复兴之后,欧洲重登人类艺术巅峰,并向世界扩张,为现代艺术扫清道路。

① 参见刘悦笛:《如何撰写"世界艺术史"?——兼与大卫·卡里尔商榷》,《美术研究》2011年第1期。

笔者此前曾说过，主流艺术集散地也必然构成艺术史中心，艺术史就是艺术中心不断发展流变的历史。关键在必须从全人类高度考察艺术整体，而不局限在一个地域专注艺术的一个方面。当然，这样说并不意味着人类艺术的发展史同时存在多个中心，而是随着中心艺术创新活力的衰减，中心也在不断转移。笔者曾经说过，从宏观角度看，艺术史的发展总是围绕一个中心，以此向外传播扩散。随着中心艺术创新活力的衰减，中心也在不断转移。① 这样说当然维护了一元中心论，但由于注意到不同地域的发展流变，空间的因素也没有被忽视。一方面是全球化，另一方面是本土化；既是中国的，也是世界的。二者并不矛盾。这样的视角也就超越了文化和地域的范畴，属于真正有生命的世界艺术史。这个观念的提出和是否被接受，除了学理本身以外，更多的还在于人们潜意识层面对"欧洲中心论"的颠覆。德国学者尤里西·普菲斯特雷尔曾这样慨叹世界艺术史研究的拓展：

> 如果说最初的问题是在大学里创立艺术史、艺术科学，今天则是艺术史要在一些更新的、据称更为跨学科的领域……争得一席之地。②

他说得对极了。如果说，在一般艺术学理念已经衰退的西方，其学者尚且有着这样的认识，立足于时间和空间打通和综合的中国艺术学理论更应该具备这样的专业目光。说到底，这也是一种基于观念和地理层面的本土化。

三、必须突破形式主义、结构主义的迷障

在 20 世纪，形式主义和结构主义可以称得上西方理论界对人类思想宝库的独到贡献，但对于中国的艺术学理论学者来说，如何面对

① 参见徐子方：《艺术史认识论》，《艺术百家》2016 年第 1 期。
② ［德］尤里西·普菲斯特雷尔：《世界艺术史的起源和原则》（李修建译），《民族艺术》2016 年第 6 期。

它却是一个新的挑战。从另一层意义上说,这其中同样涉及如何本土化的问题。

形式主义(formalism)是西方美学史上的主要思潮之一,历史久远,可以追溯到古希腊柏拉图的内形式和外形式之论。与传统美学强调美来自模仿和再现自然万物的写实主义相对立,形式主义强调美在线条、形体、色彩、声音、文字等组合关系中或艺术品结构形式中。对现代西方美学影响最大的德国古典哲学代表人物康德就被奉为形式主义理论的倡导者。① 20世纪的西方美学代表人物,从提出"'有意味的形式'是艺术作品的本质属性"论断的克莱夫·贝尔,到认定"美的事实是形式,仅仅是形式而已"的克罗齐,到论证"艺术,是人类情感的符号形式的创造"的苏珊·朗格,无不是形式主义艺术观的鼓吹者。形式主义理论反映在艺术史研究领域最突出的表现是否定艺术品内容分析的必要性和合法性,与内容相关的思想文化背景和象征意义同样也在被排斥之列。与形式主义相联系的是结构主义。结构主义(structuralism)本质上是用来分析语言、文化与社会的一种方法论,发端于19世纪,由瑞士语言学家索绪尔创立,经过维特根斯坦、让·皮亚杰、拉康、克洛德·列维-斯特劳斯、罗兰·巴特、阿尔都塞、科尔伯格、乔姆斯基、福柯和德里达等人的发展与批判,成为20世纪西方世界的重要思潮之一。根据结构主义理论,一个文化意义的产生与再创造是透过表意系统(systems of signification)的各种实践、现象与活动,也就是相互关系被表达出来,这种相互关系就是文化意义的深层结构。归结起来,结构主义方法主要有如下原则:(1)整体性原则。对整体性的追求,认为整体优于部分;(2)内在性原则。认为结构具有封闭性,对结构的解释与历史的东西无关;(3)共时性原则。强调共时态的优越性,用共时性反对历时性。进而言之,结构主义理论表现在艺术史理论中是将艺术品分析看成全部或整体,有意淡化以至无

① 康德的著名观点"美在形式"对后世影响甚巨,但这种影响似乎被西方形式主义学者过于片面夸大。实际上康德理论离不开二律背反(antinomy),美也一样。"美"在康德那里被分为两种,除了表现在形式的"纯粹美"之外,还有更多的"依存美"及"崇高"。后者并不表现为无功利无目的之形式,而是有功利有目的之内容。关于康德美学理论的矛盾,笔者拟作另文讨论。

视除艺术品以外其他艺术要素特别是艺术家的存在,同时由于强调对结构的解释与历史的东西无关,加上过分重视共时性而忽视历时性,看不到艺术品之间的联系,过于重视内在性而忽视外在性,否定历史文化背景和历史规律的作用。正如法国史学家弗朗索瓦·多斯所言:"结构主义以反历史主义为特征。"① 考虑到历史科学的历时性本质,所有这些,实际上都从根本上消解了艺术史!由于形式主义理论和结构主义理论在 20 世纪后长期占据西方思想史和美学理论的中心,对于艺术史理论及其体系的构建起到了极其巨大的迷障作用,这一切甚至使得久负盛名的瓦尔堡学派及所联系的图像学理论黯然失色。

问题还不仅仅在此。理论上人们都知道,艺术要素是一个系统,它包括艺术家、艺术品和艺术品的接受者,换句话说,艺术品只是其中一部分,当然非常重要,但毕竟不是全部。② 科学的艺术史与形式主义理论和结构主义理论之所以在本质上不相容,还在于即使微观的艺术品研究也不能绝对排除艺术家的作用,不能割裂艺术品之外的种种社会性联系。也正因为如此,艺术史家应当重视艺术本质的诸要素平衡。表面上看这是教科书编写的实践问题,事实上更是人们脑海中的观念问题。正是基于这样的认识,我们认为,艺术史必须以元艺术的要素构成作为自己的理论基础。艺术史写作涉及内容及插图安排固然应以艺术品为中心,但同时应有意安排一定篇幅的艺术家生平及其创作观念的介绍,给艺术理论史以应有的地位。③ 这一点如果关注一下我们自己的本土传统可能更有启发。中国历来重视人在社会进程中的作用,"史""传"结合。其中,"传"是史的重要组成部分。与此相应,传统上中国艺术史的书写,以唐人张彦远《历代名画记》和元人钟

① [法]弗朗索瓦·多斯:《碎片化的历史学》(马胜利译),北京大学出版社 2008 年版,第 96 页。
② 这一点在国外学术界也有类似认识。美国人类学家梅里亚姆(Alan P. Merriam)认为,艺术中包含了四重组织模式:观念、观念导致的行为、行为的结果——作品、对观念的反馈。在他看来,以往的艺术研究集中于作品,而其他三个层面几乎被完全忽略。以作品为重心的艺术研究,从本质上说是描述性的,这种情况造成了艺术研究成为一种高度专业性和具有限制性的领域。他提出应将艺术视为一种行为,艺术研究应关注艺术行为的整个过程,而作品不过是艺术的一部分。
③ 参见徐子方:《〈世界艺术史纲〉自序》,载《世界艺术史纲》,东南大学出版社 2016 年版,第 1—3 页。

嗣成《录鬼簿》为代表,也更注重人的因素,知人论世,对于著名艺术家的作品、人格以及人生历程乃至于轶事都有所关注。如果说本土化的话,这就是可以给人类艺术史理论作贡献的中国本土传统! 这个传统至后世得到了比较好的继承,近现代国人所编的艺术史,包括李朴园的《中国艺术史概论》,大多艺术家和艺术品并重。而欧洲自瓦萨里之后,谈论艺术史莫不重艺术品,更准确地说是艺术风格。这并没有错,但由此彻底否定艺术家的作用即太过,是对瓦萨里艺术史观的矫枉过正。自温克尔曼开始,艺术史研究以艺术品和艺术风格为中心,尤其是艺术通史的编撰中艺术家不再成为关注的重点,瓦萨里开创的以艺术家为中心的研究方式近乎被抛弃。就是说,虽然艺术家为艺术的三大要素之一,但在艺术史研究中被有意无意地淡化。进入20世纪后,由于形式主义、结构主义等美学观的影响,西方主流艺术史观是淡化乃至否定艺术家的作用的。目前流行的艺术史教科书因而只有艺术品而不见艺术家,或者淡化乃至回避艺术家的介绍,尽管在行文中间不可避免地提及艺术家,但似乎艺术家的个人经历、创作个性、个人风格往往不是关注和介绍的对象,号称视觉文化的艺术史教科书大多数连艺术家的画像也没有,即使很有名的艺术家自画像也没有成为关注和表现的焦点。这是不科学的,起码是不全面的。一般皆认为,与艺术家切割的单纯艺术品研究很难得到全面的结论,更何况本应系统全面勾画艺术发展全貌的艺术史。上述做法事实上将本来作为一家之言的艺术美学概念放大到艺术史的阐释中去,构成同样片面的艺术史面貌,这又是一个误区,需要我们认真面对并进行积极的理论思考。说到这里还应重复一句,艺术史包括艺术理论史,应该将艺术理论史纳入艺术史的范畴,这实际上是基于一般艺术学原理的一个合乎逻辑的结果。

四、应当同时关注艺术家和艺术品,关注联系和规律

毫无疑问,艺术史作为历史科学之一部分,它受着历史规律的制

约。应当重视艺术史的历史本质,艺术史不应孤悬于历史科学之外。①历史科学的本质是承认事物之间存在着联系,而寻找和理清这种联系进而上升为规律便是历史科学的最终目标。体现在艺术史方面便是承认艺术品之间、艺术品与艺术家之间,以及艺术家及其作品与他们所在社会文化背景之间存在联系,而且这种联系是有规律可循的。不承认艺术家和艺术史规律的作用,艺术史就只能表现为艺术品风格序列,最终导致碎片化。而碎片化就是没有体系、不成格局,而一个没有体系、不成格局的艺术史是很难保持自身独立性的。前引弗朗索瓦·多斯在他的著作《碎片化的历史学》中已经讲得够明白了,艺术史同样适用。今天看来,艺术史的体系即在于寻找和建立联系。具体说就是寻绎艺术家和艺术品之间、艺术品与艺术品之间的联系,还必须关注历史文化,将艺术史置于思想文化的大背景之中。这不是黑格尔的历史决定论,而是承认历史有其联系和规律可循。进言之,这种联系和规律既是历史的也是逻辑的,不仅来自历时性,同样来自共时性,是纵向梳理和横向分析的辩证统一。当然,这是一项极其艰难的工作,落实到艺术史的研究和写作中难度极大。贡布里希曾经发出这样的慨叹:"虽然,我们都觉得任何一个社会的艺术和它的文化之间必然有着种种联系,但是要解释或确切地指出这些联系殊非易事。"②贡布里希的《艺术的故事》之所以成功,很大原因就是书中处处可以感知这样的联系。然而,由于历史文化学派和图像学派的影响逐步式微,20世纪艺术史领域有这样切身感受并为此认真努力的学者并不占多数。不谈别的,即就目前流行的艺术史教科书而言,除了《艺术的故事》等少数著述之外,大多淡化思想文化背景的介绍与艺术现象之间联系的寻绎,甚至懒于附上必要的历史地图。从某种意义上说,传统艺术史更像一部艺术品流变史或艺术风格发展史。这当然并不完全出于怕苦畏难,也包括对于前述形式主义、结构主义理论的笃信,似乎不如此就

① 关于艺术史是历史科学之一部分还是独立于历史之外,本来不是问题,但在形式主义、结构主义等理论产生并进入艺术史研究领域后也变成了讨论的对象。有论者强调艺术自身的独立性而否认艺术史的历史科学属性,由于过于背离常识而为主流学术界所不取。
② [英]E. H. 贡布里希:《理想与偶像——价值在历史和艺术中的地位》(范景中、曹意强、周书田译),上海人民美术出版社1989年版,第41页。

跟不上时代的脚步。而这是完全违背艺术史本质的错误做法。认识到这一点很重要,我们完全可以在指导思想和具体做法上作一些调整。简言之,艺术学理论视野下的艺术史应更重视寻绎联系和规律,重视艺术现象背后时代思想文化的阐释,甚至不惮于向历史地图寻找答案。从某种意义上说,艺术学理论视野下的艺术史更应该接近一部艺术观念及文化史。

五、几点思考

理论往往是苍白的,但与实践相联系着的理论则有无限的可能性和能动性。如果我们站到人类历史和文化的高度看,就会发现人类认识自己和所创造的艺术之间存在更多的联系和规律,而这无疑有助于理论的反思并反过来指导艺术史教科书的写作实践。由于编写《世界艺术史纲》的缘故,笔者在这方面深有体会。除了前已论及的中心论艺术史观外,还有以下几点思考值得提出。

1. 史论相生,艺术史体系建构只有包括艺术史理论和艺术史编写实践才成为可能。必须建立真正多元互动的,跨文化、跨门类的艺术史观。依据西方主流观念将视觉艺术史等同于艺术史,这事实上仍是变相的"欧洲中心论"。向约定俗成让步显示的是学科不成熟,必须把元艺术的概念本质转化为艺术史的逻辑认知。

2. 艺术史理论不是入门式的概论,它是建立在艺术家、艺术风格和历史文化基础上的内在规律揭示。自温克尔曼之后,谈论艺术史莫不重艺术品,这没有错,但由此否定艺术家的作用则太过。应该特别重视一般艺术学的理论遗产。形式主义、结构主义理论否定艺术品和艺术家的联系,强调共时性反对历时性,因而很难构成艺术史的理论基础。

3. 艺术史不是从东方开始,而是自西方发端。迄今谈论世界艺术史,除了述及艺术起源以外,总是从东方的北非和西亚开始,似乎印证黑格尔的话,艺术的太阳从东方升起即一去不返,在西方照耀直到

终结。其实黑格尔未能看到身后的考古成果。雕塑、洞穴壁画、巨石建筑和骨笛为代表的欧洲史前艺术遗存不仅仅为了证明艺术的起源,而且足以证明最早的艺术中心所在,欧洲是人类艺术中心的第一站。此与"欧洲中心论"无关,只是说明一个艺术史事实。

4. 区域艺术史发展有断层,整个人类艺术史发展则无。

艺术史发展有高峰低谷之分,如西方中世纪就是古希腊罗马艺术与文艺复兴艺术之间的断层,瓦萨里的《意大利艺苑名人传》中将其称为两个艺术高峰之间的分隔。但整个人类艺术史发展无断层,具体表现为:

(1) 当西方出现原始洞穴壁画艺术和地中海艺术之间断层的时候,东方出现了古埃及和美索不达米亚艺术的辉煌;当西方出现中世纪断层的时候,东方印度艺术、中国艺术、伊斯兰艺术以及美洲、非洲艺术展现了它们的辉煌。

(2) 同样,当欧洲出现让今人皆惊叹不已的原始洞穴壁画艺术的时候,其他区域艺术仍处于一片黑暗之中;而当东方印度艺术、中国艺术、伊斯兰艺术停滞不前以至衰落之后,欧洲出现了文艺复兴艺术的大发展。

这样的描述当然是粗线条的,和本文涉及的其他问题一样,繁多且复杂,更多更深入的阐发只能另俟专文。或者,提出问题引发讨论同样重要,就这个意义而言,笔者只是抛砖引玉而已。

艺术魅力:真实生命之内充

艺术魅力究竟来源于什么?长期以来,这是文艺理论界和美学界人们经常探讨和争论的话题,至今仍然见仁见智,难有定论。本文拟就有关资料,从艺术学与生命科学关联的角度,对此作一点探讨,以就正于方家。

一

在进入这个问题之前,我们首先对历来东西方人们的基本观点作一个大致上的描述。

从词典学的意义上说,魅力就是一种很吸引人的力量。依此类推,艺术魅力即可以被认为是艺术作品对读者强烈的吸引力。然而,这种解释显得过于笼统和简单。所以,人们很早即对此不满足,从而引进了美和快感的概念,就是说,艺术作品的魅力实际上就是一种美感效应,它能给人带来快感。然而这种美又是什么呢?众说纷纭。在西方,古希腊哲人苏格拉底认为美与人的生命密切相关,艺术品,首先是雕塑,只有和活生生的生命紧密联系在一起才能算是美。据说有一次苏格拉底到一位雕刻家的工作室里,称赞其说:"你把活人的形象吸收到作品里去,使得作品更逼真。""把各种活动中的情感也描绘出来,

引起观众的快感。"①除此而外,他还主张美和实用相统一:"我们使用的每一件东西,都是从同一角度,也就是从有用的角度来看,而被认为是善的,又是美的。"因此,"粪筐"由于"适合它的目的","也是一件美的东西";相反地,如果"另一个不能,那么金的盾牌也是丑的了"(同前引)。苏格拉底关于美即实用和真、善、美统一的思想对西方文艺理论界影响很大。从他的得意门生柏拉图开始,到亚里士多德,又提出了"净化"说,他从歌曲和音乐出发,认为它们"可以产生一种无害的快感"②。这里的"无害"又涉及了道德作用和审美效果。此后,这一点为罗马诗人贺拉斯所发展和完善,他在其名作《诗艺》一书中正式提出了"寓教于乐"的问题,指出"寓教于乐,既劝谕读者,又使他喜爱,才能符合众望"③。根据这个观点,好的艺术作品应既能让人产生快乐又能同时受到有益的教育。此亦即艺术作品之魅力所在。这种从"快感""真、善、美"到"寓教于乐"的观点,一直与西方人们认识艺术魅力的过程联系在一起。

然而,这些关于艺术魅力的见解大多从作家创作及作品本身所包含的素质立论,而读者(接受者)似乎只是消极地等待给予。为了弥补这些不足,又产生了另外一些理论。18世纪的法国启蒙思想家伏尔泰用幽默的口吻提出了接受者的主动地位问题,他在《论美》一文中回答关于何谓美的问题时说:"你去问一个雄癞蛤蟆,美是什么?它会回答说,美就是他的雌蛤蟆。"④伏氏这里实际上已把魅力从客体的美转到了主体的美感方面来了。就是说,艺术作品要真正具有魅力,就必须激发读者美的感受。对此,稍后的德国美学家席勒又加以进一步发挥,他为此专门写了一部《审美教育书简》(一译《美育书简》),其中认为当好的艺术作品"发展到最完美的境界时,必须一方面像音乐那样对我们有强烈的感动力,另一方面又像雕刻那样把我们摆在平静而爽

① 转引自[古希腊]色诺芬:《回忆录》,载伍蠡甫主编《西方文论选》,上海译文出版社1979年版,第10页。
② 亚里士多德:《政治学》第八卷,载伍蠡甫主编《西方文论选》,上海译文出版社1979年版,第96页。
③ 亚里士多德,贺拉斯:《诗学·诗艺》,人民文学出版社中译本1962年版,第155页。
④ 北京大学哲学系美学教研室编《西方美学家论美和美感》,商务印书馆1980年版,第124页。

朗的气氛中"(第二十二封信)①。这样,"美"和"美感"的观念一经形成,就在长时期内成了人们打开艺术魅力这扇神秘大门的钥匙。

在我国古代,也有关于艺术魅力理论的有关探讨。先秦时期曾进行过美与乐的讨论,《国语·楚语》这样为美下定义:"夫美也者,上下、内外、小大、远近皆无害焉,故曰美。"这种"无害为美"的观点,与西方亚里士多德认为美是"无害的快感"竟有点不谋而合。关于"乐",孔子在谈到《诗经·关雎》的特点时这样总结:"乐而不淫,哀而不伤"(《论语·八佾》)。意思是说,快乐而不过分,哀怨而不毁伤,实际上这是把快乐作了限制,即以不过分为适宜,所谓"中和为美",无疑是中国古人对艺术作品魅力所在的基本认识。与此同时,中国古人也强调真。《庄子·渔父》这样写道:"真者,精诚之至也。不精不诚,不能动人。"当然,这里的"真"不是孤立的东西,它又是和"善"联系在一起的。同一部《庄子》另一处又这样说道:"通于天地者,德也;行于万物者,道也。"(《天地》)道和德即中国古人所理解的善,它们与美也紧密关联。这一点,儒家的创始人孔子说得更为明确。"子谓《韶》,尽美也,又尽善也。"(《论语·八佾》)甚至说:"如有周公之才之美,使骄且吝,其余不足观而已。"(《论语·泰伯》)周公是孔子毕生为之奋斗要达到的"礼"之楷模,自然"才""美"双全,但假如"骄且吝"即品行有亏的话,则亦"不足观"了。显然这里的标准也重在道德方面。正因为如此,我国古代有关理论特别强调"寓教于乐"。《论语·述而》记载孔子聆听"尽善""尽美"的《韶》乐,可以三月不知肉味,赞叹说想不到会有这么美好的享受。另外,孔子还特别重视《诗经》的音乐功能和社会教化的互动作用。《诗经》之所以被推崇,即是因为它"可以兴,可以观,可以群,可以怨。迩之事父,远之事君"(《论语·阳货》),甚至"诗三百,一言以蔽之,曰'思无邪'"(《论语·为政》),这当然完全是政治、道德方面的实用主义态度。先秦诸子特别是孔子关于"真、善、美"和"寓教于乐"的观点,对中国古代文艺理论影响很大,人们大都认为这乃是艺术作品能够吸引人的唯一原因。南北朝时曾经提出绘画"六法"的著名画家谢赫,在《古画品录》中同时也强调"图绘者,莫不明劝戒,著升沉,千载

① [德]J.C.F.席勒:《美育书简》,中国文联出版公司中译本1984年版。

寂寥,披图可鉴"①。公元17世纪明末通俗文艺研究家冯梦龙在评论宋人的说书艺术时这样归纳:"说话人当场描写,可喜可谔,可悲可涕,可歌可舞;再欲捉刀,再欲下拜,再欲决斗,再欲捐金;怯者勇,淫者贞,薄者敦,顽钝者汗下,虽小诵《孝经》《论语》,其感人未必如是之捷且深也。"(《古今小说序》)②这是强调了文艺作品强烈的感人之处,较之先秦以来这方面的传统观点进了一大步,然而大抵尚未超越"寓教于乐"的范畴。在冯梦龙之前,宋人罗烨在谈到话本艺术时也曾说过:"说忠臣负屈衔冤,铁心肠也须下泪。讲鬼怪,令羽士心寒胆战;论闺怨,遣佳人绿惨红愁。说人头厮挺,令武士快心;言两阵对圆,使雄夫壮志;谈吕相青云得路,遣才人着意读书;演霜林白日升天,敦隐士如初学遭;喈发迹话,使寒门发愤;讲负心底,令奸汉包羞。"③类似这种强调文艺作品对人的立身起巨大作用的论点还很多。根据重道德"真、善、美"和"寓教于乐"的传统,古人把它作为文艺作品之魅力所在,的确是再合适不过的。

然而,上述观点尽管接触到了艺术魅力的一些实质,如真、善、美、美感、快感以及"寓教于乐"等等,但都不是对问题的系统论述,甚至还没有和艺术魅力这个问题有意识地联系起来。真正对这个问题作系统论述的,国内应推上个世纪80年代中期林兴宅所著《艺术魅力的探寻》一书。他把艺术魅力的本质界定为美感效应。认为艺术魅力就是文艺作品的意趣(思想内容)、情趣(情感内容)和谐趣(形式技巧)之深层结构衍生出来的复杂功能体系所激发的综合美感效应。这种表述尽管在语言上略嫌生涩,但大体意思还是很清楚的。在对艺术魅力进行静态和动态分析之后,该书作者又进一步认为:"艺术魅力乃是文艺作品的美的信息对欣赏者的审美心理结构中历史的积淀和心理组织作用所形成的合力。"④显然,作者将美学、心理学和发展学的研究方式融合在一起,使人们对这个问题有了更全面和更深入的了解,较传统

① 北京大学哲学系美学教研室编《中国美学史资料选编(上)》,中华书局1980年版,第190页。
② [明]冯梦龙:《绣像古今小说》,明末天许斋刻本卷首绿天馆主人题叙。
③ [宋]罗烨:《醉翁谈录》,日本影印元刻本。
④ 林兴宅:《艺术魅力的探寻》,四川人民出版社1985年版,第75页。

的理论加深了一步。然而,仍旧存在着不足之处。比如说文艺作品美的信息就表达得不够充分,显得太抽象太简单,虽然作者在此之前提到了艺术是生命的形式这一众所周知的命题,也说到了意趣、情趣和谐趣,实际上仍然是传统文艺理论中内容与形式诸观点的承继,充其量只是向前延伸了而已。从这个意义上说,《艺术魅力的探寻》一书仍旧未能超出传统的范畴。这显然与作者过分重视审美鉴赏并停留在这一层次有关——他未能最终地完成艺术魅力的探寻任务。

概言之,艺术是人创造的,实用教化也好,情感意趣也好,都代表不了生命意义的全部。因而,要搜寻艺术魅力之源的根本答案,还必须回到人的生命本体中来。

二

毋庸置疑,艺术魅力和艺术美一样,都是生命力的一种表现,艺术作品之所以有魅力,就在于它们内部充实着生命的活力。当然,严格说这种提法并不具有特别的新意。前面提及古希腊哲人苏格拉底关于雕塑的言论且不必说,我国古人也提出过一个著名的命题:"充实之谓美。"(《孟子·尽心下》)由此又进一步引申出:"充实而有光辉之谓大。"(同前引)毫无疑问,诸如"充实""充实而有光辉"不仅极大地丰富了古典美学的范畴,而且很接近我们上述的提法。然而,仔细分析即可看出,和前述苏格拉底提出将艺术作品的魅力归结为美即实用以及真、善、美统一的思想但缺少系统阐释一样,我国古人之所谓"美"和"大"也有其历史的局限性,在许多场合它们都被指实为内在的道德品质,所以随之又有"大而化之之谓圣,圣而不可知之之谓神"的说法,孔子甚至干脆把道德品行之外的东西从美的领域排除掉:"其余不足观也已。"(《论语·泰伯》)显而易见,这是一种"德才充实"的观点,属于伦理学范畴,按照美国学者桑塔耶纳的说法,是"道德判断"而非"审美

判断"①,和我们所说的生命充实有着本质的区别。

生命科学的常识告诉我们,人类的生命现象之所以是一切生命现象中最复杂、最高级的现象,是因为他们创造了语言,并借助语言发展了抽象推理的能力。无比复杂而又宏伟的文化和文明结构,都是建立在语言交流的基础之上的。然而人们并没有因此失去了自己的生命本能,虽然似乎已经不再意识到它的存在了,但在无意识之中,他们仍不免受本能的支配。这种生命本能在精神生活中起作用的方式是感性的和能动的,它力图使人类的活动导向有助于实现大自然赋予他们的终极目标——种类自身的最佳繁衍和良好发展。人类的一切活动都不外乎生命活动。生命活动的过程,既包括低等级的形而下也包括高等级的形而上。一切受思维支配的行动过程,最终都是以追求完美为指归的。今天看来,艺术家的任务,恰恰就在于捕捉和表现这些东西,所以我们把它的最佳境界和表现定义为"生命之内充",更确切地说,应该是"真实生命之内充",亦即内部充满着生命的活力。前述苏格拉底认为把"活人的形象"和"各种活动中的情感"吸收到作品中去真实地表现出来皆是艺术上的巨大成功,尽管相当直观,缺少更系统的理论阐述,但也许更接近这个道理。古今中外艺术史上的例证同样不胜枚举。在西方,从古希腊雕塑《掷铁饼者》《米洛斯的维纳斯》,到文艺复兴时期达·芬奇的绘画《最后的晚餐》《蒙娜丽莎》,米开朗琪罗的雕塑《大卫》,以及莎士比亚的戏剧、贝多芬的音乐和近现代艺术家罗丹的作品《思想者》《吻》等等,皆显示出旺盛的生命活力。在东方的中国,同样可以在殷商西周时期的青铜饕餮、秦始皇陵兵马俑、两汉时期的"马踏飞燕""马踏匈奴"等雕塑、南北朝至隋唐的石窟佛教造像中,从吴道子到唐伯虎的人物绘画,从韩干、曹霸到徐悲鸿的奔马,以及从关汉卿、汤显祖到梅兰芳的戏曲中,感受到充实其中的生命活力是其艺术魅力的本原。古今中外不成功乃至失败的艺术品以及造成艺术创作失败的原因固然很多,但可以肯定,缺乏旺盛顽强的生命活力充实其中是其根本原因之一。

当然,我们说艺术魅力源于真实生命之内充,并不意味着所有生命活动都以艺术为指归。大千世界中那些单纯维系繁衍和发展的生

① [美]G.桑塔耶纳:《美感》,中国社会科学出版社中译本1982年版,第16页。

命旅程并非必然的艺术形式,即使蓝天白云、青山绿水、鲜花蝴蝶这些在艺术家眼里风情万种的自然美,也只是生命的自在形式而不是艺术自为的表现形式,而只有当人的因素参与其中时,无生命的"自在形式"才在欣赏中活化,变成艺术的"自为形式",借用一句戏剧理论术语,就是必须有人的"二度创造"注入才行。在创作领域,艺术的生命是一种有意识的、反思的表现性活动。正因为如此,它才是一种创造性活动,它创造的不仅是形式,它本身就是体现人类生命发展的表现形式。艺术生命的活力一方面来自艺术品所模仿的真实生命,另一方面也来自艺术家所倾注的本人的真挚感情,二者缺一不可。也正因为如此,即使诸如《米洛斯的维纳斯》、敦煌佛像等艺术作品的残缺也不影响其艺术魅力。相反,有些艺术品尽管精工制作,却由于缺乏必要的生命活力而难逃失败的命运。艺术史上人们对古希腊著名雕像《拉奥孔》和中国明清雕塑的非议,在相当程度上就在于作品过分装饰化了的外表背后缺乏完美崇高的生命情感。

说到这里,势必产生这样的疑问:为什么艺术作品的魅力与生命活力之间具有如此紧密的联系呢?

众所周知,艺术创作是人类一种有意识的活动,而所谓有意识即是合目的,舍此无他。如果要问,艺术创作的目的性、艺术作品存在的用途是什么?最简单也是最基本的答案就是满足生命发展的需要,维系机体的平衡,和其他人类产品没有根本的不同。说得具体点,围绕着艺术而产生的生命需要主要是在精神方面,借用西方人本主义心理学关于人的生命发展需求层次的理论术语,它是属于高层次的。一般说来,在生命活动过程中,低层次的需求实现以后,高层次的需要便接踵而来,甚至在低层次的需求尚未完全满足之际,高层次的需要便已存在了。这种高层次的需要,即人类对理想和完美的追求,是属于精神方面的,并且相当程度上体现在艺术创作和艺术品的欣赏之中。处于大千世界现实中人具有无休无止的欲望,完全满足是不可能的,除非歌德笔下的浮士德。然而浮士德的所谓满足只是依靠魔鬼的帮助,而且一旦他发出完全满足的叫声,也便是他的灵魂出窍之时。可见生命的本质便在于永不满足的追求。现代心理学中的精神分析理论认为,生命的基本需要受到阻碍,人的正常情感即呈压抑状态,心理不平

衡随之产生,此亦即通常所说的痛感。痛感处理不当往往导致精神疾病的产生,为此必须找到宣泄的渠道,最好的渠道是专注于事业,即所谓"升华",艺术创造被认为是合适的形式之一。宣泄的目的一旦被满足,心理上的挫折感便会在"升华"中消淡,从而获得新的平衡。正如美国艺术美学家杰克·斯佩克特所归结的那样:"把艺术追溯到升华作用。"①也就是说,经过升华,痛感就为快感(美感的同义语)所代替,艺术魅力也就顺理成章地产生了。总而言之,生命活力和艺术魅力之间存在明显的正比例关系,设若没有生命机制的参与,所谓艺术魅力就像地球深处、月亮、火星乃至宇宙边缘的奇妙景观一样毫无意义。

还应当补充一句,艺术方面生命力的内在功能,是一种深邃、隐藏在生活表象背后的东西,它未必进入艺术家的意识。我们说艺术创作是一种有意识的、反思的活动,是指艺术不是生命的自在形式而是生命力发展的表现性形式。为了创造这样的形式以满足自己和他人精神方面的需要,维系心理上的平衡,艺术家必须经过有意识的艰苦努力。这当然并不意味着创作家必须了解自己的冲动,自己对精神需要、心理平衡方面的努力是由什么决定的,他只是在某种潜意识驱使下,试图把现实的心理过程表现出来而已。正因为如此,艺术魅力和生命活力之间的联系也是无形的,可以意会、感知却不可机械地对应和量化。

三

从总体的和历史的角度考察,艺术这种被表现的内在生命无疑包括两方面,一是作家自身真实生命的活动过程以及由此产生的情结,二是作品形象自身的真实生命活动及其情结。按照一般的说法,前者无疑属于创作主体,后者则属于形象主体(对前者说来,它又是客体)。此二者有时是同一的,如在歌舞、器乐、文人画等主观抒情意味较强的艺术范畴;有时则是不同一的,如在雕塑、建筑、戏剧、绘画等客观再现

① [美]杰克·斯佩克特:《艺术与精神分析》,文化艺术出版社1990年版,第130页。

因素明显的艺术范畴。然而即使在后一种状况下,形象的生命活动也无法摆脱创作主体生命活动的作用。从根本上说,如果没有作家自身的生命活动在后面或明或暗、或多或少地起作用,则作品形象所表现的生命活动范围和能量便要受到影响,甚至丧失生命的真实性。当然同样,形象生命的丧失也是作家自身生命之创造和表现的失败。艺术既无生命的内在充实,则魅力就谈不上了。

艺术魅力既然来源于真实生命之内充,则生命发展的多方面、多层次性必然决定了艺术内涵的复杂性。一般说来,艺术大致可分为诉诸理智和诉诸情感的两大部分,前者如中国北宋命题院体画和产生并形成于19世纪末20世纪初的西方现代派艺术;后者则为东西方古代艺术的共同特征。就诉诸情感而言,又有着快感和痛感之分。我们已经知道,快感是生命需求最终得以实现的结果,如喜剧、耍笑杂技等;痛感则恰好相反,如悲剧、以苦行献身为主题的宗教艺术等。二者包括了生命情感的两个极端。这里需要补充的是,无论快乐还是悲怨,在艺术中,它们都将内充之生命形态发展到了极致,所产生的魅力也最强烈,表现也各有千秋。西方如俄罗斯画家列宾的《伏尔加河上的纤夫》《伊凡雷帝杀子》和意大利画家波提切利《春》《维纳斯的诞生》,中国如元代关汉卿的悲剧《窦娥冤》、喜剧《救风尘》,康进之的喜剧《李逵负荆》和清代李渔的喜剧《风筝误》,孔尚任的悲剧《桃花扇》等,所有这些,无论是令人心旷神怡会心一笑还是悲愤抑郁怒发冲冠,都显示了强烈的艺术魅力。当然,在实际的人生中,"不如意事常八九",生命发展的阻力是始终存在着的,表现快感的艺术作品在某些世俗观众中有市场,却最终难以将人的生命力和阻力的冲突淋漓尽致地表现出来。相比之下,表现痛感的作品便更具有一种生命的真实感和充实感,一种深度和力度。这恐怕就是亚里士多德所谓悲剧的崇高、黑格尔所谓绝对理性世界的和解、孔尚任所谓"不独令观者感慨涕零,亦可惩创人心,为末世一救"[1](卷首小引)。这也许是中外艺术史上表现快乐的佳作远较表现悲怨的佳作为少的重要原因,也是人们更重视悲剧艺术的重要心理因素。

[1] [清]孔尚任:《桃花扇》,康熙刻本。

生命层级与艺术表现

艺术与生命问题,历来为艺术及美学界所关注。美国现代完形心理学美学家鲁道夫·阿恩海姆在其代表著作《艺术与视知觉》一书中较早提出物体内在的力的结构及其表现性问题,并将力学与生命乃至艺术联系起来。① 无独有偶,另一位美学家苏珊·朗格将其名著《艺术问题》第四讲正式命名为《生命的形式》,其中特别系统地论述了艺术品的生命形式问题。今天人们都知道,生命的最高形式是人的自我,艺术是生命力的表现形式,或如时下理论界通行的说法,是"生命的幻象"②。但是,问题还可以从另一个角度思考:既然在大多数情况下艺术诉诸情感,而情感活动之变化又是借助生命力推动得以实现的,以此为途径,我们是不是可以进一步分析构成艺术魅力基础的生命的活力结构,进而在情感表现方面建立对应的联系呢?对于这一点,艺术美学领域此前尚未有人正面展开和系统论述过,而这恰恰是揭示艺术和生命本质关系所非常必要的。笔者此前在一篇文章中曾初步论及艺术魅力与艺术品内在生命的有机联系③,但问题并没有最终解决,本文则试图另辟一个角度,对生命体运动和生命力发展的结构层级与艺术表现之间的对应和异质同构关系作一点新探讨。

① 参见[美]鲁道夫·阿恩海姆:《艺术与视知觉》,中国社会科学出版社中译本1985年版。
② 张同道:《艺术理论教程》,北京师范大学出版社1997年版,第222页。
③ 徐子方:《艺术魅力:真实生命之内充》,《文艺理论研究》2003年第1期。

一

很明显,借助于一般生命科学的成果及其术语,我们可以根据生命体所处自然阶段的不同和激发情感的强弱,将艺术家及其作品内在生命力的结构分为不同层次,所谓生命层级,由此亦可建立起作品意象的情感和主体生命的同构以及同艺术魅力之间的对应关系,从而在这方面形成一个比较具体和深刻的阐释。

按照传统生物学的观念,生命表现为不断运动着的有机体集成,除了每时每刻都进行着它各个部分的产生、生长、衰老和死亡的过程外,整体也有着合乎生死规律的运动轨迹。如果用几何图形来表示的话,就是无数个以地平线为起点和终点的抛物线组合,任何样态的生命,无不沿着这条轨迹走完全程,艺术生命当然亦不能例外。需要指出的是,生命力的发展方向和生命体本身的运动趋向并不始终保持一致,前者永远是奋发向上的,后者则随着生命体所在层级的变化而呈现着上升、稳定和下降等不同态势。或者可以说,生命体的运动可分为上升、稳定和下降三个层级。产生和生长体现着上升,衰老和死亡则体现着下降,处于上升和下降之间的稳定状态即体现着平衡。同样,构成生命的各个组成部分(从细胞到器官)也始终处于生与死的流程之中。正如苏珊·朗格所言:"每一个有机体内事实上都在进行着两种活动,一种是生长活动,另一种是消亡活动,而这两种又大都是同时进行的;当生长活动超过消亡活动时,整个系统就会成长;当两种活动达到平衡时,整个有机体便会保持原状;当消亡活动超过生长活动时,它便会趋于衰老;而当生长活动完全停止时,生命也就完结了,整个有机体也就迅速地腐烂消失了。"①这一段话显然对生命的基本层级作了透辟的概括。自然,它是最抽象的道理,对从动物到人的一般生命过程皆可适用,但时代精神、艺术家生命及其作品表现之间的对应

① [美]苏珊·朗格:《艺术问题》,中国社会科学出版社中译本1983年版,第46页。

和异质同构亦可借以依次展开。

　　生命体运动的上升层级包括生命的创造、产生和生长的全过程。就人类而言,这里的生命创造有两重含义,一种是生物学意义上的生命创造,一种是社会学意义上的生命创造,艺术品的创作就是社会学意义上的生命创作过程。就前者而言,异性吸引及交合过程也就是新生命的创造过程。这一点既适用于人类,也适用于一般的动物界,这是生命最原始最直接的创造过程,所以我们把它称作生物学意义上的生命创造。基本动力也就是性,或称原欲。如果人类生命的创造只停留在这个层次上,则和一般动物没有两样。然而,实际上人类的生命创造除了直接受性或原欲支配,作为延续生命的生理需要之外,还因为有社会因素的参与而呈现出与一般动物截然不同的地方,例如其中即涉及婚姻民俗、人际关系、家族血缘、当事人感情等多方面因素,这就使得生命的创造具有了一般动物界所没有的新的意义。除了上面已经提到的而外,人类社会学意义上的生命创造还表现在毕生从事和献身的事业之奠定上。在此类创造过程中,生命力同样充满着蓬勃的生机,随着新生命的孕育和诞生,其活力更得到进一步的加强。并且处于这一层级上的生命体运动和生命力趋向的方向是一致的,推动它们的是一种昂扬向上的合力。当然,在这一层级上,生命发展也受着来自各方面的阻力。除了自然方面的因素如天灾人祸、病魔侵袭以外,还有来自社会的压迫,如他人陷害、家庭破败以致失去生活信心等等。但总的来说,除去一些偶然的因素,一般不会影响到生命向上的奋进力量,相反,阻力在很大程度上只是刺激了这种生命活力的临界爆发罢了。

　　生命被创造出来,生长成形以后,即进入了稳定的层级,这是生命体运动的相对平衡时期。在这一层级上,生命体的各个组成部分处于稳定胶着的状态,人们对其所处环境和自身位置都已有了比较全面的认识,性情、性格以至世界观人生观均已趋于成熟,或者是已经习惯,没有也很难有大的改变。所有这些,都决定了生命体运动变化的复杂性:或者稳定扎实,或者固步自封。尽管同处于上升层级中的生命一样,此时期仍旧免不了来自自然界和社会方面对其发展的阻力,但由于生命机体各方面的稳定和成熟,一方面,对来自自然界的各种阻力

自有其抵抗力和免疫力;另一方面,对来自社会的各种阻力也自有其妥当的处理方式和成熟的应变能力:这些都保证了生命体运动以稳定和扎实的脚步向前迈进。就运动态势来看,位于此层级的生命体运动趋向和生命力的发展方向基本上保持一致。区别仅仅在于,生命力此时所要克服的更多的是生命体自身各部分的惰性。如果说处于上升层级的生命体是匀加速运动向前发展的话,则位于此层级的生命体表现就是一切按部就班的匀速运动。以几何图形来表示,处于此一层级上的生命体的运动轨迹即为抛物线的顶端,故也可称为平滑层级。

 生命体运动到了一定阶段,从创造、产生、生长到成熟以后,遂开始进入下降的层级。下降层级包括衰老和死亡的全过程。按照苏珊·朗格的说法,位于这一层级上的生命体内部的消亡活动超过生长活动。无疑,这种生命体运动的方向与生命力发展方向恰恰相反,是向下的。从生物学的意义上说,这是不可抗拒的自然规律。然而,人类在这方面也并非毫无作为,生命力还在顽强地向上发挥作用。修仙学道希图长生固然是向镜中求影,但也反映出人们不甘忍受自然生命的局限试图遏制衰亡的努力。而珍惜时光以及和病魔、死神坚强搏斗则显示了生命体在下降层级上具有的顽强力量。从社会学的意义上说,生命体在下降层级同样表现出不甘屈服于命运的安排誓死抗争的毅力,自我的不甘和抗争往往会在事业方面显示出特殊的创造力,魏武帝曹操所谓"老骥伏枥,志在千里。烈士暮年,壮心不已"①,就是这种毅力和创造性的一个很好的心理表现。然而从总体上看,毕竟处于这一层级上的生命体内部主要是消亡活动超过生长活动而占主导地位,生命体消亡活动显然是抛物线终结部分的运动趋势,而这种趋势又和生命力的发展方向相对立。在这个层面上进行比较,差异就很明显了:在上升和平衡层级,生命体的运动趋势和生命力的发展方向是一致的,而如前所言,在下降这一层级上,这种趋势和生命力主体始终张扬的方向则是相反的。具体地说,位于此一层级上的生命力发展必须克服生命体的消亡趋势而为自己争得发展余地,实际上是以不断消耗本身的能量而为自己开辟道路,直至消亡活动完全遏制了生命力

① 曹操:《诗集·步出夏门行·龟虽寿》,载《曹操集》,中华书局 1959 年版。

的发展,死亡不可避免地到来。

上述生命体运动之上升、稳定和下降三个基本层级,体现了生命体在各个不同发展阶段周期性变化的基本态势,也大致上显示了生命力发展的内在结构形式,很接近于人们常说的生命节律,它与人们的审美创造和审美接受有关。如有论者所描述的那样:"由于节律感应,主体原有的生命节律活动或因受到激发而趋于昂奋,或因受到调节而渐趋于平和,或被引导到一种特殊的心境中去。不仅生命节律的改变会引起身心的快适、兴奋和惬意,而且由于节律感应中主体与对象的契合而体验到和谐与自由,主体生命得以表现,这就有了美感的享受。"①很显然,生命力的一个最突出特点就是直接推动着人类情感活动的发展和变化,而既然艺术及其表现是人类情感的主要外化形式之一,在接下来的篇幅里,我们就完全可以在生命的周期性变化(节律)和人类艺术表现之间建立对应的联系,或者说是一种特殊的同构关系。

二

在生命的上升层级,占主导地位的是人类自我的创造欲和求知欲,蓬勃旺盛的生命力决定着人们的情感充满着热烈明快的色彩,即如徐悲鸿笔下的奔马,充满着奋发向上的精神。从生物学的角度看,位于这个层级上的多为青少年,从艺术创造角度来说却并不全然如此,有些艺术家到了晚年才进入他的艺术青春期,所谓"大器晚成"。然而,不管年龄长幼,一个共同点便是他们刚刚踏入创造活动的门槛。在时代及社会学方面,位于这个层级上的则为旧社会衰亡以后一个崭新的社会。而艺术学方面,进入这个层级则意味着前所未有的创造欲的膨胀,是一代新型艺术来临的标志。在此时期艺术家们的身上,创造欲的冲动远远超过了理智,感情上往往大起大落,也最容易在生命

① 曾永成:《感应与生成》,成都科技大学出版社1991年版,第19页。

的深处激起波澜。毫无疑问,这种全新的创作有许多是稚拙的,甚至是原始的,不可避免带有匆匆而就的粗糙,但你可以随时感受到其中涌动着炽热的生命活力。在情感方面,这一时期的艺术家也难免有悲怨和苦闷,但这是暂时的,稍纵即逝的,原因也多为眼前的、本不值得重视的"痛苦",有许多是故意夸大了的"少年维特之烦恼",借用宋人辛弃疾《采桑子·丑奴儿》中的词句表示,即有一种"少年不识愁滋味,爱上层楼,爱上层楼,为赋新词强说愁"的味道,钱锺书先生幽默地称之为"不病而呻""不愤而作"①。处于人类童年蒙昧时代的史前艺术固然另当别论,西方艺术中的牧歌、轻歌剧、圆舞曲以及中国历代民歌中的所谓忧愁有许多即应归入此一类型。确切地说,这不过是纯粹从生命创造意义上爆发出来的感情涟漪,痛苦中充溢着一种勇于追求的力量。在许多情况下这种力量还表现出艺术的创新与成熟。这方面诸如中国历史上以汉武帝茂陵以及霍去病墓石雕为代表的动态飞扬的汉代造型艺术,以李白、张旭和吴道子为代表的张力四溢的盛唐诗歌书画,西方文艺复兴时期以达·芬奇绘画、米开朗琪罗雕塑、莎士比亚早期戏剧、波提切利《春》《维纳斯的诞生》等美术作品,以及17世纪后巴洛克音乐等为代表的创意迭出的艺术追求,人们几乎众口一词地指出它们属于中国封建社会和西方资本主义上升及勃发时期的产物,尽管其中也不乏强烈的悲慨和深切的忧郁,但总体却是乐观的、昂扬奋发的,积极的人生和明快的意绪充溢其中,艺术上且表现出惊人的成熟。从社会学的意义上讲,这也是生命的上升时期,创新追求与成熟稳定之间不存在跨越不过的壕沟。

生命的平衡层级在整个生命体的发展过程中占了相当重要的地位。生物学意义上人生的壮年和中年,社会学意义上的诸多太平盛世或者偏安局面大体属于这种状况。如前所言,处于这个层级的生命体一般不轻易产生极为强烈的感情波澜,类似上升层级中情绪方面的大起大落在此时期不会有充分的表现。人们一般较为理智地看问题,或者纯用审美的目光,感情和心境的平淡本身即为人们享受的对象,所谓艺术人生。在此心态下进行的创作大多形成诉诸理智和智慧的作

① 钱锺书:《七缀集》,上海古籍出版社1985年版,第112页。

品,所表现的感情也是平淡的和审美的。总而言之,此时期生命力的稳定也造成了感情方面的稳定,与之直接联系的艺术较少具有外在的刺激性,像一杯久酽的茶。从积极方面来说,正因为此层级生命体所拥有的应变和调适能力,所以他能及时地化解生活中的阻力,不至于破坏艺术创造过程中所必需的超脱与宁静,较少出现难以容忍的败笔,从而保持了自己特有的优势。从消极方面来说,艺术较难有根本意义上的创新,难以出现高峰,而且也难以排除一些颓废的、不思进取的和腐朽的东西在作品中出现。当然,这样说并不意味着位于此层级的艺术彻底与原始的创造欲无缘。美学家朱光潜先生很早就指出:"生命能量不仅释放在情绪里,也可释放在智力活动里。"[1]他说的"生命能量"在相当程度上就是创新的动力,而与"情绪"相并列的"智力活动"自然与生命的平衡层级有关。这方面除了人们熟知的我国古代文学中谢朓、晏殊、欧阳修、王士禛等人的诗词美文外,还有艺术史上如北魏至隋的具有浓郁生活气息的麦积山宗教雕塑,唐代中后期虽然渐趋装饰化,却闪现着人间智慧和意念的寺院壁画雕刻,两宋时期及以后远离社会现实专心艺术追求的院体画、文人画,以及现代艺术中梅兰芳等人唯美至上的京剧演技和张大千晚年探索的中西方结合的画作等。国外这方面经典艺术也不乏见,例如公元前后印度的犍陀罗艺术,西方艺术中的古罗马戏剧,中世纪骑士诗歌、宗教剧,以及某些小夜曲、音乐剧、哲理剧也可归入这一类。所有这些,无疑都是位于此层级上的生命体运动所推动的情感表现形态,而又反过来成了证实生命力无所不在、无所不为的艺术轨迹。

同样的规律在生命体所处的下降层级也有明显展示,人生的晚年和社会的崩溃前夕都可以归于此类状况。艺术史上也出现了一些渐渐不被欣赏、市场日趋萎缩的夕阳产品,或曰"夕阳艺术",它们难以摆脱被淘汰以至最终死亡的命运。但正如我们前面已经论述过的那样,生命体发展和生命力发展之作用方向在这一层级发生了质的变化,它们之间不再是完全协调一致的发展,虽然有时候表现为既相一致又相矛盾,但总体上则是相反的。一方面,随着生命体向消亡方向发展,生

[1] 朱光潜:《悲剧心理学》,人民文学出版社1985年版,第202页。

命力自然减弱,感情亦随之趋向低沉、消极,叹老嗟卑、悲凉感慨,乃是其艺术创造中的感情基调。无论中国还是外国,文化和艺术史上均不乏这样的作家和作品。前者如南唐后主李煜、宋徽宗赵佶做了俘虏后创作的"以悲为美""意悲而远"的感伤诗词及书画,后者如19世纪80年代后产生并延及当代的野兽主义、立体主义、达达主义等欧洲现代派艺术。在他们的作品中,人们可以感受到艺术家表现的个人和时代的精神创伤及近乎变态的心理,感觉到他们对现实生活的消极、悲观和失望的情绪。另一方面,生命力又在为阻止生命体的衰老和消亡而奋斗。就生命力所推动的艺术情感而言,平衡层级上稳定的生命态引起的平淡和审美意趣无疑是不存在了,人们的情绪又再一次得到增强。然而这种强烈的情绪在艺术创造中也不同于上升层级中的感情波澜,而是一种饱经了人世沧桑意识到生命发展真谛之后的产物,或者是深沉冷静的,带有浓厚的历史积淀;或者是执着坚毅的,带有傲视历史的悲壮。这方面例证不乏枚举。古今文学中人们熟知的优秀作品且不必说,在中国艺术史中,从曹魏时嵇康临刑前演奏的琴曲《广陵散》,北魏后敦煌莫高窟以及云冈、龙门石窟等北朝佛教造像壁画,到宋末元初郑思肖笔下宣泄遗民亡国情绪的无根兰花画,以关汉卿《窦娥冤》为代表的、与社会抗争的元人悲剧,到明代以后徐渭、夏完淳、郑燮、髡残等人的作品,以及孔尚任的《桃花扇》传奇乃至现代抗战中的救亡曲艺、戏曲现代戏等,无不表现出这种情感特点。在西方,从中世纪的《罗兰之歌》,到文艺复兴时期米开朗琪罗的雕塑《垂死的奴隶》,公元18世纪后贝多芬等人的天才音乐,以及19世纪俄罗斯画家列宾笔下的《伊凡雷帝杀子》《索菲亚公主》等作品,它们是由人们的现实主义、人道主义精神以及政治生命——社会责任感和爱国主义情感激化而来的。正如我们前面所说,由于强化了人们的生命意识,看清了生命规律的某些真谛,因而不但没有使这样一些人由于身处下降层级而悲观绝望,而是奋起和命运抗争,抗争的直接后果当然即为情绪的激化。仍如朱光潜所言:"没有对灾难的反抗,也就没有悲剧,引起我们快感的不是灾难,而是反抗。"①在某种意义上甚至可以说,这种情感所

① 朱光潜:《悲剧心理学》,人民文学出版社1985年版,第206页。

显示的生命更具有特殊的力度

<p align="center">三</p>

从以上两部分对生命力结构、节律和艺术创造者情感表现诸形态的简要分析可以看出,建立在自然节律基础上的生命层级、情感力度和表现形态之间存在着不可忽视的对应和异质同构关系。有如核物理学中位于不同层次的电子具有不同的能量一样,位于不同层级原子核的生命体,其运动趋势与生命力的发展方向同样有所不同,也就具有不同的生命力度。显然,上升和下降两个层级位于生命体运动的两个极端。就生命力的发展态势而言,前者郁勃发越,后者深沉内敛,而位于这两个极端之间的平衡层级则显得胶着稳定。尽管就具体情况看,其表现形态是多种多样的,但总的来说,它们的基本层级仍始终或明或暗地发挥作用。

艺术家和哲学家常常提到,艺术是生命的表现形式。承认这一点,我们即不难看出,生命体运动的不同层级也对有关的艺术表现形态产生直接的刺激或促进作用。它们有的郁勃,有的深沉,有的稳定;在面对充满生活阻力的现实世界的时候,或是消极退避,或是奋起抗争,而由此决定的艺术情感表现也就得到了来自生命体的不同的辐射能,并由此形成形形色色的艺术风格,展示着特色不同的艺术魅力。正如20世纪德国艺术史家格罗塞所言:"节律的快感,实际上是全世界人类所共有的东西。"① 理解了这一点,就可以明确肯定,无论生命体处于哪个层级,要维持自己的存在与发展都必须与各种阻力发生冲突乃至抗争,进而对艺术表现起着直接或间接的作用。归根结底,这是艺术家和艺术作品生命活力之终极源泉,也是艺术和生命关系的实质。不管人们所表现生活的结局如何,道路大多是艰难曲折的。"山重水复疑无路,柳暗花明又一村"式的中国戏曲大团圆固然带来心理

① [德]格罗塞:《艺术的起源》,商务印书馆1984年版,第33页。

愉悦,像《西厢记》中的"有情人终成眷属"那样,在生命的欢畅中获得美的享受,即使满纸苦难、一悲到底的西方式悲剧也不妨碍艺术美的产生。"穷而后工""愤怒出诗人",这些都已为中外艺术史的实践所证实。人们经常这样描述:心理挫折导致焦虑和痛感,艺术创造使得痛感产生距离并发生升华,经过一番能动的作用和反作用后产生了快感和美。也正因为如此,以弗洛伊德、荣格为代表的现代心理学中的精神分析理论最终"把艺术追溯到升华作用"①。可以断言,生命力和阻力的冲突越激烈,抗争越有力;抗争越有力,生命体也就越有光彩、越具价值。这种光彩的亮点存在于任何一个层级的生命体之中,表现在艺术创作中也就别具一种特殊的魅力(这也是各种形态的艺术都有自己光辉点的原因所在)。一句话,没有本我欲求、自我调节、超我抗争的艺术也就没有生命,同样很难有很强的艺术魅力。从这个角度进行分析,那些以悲慨幽怨为其内涵特征的艺术因其不满现状而更具有独特价值。而这之所以与喜乐厌悲、趋利避害的人类天性恰恰相反,正是有着"审美距离"或曰生命"升华"的因素在内。西方学者自亚里士多德到黑格尔皆对悲剧艺术无限推崇,卡西尔更直接认为"艺术把所有这些痛苦和凌辱、残忍和暴行都转化为一种自我解放的手段"②,认为它们具有独到的现实精神力量。联系中外艺术史的实际,如此看法不是没有道理的。

 当然,同样应当指出,生命层级和艺术表现的这种对应和同构关系绝不是机械的,生物学意义上的生命节律和社会学意义上的生命节律在许多情况下并非步调一致,时代和社会的生命力结构和个人的年龄与艺术生命的运动之间也存在着不一致性,所谓对应和同构实际上是一种有机的动态平衡。正如前文已经指出的那样,许多优秀的作品并不总是在年轻力壮或太平盛世中问世。无论是艺术还是文学,这方面的例证实在太多了,笔者以前曾有专门论述③,这里不准备重复。另外还需说明,我们也无意对与各个生命层级相对应的艺术强分高下,不管是郁勃发越还是胶着稳定,抑或是深沉内敛,都具有自己的艺术

① [美]杰克·斯佩克特:《艺术与精神分析》,文化艺术出版社1990年版,第130页。
② [德]恩斯特·卡西尔:《人论》,上海译文出版社1985年版,第189页。
③ 参见徐子方:《千载孤愤》,江苏教育出版社2001年版。

张力，此亦即艺术魅力之终极源泉。考虑到不同民族不同艺术家及其作品的具体情况，更考虑到接受者各不相同的审美观念，对生命层级与艺术表现之间的关系应该有更加全面和系统的理解，所涉及的不仅是纯粹的理论描述，也不仅是对个别艺术家的评价和对具体艺术作品的鉴赏，与艺术史的认识和科学把握同样不无关系。从这个意义上说，本文还只能停留在提出问题的阶段，最终的结论尚待更为系统深入的专门研究。

生命沦落与艺术辉煌
——一种特殊的反比效应

上升、平滑、下降的三个层级,乃生命体发展的正常轨道。没有遭遇任何阻碍的生命体,在自然界和人类社会都极少见。无论是外在人生剧变而产生的现实刺激,还是内在的精神体验引起的心理痛苦,都会给生命体发展带来有形的和无形的落差,成为湍急的波澜,从而在文艺创作情感能量和生命力度方面产生剧烈的情感效应。这是不久前笔者所发表的一篇文章中的观点[①]。而对中外艺术史的进一步考察表明,这种效应有着成正比的时候,即个体生命的顺畅伴随着艺术成就的辉煌,但更多的是反比例关系:与艺术辉煌对应着的是人生苦难,沦落与辉煌之间存在着相互促进的共生关系。研究和把握它们有助于更为全面地认识艺术家及其作品的艺术价值。

一

一般说来,超越常态有着两种情形,即自然生命的发展遇到突发因素产生超常的快感和痛感,它们分别表现在生物学意义和社会学意义两方面。前者是指由生理快感而引起的大喜或生理痛感而引起的大悲,其内在因素和外在因素均显得十分偶然和非常直接。后者则超

① 徐子方:《生命层级与艺术表现》,《江海学刊》2004年第4期。

越了纯粹生理的范畴,表现出社会学意义。今天看来,人既然已经脱离了一般动物的层次,其生理性即与社会性密不可分。即使一些纯生理需求的满足过程,也带有了社会性的印记。吃、喝、住、穿既是人们满足生理需求的手段,也是人们进行社会交往的内在动力和重要渠道,更不用说动物性的求偶已为社会性的婚姻所取代。如此即道出了一个常识:人的生物学意义和社会学意义的生命不能被孤立和分隔开。

进而言之,人类生命体既然和社会性密不可分,那么除了一些纯粹偶然和直接的因素外,大都可从社会学意义上进行考察。自然,这样说是辩证的,人的社会性并不意味着他(或她)只有社会学意义上的生命。常识告诉我们,即使社会学意义上的生命活动,如果讨论快感和痛感在其身心引起大喜大悲效应的话,归根到底也还应回到生理的刺激即回到生物学的层面上来。认识到这一点,我们对人类生命意义的考察就会全面多了。

如前所言,严格按照既定轨迹正常运动的生命体,在自然界和人类社会都极少见。也就是说,现实生活中的波澜曲折倒是司空见惯,不管是快感引起乐还是痛感引起悲,生命体都是在动荡中发展的,而且这种动荡也不是在悲、乐之间平分秋色。对人类来说,命运的天平总是倾斜着的。

艺术史上,生命的欢乐来自快感,具体表现为一种没有遇到阻力的自由欢唱,或者是一种冲破阻力后的胜利之歌。前者事实上很少见,后者代表着生命快感的主体。中国古代音乐作品中最富典型意味的是汉高祖刘邦的《大风歌》:

大风起兮云飞扬,威加海内兮归故乡。[①]

此曲一题《大风起》,是承继歌词截取首句数字以命题的固有传统。由于原有乐律已经失传,我们只能通过留存的文字史料来作推断。宋人郭茂倩所编《乐府诗集》将该曲收入"琴曲歌辞",并明确记载"《琴操》有《大风起》,汉高帝所作也"[②]。作为一个起身农家,曾与人"喂牛切

[①] 《史记·高祖本纪》。
[②] 据《史记·高祖本纪》:"高祖击筑,自为歌诗曰:'大风起兮……'"可知刘邦当时用来配合演唱的却是"筑"(一种可供敲击的古弦乐器),配合琴曲乃后世之事。

草,拽坝扶锄"(元曲家睢景臣语)但终于削平群雄统一天下的开国皇帝,"衣锦还乡"的刘邦自然尽情享受着冲破种种阻力而终获事业成功的巨大快感。虽然从生物学意义上看,刘邦此时已年过半百,处于下降层级,但其社会学意义上的生命创造刚刚取得成功,正处于生命的上升层级,充满着生命力的冲动,发而为热烈、明快的感情,《大风歌》的创作和演唱就是这种生命冲动的最好表现形式,其中自然充满着奋发向上的精神。单从歌词上看,似乎显示着的只是无可遏制的生命欢快,这是音乐资料缺失带来的局限。因为我们只要联系起刘邦创业过程中受的种种艰难困苦,从斩蛇起义、破秦关中、鸿门脱险,又楚汉相争、屡败屡战,直到称帝后被困平城,凡此种种,刘邦衣锦还乡时,必然感慨万分,可以说是悲喜交集。没有经过如此悲怆艰难的人,是体会不出这种情感的。这种推断并非无据,我们可以在历史巨著司马迁的《史记》中找到旁证。该书《高祖本纪》记载刘邦高歌之后,紧接着就是"慷慨伤怀,泣数行下",当时的情景可以想见。除此而外,我们还可举出南朝乐府民歌:

打杀长鸣鸡,弹去乌臼鸟。愿得连冥不复曙,一年都一晓。①

这是对爱情追求获得成功后的巨大喜悦,一种基于生命交合"相乐相得"的欢愉,跃然纸上。这种爱情狂喜同样不会孤立,背后无疑也隐含着不懈追求的伤痛和辛酸。例如同为宋人郭茂倩收在《乐府诗集》中的同一组民歌存在另外一首:"逋发不可料,憔悴为谁睹?欲知相忆时,但看裙带缓几许?"二曲相比,其间的感情落差即不难体会出。据郭氏的整理,该曲属于"九代之遗声"且融合南北民歌传统的清商乐,富有生活气息,在当时的传唱气氛同样不难想见。

音乐如此,其他门类艺术也不例外。在中国古代舞蹈史上,诞生在西周初年的《大武舞》也有着相近的内涵。该作品以歌颂武王伐纣胜利为直接主题,表演于新王朝统一天下后举行盛大庆典之时。《乐记》记载孔子当时对这一艺术精品的所见所感:

夫乐者,象成者也。总干而山立,武王之事也。发扬蹈厉,大公之

① 《乐府诗集·清商曲辞三·读曲歌》。

志也。《武》乱皆坐，周、召之治也。且夫《武》，始而北出，再成而灭商，三成而南，四成而南国是疆，五成而分，周公左，召公右，六成复缀，以崇天子。夹振之而驷伐，盛威于中国也。①

这同样是一种"相乐相得"的欢愉。区别在于《大武舞》的创作主体不是个人，而是一个族群，连周公、召公这样的贵族也亲自参与其中。他们的快感来自残酷的伐纣战争结束后的喜悦，这种喜悦同样由于生命体过去经历的苦难而更加独特和鲜明，《大武舞》所表现的成功豪迈也一定经过了坚持不懈的艰难追求。熟悉殷周交替那一段历史的人更应该清楚，武王伐纣实际上是以臣犯君，以一隅敌天下的悲剧性行动，只是因为纣王荒淫天人共怒而成喜剧结局。充其量是一个悲喜剧——同样是冲破阻力后的胜利之歌，它们代表了生命快感的主体。

中国人如此，外国人亦不例外。公元前5世纪，古希腊第一位著名史学家希罗多德在其《历史》一书中记载这样一个故事：波斯王薛西斯统率大军远征希腊，途中他检阅了全军阵容，为自己强大力量得意之余，却又潸然泪下。当他的叔父阿塔班努斯对此表示奇怪时，这位声威显赫的国王回答说：

是的，我思前想后，悲悯之感涌上心头，人的一生何其短促，看这黑压压的一片人群，百年之后，就没有一个人还会活着了。

从表层上看，这位国王的感喟不属于艺术范畴，但也不全是宗教式的悲天悯人，究其深处，发抒之情却多多少少带有一些艺术家气质。当然，不同身份和不同民族在这一点上的具体表现毕竟有所不同。由于政治和艺术的价值目标有异，西方艺术家大多崇尚个性，追求个人自由，故陶醉于自身文治武功的作品在他们那儿并不多见，但基于生命苦难和艺术辉煌的艺术反比效应却也随处可见——它是以另一种形式给我们昭示着的。

这方面我们首先可以举出19世纪德国音乐大师贝多芬和他的作品。众所周知，贝多芬出身贫寒，长大后在婚姻和爱情方面多不如意，以致终身未娶，不仅如此，他还患耳聋，40多岁即已无法和别人交流，

① 《礼记》卷七"乐记第十九"。

可以说在他自然生命的历程中充满了痛苦,然而伴随着他的并不是艺术的颓废,而是贯穿于一生音乐创作中的热情洋溢和朝气蓬勃。他的代表作如《第十四钢琴奏鸣曲》(《月光》)、《第二十三钢琴奏鸣曲》(《热情》)、《第三交响曲》(《英雄》)、《F大调小提琴奏鸣曲》(《春天》)等等,无不充满着奋斗向上的乐观主义精神,充分展示出作曲家冲破自身生命的重重阻力而爆发出的火热的感情岩浆。广而言之,人类艺术心态和情感表现有其普遍性。19世纪荷兰印象派绘画大师凡·高的代表作《向日葵》为人们所熟知,该画完成于1888年,即凡·高死前两年,当年他与另一位后印象主义画家高更短暂合作后分手,并精神失常,割掉自己的一只耳朵。可以说自然生命的挫折和苦难是常人难以想象和忍受的,但今天谁都可以发现,《向日葵》构图中简单插在花瓶里的向日葵,呈现出的是令人惊异的辉煌效果,令人心弦激荡。黄和棕的色调以及技法都表现出希望和阳光。有谁会联想到这是画家悲剧性的短暂一生接近终结时的心理状态呢?今天人们都知道,凡·高的一生,是苦痛的一生,他的非凡的绘画才能与他的人生苦痛密不可分。在艺术史上凡·高被称为"火焰天才",是因为他的"一生就是不断地燃烧着生命,用生命的熔岩浇铸那些令后世瞠目结舌的艺术杰作"[①]。在中国,能够与之相比的可能只有公元16世纪明代终生失意以致精神失常的天才艺术家徐渭了。不过徐渭的情况更加复杂,他在艺术方面的成功是伴随着对科举功名的毕生追求失败的,实际上包含着一种精神升华作用。关于这一点,下面我们还将展开论述。而对于大洋彼岸的贝多芬和凡·高,他们的生命苦痛和艺术风格同样不存在完全隔绝的鸿沟,中外论者对他们的惊世之作太熟悉了,对他们的人生苦痛也不陌生,但能将二者联系起来进行生命力压抑和勃发、艺术创造能量转换等系统研究的并不多。而对艺术理论和艺术史的综合研究来说,这却是非常必要的一环。

总而言之,要在人格和心理上寻找原因,就只能寻求如下解释:生命需求得以实现或生命的沦落贬值均能打破生命体旧有的结构平衡,在情感和心理中引起动荡,产生落差,因而迫切要求释放部分因动荡

① 欧阳中石主编《艺术概论》,文化艺术出版社1997年版,第6页。

而产生的能量,从而建立新的平衡,这实际上也是一种能量转换。而艺术创作正是释放和表现此一能量以求平衡转换的形式和途径之一。从这个意义上说,生命的发展和艺术的建构二者之间的对应关系是直接的和因果性的。

二

生命体释放能量以求平衡转换的另一个层面是艺术家情感的升华。

与严格按照自然轨迹正常运动的生命体在自然界和人类社会中很少见相一致,生命发展无阻力的自由欢唱也是很少见的——人生即为一场无休无止的战斗。儒家的孟子说"生于忧患,而死于安乐也"(《孟子·告子下》),道家的老子也说"吾所以有大患者,为吾有身"(《老子》第十三章),他们皆认为苦难和忧患与生俱来,不以人的意志为转移。西方人同样如此。按照犹太教和基督教《圣经》中的说法,人类始祖亚当和夏娃由于受了蛇的蛊惑,偷吃了智慧树上的禁果,因而被上帝赶出了伊甸园后,天生注定是要大受痛苦以赎罪的。西方艺术中多有表现亚当和夏娃形象的名作,典型如人们熟知的公元15世纪意大利画家马萨乔的《逐乐园》。作品准确描绘了亚当和夏娃觉醒且被逐出伊甸园后的情形:夏娃表露出羞愧感,她用双手遮挡着自己的胸脯和下身,亚当双手掩面,痛苦不堪。画家把他们痛悔的心理状态表现得栩栩如生,可见生命苦痛和艺术魅力之间的能量转化对于艺术家创作的吸引力。

在现实生活中,对于这种经过艰难困苦之后的成功,习惯于趋乐避苦的人们往往只注意其成功的喜悦的一面,对成功者的悲哀则不愿意看到,也不愿意有直接表现。即使如《大风歌》,从字面上看,纯粹是皆大欢喜,如果不是太史公留下的文字记载,我们很难体会出抒情主人公的真实情感。《读曲歌》和《大武舞》以及西方艺术大师贝多芬和凡·高等人的作品更是如此,而马萨乔的《逐乐园》反倒是少有的例

外,而且这个作品之所以对后世存在艺术魅力在相当程度上也是由于它表现了人类的苦难("原罪"),重在宗教意味。我们知道,西方存在着完全从文本出发的结构主义美学,固然有它的道理,但完全排除艺术家的个人因素,无视生命苦痛以及由此联系着的艺术创造能量转换却未尽妥。当然,如前所言,由于缺乏其他资料,我们目前所能做的工作只能是推测,很难说已经把握住了抒情主人公真实而全面的情感过程。如果把这情感表现与艺术联系起来,其中更存在难以消除的缺憾。笔者曾在另外一篇文章中谈到过,艺术魅力来源于真实情感之内充,而生命体的发展过程也就是生命力和阻力、作用和反作用的过程,纯粹表现幸福快感的作品难以将生命力和阻力全面表现出来,因而在感染力方面有所欠缺。① 今天看来,更为具体的解释是,现实生活中的人们虽有享受成功的喜悦,却更有饱尝挫折和追求渺茫的艰辛,理想模式往往很难如愿实现。生活的本质是追求,追求永无止境,旧追求的成功之日也就是新追求的开始之时,因而,"苦痛永无宁日"(叔本华语)。同样不难想见,现实人生中追求的苦痛远远多于成功的喜悦,表现苦痛的作品也更能显示生命的真实感和充实感。由此引申一步,在很多情况下,艺术家的创造和自身的生命欢乐不是正比例关系。

按照弗洛伊德的说法,生命原欲"里比多"在个人身上若无发泄的渠道,就要另找出路。其一是通过"压抑"的作用,把它抑制在潜意识的阈限之内,久而久之,会抑郁成疾,成为情结,或产生精神病;其二是通过"升华"的作用,把它转移到艺术、科学、宗教等感兴趣的和可以接受的社会活动上去,在高尚的精神活动中去释放它的能量,所以,由此理论原则建立起来的艺术心理分析学说即直接认为艺术乃是人之"里比多"的升华形式。② 如果剔除掉此一学说中对性本能的偏执成分,那么关于"升华"的概念对我们在理论上进一步探讨生命苦难和艺术辉煌之反比效应则不无启发。前节所谓艺术创造过程中的能量转换的确可以看作生命力发展某种"升华"的结果,不过,这并不仅仅是性本能,而是整个生命体的发展欲望。简言之,即现实生命之发展受到挫折而从其他方面强制为

① 参见徐子方:《艺术魅力:真实生命之内充》,《文艺理论研究》2003年第1期。
② 参见[美]杰克·斯佩克特:《艺术与精神分析》,文化艺术出版社1990年版。

自己打开通路,也就是我们通常所说的情感宣泄和心理平衡的结果。

这一点适用于整个人类。首先,在西方艺术创作及其内容表现产生巨大影响的古希腊,和神话联系着的不可预测的命运悲剧,以及由于人类犯错误而铸就的性格悲剧笼罩着这一时期的艺术创作。从悲剧《俄瑞斯提亚》《俄狄浦斯王》到雕塑群像《拉奥孔》,都可以感到人类受着神和自然的惩罚而无能为力,生命的无助却造就了艺术的辉煌。不仅如此,构成西方艺术精神源头的《圣经》也呈现着几乎相近的面貌,耶稣的出生到最后被钉死在十字架上,正是一幅幅苦难图,它们激发了后世人们无论是否出于宗教信仰而迸发出的艺术创造欲。在西方艺术史上我们随处可见圣母受难和耶稣受难图,代表作如公元14世纪意大利画家乔托的《哀悼基督》,15世纪意大利画家曼特尼亚的《死去的基督》、尼德兰画家威登的《下十字架》,16、17世纪意大利画家罗索的《基督被卸下十字架》和卡拉瓦乔的《基督下葬》等等。虽然属于宗教感化,但作品表现的悲哀和伤悼的情感是真实的,而这正是艺术家钟情的题材之一。对欧洲人思想观念同样产生巨大影响的近代科学研究又何尝不是如此!伽利略面对宗教裁判被迫宣布放弃"日心说",布鲁诺因坚持科学真理被活活烧死在罗马鲜花广场上……只是由于宗教势力的强大,除了戏剧家布莱希特等少数人以外,西方艺术家很难用作品正面反映这类人生苦难罢了。

回过头再看中国,由于受儒家"温柔敦厚"的乐感文化制约,中国艺术多表现恬淡和团圆,但也不乏表现愤懑和苦难的作品。在古代文学和艺术中,我们会感受到生命的沦落和艺术的升华是相互依存的两方面。《毛诗序》说:"王道衰,礼义废,政教失,国异政,家殊俗,而变风、变雅作矣。"[①]这里说的是风衰俗怨产生"变风""变雅",实际上则源于当时社会动乱苦难中人的生命挫折。这种状况在我国古代占优势地位的表情艺术和抒情文学中非常广泛。从屈原、嵇康直到黄公望、朱耷、苏曼殊,他们的共同特点是在作品中都呈现出作家自我生命的沦落和贬值,更确切地说正是作家生命的沦落和贬值铸成了他们作品的崇高价值。这方面最具典型意义的是魏晋时的嵇康、明中叶的徐渭、清初的朱耷。

① [清]阮元编《十三经注疏》本《毛诗正义》卷一。

魏晋名士群体"竹林七贤"重要成员,一篇《与山巨源绝交书》被文坛千载传诵的嵇康,是一位博学多才、崇尚老庄的高人雅士。由于他嫉恶如仇,不畏权势,更不与钻营附势的小人同流合污,为当权的司马氏集团所不容,最终死于刑场。史载他临刑前的情景:

> 康顾视日影,索琴弹之。曰:"昔袁孝尼尝从吾学《广陵散》,吾每靳固之。《广陵散》于今绝矣。"时年四十,海内之士莫不痛之。[1]

《广陵散》又名《广陵止息》,据有关专家考证,该曲最早是广陵地区(今江苏省扬州一带)流行的带佛教色彩的民间音乐。"止息"为佛教术语,即"吟""叹"的意思,故《广陵散》即可理解为"广陵吟""广陵叹"这种具有浓厚情感的乐曲,这首古琴曲表现出一种悲愤的思想情愫,旋律激昂慷慨,气贯长虹,声势夺人。嵇康将其演奏于生命结束之前,正是欲以自身沦落和贬值的生命铸就一代艺术的辉煌,反比效应是相当明显的。

徐渭是人们很熟悉的一位艺术家。在将科举功名作为一生事业的追求中,他始终是一个失败者。他自幼聪颖,6岁入家塾,即能读几百字的文章。8岁学作八股文,文思敏捷,连老师都觉惊异。10岁时见知县刘昺,应答得体,颇得刘的赏识,但科场一直不顺。除了在嘉靖十九年(1540)20岁时勉强获得进山阴县学诸生资格外,别无任何功名。连续考了八次,直到41岁铩羽而归,连个举人都没有得中。又由于失望而精神失常,疑继妻张氏不贞而将其杀死,因而在牢狱中生活了6年之久,被革掉了秀才的名分,他连继续在科举方面寻觅出路的资格都没有了。由于贫病交加,晚年的徐渭更加潦倒不堪,常常卧床不起,只能以变卖家产及书画度日,最后竟到了"帱莞破敝,不能再易,至藉藁寝"[2]的地步。万历二十一年(1593),潦倒不堪的徐渭极为孤独凄惨地离开了人世。这一年,他73岁。

不难看出,徐渭的一生,是常人难以忍受的充满悲剧的一生。然而,生命的悲剧却没有妨碍他在艺术上取得辉煌的成就。诚如袁宏道后来所总结的那样:

[1] 《晋书》卷四十九,又可参见《三国志·魏书》。
[2] [明]陶望龄:《徐文长传》,载《徐文长文集》卷首。

文长既已不得志于有司,遂乃放浪曲蘖,恣情山水,走齐、鲁、燕、赵之地,穷览朔漠。其所见山奔海立,沙起云行,风鸣树偃,幽谷大都,人物鱼鸟,一切可惊可愕之状,一一皆达之于诗。其胸中又有一段不可磨灭之气,英雄失路托足无门之悲,故其为诗,如嗔如笑,如水鸣峡,如种出土,如寡妇之夜哭,羁人之寒起。当其放意,平畴千里;偶尔幽峭,鬼语秋坟。文长眼空千古,独立一时。①

虽然不无过情之论,但总的来说文中对徐渭创作个性的归纳还是符合实际的,正是悲剧性生活道路玉成了他创作上的巨大成就。徐渭一生创作丰富。诗文集有《徐文长初集》《阙编》《徐文长三集》《徐文长全集》《徐文长佚稿》《徐文长佚草》等多种,杂剧有短剧集《四声猿》以及尚待进一步论定的《歌代啸》等。此外,还有大量堪称一流的绘画和书法作品传世。历来人们谈及徐渭时总离不开一个"奇"字。所谓"奇"包含两层含义,一是命运不好,即"数奇",这一点从他的家庭生活不幸和科举考试不第就已经充分说明问题了;二是创作取得了不同凡响的成就,他将狂放不羁的一腔孤愤倾注到艺术的创造中去,艺术成了他的第二生命。从这个角度看,他却因此而得到了升华,获得了极大的成功,显然这是连徐渭自己也没有料到的。

　　中国绘画史上著名的清初"四僧"之一的八大山人(朱耷)也具有相似的情况。朱耷是明朝宁王朱权的九世孙,明亡后,他由一个王孙贵族沦落到社会底层,先是落发为僧,后又弃僧还俗,后又入道,生命的巨大落差导致了他与世寡合的处世哲学,他的别号特别多,皆寓其孤愤思想,八大山人为其60岁还俗时所取之号,书写奇特,连缀如"哭之笑之",有哭笑不得之意。他的山水画多为水墨,宗法董其昌,兼取黄公望、倪瓒,虽用董其昌笔法,绝无秀逸平和、明洁幽雅的格调,多取荒寒萧疏之景,满目凄凉,于荒寂境界中体现其孤愤的心境。很清楚,正是这种生活经历和孤愤性格造就了朱耷的艺术生命,换言之,朱耷至今魅力犹存的独特画风正是他生命的沦落和贬值的外化。

　　表情及造型艺术如此,戏剧及语言艺术亦复如此。我们从戏曲作家关汉卿、洪昇到小说作家蒲松龄、曹雪芹,都可以看到生命的沦落、

① [明]袁宏道:《徐文长传》,载《袁宏道集》卷十九。

贬值和艺术建构、升华之间的特殊关系。固然,由于艺术种类和文学体裁的不同,戏剧及语言艺术中的作家和作品形象之间无法达到绝对的同一,例如我们不会说关汉卿和窦娥、洪昇和杨玉环、蒲松龄和席方平、曹雪芹和林黛玉之间的生命形态完全一致,但是我们可以断言他们之间存在着相通之处,即现实中生命沦落和贬值状况刺激着作家的生命主体,主客体在这一点上达到了协调一致。正是在彼此命运相通和情感共鸣的基础上,作家才产生了表现的欲望,以此达到情感宣泄和心理平衡的目的。这只要从关汉卿的沦落底层、曹雪芹的潦倒至死、洪昇的一生困顿、蒲松龄的屡试不售,便可以体会出他们生命沦落和贬值的程度。"同是天涯沦落人",相同的命运把他们同笔下作品的悲剧形象联系起来了。从这个意义上可以说,他们之所以取得显著的艺术成就,主要是由其沦落和贬值的生命升华所玉成的。在中国古代艺术和文学的长期发展中,表演艺术和叙事文学一直不绝如缕,宋代以后竟成艺术和文学的主流,其间出现了大量优秀的艺术家和艺术作品,这里列举的当然只是其中较具代表性的几位,但仅此已足以说明我们前面的提法了。

三

总起来看,生命本身(包括生物性的和社会性的)的现实发展与艺术建构之间的关系是紧密的。"人生愁恨何能免,销魂独我情何限。"李煜的这两句词今天完全可以用来作新的解释,的确,人生本来就是一场无休无止的战斗,其中的愁和恨都是难以避免的,但由此可以喷发出难以遏制的感情岩浆,从而构成艺术的最高境界。正是在这个意义上我们可以断言,生命状态和艺术价值之间并非水涨船高的正比例关系,艺术上的成功往往与现实生命的沦落和贬值分不开。19世纪德国古典哲学和美学巨擘黑格尔有一句经常为人引用的名言:"审美带

有令人解放的性质。"①然而怎样才算是解放呢？黑格尔没有说。同为德国美学家的尼采试图回答这个问题，他在一篇序文中认为，只有大痛苦才是心灵的解放者②。借用法国人狄德罗的话说便是"愤怒出诗人"。这就明确无误地将人生痛苦和艺术审美联系起来了。不仅西方，中国人也一样。早在西汉，史学家司马迁对此即有比较系统的归纳和总结。他说：

> 昔西伯拘羑里，演《周易》；孔子厄陈蔡，作《春秋》；屈原放逐，著《离骚》；左丘失明，厥有《国语》；孙子膑脚，而论兵法；不韦迁蜀，世传《吕览》；韩非囚秦，《说难》《孤愤》；《诗》三百篇，大抵贤圣发愤之所为作也。此人皆意有所郁结，不得通其道也，故述往事，思来者。③

当然，这样说并不排除有特殊的例外，但就总体情形和问题的实质而言，这却是一条屡为历史事实所证明无可置疑的客观规律。用唐人韩愈的话说就是"和平之音淡薄，而愁思之声要妙；欢愉之辞难工，而穷苦之言易好"④。更确切地说，应该称作反比效应。

直到20世纪，国学大师王国维仍以哲人的特有智慧试图解释这种反比效应。在论及生命苦痛和艺术美感并存的问题时，他说：

> 呜呼！宇宙一生活之欲而已。而此生活之欲之罪过，即以生活之苦痛罚之；此即宇宙之永远的正义也。自犯罪，自加罚，自忏悔，自解脱。美术之务，在描写人生之苦痛于其解脱之道，而使吾侪冯生之徒，于此桎梏之世界中，离此生活之欲之争斗，而得其暂时之平和，此一切美术之目的也。⑤

这就在理论上为生命沦落和贬值同时获得艺术成功之根源探究开启了一扇大门，可谓功不可没。当然，王氏依赖的叔本华之悲剧与解脱理论并不能最终解决这些问题，目前到了从当代角度提出和解决问题的时候了。

① ［德］黑格尔：《美学》第1卷，商务印书馆1979年版，第147页。
② 参见［德］尼采：《快乐的知识·序》，商务印书馆1939年版。
③ 《史记·太史公自序》。
④ ［唐］韩愈：《韩昌黎文集》卷四《荆潭唱和诗序》。
⑤ 王国维：《红楼梦评论》，载《中国美学史资料选编》下册，中华书局1985年版。

艺术史三段论：原始、古典和现代

三段论本为古典逻辑学术语，指大前提、小前提、结论三段论式，此处借用来阐发艺术史，"段"已变为时间概念，原指意义不再。就是说，在宏观上可将迄今人类艺术的发展视为原始艺术、古典艺术、现代艺术三个阶段，简称为艺术史三段论。以此为基础还可以进一步细分为不同的发展时期，从而有助于我们对人类艺术发展脉络的科学把握。

一

首先应当言明，将人类艺术总体上分为三阶段的想法并非本文作者所独创。著名如公元19世纪德国古典哲学的代表黑格尔在其《美学》演讲中将人类艺术依次分为象征艺术、古典艺术和浪漫艺术三大历时性板块。进入20世纪，英国美学家科林伍德《艺术原理》一书又将人类艺术长河经历巫术艺术、娱乐艺术和真正的艺术（表现、想象）三大发展阶段纳入自己的理论视野，成为黑格尔之后艺术史分期三段论的又一代表。此外，国内外还有以三阶段而视艺术之发展者[①]，然大

[①] 值得提出的还有丹托，其在《艺术的终结》（欧阳英译，江苏人民出版社2001年版）一书中标举黑格尔艺术史观，但也出现了"前现代艺术"（模仿时代）、"现代艺术"（意识形态时代）、"后现代艺术"（后历史时代）等不同提法。国内学者，如邓福星《艺术前的艺术》（山东文艺出版社1987年版，第2页）一书中提出"萌发期艺术""史前艺术"和"文明人的艺术"的艺术发展三形态论。不久前曾繁仁主编《文艺美学教程》（高等教育出版社2005年版，第163页）也将艺术发展形态分为"古代艺术""现代艺术""后现代艺术"三大块。由于这些学者的划分结论及其思路与本文明显不同，且论题架构非在艺术史范围内，故拟作另文讨论，此不赘述。

抵不出黑格尔理论之笼罩,且未专论艺术史,可不深论。

要之,本文所论的艺术史三段论和前人的既有观点无论是指导思想还是判断标准皆存在着本质上的差异。

众所周知,黑格尔的艺术史三段论是从他的"理念的感性显现"正反合辩证历程展开的,所谓"理念和形象的三种关系""始而追求,继而到达,终于超越"①。其视野广阔,思辨之深无疑前无古人,但他分别以古代东方神庙和金字塔、古希腊雕刻和中世纪之后的基督教绘画、音乐、诗歌为象征型、古典型和浪漫型艺术的代表,而拒绝给予古希腊戏剧、中世纪建筑以及文艺复兴绘画、雕塑和建筑等以相应地位,这纵然合乎黑氏心目中理念运动轨迹却无法真正在艺术界以理服人。科林伍德是英国现代著名的哲学家、历史学家兼考古学家,却偏偏不是一个艺术史家,他的《艺术原理》一书对艺术理论和历史提出了很多堪称精辟的见解,但将为了功利性目的(巫术、娱乐、设计等)的艺术以及伴随着众多技巧的再现型艺术完全排除在真正艺术的殿堂之外即难称稳妥。非但如此,科林伍德甚至断言艺术与材料无关,宣称"只要是真正艺术的作品,它们就不是为了达到某种目的的手段而制作的,它们并不是按照任何预想的计划而制作的,而且它们也不是把某种新形式赋予特定材料而制作的"②。在他看来,现代艺术产生之前数千年的人类艺术不是真正的艺术,这就陷入了误区。而事实上,完全排除物质技巧和功利色彩,纯而又纯的所谓"真正艺术"只能存在于哲学家的脑海中,现实艺术中很难出现。显而易见,黑格尔也好,科林伍德也好,尽管他们的理论思路有许多不同,却有一个共同特点,这就是将艺术史纳入了自己的哲学视野,"用哲学的方法把艺术的美和形象的每一个本质性的特征编成了一种花环"(黑格尔语),而并非从艺术自身发展看问题,属于科林伍德自己所划分的"具有艺术趣味的哲学家"一类。不同在于黑格尔的分期标准是"绝对真理显现"和"寄托于感性现象"之间关系的"分合论",科林伍德则是围绕服务于表现论哲学目的的"功能论"。

① 黑格尔:《美学》第1卷(朱光潜译),商务印书馆1979年版,第103页。
② 罗宾·乔治·科林伍德:《艺术原理》(王至元等译),中国社会科学出版社1985年版,第133页。

在笔者看来,艺术史分期的指导思想和判断标准与其说来自哲学,还不如说来自艺术发展自身,即以艺术观和艺术的表现手法发生根本性改变为旨归更妥。20世纪初同时兼有美学家和艺术理论家双重身份的德国学者玛克斯·德索说过:"研究艺术的性质与价值,以及作品的客观性,似乎是普通艺术科学的任务。而且,艺术创作和艺术起源所形成的一些可供思索的问题,以及艺术的分类与作用等领域,只有在这门学科中才有一席之地。至少在目前,这些问题暂时划归哲学家来解决。"[1]德索一贯主张艺术学与哲学美学分道扬镳,他是建立在各门类艺术基础上的一般艺术学的奠基人之一,虽然没有正面谈到艺术史分期指导思想和判断标准问题,但理论实质和现实冲突已经充分表达出来了,无疑他是对的。艺术观固然为世界观之一部分,归入哲学亦未尝不可,但纯粹由此思路看问题即难免将哲学领地和功能无限扩大化了,一方面艺术学成了哲学的婢女,另一方面也有消解许多近代人文社会科学乃至自然科学分支学科的危险。至于艺术论,核心问题还是认清艺术的精神和本质,而并非人类形上思维的最普遍和最一般。进而言之,艺术史即艺术发展和演化的历史,其分期标准无疑由艺术精神及其本质所决定而不是其他。如此理解也就构成了本文的艺术史分期指导思想。显然,指导思想和判断标准的不同使得笔者所阐述的艺术史三段论与前人成说继承中有发展,且最终拉开了距离。

就艺术史实际而言,"艺术精神及其本质"同样是科学把握其分期的关键,具体说可以从主流性和历史性两方面理解。首先,艺术史的主流性意味着主流艺术概念的提出和被重视,也就是说,主流艺术观念和表现手法的根本性变革无疑是认知艺术史发展的关键,而关键之关键是如何科学认清时代艺术的主流。如此表述从某种意义上来说可能是常识,因为流淌数千年乃至数万数十万年的人类艺术发展史长河不免泥沙俱下,质量不高而遭淘汰以致沉溺难见的另当别论,短期内形成支流乃至回流的也非绝无仅有,要把握艺术史发展脉络而不被偶然因素短暂枝蔓所迷惑,必须透过表面深入本质认清时代艺术发展之主流,此乃不言自明的道理。然而同样需要明白的是,随着时代变

[1] 玛克斯·德索:《美学与艺术理论》(兰金仁译),中国社会科学出版社1987年版,第4页。

迁和社会发展，人们的观念也在不断发生变化，传统视作常识的东西其权威也会受到挑战，由于新艺术史观的影响，中西艺术史界多有观点谓艺术史只有偶然而无必然以及谈论主流支流无意义等，所以在此强调应非多余。其次，艺术史毕竟属于历史，归根结底，它也必须受社会历史规律的支配。这不是黑格尔所说的理念运动，而是与地域文化社会观念风土人情息息相关的历史精神在起作用。意大利人朱里奥·卡罗·阿根这样写道："艺术史只能在其本身是历史的意义上来写，当我们力图——似乎批评也这么想——界定艺术的特殊性时，实际上是在界定艺术的历史性。"[1]当然，西方艺术界早有观点认为艺术品价值可以超越时空，这并不错，马克思就曾赞誉古希腊艺术具有"永恒的魅力"，然而如果以此否定艺术品与艺术家及所在社会历史之关系同样存在问题，因为对于具体艺术品来说，即使超越古今的价值也有古今不同的理解，内涵不会是"无差别境界"。在这方面，我们仍旧需要感谢瓦萨里、温克尔曼、黑格尔以及丹纳等前辈大师所给予的珍贵启示。

总而言之，遵循上述指导思想和判断标准，根据主流艺术观念和表现手法的变革趋向，对应史前及文明社会初期、古代、现代，就可以对人类艺术的发展做出基本判断：这就是由原始艺术向古典艺术，再由古典艺术向现代艺术的过渡。作为一般概念，"原始""古典"和"现代"对我们来说并不陌生，但作为我们认识人类艺术发展的三大支柱，却需要重新加以定位和思考（这一点下面还将具体论及）。以此为基础还可以再进一步细分，最终建立起完整的艺术史分期构架。

二

明确了指导思想和判断标准之后，紧接而来便是如何定位和展开我们所说的原始、古典和现代概念。为了说明问题方便起见，先从现代艺术的概念打开话题。

[1] 朱里奥·卡罗·阿根：《艺术的历史性与艺术史》（周宪译），《世界美术》2004年第3期。

当代艺术理论界一般都认为,在概念上,现代艺术是在与古典艺术相对应中确立自己的存在的①。首先是其表现手法和创作风格,亦即 20 世纪以来以变形、抽象乃至纯形式、纯观念为主要特征的现代派艺术。其具体表现(风格、流派、思潮等)尽管很多,以至给人眼花缭乱之感,但亦有共同倾向,这就是旗帜鲜明地反传统(反理性、反求真、反技法乃至反艺术等),反抗 19 世纪以前追求再现的真实、以美为尚且重技法训练的艺术传统,而以表现自我(情感、心态、观念)为最终目的,求新、求异取代了求真、求美,具体做法则以变形、抽象乃至纯形式、纯观念为主。现代派艺术的这些特点与作为艺术本原的创新精神不谋而合,最终导致了时代主流艺术观念发生了根本性变化。正如阿诺德·豪塞尔所言:"事实上,他们(现代派)创造了迄今为止最畸形的习规之一——新奇高于一切的原则。从此以后,一切前辈所取得的成就均为青年艺术家所不齿。他们通过自己的巨大努力仅仅去摆脱前辈所创造的一切,以此来表达他们自己的艺术个性。"②这一论述道出了现代艺术的本质。

不过,现代主义艺术并没有建立起永久的权威统治,20 世纪中期以后出现的后现代主义艺术即不遗余力地对现代主义艺术进行了反思和批判,以图确立自己在艺术史上的新地位。但是必须看到,在本质上,后现代主义并没有要回到更早的过去,要脱离反传统这个认识和创新轨迹,相反,在这方面他们走得更远,或者竟可以看作以反传统为标志的现代主义艺术的进一步继续和发展。如德国哲学家哈贝马斯所言,后现代只是现代性的一部分:"从康德开始,现代性的哲学话语中一直就存在着一种哲学的反话语,从反面揭示了作为现代性的主体性。"③康德被公认为后现代主义的哲学鼻祖,哈贝马斯这段话的意思就是说,所谓后现代性话语仅仅作为从反面揭示现代性的主体性而存在,并没有从根本上开辟一个新时代。从这个角度考虑,也是为了更

① 北京大学艺术系朱青生教授即曾明确宣示:"今天我们谈论的艺术应该包括两样东西:古典的艺术和古典艺术以后出现的一种反传统现象,即随之产生的,并成为艺术主流的现代艺术。"(《实验的艺术和实践的艺术》,《美苑》2000 年第 4 期)
② 阿诺德·豪塞尔:《艺术史的哲学》(陈朝南、刘天华译),中国社会科学出版社 1992 年版,第 387 页。
③ J.哈贝马斯:《现代性的哲学话语》(曹卫东等译),译林出版社 2004 年版,第 346 页。

为深入地理解和把握问题起见,可以在现代艺术的框架内进一步细分为现代主义和后现代主义两个时期。进而言之,或在更广泛的意义上说,本时期不属于这些风格流派的艺术家、艺术作品或多或少、或隐或显、或正或反地受到了他们的影响,从而使之由风格层面上升到了时代主流艺术思潮的层面。故 20 世纪以后的艺术也可看作更加时代意义上的现代艺术,而与时代的概念(现代社会)获得了两两对应的效果。

正因为 20 世纪以后产生并盛行的现代艺术有这么多反传统精神,则 20 世纪以前的传统艺术也就有着比较明显的共同特征:重理性、重再现、重真实、重技法,追求自然、以美为尚且重完整的技法效果。站在这个角度考虑,相对于现代艺术的传统艺术[汉斯·贝尔廷称作"前现代艺术(pre-modern art)"]也可以看作广义上的古典艺术。也就是说,理解了现代艺术的概念,古典艺术的概念亦可由之得到确立。

必须指出,长期以来,艺术史界关于古典艺术的认识有一个明确概念范围,考察公元 16 世纪以来瓦萨里、温克尔曼、黑格尔等人的艺术史思想我们知道,狭义的古典艺术概念来自欧洲,亦称古代艺术,原特指古代希腊艺术,特别是古希腊雕塑。今天看来如此理解太狭隘,原因在于持这种观点的诸位哲人皆有着无法摆脱的历史局限,一方面,他们无法看到和理解包括东方艺术在内的非西方艺术,缺乏应有的比较和鉴别;另一方面,更未能看到今天的现代艺术,自然无法解决我们今天遇到的问题。不能苛求古人,但也不能为古人所限,好像他们已经界定了古典艺术的定义和范围,作为后人就应该无条件遵守,这不是科学的态度。古典艺术的概念应当扩大,由古希腊扩展到 20 世纪之前,将"中世纪"和"近代"包括进来①。前面已经说过,20 世纪

① 传统上,在中西方历史学者的眼里,"近代"是"古代"和"现代"过渡的桥梁,并且更接近于后者。英国历史学家赫·乔·韦尔斯在其《世界史纲》一书中明确指出:"'近代'型的文明,现已遍及世界。……我们已经看到,以神圣罗马帝国和罗马教会为普遍的法律和秩序的形式的那些中世纪的观念,在这新文明的曙光中消失了。"(该书中译本第 868 页,人民出版社 1987 年版)这就是说,"近代"一直延续到今天,它和"现代""当代"之间似乎没有质的分野。本文的观点与此不同。笔者认为,和历史学的分期不同,艺术史上的"近代"和"古代"更为接近,实际上是可以看作广义上的"古代"之一部分。在这方面,艺术与文学倒是可以互相沟通。相关观点参见拙文《思想解放与文学变迁——兼论中国文学史的分期问题》(载《江海学刊》1999 年第 3 期)。

以前的人类艺术,如今人评介以瓦萨里、温克尔曼、黑格尔、贡布里希为代表的传统艺术史学理论一样,其主流倾向是追求再现的真实、求真、求美,重理性、重技法训练,讲究完整的艺术效果,并且除了少数门类如表演艺术之外,古典艺术大多不像现代艺术那样"需要接受者的参与才能最终完成"(北大朱青生教授语)。如此理解,古典艺术即由狭义转变成了广义。根据时代对应的原则,古典艺术所对应的时代亦应延伸到19世纪。正如广义上的人类古代史可以延伸到19世纪一样,广义上的古代艺术史下限亦应延伸到20世纪以前。从这个意义上可以说,古典艺术亦可称为古代艺术。假如再进一步细分,古代艺术同样可以分为上古、中古和近古。当然,这是下面所要论述的话题了。

 同样非常明显的是,广义的古典艺术无法包括原始艺术。关于"原始"一词概念所指的范围,贡布里希曾经归纳为三种类型:"身处伟大文明中心直接影响之外的人们"(如撒哈拉南部的非洲黑人、欧洲因纽特人等)创作的艺术;欧洲各国的绘画和雕刻发展史上的早期阶段;"未接受或未吸收专业训练班的画法"。[①] 简言之就是现代未开化地区艺术、人类早期艺术以及非专业艺术三种。他所说的虽然就一般意义而言,比较宽泛,而且多少带有一点欧洲中心论的色彩,但对我们这里的思考仍具有一定的启发作用。正如列维·布留尔在其《原始思维》一书的俄文版序中所言:"'原始'一语纯粹是个有条件的术语,对它不应从字面上来理解。"[②]原始艺术概念在空间上是包括非欧洲艺术在内的人类早期艺术,时间上也不是一般意义上的人类早期,而是应该从能够打制工具的旧石器时代开始,经过中石器时代和新石器时代及至某种程度上的铜器时代。表现形式上,从观念、材质和表现手法上的发展演变角度衡量,原始艺术主要为岩画、洞窟壁画、石雕、玉雕和骨雕、挂饰、纹身以及巨石建筑、原始歌舞等。从地域角度看,原始艺术的遗存遍布世界各地,东方、西方皆曾发现存在。时间上最早的为著名的西班牙阿尔塔米拉、法国拉科斯等地的山地岩洞动物图,中间经

[①] 贡布里希:《艺术发展史》(范景中译,林夕校),天津人民美术出版社2001年版,第454—455页。
[②] 列维·布留尔:《原始思维》(丁由译),商务印书馆1987年版,第1页。

过欧洲其他地方,并伊朗、亚美尼亚、土耳其、中国浙江河姆渡和西安半坡以及非洲、美洲、大洋洲等地的原始艺术遗迹,最迟的竟至当代原始部落。时间跨度之长,完全可以居人类艺术史诸阶段之最。但这不影响我们从整体上将原始艺术作为人类艺术史上第一个发展时期的结论。

三

在从新的角度提出原始、古典、现代的概念基础上,我们对它们就可以进行较为详细的论列了。

首先界定原始艺术的定义范围和基本特征。

一般认为,原始艺术是人类史前时代的艺术,时间上包括整个氏族公社时期,其创作动力来自巫术和原始宗教、生殖以及生产和娱乐等。从技法上看,此时期艺术作品一个共同点就是缺乏比例、立体、透视等概念,多为即兴创作,随意性强。很显然,原始艺术的美学追求和创造特征并不符合我们今天对古典艺术(广义、狭义)的理解,它们从本质上说不重再现[①],抑或可以说原始艺术家的技能也很难真实地再现客观世界和人类社会,更多的是建立在感性基础之上的抽象和象征。其所以如此,原因在于史前阶段人类思维尚不十分发达,成系统的书面文字尚未出现,看待世界多直观、多具象、多感性,而缺乏抽象和理性,比附和联想能力强。关于这一点,黑格尔、科林伍德等人都已阐释过了,借用他们的话说,这是一种巫术艺术或象征艺术。所不同的是,我们不接受他们将原始艺术仅仅归结为象征艺术或巫术艺术的

① 在这一点上我们又和科林伍德的观点有异。他在《艺术原理》第三章第四节中将再现艺术分为三个等级,原始艺术即为第一等级,这"是一种朴素的或几乎无所取舍的再现,力求(或仿佛力求)达到几乎不可能的完全逼真的再现"。无疑,这种"朴素的或几乎无所取舍的再现"在原始艺术中存在着,我们在欧洲远古洞穴动物画以及古埃及墓壁池塘画图中都可以看到。问题在于它们并不占据原始艺术的主流,因为更多的原始作品没有这种趋向。与神秘符号相联系的原始岩画、器皿刻纹以及巨石排列固不必说,从金字塔、神庙到中国的青铜器这些具有时代表征意义的人类艺术同样不具有上述特点。

做法,前者依附于理念论的框架,后者的理解太过狭隘,因为除了巫术艺术外,史前艺术还包括与巫术无关的娱乐、装饰艺术和生产、生活实用艺术,将此二者排除在原始艺术之外只能是哲学家的体系营造法,不适合艺术史的专业要求。

就发展历史而言,原始艺术还可以再进一步划分,以人类进入旧石器时代晚期(约五万年前至一万五千年前)开始为标志,可以分为前后两个时期。之前主要是旧石器时代的早期和中期,其时人类尚未定居,过着游荡和半游荡的生活,打制的实用器具十分粗糙,谈不上艺术性,装饰及巫术等观念也很单薄,主要表现为纹身、挂饰和图腾等形式,可以看作艺术史的第一阶段中的"蒙昧期"。进入旧石器时代晚期后,由于定居,原始农业和畜牧业取代了采摘和狩猎,人们的爱美装饰以及巫术等精神活动也大大增强,岩画、建筑、音乐、歌舞等艺术形式先后产生,可以看作艺术史的第二阶段中的"巫术期"。

理解了原始艺术,再谈古典艺术就显得比较容易一些了。

前已述及,本文所论的古典艺术是广义上的古典艺术,即文明社会产生以后的人类艺术。狭义的古典艺术概念来自欧洲,亦称古代艺术,原特指古代希腊艺术,特别是古希腊雕塑。这样理解自然有其根据,当代著名的法国艺术史家热尔曼·巴赞就曾指出:"希腊人粉碎了巫术的桎梏,自有人类以来,巫术就使诗人成为依附于周围世界的一种力量。"[1]如此也是本文将希腊作为人类古典艺术开端的重要理由。然而如果因此将古典艺术作为希腊罗马艺术的特定称谓即太狭隘。即使从西方学者的角度看,机械理解古典艺术也会产生悖论。美国人H. W. 詹森等人就曾指出:"相信古典的完美已经歪曲了我们对艺术传统进化的看法,这个传统与希腊的遗产完全(或假定)无关。"[2]今天看来,古典艺术无疑应当包括文艺复兴时期诸大师创作的古典音乐,不能仅局限于古希腊看问题。非但如此,从人类艺术发展的高度来考量,情况又有更大不同,古典艺术的概念还应进一步扩大,时间上由古希腊扩展到20世纪之前,地域上也应从古希腊扩展到整个欧洲乃至

[1] 热尔曼·巴赞:《艺术史》(刘明毅译),上海人民美术出版社1989年版,第83页。
[2] 迈耶尔·夏皮罗,H. W. 詹森,贡布里希:《关于欧洲艺术史的分期标准》,载《艺术史的终结?》(汉斯·贝尔廷等著,常宁生编译),中国人民大学出版社2004年版,第51页。

东方,除了传统艺术史经常提及的中世纪基督教艺术和文艺复兴时期美术、古典音乐舞蹈和古典主义戏剧外,佛教艺术、伊斯兰教艺术和中国、日本等国艺术也应归入世界古典艺术的范畴。也只有这样,狭义的古典艺术才真正拓展成为广义。

20世纪以前的人类艺术,尽管具体表现形态五花八门,总体倾向也有西方讲再现、重形(形似),东方讲表现、重神(神似)之分,但彼此之间并非绝对排斥,并且都有一个共同倾向,即皆求"似","似"的本质还是真,真又与美密切相关。如今人评介以瓦萨里、温克尔曼、黑格尔、贡布里希为代表的传统艺术史学理论一样,古典艺术的主流倾向是追求再现的真实、求真、求美,重理性,重技法训练,从西方的油画、写实雕塑、教堂建筑、交响乐、芭蕾、"三一律"戏剧到东方中国的书法国画、佛教造像、宫殿神庙、戏曲歌舞、古琴音乐等等,无不讲究基本功训练和完整的艺术效果。对于"再现"也应正确理解,如果是真实无误地反映,即"神似"也未尝不可理解为再现。传统理论界将东方人的所谓"表现"与西方人的"再现"对立起来的看法需要重新认识,因为"表现"在现代美学和艺术理论中已经有了特定的涵义,绝非"神似"可以相通。

古典艺术还可以进一步细分。借用历史学界的名词,古典艺术可以分为上古、中古和近古三个发展期。

上古艺术是指人类进入文明社会以后至公元4世纪古罗马艺术衰微之前的人类艺术,时间上紧承原始艺术的第二期。毫无疑问,古典艺术发展的第一期应当归功于古希腊罗马艺术,包括柏拉图、亚里士多德着力描述的诗歌、戏剧、乐舞,也包括瓦萨里以来人们经常谈论的古希腊雕塑在内的古希腊造型艺术,均呈现着不断成熟的趋势。由于此时期的人类已从文明社会初期更进一步进化成熟,精神生活主体完成了由巫术向神话的过渡,时代艺术皆有着体系神话的背景,且在内容和形式方面与神话密不可分,所以不妨将此时期艺术命名为神话艺术。

中古艺术是指公元4世纪古罗马艺术衰微以后直到公元13世纪文艺复兴运动之前的人类艺术,包括印度佛教艺术、欧洲中世纪基督教艺术和阿拉伯—伊斯兰教艺术以及自魏晋到唐宋的中国艺术,此为

古典艺术发展的第二期,时间上大致相当于欧洲的中世纪。应当表明这是一个东西方此盛彼衰的互逆发展过程,就是说当欧洲正经历中世纪艺术衰退的漫漫长夜时,东方艺术却显示了蓬勃发展的势头。尤其是中国,此时期奠定了其作为古典艺术繁盛时期的基础。由于此时期成熟宗教已经崛起并占据人类精神生活的统治地位,艺术整体也已相应地从体系神话摆脱而带上了成熟宗教的背景,且在内容和形式方面与宗教密不可分(包括中国的"三教"),所以也可将此时期艺术命名为宗教艺术。

近古艺术是指公元13世纪欧洲文艺复兴运动兴起之后直到19世纪末现代派艺术诞生前的人类艺术,时间上相当于西方历史学者所称的"近代"。除了包括古典音乐和话剧在内的欧洲文艺复兴时期艺术外,还应包括几乎同一时期产生的以戏曲乐舞、文人画、装饰性雕塑、私家园林等为代表的中国艺术和以浮世绘、歌舞伎为代表的日本艺术。应当表明这同样是一个此盛彼衰的互逆发展过程,只是方向颠倒过来了。就是说正当欧洲从中世纪的漫漫长夜复苏并进入一个新的艺术辉煌时代的时候,东方艺术正经历了一个转型和衰微的过程,这一过程至19世纪中叶即进入了表面化,西方艺术凭借其创作和理论成就加之殖民扩张所带来的政治经济文化方面的影响,在人类艺术的发展潮流中开始建立无可争辩的强势话语权。由于此时期的人类艺术皆有着面向人生回归世俗的背景,且在内容和形式方面与社会及人类自身密不可分,所以也可将此时期艺术命名为人生艺术。

神话、宗教、人生既代表了人类精神活动的不断深化和发展,也标志着古典艺术经历了同样的发展历程。这不是对人类社会思维发展的硬性比附,而是对象考察的必然结果。

在理解了原始艺术和古典艺术的基础上,最后界定现代艺术的概念、范围和基本特征。

如前所言,现代艺术在范围上也可分为狭义和广义两部分,狭义的现代艺术当然是指现代派艺术。学术界一般将公元19世纪末以莫奈、马内等人及其作品为代表的印象派绘画作为现代艺术的开端,其实并不确切。现代艺术最突出的特征便是将艺术家的主体性强调到无以复加的地步。画家说:"重要的不是画你所看见的,而是画你所感

觉的。"音乐家说:"作曲家力图达到的唯一的,最大的目标就是表现他自己。"以至于"谁在乎你听不听"!①而印象派呢,他们极力反对古希腊以来写实主义手法仅仅描摹"所知道的现实",主张反映"所见到的现实",认为只有如此才能算是再现了真实的世界。无论如何这样的艺术追求只能属于关注客体而与主体性无关。正如贡布里希所言:"事实上,直到出现印象主义,才完全彻底地征服了自然,呈现在画家眼前的东西才样样可以作为绘画的母题,现实世界的各个方面才都成为值得艺术家研究的对象。"②当然,后印象主义的代表人物如塞尚、凡·高、高更等人在创作中已开始由关注主观感受向注重主体性方面演变,显示他们担负着由古典向现代过渡的一种继往开来的作用。而在他们之后的表现主义、原始主义、立体主义以及野兽派、达达主义、未来主义等等即完全走上现代艺术的创作道路了。他们和新古典主义作曲家、现代舞创始人、荒诞派戏剧家以及摇滚歌手等一道反抗19世纪以前追求再现的真实、尚美且重技法训练的艺术传统,而以表现自我(情感、心态、观念)为最终目的,求新、求异取代了求真、求美,具体做法则以变形、抽象乃至纯形式、纯观念为主。用黑格尔的话来说,这是完全意义上的"主体艺术"。

如前所言,广义的现代艺术与古典艺术相对应,包括现代主义和后现代主义。表现形式除了传统已有的视觉艺术、音乐舞蹈和戏剧等以外,还包括影视和新媒体等新兴艺术。虽然,就发生学意义而言,现代、后现代艺术只是一些风格流派,但对于艺术史来说,它们的影响已远远超出了单纯艺术风格、艺术流派的范畴,从而上升到时代艺术主流的层面。后现代主义有"破碎的平面镜"之称,它以非完整、非本质、非理想、非主体为旗帜,对历史上存在过的自然主义、现实主义、浪漫主义乃至现代主义都进行了不遗余力的反抗,在反理性、反传统方面较之前辈有过之而无不及。正如有论者所言,如果说现代主义的反传统还保留了主体性这一块天地的话,则后现代主义连主体性都一并反掉了,传统真正被彻底打碎,化为"白茫茫一片大地真干净"。也正因

① 蔡良玉、梁茂春:《世界艺术史·音乐卷》,东方出版社2003年版,第238页。
② 贡布里希:《艺术发展史》(范景中译),天津人民美术出版社2001年版,第301页。

为后现代主义的崛起和突进不仅没有从根本上改变现代派求新求异的反传统精神,反而把这种趋势向前推进更远,所以在这个意义上,我们将现代艺术进一步细分为现代和后现代两个发展时期。

从全球化的视野角度看,时代意义上的现代艺术还应有着地域性的考量。就是说,现代艺术亦不局限在传统意义上的西方,进入20世纪以后,随着欧美资本主义的迅猛发展以及在此以前就已经形成的西方殖民扩张,以西方艺术话语为中心的人类艺术发展趋势已经形成,尽管这并不意味着非西方艺术传统的中断,但就主流而言,非西方艺术在现代艺术的洪流中只能处于从属的地位。如果说19世纪后期已出现东、西方古典艺术此衰彼盛的互逆发展过程的话,20世纪以后这种局面的后果——建立在潜意识基础上的西方强势话语权便真正形成了,由此便导致了全球范围内的现代艺术的形成。

四

至此可以得出如下结论。

正因为原始艺术、古典艺术和现代艺术代表了迄今为止人类社会发展不同阶段的艺术特质,所以将其作为艺术史的宏观分期标志应该是可行的。以此作立足点,我们建立了艺术史的"三段论",并以此展开了"三段(原始、古典、现代)七期(蒙昧、巫术、神话、宗教、人生、现代、后现代)"的艺术史分期架构。这当然也是批判性地吸收以黑格尔、科林伍德为代表的传统艺术史分期理论的自然结果,任何创新离不开继承。惟其如此,艺术史分期才能有一个总体性的理论模式。当然,大凡涉及社会和历史的所有分期皆是相对的。美国当代艺术史家迈耶尔·夏皮罗说过:"由于发展是渐进的和不平衡的,因而艺术史分期在其分界上就必然是模糊的。当我们试图详细说明最早的和最近的类型例证时,艺术的类型(在界定各种类型中所引证的特殊作品上似乎显著的)就变得不太显著了。而且在一些时期中还有在形式(它

反对按照一种共同的艺术要素来分类)上相互对立的风格。"①他说的也许是老生常谈,但毕竟道出了东西方学者皆有认同感的真谛。对笔者在本文中提出的分期和断代标准无疑也应这样看,逻辑上它们也许太粗疏,难以尽数涵盖东西方艺术长河中的众多沙砾,也不排除各阶段各时期皆会有其他阶段或时期的艺术类型在活跃并发挥重要作用,但主流业经确定,支流回旋应无碍大局。况且尽管粗疏甚至可能有疏漏,但毕竟已经开始了这样的试探。国内也已有论者指出:"在分期问题上艺术史学所面对的现象比一般历史学研究或许更错综迷离。故而,艺术史在关注政治的和社会的历史的同时,还需留意文化史、美学史以及艺术运动本身的历程。为了使这些方方面面各得其所,艺术史学者就要利用更多的分期途径和分期概念,否则,艺术史本身的特殊阶段性就无以充分地揭示出来。"②也正是在这个意义上我们说,作为迄今诸多艺术史模式之最新一种,本文阐述的原始艺术、古典艺术和现代艺术的概念以及由此展开的七阶段分期构想,对于把握人类艺术史发展脉络应不失为一种参考。

① 迈耶尔·夏皮罗,H. W. 詹森,贡布里希:《关于欧洲艺术史的分期标准》,载《艺术史的终结?》(汉斯·贝尔廷等著,常宁生编译),中国人民大学出版社2004年版,第49页。
② 丁宁:《论艺术史的分期意识》,《社会科学战线》1997年第1期。

关于艺术史模式与艺术史分期的若干问题①

到目前为止,艺术史认识模式也好,艺术史分期模式也好,基本上建立在西方学者的理论基础之上,已有成果对艺术史及其分期特别是欧洲视觉艺术史进行了比较系统、深入的探讨,为今天的人类艺术史研究做了无可替代的先导。然而,笼罩在大师光环下并非全部是好事,起码人们在继承前人成果的同时也将其历史局限也一并包揽下来了。这就是疏忽了人类艺术总体及其历史分期的探讨,没有将现代艺术、后现代艺术以及非西方艺术有机地纳入艺术史分期的大视野。基于此,对目前流行的艺术史模式进行检视,并在系统全面地把握艺术史观基础上,确定艺术史分期的关键,对于在继承前人优秀理论成果基础上建立自己的艺术史观,无疑有其现实意义。

一、对既有模式的检视和回应

艺术史前辈为我们提供了可资借鉴的艺术史发展(或认识)模式,和艺术观相对应,艺术史观同样存在着不同的阐释。首先,从对艺术史的根本视野角度考虑,可以分为两大类:广义(一般)的艺术史观和狭义(特

① 本文为国家"985 二期工程"东南大学"科技伦理与艺术"哲学社会科学创新基地阶段性成果之一,曾作为"艺术理论创新与艺术学学科建设学术研讨会"(沈阳,2007)交流论文作主题发言。

殊)的艺术史观。广义(一般)的艺术史观为哲学(美学)家所持有,阐释范围涵盖所有艺术门类,以黑格尔为代表。这方面观点以当代英国著名的艺术史家贡布里希为代表,他在晚年的一篇论文中宣称:

> 我把黑格尔称为艺术史之父,是因为我觉得正是他的《美学讲演录》(1820—1829),而不是温氏1764年的《古代艺术史》,构成了现代艺术研究的奠基文献。这部讲演录包含着一个前所未有的尝试:全面而系统地考察整个世界艺术的历史,甚至可以说一切艺术的方方面面历史。①

但由于传统上艺术史学科与美学学科不属于同一个学科门类,故这种广义的艺术史观对于艺术史学科没有产生实质影响。

狭义(特殊)的艺术史观为艺术家所持有,主要流行于英语世界。阐释范围仅限于视觉艺术(绘画、雕塑、建筑),而以绘画为主,实际上即可看作国内流行的美术史观。澳大利亚艺术史家保罗·杜罗和迈克尔·格林哈尔希在他们的综述性文章《西方艺术史学——历史与现状》中这样归结:

> 艺术史(Art History)是研究人类历史长河中视觉文化的发展和演变,并寻求理解在不同的时代和社会中视觉文化的应用功能和意义的一门人文学科。②

这事实上代表了西方相关学术界的共同看法。

其次,按照所依据的理论(生物学、进化论、形式主义)指导原则,可以相应分为三种艺术史模式,它们在艺术史学的发展历程中各有其明显的优势和不足。以下分别论述。

排在最前面的应当是人们经常提到的生物学模式,该理论认为艺术如同自然界的生物一样可以经历由生到死的生命延续过程。最早的代表是公元16世纪的意大利艺术史学家瓦萨里,在他看来,艺术"就如人类的身体,诞生、成长、衰老、死亡……(至16世纪)作为自然

① 贡布里希:《"艺术史之父"——读G. W. F. 黑格尔(1770—1831)的〈美学讲演录〉》(曹意强译、丰书校),《新美术》2002年第3期。
② 汉斯·贝尔廷等:《艺术史的终结?》(常宁生编译),中国人民大学出版社2004年版,第23页。

的模仿者,艺术已尽其所能,达到了登峰造极的境界"[1]。熟悉世界艺术史的人们都知道,瓦萨里的成就在于他最早进行系统的理论观照下的艺术史分期思考,分隔论、典范论和风格论对后世产生巨大影响;对文艺复兴时期意大利佛罗伦萨艺术家风格的发展脉络勾勒较为清楚。今人曹意强在评价瓦萨里的影响时说:"西方艺术史与'文艺复兴'的观念是一对孪生子。在以后的近五百年里,欧洲艺术史的发展不过是一个对瓦萨里的'再生'观念的不断修正的历程。"[2]由此可知,在西方人眼里瓦萨里事实上具有艺术史学科鼻祖的地位。

当然,用今天的目光看,瓦萨里的理论也还存在明显的不足,这就是他的研究成果仅仅是艺术家(美术家)风格的归类,以艺术家(美术家)传记按时代风格发展的规律进行排列,还不是名副其实的艺术史。换言之,瓦萨里心目中艺术的童年、青年、成熟等概念与人的成长过程对应,实际上来源于《圣经》上帝造人思想构架。

瓦萨里之后,生物学模式艺术史理论的最典型代表是18世纪的德国学者温克尔曼,他认为:"艺术史的目的在于叙述艺术的起源、发展、变化和衰颓,以及各民族各时代和各艺术家的不同风格,并且尽量地根据流传下来的古代作品来作说明。"[3]不难看出,虽然表述角度和方式有所不同,但温克尔曼关于艺术史本质的理解与瓦萨里是相同的,或者尽可以说前者对后者存在明显的继承性。当然,这样说并不意味着温克尔曼的理论成就不如瓦萨里,相反,温克尔曼不孤立地看待艺术史,将其置于社会文化的大背景之中。第一次明确提出艺术史的概念,并试图建立自己的艺术史理论体系,较之瓦萨里更加清晰和明确。正因为如此,19世纪伟大的德国古典哲学家黑格尔对温克尔曼的理论成就和地位作了很高的评价,认为"温克尔曼在艺术领域里替心灵发现了一种新的机能和新的研究方法"[4]。温克尔曼的不足在于视野有限,将美作为艺术品的唯一入史标准,而"美"又局限于古希腊

[1] 瓦萨里:《意大利艺苑名人传——巨人的时代》第1卷(刘耀春等译),湖北美术出版社、长江文艺出版社2003年版,第18页。
[2] 曹意强:《欧美艺术史学史与方法论》第四讲,《新美术》2001年第4期。
[3] 温克尔曼:《〈古代艺术史〉导言》(傅新生、李本正译),载范景中主编《美术史的形状》第1卷,中国美术学院出版社2003年版。
[4] 黑格尔:《美学》第1卷(朱光潜译),商务印书馆1979年版,第78—79页。

雕塑，或者更严格地说，是仅仅局限于古希腊雕塑的罗马复制品。

继生物学模式之后进入艺术史理论视野的是进化论模式，该模式认为艺术史如同达尔文生物进化论描述的那样由低级到高级的生命演化过程。最杰出的理论代表当属黑格尔，他在那次著名的《美学讲演录》中将人类艺术的发展历程描述为理念（绝对精神）在不同时代的表现形态：

> 概括地说，这就是象征型艺术、古典型艺术和浪漫型艺术作为艺术中理念和形象的三种关系的特征，这三种类型对于理想，即真正的美的概念，始而追求，继而到达，终于超越。①

这也就是理论界经常提到的艺术史"象征—古典—浪漫"发展模式，由于黑格尔在思想界、理论界的巨大声望，这种理论模式在西方乃至世界都有着广泛的影响。20世纪英国著名的美学家科林伍德在其名著《艺术原理》中谈论艺术史时即受了黑格尔艺术史进化论的启发，他将自己的艺术史观描述为从20世纪前的"前艺术"（巫术艺术、娱乐艺术）向20世纪以后"纯艺术"的发展过渡。② 无论后人是否同意进化论艺术史观的结论，都无可否认这种理论模式所取得的成就是巨大和多方面的，这就是第一次从人类艺术的高度看待艺术史，而不仅仅局限在美术史的范畴。正因为如此，当代艺术史大师贡布里希才将黑格尔而不是瓦萨里、温克尔曼称为"艺术史之父"。科林伍德虽然受黑格尔影响显著，但视野同样具有宏通性。他们的观点可以看作名副其实的艺术史观。

当然，和生物学模式一样，进化论艺术史模式也存在着明显的不足，这就是用哲学体系阐释艺术史，实际上消解了艺术史的独立性。在绝对精神的理论构架中，黑格尔心目中的艺术史是封闭性的，从而间接导致了后世的"艺术史消亡论"。科林伍德事实上将20世纪现代主义艺术产生以前数千年的人类艺术排除在真正艺术之外，更缺乏认同感和可信度。

第三种是19世纪和20世纪初诞生的形式主义模式，代表人物为瑞士人沃尔夫林和奥地利人李格尔，他们认为艺术史的发展与艺术品

① 黑格尔：《美学》第3卷上册（朱光潜译），商务印书馆1979年版，第103页。
② 参见科林伍德：《艺术原理》（王至元、陈华中译），中国社会科学出版社1985年版。

的风格演变有关。沃尔夫林在他的《艺术史原理》一书中着重阐释了他所理解的造型艺术风格,即"线描和图绘,平面和纵深,封闭和开放,多样和同一,清晰和模糊"五种类型随着历史发展而渐次展开①。李格尔的时代较之沃尔夫林要早,他批判地继承了黑格尔和康德等前辈的理论遗产,在《风格问题》《罗马晚期的工艺美术》等书中提出了自己的艺术史观,这就是与艺术风格紧密联系着的"艺术意志"。李格尔认为创造艺术的意愿(艺术意志)是贯穿一个文化的更大的意志的一部分,它超越艺术家的个人意愿之上,而和民族的和历史的正相关。

在李格尔看来,每一件艺术作品都是发展链条中的一环,并且每一件艺术作品内部都蕴含着发展的种子。这种内部需要——例如,从"触角性"到"视角性"的转变——引起了变迁与运动。② 很明显,艺术史的形式主义模式理论成就在于:从风格和技法入手,在科学意义上揭示出艺术史的某些内部规律,又一次将艺术史研究重新拉回具体的艺术范畴,避免了在德国古典哲学影响下的艺术史研究过于形而上的玄学化倾向。不足在于相关理论家未能以系统和全面的目光看待艺术和艺术史,视野仍旧局限于造型艺术领域。从某种意义上说,这实际上是艺术史认识论的一个倒退。

在生物学、进化论和形式主义模式之外,艺术史理论领域还存在形形色色的其他艺术分期模式。例如按政治—王朝的发展更替,像欧洲加洛林王朝的、奥托王朝的、都铎王朝的艺术史,印度孔雀王朝的艺术史、阿育王时代的艺术史,中国唐代艺术史、宋代艺术史、新时期艺术史等等;按社会—文化的发展演化,如原始艺术史、古代艺术史、中世纪艺术史、文艺复兴艺术史、近代艺术史、现代艺术史等等;按功用和表现风格划分:史前艺术、古代东方艺术(埃及、美索不达米亚)、古希腊罗马艺术、中世纪艺术、文艺复兴运动、巴洛克艺术、洛可可艺术、新古典主义艺术、印象派艺术、后印象派艺术、野兽派艺术、现代艺术、后现代艺术;等等。这些理论和模式同样有其独到的成就,它们有意将历史学、社会学、心理学、风格学等理论和研究成果引入艺术史研究

① 参见沃尔夫林:《艺术风格学》(潘耀昌译),辽宁人民出版社1987年版。
② [美]温尼·海德·米奈:《艺术史的历史》(李建群等译),上海人民出版社2007年版。

领域,艺术史家视野扩大,由单纯的艺术或单一的哲学美学拓展到时代精神和社会思想文化大背景,同时由于专注于一个时代,也容易获得更为深入的开掘。不足在于它们绝大多数为断代史,无法展现绵延数千年的艺术史长河,即使勉强整合为通史也难见统一的灵魂,分期的琐细导致思想的破碎,难见宏通的大格局。

最后,根据对艺术概念(是否有实在意义和外延边界)、艺术命运(是否行将消亡)以及艺术史规律(是纯粹回顾过去还是不断追求完美)的根本认识不同,以往艺术史成说还可分为艺术史终结论和艺术史持续发展论两大类。前者以当代法国艺术哲学家埃尔韦·菲舍尔表述得最为清楚:

> 如果艺术的活动必须保持生机,那么就必须放弃追求不切实际的新奇,艺术本身并没有死亡。结束的只是一种作为不断求新的进步过程的艺术史。①

德国艺术史家汉斯·贝尔廷则与上述观点正相反:

> 我们以前曾经听说过艺术史的终结,这既是艺术自身的终结,也是对艺术的学术研究的终结。但是每当人们对那似乎不可避免的终结感伤之时,事物仍在继续,而且通常还会向着全新的方向发展。②

毫无疑问,上述这些"史观""模式""运势论"对艺术史观和艺术史分期观特别是欧洲视觉艺术史分期进行了比较系统、深入、全面的探讨,对非西方艺术也进行了一定范围一定程度的涉猎,建立了一整套分期的理论和方法,为今后的人类艺术史研究做了先导,并在一定程度上帮助我们认清了艺术史的内涵,有着珍贵的认识价值。但也应该看到,它们都无法做到尽善尽美,都有着自身无法摆脱的弊病,存在着明显的不足。主要表现在:a. 分期太琐细,尤其从 17 世纪开始,任何具体的风格演变皆成了分期的依据,20 世纪后更是令人眼花缭乱,缺乏指导思想上的宏通;b. 疏忽了包括视觉艺术、听觉艺术、综合性艺术在内的人类

① 埃尔韦·菲舍尔:《艺术史的终结》,载《艺术史的终结?》(汉斯·贝尔廷等著,常宁生编译),中国人民大学出版社 2004 年版,第 271 页。
② 汉斯·贝尔廷等:《艺术史的终结?》(常宁生编译),中国人民大学出版社 2004 年版,第 271 页。

一般艺术史分期的探讨,没有将非西方艺术有机地纳入艺术史分期的大视野,而且形成了以"欧洲中心论"为潜意识的强势话语权。

　　现在看来,只要我们想要系统、全面地把握艺术和艺术史,目前就必须明确以下几点:第一,艺术史不是也不应该仅仅是视觉艺术史。目前流行的所有艺术定义都没有将艺术认识局限于视觉图像,目前流行的艺术分类也同样没有仅仅限定在视觉艺术,则艺术史所包含的范围就应是所有门类艺术。但艺术史界的实际操作却存在着显而易见的矛盾。毋庸置疑,传统艺术史观存在理解上的错误。人们忽视了除了视觉艺术之外还有其他艺术门类(听觉艺术、综合艺术等),无论如何这不是名副其实的艺术史观,充其量只是狭义的艺术史观,或者干脆就是视觉艺术史观、美术史观。第二,广义的艺术史与人类相终始,不存在生物学意义上的盛衰生死,也不是不断追求进步和完美的过程,但不能简单拒绝生物学模式和进化论模式,历史可以是单一、具体的事物发展史,也可以是一系列事物的综合发展史。二者的区别在于,前者如同生物,受进化论支配,有明确的起源、发展、高潮、衰退、寂灭的过程,呈现的是抛物线。后者则不一定,每个阶段皆有自己的特点(如马克思称古希腊神话是不可企及的典范),呈现的是波浪线,可以理清涌动的趋势和脉络,而不存在新一定胜于旧的问题。鉴于西方自瓦萨里、温克尔曼以来皆以建立不断进步最终完善的艺术史为己任的片面,目前艺术史研究领域已经认识到不能将达尔文的生物进化论简单套用到社会历史中来,这很对,但不能因此否定一般艺术史和门类艺术史的区别,对于有着具象实体的艺术种类来说,研究其发生、发展、高潮、衰落至灭亡的进化过程还是必要的。即使一般艺术史,也应该有规律可循(思潮、风格、流派、形式、种类的演变等等),不可能仅仅是对过去史实之简单罗列,如某些艺术史家的所谓"再现"论。第三,艺术史为阐述艺术的发展脉络及其规律的科学。具体表现为连续不断的更替(种类、类型、风格等),一句话,艺术史就是更替史。按照通行的学科定义模式,艺术史即可规定为阐述艺术的发展脉络及其规律的科学。但如此的表述太一般,以至于无法揭示学科的本质。今天看来,艺术史既然有别于生物进化史,也有别于具体的艺术种类发展史乃至门类艺术史,便只能是连续不断的更替(种类、类型、风格等),从

这个意义上可以说,艺术史就是更替史。第四,艺术史应有自己的纵向和横向的界限。艺术史的横向界限由艺术的内涵和外延(包括定义,也包括分类)所决定,科学不承认约定俗成。视觉艺术史不能与艺术史画等号,这一点应向艺术哲学家学习,如丹纳、谢林的《艺术哲学》,科林伍德的《艺术原理》等(在艺术史领域,哲学界和传统艺术界的认识和处理方式较之理论界分歧更大,后者本身对理论抽象即不感兴趣,而习惯于古典艺术等同于古希腊罗马美术的思维定势)。艺术史纵向界限可表述为:有起点,但只要艺术史的任务是总结以往的规律而不是试图描述进化路线图,那就不会有终点,起码在可预见的将来不会。第五,艺术史应以对艺术概念的系统全面把握为前提,应该强化艺术史指导思想的研究,这就是艺术史原理包括艺术史认识论和艺术史方法论。这样说道理很简单,如果我们不在概念上解决艺术史的学科范围和理论基础,就很难有一部科学的艺术史。目前这是艺术理论界最重要的薄弱环节之一。

二、艺术史分期之关键:原始、古典和现代

纵观世界艺术的发展,对应史前(有文字记载的历史发生之前)、古代、现代基本上可以将其分为原始艺术、古典艺术和现代艺术三大块。

现在一般认为,在概念上,现代艺术与古典艺术相对应,即20世纪以来以变形、抽象乃至纯形式、纯观念为主要表现特征的艺术,其具体表现(风格、流派、思潮等)尽管很多,以至给人眼花缭乱之感,但亦有其共同倾向,这就是反传统(反技法、反艺术等),反抗19世纪以前追求再现的真实、以美为尚且重技法训练的艺术传统,而以表现自我(情感、心态、观念)为最终目的,求新、求异取代了求真、求美,具体做法则以变形、抽象乃至纯形式、纯观念为主。用黑格尔的话来说,这是完全意义上的"主体艺术"。

虽然严格说来狭义的现代艺术只是一些风格流派,但对于艺术史来说其影响已远远超出了单纯艺术风格、艺术流派的范畴,因为其他

不属于这些风格流派的艺术家、艺术作品或多或少、或隐或显、或正或反地受到了他们的影响,从而使之上升到了时代主流艺术思潮的层面。故20世纪以后的艺术也可看作广义上的现代艺术,而与时代的概念(现代社会)获得了两两对应的效果。

理解了现代艺术的概念,古典艺术的概念亦可由之得到确立。从前面分析过的瓦萨里、温克尔曼、黑格尔等人的艺术史思想中我们知道,狭义的古典艺术概念来自欧洲,亦称古代艺术,原特指古代希腊艺术,特别是古希腊雕塑。今天看来这样理解太狭隘,原因在于持这种观点的诸位哲人皆有着无法摆脱的历史局限,他们未能看到今天的现代艺术,自然无法解决我们今天遇到的问题。不能苛求古人,但也不能为古人所限,好像他们已经界定了古典艺术的定义和范围,作为后人就应该无条件遵守,这不是科学的态度。古典艺术的概念应当扩大,由古希腊扩展到20世纪之前。前面已经说过,20世纪以前的人类艺术,如今人评介以瓦萨里、温克尔曼、黑格尔、贡布里希为代表的传统艺术史学理论一样,其主流倾向是追求再现的真实、求真、求美,重理性、重技法训练,讲究完整的艺术效果,不像现代艺术那样"需要接受者的参与才能最终完成"(北大教授朱青生语)。这样理解的话,古典艺术即由狭义转变成了广义。根据时代对应的原则,古典艺术所对应的时代亦应延伸到19世纪。正如广义上的人类古代史可以延伸到19世纪一样,广义上的古代艺术史下限亦应延伸到19世纪中期以后。从这个意义上可以说,古典艺术亦可称为古代艺术。假如再进一步细分,古代艺术同样可以分为上古、中古和近古。

然而,广义的古典艺术无法包括原始艺术。原始艺术是人类蒙昧时期的艺术,时间上包括新旧石器时代,目前的遗存遍布世界各地,主要形式为岩画、洞窟壁画、石雕、玉雕和骨雕以及巨石建筑等,时间最早的为著名的西班牙阿尔塔米拉、法国拉科斯等地的山地岩洞动物图。从创造风格上看,原始艺术的美学追求和创造特征并不符合我们前面对古典艺术(广义、狭义)的理解,它们从本质上说不重再现,抑或可以说原始艺术家的技能也很难真实地再现客观世界和人类社会,更多的是建立在感性基础之上的抽象和象征。这一点黑格尔、科林伍德等人都已阐释过了,借用他们的话说,原始艺术是一种巫术艺术。

正因为原始艺术、古典艺术和现代艺术代表了迄今为止人类艺术发展的不同阶段,所以将其作为艺术史的宏观分期标志应该是可行的。这实际上也是科学地吸收以黑格尔、科林伍德为代表的传统艺术史分期理论的自然结果,惟其如此,艺术史分期才能有一个总体性的理论构架。也正是在这个意义上我们说,原始艺术、古典艺术和现代艺术的概念确定是把握艺术史分期的关键。

以下分别予以论述。

1. 原始艺术的范围和基本特征。

(1) 定义和范围。

原始艺术即史前艺术(有文字确切记载前的艺术),它是人类蒙昧时期的艺术。

时间上,原始艺术包括整个旧石器时代和新石器时代(大约200万年前到40万年前)。

理论依据:原始时期人类思维尚不十分发达,成系统的书面文字尚未出现,看待世界多直观、多感性,而缺乏抽象和理性,比附和联想能力强,精神寄托于巫术(低级的原始宗教)。

分布范围:目前的遗存遍布世界各地,东方、西方皆曾发现存在。时间最早的为著名的西班牙阿尔塔米拉、法国拉科斯等地的山地岩洞动物图,中间经过欧洲其他地方,并伊朗、亚美尼亚、土耳其、中国浙江河姆渡和西安半坡以及非洲、美洲、大洋洲等地的原始艺术遗迹,最迟的竟至当代原始部落,但这不影响我们从整体上将新石器时期作为人类艺术史上第一个时代的结论。

(2) 特征。

主要形式为岩画、洞窟壁画、石雕、玉雕和骨雕以及巨石建筑、原始歌舞等。

创作动力来自原始宗教、生殖和性以及生产和娱乐等。

从技法上看,原始艺术作品缺乏比例、立体、透视等概念,即兴创作,随意性强。

一句话,原始艺术的美学追求和创造特征并不符合我们今天对古典艺术(广义、狭义)的理解,它们从本质上说不重再现,抑或可以说原始艺术家的技能也很难真实地再现客观世界和人类社会,更多的是建

立在感性基础之上的抽象和象征。这一点黑格尔、科林伍德等人都已阐释过了,借用他们的话说,原始艺术是一种巫术艺术。所不同的是,我们不接受他们将原始艺术仅仅归结为巫术艺术的做法,因为除了巫术艺术外,史前艺术还包括与巫术无关的娱乐、装饰艺术和生产、生活实用艺术,将此二者排除出原始艺术之外只能是哲学家的体系营造法,不适合艺术史的专业要求。另外,我们也不认同黑格尔他们将古代东方艺术(以古埃及、美索不达米亚乃至古代印度和中国艺术)亦归入巫术艺术的做法,因为这些艺术在审美观念、形式技巧等方面已进入古典艺术的范畴了。

2. 古典艺术的概念、范围和基本特征。

(1) 定义和特征。

这里所说的古典艺术是广义上的古典艺术,即文明社会产生以后的人类艺术。狭义的古典艺术概念来自欧洲,亦称古代艺术,原特指古代希腊艺术,特别是古希腊雕塑。今天看来这样理解太狭隘,原因在于持这种观点的诸位哲人皆有着无法摆脱的历史局限,一方面,他们无法看到和理解包括东方艺术在内的非西方艺术,缺乏应有的比较和鉴别;另一方面,更未能看到今天的现代艺术,自然无法解决我们今天遇到的问题。不能苛求古人,但也不能为古人所限,好像他们已经界定了古典艺术的定义和范围,作为后人就应该无条件遵守,这不是科学的态度。今天看来,古典艺术的概念应当扩大,时间上由古希腊扩展到 20 世纪之前,地域上也应从古希腊扩展到整个欧洲乃至东方,除了传统艺术史经常提及的古代东方艺术外,佛教艺术、伊斯兰教艺术和中国、日本等国艺术也应归入世界古典艺术的范畴。只有这样,狭义的古典艺术才真正拓展成为广义。

20 世纪以前的人类艺术,尽管具体表现形态五花八门,总体倾向也有西方讲再现、重形(形似),东方讲表现、重神(神似)之分,但都有一个共同倾向,即皆求"似","似"的本质还是真,真又与美密切相关。如今人评介以瓦萨里、温克尔曼、黑格尔、贡布里希为代表的传统艺术史学理论一样,古典艺术的主流倾向是追求再现的真实、求真、求美,重理性,重技法训练,讲究完整的艺术效果,不像现代艺术那样"需要接受者的参与才能最终完成"(北大教授朱青生语)。对于"再现"也应

正确理解,如果是真实无误地反映,即"神似"也未尝不是再现。传统理论界将东方人的所谓"表现"与西方人的"再现"对立起来的看法需要重新认识,因为"表现"在现代美学和艺术理论中已经有了特定的涵义,绝非"神似"可以相通。这样理解的话,古典艺术即由狭义转变成了广义。根据时代对应的原则,古典艺术所对应的时代亦应延伸到19世纪。正如广义上的人类古代史可以延伸到19世纪一样,广义上的古代艺术史下限亦应延伸到20世纪以前。从这个意义上可以说,古典艺术亦可称为古代艺术。

(2) 涉及范围——古典艺术再分期(上、中、下)。

借用历史学界的名词,古典艺术可以分为上古、中古和近古三个发展期。

上古艺术是指人类进入文明社会以后至公元4世纪古罗马艺术衰微之前的人类艺术,包括古埃及艺术、美索不达米亚艺术、波斯艺术以及古印度和古代中国艺术,此为古典艺术发展的第一期。应当表明这是一个相对完整的发展过程,就是说上古艺术自尚带有某些原始艺术痕迹的古代东方艺术开始,至臻于完善的古希腊罗马艺术(包括造型艺术和戏剧、乐舞)作结,呈现着不断成熟的趋势。由于此时期的人类艺术皆有着体系神话的背景,且在内容和形式方面与神话密不可分,所以也可将此时期艺术命名为神话艺术。

中古艺术是指公元4世纪古罗马艺术衰微以后直到公元13世纪文艺复兴运动之前的人类艺术,包括印度佛教艺术、欧洲中世纪基督教艺术和阿拉伯伊斯兰教艺术以及自魏晋到唐宋的中国艺术,此为古典艺术发展的第二期。应当表明这是一个东西方此盛彼衰的互逆发展过程,就是说当欧洲正经历中世纪艺术衰退的漫漫长夜时,东方艺术却显示了蓬勃发展的势头。尤其是中国,此时期奠定了其作为古典艺术繁盛时期的基础。由于此时期的人类艺术皆有着成熟宗教的背景,且在内容和形式方面与宗教密不可分(包括中国的"三教"),所以也可将此时期艺术命名为宗教艺术。

近古艺术是指公元13世纪欧洲文艺复兴运动兴起之后直到19世纪末现代派艺术诞生前的人类艺术,除了包括古典音乐和话剧在内的欧洲文艺复兴时期艺术外,还应包括几乎同一时期产生的以戏曲乐

舞、文人画、装饰性雕塑、私家园林等为代表的中国艺术和以浮世绘、歌舞伎为代表的日本艺术。应当表明这同样是一个此盛彼衰的互逆发展过程,只是方向颠倒过来了。就是说正当欧洲从中世纪的漫漫长夜复苏并进入一个新的艺术辉煌时代的时候,东方艺术正经历了一个转型和衰微的过程,这一过程至19世纪中叶即进入了表面化,西方艺术凭借其创作和理论成就加之殖民扩张所带来的政治经济文化方面的影响,在人类艺术的发展潮流中开始建立无可争辩的强势话语权。由于此时期的人类艺术皆有着面向人生回归世俗的背景,且在内容和形式方面与社会及人类自身密不可分,所以也可将此时期艺术命名为人生艺术。

神话、宗教、人生既代表了人类精神活动的不断深化和发展,也标志着古典艺术经历了同样的发展历程。这不是对人类社会思维发展的硬性比附,而是对象考察的必然结果。

3. 现代艺术的概念、范围和基本特征。

(1) 基本特征。

现在一般认为,在概念上,现代艺术与古典艺术相对应,即20世纪以来以变形、抽象乃至纯形式、纯观念为主要表现特征的艺术,其具体表现(风格、流派、思潮等)尽管很多,以至给人眼花缭乱之感,但亦有其共同倾向,这就是反传统,反抗19世纪以前追求再现的真实、以美为上且重技法训练的艺术传统,而以表现自我(情感、心态、观念)为最终目的,求新、求异取代了求真、求美,具体做法则以变形、抽象乃至纯形式、纯观念为主。用黑格尔的话来说,这是完全意义上的"主体艺术"。

(2) 意义和范围(广义和狭义)。

虽然严格说来狭义的现代艺术只是一些风格流派,但对于艺术史来说其影响已远远超出了单纯艺术风格、艺术流派的范畴,因为其他不属于这些风格流派的艺术家、艺术作品或多或少、或隐或显、或正或反地受到了他们的影响,从而使之上升到了时代主流艺术思潮的层面。故20世纪以后的艺术也可看作广义上的现代艺术,而与时代的概念(现代社会)获得了两两对应的效果。

在地域上,广义上的现代艺术亦不局限在传统意义上的西方,进入20世纪以后,随着欧美资本主义的迅猛发展以及在此以前就已经形成的西方殖民扩张,以西方艺术话语为中心的人类艺术发展趋势已

经形成,尽管这并不意味着非西方艺术传统的中断,但就主流而言,非西方艺术在现代艺术的洪流中只能处于从属的地位。如果说 19 世纪后期已出现东、西方古典艺术此衰彼盛的互逆发展过程的话,20 世纪以后这种局面的后果——建立在潜意识基础上的西方强势话语权便真正形成了。

三、结论

客观地说,到目前为止,艺术史认识模式也好,艺术史分期模式也好,基本上建立在西方学者特别是瓦萨里、温克尔曼、黑格尔的理论基础之上,他们对艺术史发展、艺术史分期特别是欧洲视觉艺术史分期进行了比较系统、深入、全面的探讨,对非西方艺术也进行了一定范围一定程度的涉猎,建立了一整套分期的理论和方法,为今后的人类艺术史研究做了先导。

然而,需要指出的是,尽管 20 世纪以来贡布里希、汉斯·贝尔廷、艾黎·福尔、大卫·卡里尔等当代艺术史家各有创获,但无论正反,前辈大师的理论遗产连同他们的影响一起被继承下来了,这当然非常有必要,人类历史的进步总是得益于前人的开拓,虚无主义无助于科学的创新。但始终笼罩在前辈大师的光环下难以从根本上突破亦并非全部是好事,起码人们在继承大师的优秀成果的同时也将他们的历史局限一并包揽起来了。今天看来,一个共同特点就是疏忽了包括视觉艺术、听觉艺术、综合性艺术在内的人类一般艺术及其历史分期的探讨,没有将现代艺术、后现代艺术以及非西方艺术有机地纳入艺术史分期的大视野,局限性是十分明显的。

在此情况下,我们对目前流行的艺术史模式进行检视,并提出在系统全面地把握艺术史观基础上,将原始艺术、古典艺术和现代艺术的概念确定为把握艺术史分期的关键,这对于在继承前人优秀理论成果基础上建立自己的艺术史分期观,为建立艺术史学科研究的中国学派奠定基础,无疑有其现实意义。

中外艺术史概观

中编

史前艺术论略
——基于欧洲考古学成果和一般艺术学的角度

迄今谈论世界艺术史,除了述及艺术起源以外,总是从古埃及开始,似乎印证黑格尔的话,艺术的太阳从东方升起即一去不返,在西方照耀直到终结。的确,黑格尔叙述人类艺术的发展,自以金字塔和神庙为代表的象征性艺术开始,这在多大程度上影响或反映了西方人的总体看法可以讨论,但问题是明摆着的。黑格尔生前未能看到欧洲考古成果,也就是以雕塑、洞穴壁画、巨石建筑和骨笛、响石为代表的欧洲史前艺术遗存,其结论必然要打折扣。今天看来,这些遗存不仅仅能证明艺术的起源,而且足以证明最早的艺术中心所在,它们足以构成人类艺术中心的第一站。

一、雕塑——现存最早的史前艺术遗存

1. "原始的维纳斯"。

在已知现存史前艺术门类中,最早出现的是欧洲北部的雕塑,而制作女子雕像是原始艺术的发端。

就地域而言,史前雕塑分布最为广泛,世界各地皆有不同程度和规模的存在,但时代最早的却是在欧洲。虽然格罗塞等西方原始艺术研究者推论最早的艺术应当是人体装饰,但他们只能通过现代原始部落去求证,而无法在考古领域得到证实。考古学家相信人类最早的艺

术痕迹是雕塑,这种艺术的出现甚至比人们经常提及的欧洲洞穴壁画还要早些。传统发现且给人印象深刻的史前雕塑多为做工粗糙的小型动物雕刻,但在 20 世纪,很多欧洲国家出土了一大批裸女雕像。这些女性雕像的共同特征是夸大女性的生理特点,突出表现女性的乳房、腹部、大腿等,而与此无关的部位甚至面部特征皆被忽略,体现出史前人类对于女性生殖的崇拜。它们被称为"原始的维纳斯",象征意义比较明显。在奥地利摩拉维亚的威伦道夫洞中发现的女性雕像("威伦道夫的维纳斯")是其中最著名的代表作。

无独有偶,与奥地利同处北欧的德国也宣布出土了三万五千年前的史前女性雕刻作品。国内媒体发布了一篇题为《德国发现距今 35 000 年最古老雕刻 似性感女人形》的报道,并附加一份图片,现转录如下:

> 据德国当地媒体报道,德国图宾根大学考古学教授 Nicholas Conard 近日向外界公布了最新研究发现:他们的考古队发掘出一尊 35 000 年前的人形雕刻,研究表明这尊雕刻兴许是世界上最古老的雕刻。Conard 教授的这一发现一经发布,立刻引起轰动。
>
> 这个人形雕塑,是一个象牙制成的女人体,只有 6 厘米长,是 Nicholas Conard 教授去年 9 月在靠近德国 Scheklingen 的 Hohle Fels 洞穴挖掘时发现的。"它饱含感情,非常性感。"Conard 教授将雕刻首次呈现于公众面前时说。他的同事 Pau Mellars 在科学杂志《自然》上撰文称,以今天的道德标准来看,"新维纳斯"雕塑近乎淫秽。1977 年至今,考古学家们已经在 Hohle Fels 洞穴获得了大大小小好几万件考古发现,这些物品甚至可以追溯到 29 000 年前的格拉维特文化。这些发现包括各种各样的石制工具、装饰品、炉灶遗迹以及狩猎动物的残骸,包括驯鹿、马、猛犸象等。①

这个裸体女性雕刻是用猛犸象牙雕刻而成,其高度不足 6 厘米,该雕像头部很小,以至于可以看作雕像顶部的一个环,事实上这个过分小的"头"功能正是一个环,考古学家认为这个雕像很可能是一个坠

① 大洋网-广州日报,2009 年 5 月 15 日,http://www.dayoo.com。

饰,用绳子穿起来挂在脖子上。目前,这个裸体女性雕刻被认为是迄今发现的最古老的关于女性的艺术雕刻品。同时,一起挖掘出土的还有一些描述半人、半动物的雕刻。

除了北欧的奥地利和德国以外,位于西南欧的法国也有史前女性雕刻出土。人们经常提到的是法国中东部上加罗纳出土的莱斯皮格裸体女像和西南部多尔多涅省的一个山洞内发现的"持角杯的女巫"裸体女浮雕。前者高约15厘米,属于帕里果特文化(约公元前4.3万年至公元前3万年),但也有观点认为它应属于奥瑞纳文化期(约公元前3.5万年至公元前1.7万年)。雕像的质地为象牙,其乳房与臀部比"威伦道夫的维纳斯"的更加肥大。后者雕刻的是一个女人形象,现代人常见的披肩长发飘拂在她的左肩背上,乳房与臀部同样被刻得很肥大,面部因破损无法辨识,足部也较为模糊。女人右手托着一只牛角,左手搭在稍微隆起的腹部。按照一般艺术起源论的解释,她应该是在主持一种巫术仪式,是在祈祷本族人狩猎满载而归,还是在祝愿氏族昌盛,因时代久远无法得知。然而,有学者根据其余几个类似的雕像来判断,又认为其与巫术活动无关,可能展示的是更深一层的观念,抑或表现一个早已在历史场合中湮灭的某种更较古老的传说,具体不得而知。可以大致断定的是这件浮雕作品产生于奥瑞纳文化期,距今有2万至3万年了。

总体来看,出现在欧洲的这部分史前雕刻代表了人类早期造型艺术的意识和水准,对象大都为女性,造型特征主要体现在两方面,一为女性生理特征特别突出,另一为体积大多很小。原因很简单,这是由此时期的母系氏族社会所决定的,它显示出当时妇女负责生育,肩负着部族未来的重任,而女性最突兀的就是生理特征。说到体积小,很可能与史前人类生活的不稳定有关——体积小便于携带。此外还应考虑当时造型的技术问题。这些做工粗糙的史前雕刻之所以今天还值得重视,首先是因为历史的久远,其次是因为它反映出当时人类的生活艺术观念,即强调生殖能力,表达人类繁衍的愿望,体现了史前雕刻艺术与旧石器时代晚期社会形态和思想观念的密切关系。

2. "狮人"及其他。

随着文物考古工作的不断进展,一些传统逐步被打破,女性形体之

外以至动物形象的雕刻作品也相继在欧洲被发现。这方面值得提及的还是以德国图宾根大学古人类学家尼古拉斯·康纳德(Nicholas Conard)为首的考古研究团队,他们不断有新发现。数年前,媒体有一篇题为《人类文明进化论又遭挑战 德惊现三万年前象牙微雕》的报道:

> 德国考古学家日前在德国西南部的一个考古遗址发现了世界上最古老的艺术品———三个雕刻精致的象牙微雕,其年代可以追溯到距今 30 000 至 33 000 年之间,与最古老的洞穴画属于同一年代,对于研究现代文化的起源具有重要价值。据报道,德国图宾根大学人类早期史前史教授尼古拉斯·康纳德率领的考古学家在德国西南部斯瓦比亚镇亚奇山谷的霍尔菲尔斯洞穴发现了这三个微雕:一只小鸟、一个马头和一个狮人。这三个微雕是用远古时代的猛犸象牙雕刻而成,每个微雕有 2.5 至 5 厘米高,雕刻技艺高超、手法精湛,小鸟身上的羽毛以及马头上的嘴、鼻和眼睛都雕刻得非常精细,个个栩栩如生,令人拍案叫绝。[①]

其中"狮人"的相关报道比较详细,并附有实物雕像。

狮人雕像是目前已知最古老的雕塑作品,亦是世界上已知最古老的动物形雕刻之一,大约 3 万年前由史前人类用象牙制作而成。考古学家命名为"狮子人"(德语:Löwenmensch,意即"狮人")。1939 年,这一史前雕塑在德国一个名为霍伦施泰因-施塔德尔(Hohlenstein-Stadel,即上篇报道中的"霍尔菲尔斯洞")的洞穴被发现。由于年代过于久远,发现时已经破碎,科学家们最早根据碎片修复,显示出一个没有头颅的人形雕像。半个世纪之后,在 1997 年和 1998 年之间,随着进一步的清理挖掘,更多的雕塑碎片被发现,头部和右肩等被重组恢复,方成为今天所见的模样。

此外,还可注意的是法国图克德奥多伯特洞窟中的两只野牛泥塑。和前述雕像不同,野牛形象不是采用雕刻石块或石壁的手法,而是采用高岭土塑造的方法完成,它们倚靠在不规则的巨大石块上,显示的是侧面轮廓,这与史前洞窟壁画表现对象的手法不谋而合。它们已非动物和人体的结合,而是完全意义上的动物形象了。

① 《江南时报》2003 年 12 月 19 日第十四版。

不难发现,在欧洲出土的这些史前动物雕像题材已较广泛,与同时期女性等人形雕刻恰可相互补充。关于这些雕像的文化意义,值得艺术史家作进一步深入探讨。但无论如何,联系前面提到并分析过的奥地利、法国等欧洲国家发现的女性雕塑,旧石器时代无名艺术家对于造型艺术空间比例的掌握表明这一时期在艺术史上占有特殊地位。关于这一点,如果联系以下的欧洲洞穴壁画将会看得更加清楚。

二、洞穴壁画——成就最高的史前艺术

史前造型艺术另一大类是洞穴壁画,如果说史前雕塑主要发现于欧洲北部和中部奥地利、德国的话,则史前洞穴壁画更多的是在法国、西班牙等西南欧洲其他国家和地域,时代差不多甚至更早。

1. 吉沙卡洞穴阴刻动物图像。

最新发现的可能是人类最早的洞穴壁画是在法国多尔多涅省佩里戈尔地区的吉沙卡,十年前的一则报道引起了艺术考古界的注意:

法国阿葵坦大区地区文化事务管理处的考古学家达尼·巴罗 7 月 4 日首次向媒体披露,法国考古部门近日在法西南部佩里戈尔的吉沙卡地区发现了一个公元前 2.8 万年的大型洞穴,并在其中发掘出大量刻在洞壁上的图案。这是法国考古部门目前发现的最具代表性的旧石器时代的艺术作品之一,它属于欧洲旧石器时代洞穴绘画艺术中最早阶段的艺术品。……吉沙卡洞穴雕刻的出土还受到法国政府的高度重视。法文化部称,由于这一距今 3 万年的文物遗址是非常珍贵而脆弱的国家财产,近期将不会向公众开放。①

报道同时还公布了一幅线条阴刻图像。很显然,这不是严格意义

① 《环球时报》2001 年 07 月 13 日第十六版(驻法国特约记者陈原川)。另外,《大洋新闻》2001 年 07 月 05 日《法国发现可观的史前洞穴雕刻》(http://news.dayoo.com),"博宝艺术网"2008 年 3 月 24 日《法国西南部发现史前雕刻》(http://news.artxun.com/diaoke-1315-6574414.shtml)均作了类似报道。

上的雕刻,而是属于图画的一种,只是用燧石或其他利器取代我们今天常用的笔墨而已,相当于中国汉代的画像石刻。虽然时代久远,但已经掌握了比较复杂的构图技巧,即除了一般理解的原始艺术特有的象征性外,还有值得注意的写实性存在着,动物的形体被描绘得较为传神,线条看似随意但动感极强,不下于古典画家的素描。长期以来一般认为史前造型艺术以象征性表现形态居多,最为普遍的是简单粗陋的原始涂鸦,表现原始的打猎场景,内容有原始人类以及兽类,图形也是以线条构成,但极质朴和简单。如阿尔塔岩画,公元前 4200—前 500 年,位于挪威芬马克郡北极圈内,画的是原始人类狩猎的情景,富有生活气息,有的细节如鹿角特征抓得还比较准,显示当时人们已具有了一定的形象表现能力。但总的说来给人的印象是构图简单,线条原始,缺少灵动,类似于现代人或儿童的"涂鸦",具有浓厚的象征意味。相较上图中的动物形象更原始。不可理解的是同样出自欧洲的这两类作品相差竟达两万年,绘画技巧上是多么惊人的退步!

2. 史前壁画之巅——阿尔塔米拉和拉斯科、肖维特岩洞壁画。

吉沙卡洞穴壁画并非偶然一见的孤证,与之相接近的写实性作品在欧洲同样存在,它们主要被发现在西班牙阿尔塔米拉、法国拉斯科和肖维特岩洞里,时代则略为靠后。

阿尔塔米拉为今存最早的保存有旧石器时代壁画的石灰岩溶洞之一,也是这种壁画艺术的典型代表,有"史前西斯廷教堂"之誉,位于西班牙北部的坎塔布连山区。公元 1870 年,当地考古学者绍托拉在洞址发掘旧石器文化层时,偶然看到洞窟壁画。凭着自己的学识,绍托拉考定其为旧石器时代晚期的作品,距今 18 000 年至 15 000 年。20 年后,绍托拉的考据结果为学术界所公认。① 和史前雕刻多重视女性人体不同,阿尔塔米拉洞穴主要画的是欧洲野牛、鹿类等动物,人物形象和几何图形虽有发现但数量很少。《受伤的野牛》是阿尔塔米拉洞窟岩画的代表作之一。画面表现了动物的尊严与力量及它在生命最后一刻的挣扎。也有观点将此画题作《跳跃的野牛》,认为画面表现野牛跃起的瞬间,蜷缩的身体正蕴含着强大的爆发力,同样不无道理。

① 公元 1985 年,阿尔塔米拉洞窟岩画被列入联合国教科文组织的人类遗产名录。

总而言之,通过此画可以强烈地感受到原始艺术家敏锐的观察力,以及充满活力的造型表现手法。类似的欧洲洞穴壁画还有拉斯科(Lascaus),它也是保存史前绘画和雕刻较为丰富精彩的石灰岩溶洞,位于法国阿基坦大区的多尔多涅省。和阿尔塔米拉洞穴壁画一样,拉斯科洞穴的发现也很具有戏剧性。据说是在1940年9月12日,当地4个儿童在和他们的宠物狗玩耍的过程中,突然发现追逐野兔的狗掉入了一个洞穴内。他们挖开洞顶,利用绳索进入洞内,发现了洞内数量庞大的壁画,就这样奇迹发生了。经专家鉴定,这些壁画居然为新石器时代的遗存,距今约15 000年! 如此一下子轰动了整个文化界,当年年底法国政府即将其列为重点文物保护对象。因为拉斯科洞中各种图像种类繁多,制作方法多样,所以它被誉为"史前的卢浮宫"。其中一组壁画表现的是两类大型动物——食肉的狮子和食草的犀牛和平共处。尽管两者体型大小悬殊,后者个头偏小,与现实中两种动物不相匹配,而且前者没有画全,仅仅勾勒出轮廓,但无论如何,它们均神态毕现。至于狮子和犀牛体型大小不成对比的问题,可能反映了作画者内心的感受,也不能说毫无道理。

阿尔塔米拉和拉斯科洞穴史前壁画构图灵动,技法熟练,下笔传神,置于近现代专业画作中几无区别,很难相信这是1.5万年以前人类的作品。也正因为如此,被发现后相当长一段时间皆不被学界承认。尤其是西班牙阿尔塔米拉洞窟壁画的发现者绍托拉竟一度被认为是欺世盗名的骗子,其考据成果直到20年后才被学术界所认可。

然而,值得注意的是西南欧的史前人类绘画表现对象比较单一,正如研究者一再指出的那样,史前画家的兴趣似乎只针对野兽,对人类自身则缺少表现,唯一表现人物的是阿尔塔米拉洞穴壁画中的《牛和人》。画中表现一头牛被一支箭射中,腹部受伤,肠子也流了出来。受伤的牛发疯了,鬃毛耸立,向猎人冲来,猎人被撞倒,手中的武器也扔掉了。这幅画中有情节有人物,生动而真实,可说是一件令人惊叹的杰作。但比较起对动物形象的刻画,其中人物形象显得简单多了。其所以如此,原因较为复杂,迄今学术界众说纷纭,未能取得一致意见。

肖维特洞穴(Chauvet Cave,一译绍韦)壁画发现较晚,但更值得重视。该岩洞位于法国南部的阿尔代什省,1994年,3位考古学家发

现这处洞穴里竟然完好保存着旧石器时代精美的壁画艺术,随后肖维特洞穴名声大噪。该洞穴里保存着许多描绘动物的壁画,据说其中多数动物都已灭绝,洞穴地面上尚存留着人类和远古动物的印迹。根据现代同位素方法检测分析,肖维特洞穴具有两个清晰历史时期人类的活动迹象,奥里尼雅克时期(旧石器时代前期3万至3.2万年前)和格拉维特时期(旧石器时代晚期2.5万至2.7万年前),多数洞穴壁画都属于旧石器前期。该洞穴长约500米,里面的一些小走廊各有特色。最为奇特的是洞内岩壁上有清晰可见的表现犀牛、马和狮子等动物的壁画,共有400个动物图像。法国考古人员和科学家经过认真研究后共同认为,这是迄今为止世界上发现的最古老的洞穴壁画之一。

科斯奎尔洞穴位于法国马赛市附近,是由法国学者亨瑞·科斯奎尔在1991年发现的。现今这个洞穴可通过一条175米长的隧道抵达,入口处位于海平面37米以下。洞穴中被发现存有数十幅壁画和雕刻作品,主要表现野牛、野山羊、野马及海豹、海雀和水母等陆地及海洋动物,时间上可追溯至旧石器时代晚期。具体说来,显示的是两个不同的历史时期:较早的手绘图案和相关的图形,可追溯至2.7万年前的格拉维特时期;较晚的符号绘画和动物绘画可追溯至1.9万年前的梭鲁特时期。

3. 欧洲巨石建筑。

发生在奥地利、德国、法国、西班牙洞穴里的人类最早雕塑和壁画未能得到延续,此后近一万年间,欧洲艺术几乎仍是一片空白,直到5000年前,相邻地区才出现了巨石神庙之类神秘的宗教建筑。

马耳他为地中海岛国,由马耳他、戈佐、科米诺、科米诺托和菲尔夫拉五个小岛组成,艺术史上最值得关注的是马耳他巨石庙(Megalithic Temples of Malta)。该建筑亦称为"马耳他巨石文化时代的神殿"或"属于巨石文化时代的马耳他的神殿",位于戈佐岛,时代大约为"公元前3600年(青铜时代)"(联合国世界遗产委员会评语)。在马耳他巨石庙众多的神殿中,尤以杰刚梯亚神殿和哈格尔基姆神殿闻名于世,前者被公认为是世界上现存最古老的神殿。

同样位于欧洲大陆之外的海洋岛国英格兰也有着类似的巨石文化遗迹,不过称作巨石阵,时间要晚一些,规模和形态亦相对简单得多。

巨石阵又称索尔兹伯里石环、环状列石、太阳神庙、史前石桌、斯通亨治石栏、斯托肯立石圈等,是欧洲史前时代主要的文化神庙遗址之一,地理上位于英格兰威尔特郡索尔兹伯里平原。在其被发现后的一个较长时期内,人们相信该建筑建于公元前 4000 至前 2000 年。直到公元 2008 年,英国考古学家研究发现了巨石阵的准确建造年代,距今已经有 4300 年,即建于公元前 2300 年左右。

同样不难看出,巨石神庙和巨石阵虽然规模宏大,其体现的神秘精神和建造力度令人震撼,却是那么笨拙、原始,绝少艺术性,很难想象是欧洲史前雕刻和洞穴壁画一万年之后同一地域的人类创作。即使建筑与绘画不可以统一标准衡量,眼前这些遗存之间的差距还是不言而喻的。一句话,史前艺术与文明产生后的其他地域艺术之间目前尚难找到接续的链条,这也印证了德国美学家格罗塞在《艺术的起源》一书中的一个观点:

> 在原始民族中只有一种艺术我们无法探寻,那就是建筑艺术,不规则的狩猎生活妨碍了它的发展。原始民族用以避免恶劣天气的庇身处、顶篷以及庐舍等,只能满足最迫切的实际需要。①

三、史前音乐和舞蹈——隐身在造型艺术背后的表演艺术

尽管种类丰富、分布较广、技法娴熟,但单一的造型艺术作为论证人类艺术中心第一站的支撑仍嫌单薄,事实上史前艺术的主要种类是音乐和舞蹈。格罗塞在《艺术的起源》一书中说,舞蹈是原始人审美感情的"最直率、最完美却又最有力的表现"②。然而,和雕塑、壁画等造型艺术不同,史前音乐和舞蹈均随时光的流逝而远去了。怎样才能直接了解史前的表演艺术呢?别无他法,只能借助于音乐考古学的成果,透过史前造型艺术如乐器以及岩画、洞窟壁画中的形象等遗存进行反推。

① [德]格罗塞:《艺术的起源》(蔡慕晖译),商务印书馆 1996 年版,第 235 页。
② 同上书,第 156 页。

1. 现存最早的艺术品——骨笛。

长期以来,世界上最早的乐器被认为是在乌克兰境内由长毛象骨骼搭成的临时窝棚中所发现的 6 支不同的、用长毛象骨骼制成的乐器。每支都能发出不同的声音,说明当时的演奏者已有了专门的分工。两支长笛,每支都有 6 个小孔,4 个小孔在上,2 个小孔在下。据《科学美国人》杂志报道,科学家们已经知道很多极其有趣的事实。比如说,其生活年代在 20 万年至 3.5 万年前的尼安德特人(直立猿人的后裔)所使用过的一种做工精细、声音嘹亮的笛子,已在法国的考古挖掘中发现。迄今为止,在法国南部比利牛斯山地区发现的 22 根长笛可追溯至 3 万年前,伦敦考古研究所的一位专家曾复制出其中一把笛子,吹出了 6 个乐音。这种有着万年历史、比著名的岩画还早许多的乐器当然不是法国所独有,苏联考古学家在其境内发现了近 20 把史前笛子和残笛,大部分是用鸟骨制成。在德国、斯洛文尼亚等地也有类似发现,尤其是号称古典音乐摇篮的德国,近些年来的发现更为可观。早在 2003 年,《人民音乐》即曾于当年第 10 期发表孙海《德国出土的"万年骨笛"》一文,报道南德小城布劳堡欧仁(Bloubouren)的史前博物馆展出一支当地出土的约 35 000 年前的 12 厘米长、残存 3 个音孔的骨笛的情况。文章附有作者亲临现场拍的相片。

无独有偶,数年后,当地又有了新的发现。《乐器》杂志 2011 年第 3 期发表周菁葆的文章《德国发现了世界最早的骨笛》,文中说:

长笛是考古学家从德国西南部霍赫勒·菲尔斯洞(即前文中的霍尔菲尔斯洞——笔者注)中挖掘出来的,由 12 块散落的秃鹰骨雕成的部件组成。以图宾根大学考古学家尼古拉斯·康纳德为首的研究组把这 12 块骨头组成一根笛子。这些散落的部分包含 1 个 8.6 英寸(22 厘米)长、上面有 5 个眼的乐器和 1 个有凹口的长笛末端(但是,从发布的乐器图片来看,是三孔和四孔的骨笛)。康纳德称,这根笛子有 35 000 年了。康纳德这周说:"显然它是世界上最古老的乐器。"该研究发表在《自然》杂志上。其他考古学家表示认同康纳德的说法。加拿大维多利亚大学旧石器时代考古学家埃普尔·诺维尔(未参与康纳德的研究)称,这根笛子的年代比之前发现的乐器更早,但是,可追溯日期并非太远古以致能引起人们的惊异或者争议。这根霍赫勒·菲

尔斯笛子较为完整,看起来比康纳德和同事们近年来在德国南部出土的7个其他长笛的骨头碎片和象牙碎片更古老一些。

文章同样也附有图片。从图中可以看出作为珍贵文物的骨笛残存4个孔,作者明确说明"这根长笛是康纳德研究组于2008年9月出土的",文中"康纳德研究组"即前节提及的发现"狮人"等史前雕塑的以德国图宾根大学古人类学家尼古拉斯·康纳德(Nicholas Conard)为首的考古研究团队,他们的研究在多方面皆取得了惊人的突破。骨笛的这些特征皆与孙海介绍的那支骨笛有明显的区别,属于最新发现。

除了骨笛以外,欧洲发现的史前乐器还包括打击乐等。在2010年召开的第七届国际音乐考古学学术研讨会上,瑞典学者卡伊萨·S.伦德宣读了一篇题为《斯堪的纳维亚半岛史前时代的疑似打击乐器:质疑与难题,理论与数据》的交流论文,其中明确谈道:

> 本文将侧重于斯堪的纳维亚半岛的史前史,大约涵盖12 000年的历史(或360代人的历史),从全球的角度来看是一个较短的时期。我们关于斯堪的纳维亚半岛史前人所发出的声音的了解,主要来自对乐器和其他声音产生工具的考古发现,包括完整文物或文物碎片。我把这些文物分为两种:一类是确认的乐器或发声工具,另一类是可能用于发声的工具,但其发声功能可能是其主要或次要功能。在本文中我将介绍和讨论疑似的打击乐器。一个有趣的例子是在瑞典西部Frslunda发现的17个青铜盾状物,约形成于青铜时代晚期。其直径为60—70厘米,非常薄,为0.3—0.5毫米。它们的几个特点使我们排除了它们是用于防御目的的盾牌的可能。一种假设是这些盾状物可能在仪式中用于发出声音,我将对此进行具体论述。此外,还将讨论斯堪的纳维亚响石。这些响铃石是自然形成的石块或石板,敲击时能发出金属声音,并有证据证明史前人类将之作为打击乐器使用。①

虽然这些文物还在不断被研究(骨笛和响石作为吹奏和打击乐器固不待言,青铜盾状物显然就是类似于今天的铙钹之类的打击乐器),

① 《"第七届国际音乐考古学学术研讨会"论文陈述摘要选刊》(翻译:孔维锋、李菲菲;校订:吴新伟),《天津音乐学院学报(天籁)》2010年第4期。

但可以想见的是,欧洲在1万年至3万年前的音乐借助于这些乐器的演奏是多么的如火如荼,而同时期其他地域尚无类似报道。就时代而言,欧洲音乐同样走在人类的前列。

2. 岩画中的史前舞蹈。

和音乐一样,由于保存条件所限,目前只能通过绘画等有形文物才能推知史前舞蹈的状况,当然还有一种途径,即我们可以根据现今尚存的原始部落的舞乐情形辅之推断,但它们在多大程度上反映了史前人类舞蹈的真实信息,目前还无法确定。无论如何,肯定旧石器时代存在舞蹈和音乐基本上是不成问题的。我们可以凭借那一时期洞穴壁画上描绘的舞者和乐工形象及出土的乐器等得出判断。但值得注意的是,史前舞蹈印迹出现得比较晚,其存在形态主要已非色彩鲜明的洞穴壁画,而是逐步向线刻岩画过渡。岩画所表现对象也主要不是动物而以表现人物为主,这就为我们今天搜寻史前舞蹈印迹提供了机会。

1914年,彼哥恩和他的三个孩子一起发现了Les Trois Freres(法语:三兄弟)洞窟,该洞现为法国南部比利牛斯山地区两个最大的洞窟壁画点之一,为了纪念发现者,该洞被取名为三兄弟洞,通称三兄弟洞窟。岩画主要集中在洞的底部,这里地势深陷,形成一个天然的艺术"圣殿"。洞窟深处岩壁十分陡峭,那些互相覆盖的线雕岩画就刻在这峭壁上,雕刻得很深,在浅色的岩壁的衬托下,有一种近似浮雕的效果。研究表明,岩画的创作时代,一部分可以定为奥瑞纳文化期,另一部分可以定为马格德林文化期。值得关注的是,在这个洞的"圣殿"里,有两个半人半兽的特殊形象,其中一个被称为"跳舞的巫师",他头戴鹿角,戴着面具,手和脚都套着兽蹄,拖着一条蓬松的尾巴,踏歌而舞;另一个跟随在奔跑的鹿与野牛之后,手中拿着一个长形物,一头插在嘴里,可能是在吹一支长笛。这个形象被考古界和艺术史界解析为载歌载舞的巫师,是冰河时代的岩画艺术中最为奇特的造型,也是马格德林文化期一个引人注目的焦点。

有关旧石器时代这方面的资料还可以举出一些。在法国的尼奥洞、俄罗斯的卡波瓦洞以及西班牙的阿尔塔米拉洞也有发现。欧洲其他地区这方面留存不多,值得一提的是北欧和西班牙东部拉文特地区的岩壁画。拉文特岩画属于中石器时代艺术,主要分布在北欧和西班

牙东部地中海沿岸的拉文特地区。1903年,在拉文特地区荒芜的山丘间,原始艺术研究者阿吉洛首先发现了用红色描绘的3只鹿和1头牧牛。在以后的年代里,该地又陆陆续续发现了40余处崖壁画遗址。大约有70块岩面、上千个人物和动物。有研究者这样描述:

> 在西班牙东部,气候转暖以后仍旧停留在原地方或转移到附近地方的人群,创作了西班牙拉文特岩壁画,画在敞亮的地方或悬崖的下面以及岩阴处。其岩画特征是人物作为自觉而朝气蓬勃的有组织的力量出现在画面上,男性的形象非常小,在造型上采取平面化处理手法。岩画里经常出现舞蹈场面,还有表现采蜜蜂的女人,体态婀娜。[①]

目前已经比较清楚的是,与前述拉斯科、阿尔塔米拉等史前洞窟艺术不同,由于冰河期(3.5万年—1.2万年前之间)的结束,绘画也逐渐由洞窟转移到露天岩壁,人类的活动开始成为绘画的主要对象。岩画被画在露天的石灰质山岩的隐蔽处,以彩绘为主,线刻画很少见到。内容以人物为主,有狩猎场面、战争场面、反映当时妇女生活的场面、舞蹈场面和收获场面。此外还有描写处死敌人首领和部族成员的行刑场面。图中可以看出,拉文特岩画的具体表现比较独特,人物被表现成剪影效果,以拉长的四肢和夸张的动作强调激情舞蹈的动势,虽然忽略细节刻画,用色单纯,但构图最大程度显示了浓厚的生活气息。

骨笛、铙钹、响石以及岩画中的舞蹈形象为后世留下了欧洲史前音乐和舞蹈的讯息,它们充分说明,我们今天所能把握的远古时期艺术不仅是现今可视的造型艺术,也包括已不可视的表演艺术。

四、结论——艺术史不是从东方开始,而是自西方发端。黑格尔理论中的象征型艺术不应局限在古代东方的金字塔,也应当包括史前艺术

由此不难得出几点结论,第一,人类史前艺术有着比较集中稳定的

① 郑泓灏:《史前欧洲岩画研究》,《美术向导》2011年第3期。

地区,这就是欧洲,而非一般所认为的处于零星、分散的状态。第二,欧洲史前艺术已经跨越造型(视觉)艺术和表演艺术(听觉)两大门类,换言之,史前艺术已经具备了人类艺术的基本样态。第三,在表现手法上,欧洲史前艺术也已经达到了相当的高度,传统认为它们一直停留在稚拙的原始状态是错误的。30 000年前至15 000年前的原始雕塑和洞窟壁画显示了欧洲在人类艺术发展中的伟大贡献,无论规模还是表现手法所达到的水平皆为其他地域人们所不及,其艺术史第一站的地位和意义无可动摇。

当然,欧洲以外,世界其他地域同样存在着史前艺术。考古学已证明,除了欧洲以外,亚洲、非洲、大洋洲都已发现了数千年前制作在岩壁、洞穴、石头、陶土和牙、角、骨器上的图案或雕塑,其中涉及人物、动植物、天象及由点、线组成的抽象图形。特别是撒哈拉沙漠岩画,水平完全可以和欧洲岩画相媲美。然而,无论如何,所有这些无论是数量还是制作技巧都很难和同时代的欧洲相比,时代之悠久更不可同日而语。不惟如此,还应该看到,艺术史与人类发展史并不同步,人类起源于非洲,艺术发生则不必如是。正如奥地利艺术史家阿洛瓦·里格尔所言:"艺术显然反映了——或者我们可以这么认为——心智进化的较高阶段,因而不可能从一开始即出现。最先出现的是技术,它主要集中于纯实用的事物;然后,在这种经验之后,并且只有文化多少有了进步之后,才出现了艺术。"①根据现有的资料以及文化地理学研究成果,人类现存最早的艺术发生于旧石器时代晚期,虽在全世界有不同的地点分布,但与人类早期文明分布的情况相近似,重点应是在欧洲。因其在形态上主要表现为史前雕塑和洞穴壁画,故历来艺术史家多从造型艺术角度论述,但今天看来并不科学,因为在艺术类型上明显分为造型艺术和表演艺术,而且只有从一般艺术学角度考察,其结论才能更全面。

上述结论的重要性还在于,以欧洲为代表的史前艺术构成人类艺术史的第一乐章,艺术史不是从东方开始,而是自西方发端。黑格尔理论中的象征型艺术不应局限在古代东方的金字塔,应当向前延伸,它包括史前艺术。

① [奥地利]阿洛瓦·里格尔:《风格问题》(刘景联等译),湖南科学技术出版社1999年版,第12页。

非西方艺术委顿与艺术全球化
——兼谈所谓国际化问题

近代以后,在以欧美艺术为代表的西方艺术占据世界艺术顶峰并迅猛扩张的同时,包括东方艺术在内的非西方艺术却在失掉往昔荣光的同时也丧失了创新的活力,它们或委顿,或变异,或中断。也正是在这样的大背景下,经济和文化全球化所带来的艺术观问题被提到了人们的面前。

一、殖民化与美非等洲艺术传统的中断

众所周知,在文艺复兴导致欧洲重登艺术巅峰之前,除了曾经辉煌的东方艺术之外,以玛雅、印加、阿兹特克、贝宁、大津巴布韦等为代表的美洲和撒哈拉以南非洲文明也是人类艺术宝库的重要组成部分。它们在造型艺术、表演艺术方面达到的成就和水平,在某些方面并不逊于曾领人类艺术潮流的北非、亚洲和欧洲。然而,它们后来并未按照一般的艺术规律由低向高、由简单到复杂地发展,原因当然是多方面的,有自身的因素,如环境改变、人口迁徙等等。但根本原因在于西方的殖民入侵所造成的殖民化。

殖民化是指一个比较强大的国家越过自身的边界而建立移民殖民地或行政附庸机构,借以对外延伸其主权。而该地区的原住民会受到直接统治,或被迁徙至其他地区。世界近代史就是一部欧美西方上

升、发展、向全世界扩张并由之产生巨大影响的历史,而导致这一切的一系列变化,几乎都与地理大发现相关,特别是后者直接诱发了西方商业革命和海外扩张,对资本主义工业化起了最有力的催化作用;随着地理大发现,西方国家的海外殖民,以及世界市场的形成,过去各国、各民族之间的相互隔绝状态逐渐被打破,整个世界在经济、政治、文化等方面逐步形成密切联系的、相互依存又相互矛盾的一体,从而引起了遍及世界各地区的社会经济的重大变化。对于艺术史来说,发生的这一切直接后果莫过于造成了美洲和撒哈拉以南非洲文明的中断。

首先看美洲。虽然公元 8 世纪左右,玛雅人大举迁移,所创造的文明一夜之间消失于美洲的热带丛林中,但至 16 世纪,在墨西哥尤卡坦半岛的平原上,一些新的玛雅城邦再度兴起,构成了后古典期的玛雅文明。而 1519 年起的西班牙殖民入侵构成了压垮骆驼的最后一根稻草。从此玛雅湮没在丛林荒草之中。印加文明情况更较典型。1532 年,西班牙殖民主义者 F. 皮萨罗率兵入侵印加帝国,诱捕并处死国王阿塔瓦尔帕,立曼科·卡帕克二世为印加王。次年 11 月,占领首都库斯科。1536 年,曼科·卡帕克二世发动反对西班牙人的起义,1537 年被镇压,不久后印加帝国遂亡。玛雅和印加之外,阿兹特克文明的命运也好不到哪里去。公元 1519 年,西班牙殖民者埃尔南·科尔特斯(Hernán Cortés)利用印第安人内部矛盾,进攻阿兹特克国,蒙特苏马二世(Moctezuma Ⅱ)在入侵者面前动摇不定,最后成为西班牙殖民者的傀儡,1520 年 6 月向人民劝降时被群众击伤而死。阿兹特克人在新国王夸乌特莫克(Cuauhtémoc)率领下,与围城的西班牙殖民者展开殊死搏斗,最后由于粮食和水源断绝,加之天花肆虐而失败。1521 年 8 月,西班牙人占领特诺奇蒂特兰,在城中大肆屠杀,并将该城彻底毁坏,阿兹特克人的辉煌文明最后也毁于西班牙殖民者之手,它的历史从此被拦腰截断。

其次看非洲。近代的欧洲国家最早占领非洲殖民地是由葡萄牙于 1415 年占领东北非洲的休达。该港原属摩洛哥,葡萄牙为了消灭当地的海盗和控制经休达中转的西非黄金及象牙等货物的进口,通过武力将其占领。随后为了直接与出产黄金的西非黑人帝国建立联系,

又沿非洲东部海岸前进,再占马德拉、佛得角等群岛。19世纪末至20世纪初是殖民化的主要时期,非洲被全面入侵,被英、法、德、意、西、葡、比、奥斯曼帝国等列强完全瓜分。在人类发展史上,如此大规模的殖民扩张可以说是空前的,其后果也是深远的。就艺术史而言,一方面,殖民者野蛮入侵,建立专制统治,控制地方土著,武力镇压反抗,直接采取了破坏和毁灭非洲传统文化的行动。一个值得被永远记住的历史事件就是,1897年2月18日,1500名英国士兵用重炮攻克了西非几内亚湾的贝宁城,随后窜进王宫,将宫内世代珍藏的艺术珍品抢劫一空,并放火烧毁了这座闻名欧洲的黑人古城,贝宁文化从此一蹶不振。另一同样不能忽视的后果是,殖民地当局强行改变非洲延续多年的风俗习惯、生活方式和社会制度,导致社会文化正常发展进程的中断,广大处于原生态的非洲艺术进一步成长壮大的创新活力被扼杀。非洲艺术终于未能在世界艺术发展进程中占据一个中心位置,近代以后的欧洲列强殖民地化是一个非常重要的深层原因。

 大洋洲方面也同样如此。这一区域很早即拥有了自己的文明,其历史已有数千年。无文字可考的美拉尼西亚史前史,则可上溯至2万年前。由于长期与外界隔绝,大洋洲文明发展相当缓慢,公元16世纪欧洲人发现大洋洲时,土著居民尚处于新石器时代,然而这并不表明该地区的艺术也没有价值。正由于没有任何金属制物,因此当时关于石头、木头、骨头、贝类、珊瑚等非金属材料的制作技术相当精良,这可能是基于某种代偿作用。雕刻无疑是大洋洲艺术制作突出的形态表现,而各岛屿的制作技术及艺术成就又都带有各自特殊的地方风格。在某些岛屿,木雕技术相当高明,而在其他区域,贝壳类、陶器及织品制作也有相当程度的发展。当然,最具代表性的便是复活节岛上的巨大石雕群,据考察测定雕凿在公元1100—1680年间。这些雕像代表什么?是谁雕刻的?怎样雕刻的?又是如何将它们从采石场运往几十公里外的海边呢?这些问题众说纷纭,莫衷一是。此外岛上还有一些刻着人、兽、鱼、鸟等图形符号的木板,至今无人能读懂它们。其所以一直停留在原始神秘的层面,西方殖民入侵同样难辞其咎。首先是语言。历史记载欧洲殖民者到来后,立即宣布土著文明为异端,将当地所有书籍焚毁,甚至处死了本土文明的承载者——巫医和祭司。没

有了文字,自然也就消解了文化,增加了理解土著艺术的难度,该艺术的前景可想而知。其次仍然是武力控制。公元 17 世纪西班牙占领马里亚纳群岛。1788 年,英国在澳大利亚建立殖民统治。1828 年,荷兰占领新几内亚岛西半部。1831 年,英国占有皮特凯恩岛。1840 年,新西兰沦为英国殖民地。法国宣布对后来称为法属波利尼西亚的一些岛屿进行保护。1853 年,法国占有新喀里多尼亚岛。1872 年,美国在萨摩亚群岛的帕果帕果设海军加煤站。1874 年,英国控制了斐济。3 年后又在斐济设立西太平洋高级专员公署,同时宣布托克劳群岛、纽埃岛、科克群岛归英国保护。事情并未就此结束。1884 年,英国宣布新几内亚岛东南部(后称巴布亚)为英保护地,称英属新几内亚。同年,德国宣布占有新几内亚岛的东北部。1885 年,荷兰划定新几内亚岛西半部与东半部的边界线。同年,德国占领马绍尔群岛。1886 年,英国占领吉尔伯特群岛,德国攫取所罗门群岛北部岛屿。1887 年,皮特凯恩岛正式成为英国保护地。法国宣布瓦利斯群岛为其保护地。1888 年,法国将该保护地的范围扩及富图纳群岛。同年,德国吞并瑙鲁。1892 年,英国将吉尔伯特和埃利斯群岛的大部分划为保护地。1893 年,所罗门群岛的南部岛屿成为英国保护地。1898 年,美国占领西班牙在密克罗尼西亚的领地,取得关岛,吞并夏威夷。1899 年,美国占据东萨摩亚,德国拥有西萨摩亚,同时,西班牙将加罗林群岛、马里亚纳群岛卖与德国。1900 年,英国将大洋岛划为保护地并宣布"保护"汤加。所有这些让人感到眼花缭乱的历史事件,归根结底是为同一个目的,这就是强加殖民统治。其结果仍然不外乎土著创新活力遭扼杀,艺术传统被中断,上述非洲民族艺术的悲剧喜剧性地再表演一次。

二、东方西化与现代艺术的趋同

我们已经知道,东方曾经是世界艺术发展的中心,古埃及、古美索不达米亚以及古代印度、古代中国以及阿拉伯—伊斯兰艺术铸就了东方曾经有过的辉煌。然而,与公元 14 世纪欧洲挟文艺复兴气势再度

登上人类艺术巅峰的同时,东方却恋恋不舍地将人类艺术中心拱手相让。之后中国艺术尽管继续着文人画、文人园林、京昆戏曲的异彩纷呈,伊斯兰艺术也从未停止前进的脚步,但仍旧难以挽回颓势。非但如此,随着欧洲资本主义的工业化和商品经济的大发展,在美洲、非洲和大洋洲急剧殖民化的同时,位于亚洲和北非的东方诸国也面临着西方列强的武力入侵,政治和经济以及社会生活诸领域相继殖民地或半殖民地化,承受着来自西方文化的强力冲击,被迫开放门户接受与西方文化二位一体的现代化,从而在艺术上自觉不自觉地向西方文化靠拢。一句话,东方在现代化的同时也迅速地西化,东方现代艺术的兴起也就是向西方艺术趋同的开始。

 首先看印度。由于地理环境的特殊性,印度文明在其发展过程中曾经多次遭受外来文明的冲击和影响。公元7世纪时,阿拉伯穆斯林开始入侵印度次大陆,包括佛教在内的印度古代文明开始衰落,但穆斯林在印度的推进也使印度文明呈现出新的面貌。公元10世纪后,穆斯林入侵频繁,对印度的影响明显加大。13世纪初,德里苏丹国建立,穆斯林在印度的统治开始,古印度文明开始解体并逐渐异质化。以泰姬陵为标志,印度在相当程度上成为伊斯兰文化的重要部分。至公元17世纪,盛极一时的莫卧儿王朝由于自身没落和西方殖民者的入侵而衰微。17世纪中叶至20世纪中叶,印度基本处于英国殖民主义的统治之下。印度近现代文明时期虽然始于17世纪中叶英国人着手建立殖民政权之时,但西方殖民者早在15世纪末期就开始叩击印度的门户了。1498年,葡萄牙航海家瓦斯科·达·伽马率船队经好望角抵达印度西海岸,当时正在崛起的葡萄牙、西班牙、法国、英国等西方列强纷纷把贪婪的目光转向印度。17世纪时,荷兰阿姆斯特丹股市的波动,已经与从印度返航的货船是否平安到港息息相关。英国人最初到印度的主要目的是开展贸易,18世纪中叶以后转为直接剥削。他们在印度建立的三大海港马德拉斯、孟买和加尔各答成为政治、经济和社会活动的新的中心。到19世纪中叶,英国完成了对印度的征服,使之完全沦为自己的殖民地。英国在奴役与剥削印度人民的同时,也将西方文明传入印度。印度教的一些陋俗如寡妇殉夫的萨蒂制被明令废除。从19世纪中叶起,铁路与工业使印度人的传统生活方式特

别是经济生活发生了很大变化。推行英语教育对印度社会进步产生了明显而长远的影响。在西方文化的猛烈冲击下,印度传统文化开始发生变异。印度学者P. C.甘古利认为,"印度19世纪最显著的特点就是从中世纪观念向现代观念的迅速转变"。虽然由于印度民族意识的觉醒和民族主义运动的兴起,最终导致了英国殖民统治的崩溃,但文化结构上的变异却造就了全然不同的印度现代文化——西方模式主导下的现代化。

和宗教传统浓厚却缺乏凝聚力的印度相比,阿拉伯—伊斯兰国家则有着相当大的区别。由于伊斯兰教的排他性和哈里发统治的强制同化政策,公元14世纪阿拉伯帝国灭亡以后,阿拉伯—伊斯兰文化并未就此消亡,而是形成了相应的文化圈,即伊斯兰教占优势的国家和地区,主要包括奥斯曼帝国、波斯、阿富汗、印度莫卧儿帝国,以及东南亚的伊斯兰国家,近代以后,一度也面临欧洲大扩张的挑战。约自18世纪起,欧洲列强凭借其坚船利炮,不断向资源丰富的东方侵略扩张,而处于东西方之间的伊斯兰国家首当其冲地成为欧洲列强的侵略目标。1798年,拿破仑为与英国争夺东方市场,打开通向印度洋的航道,悍然侵占了奥斯曼帝国的属地埃及。到了19世纪末,苏丹、阿尔及利亚、突尼斯、摩洛哥、利比亚、叙利亚、黎巴嫩、伊拉克、科威特、巴林,以及印度尼西亚和马来西亚等伊斯兰世界的大部分地区先后沦为西方帝国主义的殖民地或半殖民地。昔日统一的奥斯曼帝国被肢解,变得四分五裂,列强划分出一块又一块地区,各自有了自己的份额——势力范围,结果在阿拉伯—伊斯兰文化圈内出现了20多个国家和地区,而且国与国之间的边界线是那样的笔直,那样的泾渭分明(事实上为以后的边界争端留下了隐患)。从荷兰统治下的印度尼西亚,英国统治下的印度、埃及、科威特,到法国、意大利和西班牙统治下的北非,伊斯兰世界不仅丧失了政治和经济的独立,也丧失了文化教育上的独立性。在西方殖民统治时期,殖民主义者用武力把西方的意识形态、价值观念和政治法律制度带进了伊斯兰国家。尤其是西方关于"恺撒的归恺撒、上帝的归上帝"的政教分离观念,对穆斯林的影响很大。一些穆斯林看到西方的强大,认为西方的思想文化和社会制度是优越的,于是竞相学习西方,模仿西方。一批批青年人被送到欧洲去学习,他

们既学习西方的科学技术,也吸收西方的意识形态和价值观念。当这些人带着西方的思维方式和生活方式回到自己的国家,并成为本国有影响的人物的时候,西化和世俗化也就开始在伊斯兰地区流行开来。只是由于伊斯兰文明固有的排他性传统,以及 20 世纪后期宗教激进主义抬头,这一地域的文化乃至艺术呈现着西化和非西方化犬牙交错的特殊形态。

和印度、阿拉伯—伊斯兰情况相呼应,自鸦片战争开始,位于远东的中国也屡遭西方列强欺凌,统治者媚外恐外,割地赔款,丧权辱国,被迫门户开放,香港、澳门、台湾等地相继为列强所占据,沿海地区殖民化倾向也相当严重,从朝廷大计到工商实业、海关税收均不同程度地由列强把持。然而,就整体而言中国保持了作为一个主权国家的基本特征,没有从根本上被迫殖民地化。但尽管如此近代中国仍免不了在现代化的同时接受西方文明的影响。在封建统治腐朽没落、民族危亡进一步加深的大背景下,中国精英知识分子将包括古典文学艺术在内的传统文化看作落后挨打的根源,从而进行不遗余力的否定和攻击。1918 年 1 月,《新青年》第 6 卷 1 月号发表新文化主将陈独秀《美术革命——答吕澂》一文,鼓吹美术革命,"革王画的命",要"打倒"以王石谷为代表的清代"正统"派绘画,认为王石谷继承的是倪黄文沈一派"中国恶画",惟"打倒"这一"恶画"传统,才可能"采用洋画的写实精神,以改良中国画"。同年,康有为在上海发表《万木草堂藏画目》,激烈抨击元明清画的"衰败",主张"以院体为画正法""而以墨笔粗简者为别派",并把中国绘画的希望寄于"合中西而为画学新纪元"的"英绝之士"。如果说造型艺术不涉及文言和白话之争,因而声势不算太过激烈的话,表演艺术领域即真的感受到了"革命"浪潮的冲击。最显著的例子是五四时期戏剧领域对传统文化的全盘否定。1917 年至 1918 年,《新青年》杂志发动了对堕落了的新剧和传统戏曲——主要是京剧的批判。钱玄同的主张最为激烈。他在《新青年》1917 年 3 月号上发表致陈独秀的信中认为京剧"理想既无,文章又恶劣不通",应当"全数扫除,尽情推翻"。为了摸索救亡图存的道路,主动向西方寻求救国之道。虽然早在明代就有包括美术在内的西方文化传入,但大规模的引入还是鸦片战争以后。伴随着侵略者的炮舰而舶入西方文化,是 19

世纪后半叶的特征。中国现代艺术是在继承传统文化、引入西方文化的背景下向前发展的,其发展历程和基本特色,主要是由这一历史主线规定的。传统文化与外来文化的冲突,时代和革命的要求与艺术自身规律间的矛盾,启蒙需求与救亡主题的相互制约等,都围绕上述主线对各门类艺术的发展产生了影响。

正是在上述大背景下,东方艺术或被动或主动地开始了西化的过程。除了偏远地带和农村部落在一定程度上保留了民族传统以外,随着欧美在政治经济军事各领域的日渐发达,西式建筑、雕塑、油画、钢琴、芭蕾、话剧、歌剧、舞剧以前所未有的规模和速度涌入了东方各国,事实上成了东方现代艺术的主流。同样,以欧美为主导的世界科学技术的日新月异,造就了电影、电视乃至数字化艺术等新型艺术种类的诞生,更加剧了东方西化的进程,东西方艺术日渐趋同。即使二战以后,非西方各国民族意识在增强,出现了以阿拉伯—伊斯兰、印度和中国为代表的东方文化复兴的苗头,但不足以从根本上改变这趋势。

三、全球化所带来的艺术史话题

"全球化"(globalization)一词,是1980年代在西方报纸上出现的。它是一种概念,也是一种人类社会发展的现象过程。全球化目前有诸多定义。最初,全球化主要指世界经济一体化,各个国家经济相互交织,相互融合,以至形成了全球经济整体。随着时间的推移,人们的认识也在不断深化,全球化也逐渐被理解为经济、政治、文化和生活方式的全球化。但直到目前,全球化尚未有统一的界定。通常意义上的全球化是指全球联系不断增强,人类的生活在全球规模的基础上发展及全球意识的崛起。国与国之间在政治、经济贸易上互相依存。全球化亦可以解释为世界的压缩和视全球为一个整体。20世纪90年代后,随着全球化势力对人类社会影响层面的扩张,全球化已逐渐引起各国政治、教育、社会及文化等学科领域的重视,当时的联合国秘书长加利宣布"世界进入了全球化时代"。"全球化"一词被广泛地引用到

各个领域,经济学家、政治学家、社会学家和文化学家都从各自的领域作出解释。

对于艺术史来说,伴随着经济全球化到来的是文化全球化。

文化全球化是指世界上的一切文化以各种方式,在"融合"和"互异"的同时作用下,在全球范围内的流动。我们不妨将文化全球化过程中形成的文化共同体称为"全球化文化"(globlized cultures)。对全球化文化特性的认识就是对文化全球化的把握。当前,在学术界普遍关注全球化的同时,对"全球化"尤其是"文化全球化"的看法产生了较大的分歧:一种观点认为不存在"文化全球化","文化全球化"是对"全球化"概念的泛用;第二种观点认为,"文化全球化"就是"文化趋同化趋势",或者说是文化的同质化;第三种观点认为,"文化全球化"意味着"文化的殖民化";还有一种观点认为,"文化全球化"正在消融着"民族文化"。今天看来,文化全球化同经济全球化一样,是一种世界发展的趋势,因为通信技术的发展,人们的交流更加容易,文化之间的交流因而产生。发达国家和地区为了实现自身的经济利益,需要世界其他国家和地域认同自己的文化,即如源自欧美西方的圣诞节以及肯德基、麦当劳等快餐一样,当非西方世界开始疏离自己的传统并认可了西方文化之后,人们才会接受"洋节"以及此类快餐食品。反之,当人们复归传统或对传统始终保持亲和力时,外来文化的输入就会遭遇阻力。这也就是为什么上述"洋节"和西式快餐在某些东方国家遭抵制以及许多老年人对"洋节"没感觉,不喜欢国外的快餐,而更喜欢和接受中国的传统节日和饮食之缘故。用一句流行的政治话语来形容,就是文化为经济打头阵,传统是民族文化的天然卫士!需要补充一点的是,经济为文化发展注入新动力,文化的全球化是经济全球化的必然后果。只有认同一种文化,才会消费受这种文化制约的产品,也才会为这个文化主导的传播者创造利益。此外,文化又是一个特定地区一种价值观乃至世界观的表现,为了减少不同地区之间人们的误会、误解,增加信息的流动,人们也有必要增加不同文化体下的文化交流,这样一种趋势造成了全球文化的传播。我们可能只知道某个国家的一个品牌一种习惯,但是我们对这个国家地区的了解就从这个突破口开始。每个国家为了自身的利益都会不遗余力地推广自身文化,文化在

全球的传播也就是大势所趋了,谁若是在文化全球化中占据先机优势,谁就能掌握未来商业战争的主动权。文化本来是一个地区的软件的综合,但是,当人们认可这样一个观念的时候,便不会有排斥感,更利于和谐相处,共同交流。文化全球化是经济全球化发展的必然产物。

进言之,文化全球化虽然是一个正在生成而尚未完成的文化形态,却又是一个蕴含着新的矛盾和冲突的全球文化体系。换句话说,全球化同样具有正反两方面的意义。如前所言,近代殖民主义窒息了非西方艺术的创新活力,进入当代后,文化殖民主义演变成了"文化霸权主义","全球化"在一定程度上成了西方新殖民主义的代名词,与之相对应的是形形色色的"民族文化",二者的冲突成了战后世界一道令人关注的风景,表现在艺术研究领域便是欧美主导的"国际化"和民族特色的博弈。美国《华盛顿邮报》曾发表一篇题为《美国流行文化渗透到世界各地》的文章,认为美国最大的出口产品不再是地里的农作物,也不再是工厂制造的产品,而是批量生产的流行文化——电影、电视、音乐、书籍和电脑软件。[1] 这些无疑皆为西方新艺术史的研究对象。在这样的大背景下,一些西方社会学家声称,美国流行文化的传播是"长久以来人们为实现全球统一而作出的一连串努力的最近的一次行动",这事实上延续了老牌殖民主义武力入侵的固有目标,只不过是图谋不战而屈人之兵而已。在艺术领域,它在继续维系西方自文艺复兴以来所占据的人类艺术中心的地位,只是将其由大西洋此岸的欧洲移向大西洋彼岸的美国。西班牙巴塞罗那历史学教授罗曼·古贝尔恩提出,文化全球化不应该成为"美国化",即反映了"老欧洲"的担忧。但这种趋势无法改变,当今美国文化几乎"独霸"全球,欧洲几乎无法与之抗衡,非西方的发展中国家更"无法生产"自己的文化产品,遑论艺术! 后者某种意义上只能在"全球市场发行和传输"美国的文化产品,其结果导致西方和非西方文化交流领域内的严重失衡。而对发展中国家来说,西方尤其是美国的文化传播手段则是另一种"殖民掠夺"。阿根廷著名电影导演费尔南多·索拉纳斯认为,文化多样性正

[1] 参见金鑫:《中国问题报告》,中国社会科学出版社 2000 年版。

在世界范围内"受到威胁"。面对美国影视文化"不停顿的狂轰滥炸",第三世界国家的人民"无法展示自己的形象"。他们的文化"正在遭受严重的扭曲",甚至遭受"一场严重的劫难"。

应当指出,全球化无疑有其积极意义,它促使人们重新认识自己或相互认识,固步自封没有必要,也不可能。人类社会进入 21 世纪,由于科技和经济的飞速发展、国际互联网和电子媒体的出现,全球化时代已经到来。在全球化的过程中,不同的国家、不同的民族和不同的文化都将面临许多人类共同关注的问题。巴勒克拉夫指出:

> 正是那些使我们对现实的看法转变的力量——首先是指绝大部分人类的崛起,摆脱政治上的从属关系,获得政治上的独立,并发挥政治影响——迫使我们开阔视野去看待过去。①

在艺术创作上,世界各国的艺术家既深受自身文化传统的浸染和影响而表现出自身强烈的地域性特色,同时也处在当代国际文化大背景的交互作用之中。因此,优秀的艺术作品也就是在深厚的文化传统基础之上,同时体现了我们时代的文化特征,以及艺术家个人独特的艺术语言的创新之作。

然而无论如何,全球化具有正反两面意义则是可以肯定的,西方人们也愈来愈多地背离全球化。在当代国际文化背景下,艺术家大多已具有多元化的趋势,因而很难简单地用一种单一地域性来加以界定。由于西方国家政治、经济、科技和军事上的领先地位,西方的文化和艺术长时期受到世界的普遍关注,似乎形成了一种西方艺术观处于国际艺术发展潮流领导地位的错觉。非西方国家和地区的艺术只能尾随其后亦步亦趋,对艺术历史的理解也必须照搬,似乎不如此就不是国际化。今天这种局面应该有所改变,必须记取近代西方殖民入侵对非西方艺术发展的戕害。在这个意义上,我们对近代以后非西方艺术如何丧失提升空间和创新活力的分析就不是毫无价值的。

① 杰弗里·巴勒克拉夫:《当代史学主要趋势》(杨豫译),上海译文出版社 1987 年版,第 243 页。

世界艺术史论纲
——基于人类艺术发展中的地域性流变

人类艺术的历史迄今已逾万年乃至数万年,然艺术史脉络的把握仍是一个历久弥新的话题。理论上形成诸多模式,如生物论、进化论、风格论、观念论等。实践中也存在着诸多分期原则,从王朝更替、社会演化、风格流变乃至民族风情、气候环境等。由于考察角度不同,皆有其价值所在,但也存在种种不足。最主要的问题在于两点,一是主静不主动,局限于视觉艺术,而不论听觉艺术和综合性艺术。二是欧洲中心论,对东方及其他区域或视而不见,或仅作点缀。艺术中心不是没有,从宏观角度看,艺术史的发展总是围绕一个地域形成中心,以此向外传播扩散。人类艺术发展的历史长河中必然会存在主流和非主流,主流艺术集散地也必然构成艺术史中心。但这必须从全人类角度考察艺术整体,而不局限在一个固定地域专注艺术史一个侧面。随着中心艺术创新活力的衰减,中心也在不断转移,以此形成艺术史流程。笔者不揣,欲在上述认知的基础上,对人类艺术的发展演变作一宏观上的梳理。

一、史前艺术寻根——欧洲大地

一般认为,"史前"(Prehistory)一词,最早出现在英国学者丹尼尔·威尔逊在 1851 年出版的《苏格兰考古及史前学年鉴》一书中,即

指文字产生前的历史时代。"史前艺术"就是指史前时代的人类艺术。但今天看来,艺术史与人类发展史并不同步,人类起源于非洲,艺术发生则不必如是。正如现代艺术史学的奠基人之一、奥地利艺术史家阿洛瓦·里格尔所言:"艺术显然反映了——或者我们可以这么认为——心智进化的较高阶段,因而不可能从一开始即出现。最先出现的是技术,它主要集中于纯实用的事物;然后,在这种经验之后,并且只有文化多少有了进步之后,才出现了艺术。"[①]根据现有的资料,人类现存最早的艺术发生于旧石器时代晚期,地点虽在全世界皆有不同的分布,但同人类早期文明分布的情况相近,应是集中在欧洲[②],主要表现为原始雕塑和洞穴壁画,风格已可分为象征和写实两大类型。以下分别论述。

 第一类分布最为广泛,世界各地皆有不同程度和规模的存在,时代最早的却是在欧洲。虽然格罗塞等西方原始艺术研究者推论最早的艺术应当是人体装饰,但只能通过现代原始部落去寻找旁证,而无法在考古领域得到证实。考古学家则认为人类最早的艺术痕迹是雕塑,在奥地利摩拉维亚出土的被称作"威伦道夫的维纳斯"的女性雕像是其中最著名的代表。此外尚有法国上加罗纳出土的莱斯皮格裸体女像和"持角杯的女巫"裸体女浮雕。研究表明,这些雕像距今20 000至30 000年,它们的共同特征并非有意写实,而是夸大女性的生理特点,突出表现女性的乳房、腹部、大腿等,体现出原始时期人们对于女性和生殖的崇拜,象征意义比较明显。随着研究成果的新发现,动物形象的作品也被发现,20世纪在德国霍伦施泰因·施塔德尔出土,现藏于乌尔姆博物馆的"狮人"雕像即为显例。[③] 这些雕像的文化意义,值得艺术史家进一步深入探讨。

① [奥地利]阿洛瓦·里格尔:《风格问题》(刘景联、李薇蔓译),湖南科学技术出版社1999年版,第12页。
② 艺术史非从东方开始,而是自西方发端。迄今谈论世界艺术史,除了述及艺术起源外,总是从东方之北非和西亚开始,似乎印证了黑格尔的话:艺术的太阳从东方升起即一去不返,在西方照耀直到终结。其实黑格尔未能看到身后的考古成果。雕塑、洞穴壁画、巨石建筑和骨笛为代表的欧洲史前艺术遗存不仅仅证明艺术的起源,而且足以证明最早的艺术中心所在,欧洲是人类艺术中心第一站。此与"欧洲中心论"无关,只是说明一个艺术史事实。
③ 《人类三万年前就会微雕(考古新发现)》,人民网,2003年12月24日。

史前艺术中更多的是洞穴壁画。虽然时代较晚,却更为复杂,除了一般理解的原始艺术特有的象征性外,还有值得注意的写实性存在着,如西班牙阿尔塔米拉和法国拉斯科岩洞壁画。这些史前壁画构图恰当,技法熟练,下笔传神,打破了原始绘画近于儿童涂鸦的传统观念,置于近现代专业画作中几无区别,很难相信这是15 000年以前人类的作品。也正因此,史前壁画发现后相当长一段时间皆不被学术界承认,西班牙阿尔塔米拉洞窟壁画的发现者绍托拉竟一度被认为是欺世盗名的骗子,其考据成果直到20年后才被学术界所认可。

不仅造型艺术,欧洲史前艺术也包括音乐和舞蹈。固然,史前表演均随时光的流逝而远去,但透过同时期乐器考古以及岩画、洞窟壁画中的形象等遗存也可以推知某些信息。如在法国南部比利牛斯山地区发现的22根长笛可追溯至30 000年前,据说伦敦考古研究所的一位专家曾复制出其中一把笛子,吹出了6个乐音。这种有着万年历史、比著名的岩画还早许多的乐器当然不是法国所独有,苏联境内发现了近20把史前笛子和残笛,大部分是用鸟骨制成。在德国、斯洛文尼亚等地也有类似发现。除了骨笛以外,欧洲发现的史前乐器还包括打击乐等。在2010年召开的第七届国际音乐考古学学术研讨会上,瑞典学者卡伊萨·S.伦德宣读了一篇题为《斯堪的纳维亚半岛史前时代的疑似打击乐器:质疑与难题,理论与数据》的交流论文,对此作了详实的描述。① 虽然相关研究还在进行,但是可想见的是,欧洲在1万年至3万年前的音乐借助于这些乐器的演奏是多么如火如荼,而同时期其他地域尚无类似报道。就时代而言,欧洲音乐同样走在人类的前列。和音乐一样,由于保存条件所限,目前只能通过绘画等有形文物才能推知史前舞蹈的状况。但无论如何,肯定旧石器时代存在舞蹈和音乐基本上是不成问题的,我们可以凭借那一时期洞穴壁画上描绘的舞者和乐工形象及出土的乐器等得出判断,例如法国南部比利牛斯山地区的三兄弟洞窟内的"跳舞的巫师",西班牙拉文特地区的"双人舞"岩画等。

① 《"第七届国际音乐考古学学术研讨会"论文陈述摘要选刊》(翻译:孔维锋、李菲菲;校订:吴新伟),《天津音乐学院学报(天籁)》2010年第4期。

史前艺术考古的发现不断冲击着传统关于原始艺术和艺术史早期脉络的定见,问题还不仅仅如此,重要的是发生在欧洲的人类最早的艺术为何未能得到延续,此后1万年间,欧洲艺术几乎仍是一片空白,直到5000年前,相邻地区出现的竟是马耳他巨石神庙(公元前3500年至公元前1500年)、英国威尔特郡巨石阵(公元前2300年)等原始且过于神秘的宗教建筑。这些巨石建筑虽然规模宏大,其体现的神秘精神和建造力度令人震撼,却那么笨拙、原始,很难想象是洞穴壁画出现一万年之后相邻地区的人类创作。其原因,在艺术史上始终是一个斯芬克斯之谜,这也印证了格罗塞在《艺术的起源》一书中的一个观点:

在原始民族中只有一种艺术我们无法探寻;那就是建筑艺术,不规则的狩猎生活妨碍了它的发展。原始民族用以避免恶劣天气的庇身处,顶篷以及庐舍等,只能满足最迫切的实际需要。①

当然,考古学也已证明,除了欧洲以外,亚洲、美洲、非洲都已发现了数千年前制作在岩壁、洞穴、石头、陶土和牙、角、骨器上的刻画图案或雕塑,其中涉及人物、动植物、天象及各种带有一定规律的由点、线组成的图案,这意味着旧石器时代晚期的原始人类开始有意识地用符号、记号、图案来表达他们的思想感情和进行艺术创造了。这是一个人类社会的普遍现象。然而,无论如何,30 000年前至15 000年前的原始雕塑和洞窟壁画显示了欧洲在人类艺术发展中的伟大贡献,无论规模还是表现手法水平皆为其他地域人们所不及,以至被一些考古学家誉为"史前的文艺复兴",其艺术史第一中心的地位和意义无可动摇。

二、地中海的辉煌

承载人类艺术荣光的第二站是环地中海地区。在欧洲处于巨石

① [德]格罗塞:《艺术的起源》(蔡慕晖译),商务印书馆1984年版,第235页。

文化的同时，位于欧、亚、非三洲交会处的地中海周边地区造就了艺术史发展的新辉煌，人类艺术中心南移了！其规模和艺术水准堪称人类艺术发展史上的第一批难以企及的高地和群峰。

谈论古地中海文明，首先应关注美索不达米亚及周边地区，时代大约在公元前4000年至公元前330年之间。从地理上看，美索不达米亚位于地中海以东，这里先后出现苏美尔、阿卡德、巴比伦、亚述等文明。作为联系非常密切的周边地区，波斯文明也与这一片土地结下了不解之缘。需要指出的是，美索不达米亚严格说不属于地中海沿岸，其核心区域在底格里斯与幼发拉底两河之间，之所以将其视作古地中海文明带，是因为地理区划是一回事，其文明中心又是另一回事，不能机械对应。在美索不达米亚文明史上，南方的苏美尔、阿卡德、巴比伦，北部的亚述帝国以及后来崛起的波斯帝国，其统治范围都曾达到地中海，而不仅局限于今天的伊拉克。文化学上诸如"地中海文明""东地中海文明"概念的提出在相当程度上已经解决了此类问题。

史前艺术中比较不发达的门类是建筑，但在美索不达米亚建筑则占首位，具有里程碑意义的作品很多，举世公认的有古巴比伦城中的空中花园、伊什塔尔门，古亚述帝国都城尼尼微，古波斯帝国都城波斯波利斯宫殿等等。美索不达米亚建筑在艺术史上的独特价值主要有三：一是风格多样。由于该地区先后出现过苏美尔、阿卡德、乌尔、亚述、巴比伦、赫梯等多种文化，艺术的叠加性非常明显，风格显示多样性。二是生活气息浓厚。和追求阴司快乐的同属地中海文明的古埃及不同，美索不达米亚地区统治者更重视现世的奢华，故创造艺术史奇迹的不是金字塔和神庙，而是丰富多彩的生活和居住设施。三是有些建筑样式如古巴比伦乌尔南姆庙塔的券拱和穹顶对古希腊罗马和后世欧洲及伊斯兰建筑有着极为深远的影响。此外，与建筑紧密联系着的雕塑也是美索不达米亚艺术的重要组成部分，既有浮雕还有圆雕，圆雕如后亚述时期的阿淑尔纳希尔帕二世雕像，浮雕既有高浮雕也有浅浮雕和透雕，典型如亚述浅浮雕《中箭垂死的狮子》等。

绘画和工艺设计也是美索不达米亚艺术的重要组成部分，最具代表性的如《乌尔王军旗饰板》，内容包括人物、社会生活和动物世界，上下共划分三层，对比鲜明，装饰性强，可以看作美索不达米亚绘画艺术

的代表作。又如人们经常提到的那只美索不达米亚陶瓶,制作年代在公元前 5000 年前后。整个构图仍旧分为上下三层,杯身画了一只夸张得过分的野山羊,图案化的线形,杯口上的横带装饰则是被拉长了的几条奔跑的猎狗,而在杯缘的一圈垂直线纹样则是一些脖子被拉得高高而又细长的水鸟形象,貌似几何形图案而实际上是变了形的动物纹样。夸张的装饰因素简直可以使现代设计家自愧弗如。

美索不达米亚先后出现了苏美尔、亚述、巴比伦等古老文明,至公元前 6 世纪末期已近衰败。公元前 539 年,同样属于东地中海文明的波斯人崛起,皇帝居鲁士二世率军武力扩张,新巴比伦王国不战而亡,古老的艺术传统也随之衰微乃至中断,部分为入侵者所继承。迄公元前 330 年波斯帝国灭亡,东地中海文明宣告终结。和古埃及一样,今天这块土地成为伊斯兰文明的组成部分。

位于美索不达米亚西南毗邻,且与其齐名的是古埃及文明(公元前 4000 年至公元前 332 年)。古埃及位于地中海南岸。建筑和雕塑同样是古埃及艺术的代表类型,主要和当时盛行的祭祀及厚葬习俗有关,表现形式是锥体、圆柱体等几何图像的极度张扬,风格呈现出巨大、厚重、神秘,代表作是金字塔、阿蒙神庙以及帝王谷法老塑像等,其中最具标杆意义的是金字塔,反映的是超越生死的神秘理念,属于典型的"象征型艺术"(黑格尔语)。其规模宏大但缺乏灵动显得过于笨拙的形式恰恰证明了黑格尔关于"物质重于精神"的判断。比较例外的是法老和贵族之外的常人雕塑,如经常被提及的《书吏》就显得不那么神秘。当然,古埃及人的创造性不仅仅表现在建筑和雕塑上,他们同样有着自己的绘画,而且兼具象征性和写实性。目前主要存于法老金字塔及贵族墓葬中的壁画,同系古埃及艺术重要组成部分,画面反映了冥神奥西里斯与法老的神话故事,以及普通人的尘世生活,诸如捕鱼者、池塘、树木、水鸟等人物和景物,画作努力接近写实,也讲究布局,色彩艳丽,富有装饰性。但昧于空间比例,也不熟悉明暗远近合理分布,尽管晚了近万年,却看不出比西班牙、法国的洞穴壁画在技法上进步了多少,较之同时期金字塔、神庙等时代建筑,在取得的成就和达到的水平上也逊了一筹。

音乐歌舞方面,古埃及人同样有所涉猎,但限于历史条件,对于表

演艺术,目前我们只能间接推知了。其中主要是器乐,在当时的墓葬壁画上可以发现一些当时演奏的乐器,包括形状及演奏的姿势和方式,乐师们演奏竖琴、"琉特琴"、小响板、双簧管和曲臂里尔琴。虽然我们不能据以推断它们是如何调音以及它们的表现力如何,但是从中可以了解到当时音乐大多在家里和宴会中演奏,有乐队,在行进的队伍和葬礼以及神殿里的祭祀和庆典中使用。表演方面,埃及在太古时代便有祭祈死者的乐舞和模仿舞蹈,其中最典型的是模仿奥西里斯由生到死、又死而复生故事的所谓受难剧。公元前2000年时,经常演出这种戏剧。但实事求是地说,古埃及的戏剧并不发达,所谓奥西里斯受难剧更多的是一种祭祀仪式,无法容纳和表现其他情节内容,能否称为戏剧尚待进一步研究。

公元前332年,随着马其顿亚历山大帝国军队征服埃及,埃及成为帝国的一部分而不再具有独立地位,古埃及文化从此中断,艺术也失掉了创新活力而仅仅成为考古发掘的对象。

位于美索不达米亚西北的是爱琴海和古希腊罗马(公元前3000年至公元476年)文明。如果说美索不达米亚和古埃及文明均属亚洲,属于古老的东方文明的话,则爱琴海地处地中海北岸,是地中海文明的欧洲部分,这里曾经先后孕育出克里特、迈锡尼和古希腊雅典等伟大文明,被公认为欧洲文明的源头。

爱琴海及古希腊文明中建筑成就同样很高,在欧洲乃至世界艺术史上皆有着重要地位。最早的是位于爱琴海中的克里特岛屿文明,这里有古希腊神话中的"迷宫"——克诺索斯王宫遗址。之后便是半岛南部的迈锡尼文明,其"狮子门"至今名闻遐迩。至于古希腊建筑,则更是人类艺术中的瑰丽篇章,雅典卫城以及多利安、爱奥尼克和科林斯式柱头至今仍活跃在人类的居住生活中。雕塑更是爱琴海乃至古希腊艺术中的杰出代表,西方称古典艺术主要指的就是古希腊雕塑。早期作品受埃及等地文明的影响,僵化直立,表情呆板。中期以后表现手段逐渐提高,技法亦大大改进,涌现了一批天才艺术家,他们的作品情感丰富,形象生动,写实性强。代表作很多,诸如帕特农神庙浮雕、雅典娜女神雕像、拉奥孔群雕以及米洛的《维纳斯》《掷铁饼者》等。黑格尔认为精神和物质在这些作品里得到了最完美的统一。

在人类发展史上,菲迪亚斯(Phidias,约公元前 480 年—前 430 年)是最早的有名可考的著名艺术家。在他之前,人们已经创作出了大量的艺术作品,但作者大多是无名氏,即使署名也或是传说中人,或是无名之辈。而谁都承认菲迪亚斯是伟大的古希腊雕刻家、画家和建筑师,出生并活动在雅典,其名作为世界七大奇迹之一的《宙斯》巨像和帕特农神庙的《雅典娜》巨像,两者虽然都早已被毁,不过有许多古代复制品传世,其中的《雅典娜》巨像甚至在 20 世纪末的美国有人做出1∶1尺寸的翻版品。菲迪亚斯之后,最著名的雕塑艺术家为波利克里托斯(Polyclitus,生卒年代不详),他曾创作过可与菲迪亚斯的《雅典娜》和《宙斯》相媲美的黄金象牙雕像《赫拉女神像》,并且还写过一本论述人体比例的著作《法则》。波利克里托斯的作品技巧高度成熟,风格圆润、清秀、典雅,温克尔曼在其名著《古代艺术史》中将其作为古希腊艺术"理想的美"的突出代表。

绘画在这一时期并不发达,主要表现形式为壁画和瓶画,前者主要代表为米诺斯湿壁画,后者代表作为古希腊陶瓶画。湿壁画作品表现克里特文明时代宗教活动和一般的生活场景,诸如人物、鱼类等画面,构图合理,技法娴熟,富有动感,具有较高的造型艺术水平。有论者联想起一万年前西班牙和法国存留的洞穴壁画,认为二者之间存在某种继承关系,或者竟可以推论史前艺术南下变迁路线。也有论者认为克里特艺术成就应是受古埃及人的影响,不过考古学的研究对后一种看法倾向于否定,前一种观点也因其难有更多考古证据而被怀疑。古希腊瓶画同样具有自己的时代和艺术特色。作为一种装饰画,它依附于陶器而得以流传下来,内容多表现《荷马史诗》及传说中的神话故事,内涵丰富,寓意深刻,风格多样,技艺精湛,装饰性很强。黑绘和红绘分别代表了古希腊前后期瓶画风貌。

古希腊戏剧为欧洲戏剧的源头,也可说是世界上最古老的堪称完备的戏剧艺术,产生于公元前 6 世纪,公元前 5 世纪达到鼎盛。一般认为,雅典最早的戏剧传统起源于祭奠酒神狄奥尼索斯的宗教活动,通常为一个演员加上歌队,演员通过背诵台词和切身表演与歌队结合,歌队扮演的是叙事者和评论者的角色。后来,埃斯库罗斯在歌队外又增加了第二名演员,演员不仅与歌队对话,而且互相对话并辅之

以行动,至此,戏剧正式诞生了,埃斯库罗斯因而被公认为"悲剧之父"。至于喜剧,原意是"狂欢游行之歌",起源于酒神祭典中的狂欢歌舞和滑稽表演,阿里斯托芬在其中发挥了无与伦比的作用,因而被称为"喜剧之父"。在古希腊,一年一度在酒神剧场的酒神节的重要内容便是盛大的戏剧比赛。当时每个城邦都建造了自己的剧场。现今保存最完好的是埃皮达弗罗斯剧场。雅典的悲剧和喜剧也被包括在全世界范围内出现最早的戏剧形式之中。古希腊的剧场和剧作对西方戏剧和文化的发展产生了持续而深远的影响。

古希腊后期,折中主义泛滥,艺术活力已渐衰退。此后罗马传承着古希腊的优良传统,但民主自由的精神不再,艺术失去了创新的前提和基础。罗马后期,政治纷争不断,帝国分裂为东西两部分。公元476年,日耳曼人入侵,西罗马帝国宣告灭亡,以此为标志结束了环地中海艺术的辉煌,以希腊罗马为代表的古典艺术也就此画上了句号。作为罗马艺术的余波,东罗马帝国(又称拜占庭帝国)一直延续至1453年,为奥斯曼帝国所灭。此后,压制人性的中世纪更使得欧洲艺术进入了千年长夜,承继罗马香火的拜占庭及体现基督教精神的罗马式、哥特式风格虽然留下了诸如索菲亚大教堂、比萨大教堂和巴黎圣母院等经典建筑,但终究无力光大古典艺术的辉煌,而把引领人类艺术潮流的荣光拱手让给了东方。

三、东方之光

公元前327年,马其顿亚历山大率军东征,先后进入北非、西亚,势力直达印度河流域,东方大半成为横跨欧亚非的亚历山大帝国之一部分。毫无疑问,这是一个非常值得注意的历史性事件,从政治军事角度看,这自然是来自欧洲的霸权对东方的征服,但在文化上却表现为征服与反征服的双向交流,加上此前波斯帝国对古希腊的入侵,这些战争行动所造成的影响是异常深远的。最直接的后果便是,随着欧洲进入中世纪的漫漫长夜,艺术史的发展中心转移到了亚洲,以印度、

中国、阿拉伯及伊斯兰诸文明为代表,东方艺术出现了井喷式的大发展,谱写了一曲人类艺术的新乐章。

东方艺术最突出的代表首先应指古代印度艺术(公元前 2500—前 187 年)。古印度因流经境内的印度河而得名,为人类文明发源地之一,其宗教、哲学、文学等对东方乃至世界均产生深远的影响,古印度艺术以其异常丰富、玄奥和神奇深深地吸引着世人。

和西亚、北非及欧洲古文明一样,印度河流域文化流传至今并值得关注的首先也是建筑,而且主要是被称作哈拉帕和摩亨佐·达罗的两座古城镇,它们连同此后在该地域陆续发现的其他古老城市遗址被并称为哈拉帕文化,距今已 4000 余年,城市规划和设计艺术至今仍使人感到震撼。其次,作为古印度艺术重要组成部分的雕塑在时代上也可追溯到哈拉帕时期,其时已出现了非常写实的人体圆雕。当然,还有镌刻文字符号和浮雕图形的印章。其中牛和人的构图栩栩如生。值得注意的是,此类印章在美索不达米亚的乌尔、埃什努等地也出土过[①],由此可以使人们对印度河流域文明和美索不达米亚文明之间的关系产生丰富的联想。

然而,印度河流域文明在公元前 18 世纪中叶的某个时候一下子消失了,几乎没留下任何延续的痕迹。取代印度河流域文明的是恒河流域文明,而以婆罗门教、佛教为代表的宗教艺术成了这以后印度艺术的主体。

宗教艺术始终在古印度艺术中占有足够的分量,其代表性的类型仍然是建筑。印度宗教历史最为悠久的是婆罗门教,但真正具有历史和艺术价值的婆罗门教建筑产生却比较晚。早期婆罗门教多靠梵书(Brāhmana,又称"婆罗门书""净行书")等文献传播,并无值得关注的建筑,直到 10 世纪起,印度各地才普遍建造婆罗门教庙宇。整个庙宇象征婆罗门教湿婆、毗湿奴、梵天三位一体神。现存最具代表性的最杰出的婆罗门教-印度教寺庙是印度东部科纳拉克的太阳寺和位于南部的马杜拉大寺,前者被公认为是北部奥里萨式印度教庙宇中最大与最杰出的例证,后者在印度建筑史上也具有里程碑式的地位。在印

① 参见崔连仲:《古代史》,人民出版社 1983 年版,第 101 页。

度本土建筑中,真正在艺术史上占据地位并产生巨大影响的是佛教寺院和佛塔。印度佛教的建筑以石建筑为主,也有砖石结构的。以雕刻精良,尺寸对称著称。更是有规模宏大的寺院群,但多毁于伊斯兰教入侵。印度佛教产生并流传于古印度,时间上在公元前 6～5 世纪时期。佛教建筑著名的有桑奇大塔、鹿野苑遗址、阿育王塔狮子柱首、菩提伽耶的大菩提寺等。

印度古典艺术中最值得注意的还有梵剧,其在世界上与古希腊戏剧、中国戏曲并称为人类三大古老戏剧文化。梵剧的历史源头,最早可追溯到印度最为古老的吠陀梵语时期,大约在公元前 8 世纪,但没有剧本流传下来。梵剧的产生、发展和兴盛,主要是在公元前 5 世纪开始的古典梵语时期,公元前后产生的婆罗多牟尼(Bharatamuli)《舞论》对戏剧艺术作了全面的论述。但现存剧本均出自公元后。现存梵剧最早的是 1—2 世纪佛教诗人和戏剧家马鸣的 3 部残卷,它们证实当时古典梵语戏剧已处在成熟阶段。首陀罗迦(Sudraka,约 3 世纪)的《小泥车》是在跋娑《善施》的基础上进行的再创作,展示了印度古代中下层社会的生活画面,充满民主性精华。在古典梵剧的鼎盛期,迦梨陀娑(Kālidāsa,生活于 4—5 世纪)创作的七幕剧《沙恭达罗》堪称经典,作品语言优美,风格爽朗,富有浪漫主义气息,在世界戏剧史上亦有较大影响。自 11 世纪以后,印度戏剧已很少有优美的作品流传,因自 8 世纪开始有伊斯兰教徒、基督教徒和近代的葡萄牙人、英吉利人的侵入,使梵剧艺术毁灭殆尽,只有克拉拉邦的梵剧——鸠提耶耽在和地方文化结合后得以保留,称得上是梵文古典主义与地方传统紧密结合的唯一例证。2001 年,和中国的昆曲一道,鸠提耶耽梵剧被联合国教科文组织列入"人类非物质文化遗产代表作名录"。

其实不仅梵剧,整个古代印度艺术的命运大体亦如此。公元前 187 年,孔雀王朝被推翻后,印度政治上就未能再统一,艺术的整体创新进程事实上也已中断。然而不容忽视的是,马其顿亚历山大东征,阿拉伯—伊斯兰帝国兴起,欧洲殖民入侵,在给古老的印度艺术以巨大摧残的同时促进了其与其他艺术的交流,佛教的东传更直接影响了中国乃至东亚及东南亚艺术的发展走向。在世界艺术史上,印度成为联系东西方艺术的纽带,其地位无与伦比。

自印度向东，便是黄河—长江流域的中国。古代中国也是公认的世界文明古国之一。云南的元谋猿人活动于250万年前，其后北京猿人、山顶洞人等皆为东亚这一片广袤的地域留下了印记，至公元前21世纪夏王朝建立，中华民族迈进了文明的门槛。应当承认，相比较欧洲、地中海及印度文明，中国文明成熟算是比较晚的，而且由于佛教传播等因素，汉以后中国人的思想、道德、习俗、文学、艺术在相当程度上又受着来自印度文化的辐射。然而，建立在儒家和道家学说基础之上的中国文化却有着更为强大的生命力，即在古埃及、美索不达米亚、爱琴海、古印度等文明相继衰落以至中断的情况下，中国文明却得以长久流传，生生不息，对东亚乃至整个东方世界皆产生了巨大而深远的影响。文明体系如此，作为其重要组成部分的中国艺术同样如此。

和地中海及印度文明中主要由石头或泥砖构成的建筑不同，古代中国建筑大多采用木材建构，虽适合居住却难以长久留存，所以像金字塔、雅典卫城之类历史久远的古建筑在中国很难见到，甚至像哈拉帕那样的建筑遗址皆难得见，只能通过有限的遗迹结合文字资料加以描述或复原，如河南偃师二里头夏商宫殿遗址（公元前21世纪至前17世纪）、河南安阳小屯殷墟遗址等等。至于迄今仍旧保留比较完好的古建筑，则要到唐代及以后，著名的如建于唐建中三年（782）和大中十一年（857）的山西五台山南禅寺大殿和佛光寺东大殿，此外还有山西应县辽代木塔、河南开封宋代铁塔、北京北海元代喇嘛塔等。至于先秦至明不断修葺的万里长城、宫廷建筑代表北京故宫，及明以后私家园林代表江南园林，其木质建筑及其样式与欧洲、西亚、南亚的石质或泥砖建筑形成鲜明的对比。

中国雕塑为中国艺术的重要组成部分。西方早期雕塑以青铜及大理石雕像占优势，手法上以"雕"为主。中国雕塑占优势的是陶塑和石刻，手法上突出的则是"塑"。现存最早的雕塑作品是发现于河南省新密市莪沟的一件小型人头陶像，距今7000余年，虽属史前艺术之范畴，但较西亚、北非以及印度同类型艺术时代已经很晚。夏商周三代皆有具自己风格的青铜雕塑作品，秦代出现了著名的秦始皇兵马俑，为中国古代陶塑之代表。汉以后雕塑在题材内容和雕塑技法上受到佛教等外来影响，在继承民族传统的同时不断吸收外来艺术成分，云

冈、龙门、大足、敦煌等石窟佛教造像即为其代表。五代以后,大规模的雕造活动日益减少,而中小型雕塑则有新的发展。元代由于西域喇嘛教造像艺术进入内地而与中土佛教雕塑结合,在一定程度上显示出自己的创作特色。元以后,随着佛教雕塑的衰落,中国雕塑逐步向装饰化发展,其黄金时代一去不复返了。

绘画和书法是中国艺术中最有特色也最具有代表性的组成部分。中国画起源于古代,由象形字奠定基础,故有书画同源之说。现存最早的中国绘画当为原始社会即已存在的岩画和陶器装饰画,如新石器时代的连云港将军崖岩画、仰韶文化庙底沟型的彩陶鹳鱼石斧瓮等等。

进入文明社会后,最值得注意的绘画应是在战国时期的漆器画和墓葬帛画。漆画历史悠久,有着与壁画、帛画不同的表现技法。它虽不能和今天的"油画"相提并论,但其艺术中应用油漆的方法很重要。现存古代漆画最具代表性的是湖北随县曾侯乙墓出土的一套战国漆盒表面装饰图。帛画与漆画差不多同时兴起于战国时期,至西汉发展到高峰,代表作有《帛书图像》《人物龙凤图》等。汉以后,漆画、帛画渐渐淡出,经过壁画、画像石逐步过渡向绢画和纸画,成熟的中国画因而登上艺术史舞台。魏晋之际的思想文化变革,促进了中国艺术自觉进程的开始。纸质绘画的兴起,标志着绘画作为建筑和墓葬一个附属部分历史的结束,一个崭新、独立的艺术样式从此登上了艺术史的舞台。作者除专业画师外还有业余画家,文人士大夫乃至帝王贵族如宋徽宗赵佶等皆厕身其间,乐而不疲,可谓流派众多,风格多样。如根据所画对象的不同可分为人物画、山水画和花鸟画,根据作者和画风的不同又可分为院体画和文人画,等等。书法亦为中国艺术自觉化的重要标志之一。作为一门古老的汉字书写艺术,中国书法起源甚早,从夏商周三代的甲骨文、石鼓文、金文演变而为大篆、小篆、隶书,至两汉、魏晋的草书、楷书、行书等形成而盛行,书法一直散发着艺术的魅力。从最早的书法家秦代的李斯开始,汉代的蔡邕、曹魏的钟繇等书家迭出,至南北朝时,随着艺术成为自觉,"帖学""碑学"风行南北,出现了"书圣"王羲之,至唐代更出现柳公权、颜真卿、褚遂良、张旭、怀素等优秀书法家群体。宋代书法,承唐继晋,开创一代新风。禅宗"心即是法",

影响了宋人的书法观念,而诗人、词人的加入,又给书法注入了抒情意味。在强调意趣的前提下,以苏东坡、黄庭坚、米芾、蔡襄(一说蔡京)等为代表的宋代书法家重视自身的修养,胸次高,读书多,见识广,诗词、音乐方面的功力也为前人所不及。

元代以后,合诗书画为一体的文人画逐渐取代院体画成为中国画之主流。文人画乃体现文人士大夫创作意趣之画作。为别于民间画工和宫廷职业画家的作品,文人画家标举"士气""逸品",崇尚品藻,讲求笔墨情趣,脱略形似,强调神韵,很重视文学、书法修养和意境的创造。北宋苏轼提出"士夫画",明代董其昌称道"文人之画",以唐代王维为其创始者,并目为南宗之祖,但直到元代,赵孟頫、钱选方在"书画一体""士气"等观念上有较深领悟,而真正在实践上将文人画推向中国古代绘画艺术巅峰的是黄公望、吴镇、倪瓒、王蒙等元四家以及明代徐渭等人的写意画作。

音乐歌舞在中国古代艺术中同样占据独特地位。从先秦礼乐到秦汉乐府、宗教乐舞、大曲乃至南北曲演出,形成了一道常流常新的音乐和舞蹈史长河。

中国古代讲究礼制,儒家所谓以礼乐治天下,故乐舞相当发达。原始音乐与诗歌、舞蹈合为一体,所谓诗乐舞不分。乐舞又多与农耕狩猎、图腾崇拜、祭祀典礼等社会生活有关。传说黄帝以云为图腾,有《云门大卷》;殷商以燕子为图腾,商颂有《玄鸟》篇,也有"百兽率舞"等人饰动物表演,展现了祭祀乐舞千姿百态的场景。进入文明社会后,伴随着礼乐制度的发达,音乐歌舞有着长足的发展。由于条件限制,早期音乐名作无法再现,除了《大武舞》《总会仙唱》等歌舞表演靠文献记载为后人所知外,余皆由现存乐器推知当时的音乐所能达到的水平,如新石器时代浙江河姆渡出土的陶埙、青海大通县孙家寨舞蹈陶盆、湖北随州出土的战国曾侯乙编钟等等,俱可想见诸代音乐歌舞之盛。

秦汉以后,文人演奏音乐和宫廷及宗教歌舞音乐分别发展。前者以琴乐为其代表,用于个人抒情,著名演奏家除了先秦的师旷、俞伯牙等以外,还有汉代的司马相如、蔡邕,魏晋时的嵇康、阮籍,唐代的董庭兰,宋代的郭楚望、姜夔等诸多名流。名作有《平沙落雁》《流水》《阳关

三叠》《梅花三弄》《潇湘水云》等。即使在戏曲音乐兴起后,琴乐依旧不绝如缕,在文人士大夫手里依旧是抒情写意不可缺少的工具,出现了明人朱权、徐上瀛及清代张孔山等一批理论和演奏名家,以及《神奇秘谱》《太古遗音》等理论著作。2003年,联合国教科文组织将中国的古琴艺术列入"人类口头与非物质文化遗产代表作名录",古老的琴艺获得了新生。

宫廷及宗教歌舞音乐同为中国古代音乐的主要代表类型。汉以后表现为清商大曲、唐宋大曲等大曲歌舞和寺庙法事歌舞。歌舞大曲是唐代新形成的一种集器乐、舞蹈、歌曲于一体,含有多段结构的大型乐舞。在隋唐宫廷燕乐中具有重要地位,也代表着隋唐音乐文化的高度水平。舞技高超的有汉代的戚夫人、赵飞燕,唐代的杨玉环、江采苹、公孙大娘,南唐的窅娘等。见于记载的名作有晋代的《白纻舞》,唐代的《霓裳羽衣舞》《剑器舞》,宋代的《抛球乐》,元代的《十六天魔舞》等。宫廷之外,歌舞活动的一个重要场所是寺庙,通常伴随法事活动举行,目前在敦煌莫高窟壁画里可以看到当时盛行的佛教飞天乐舞以及热烈狂放的琵琶歌舞等。由于受到朝廷和宗教力量的支持,歌舞音乐成为元以前中国古代音乐的主流。元以后,才逐渐被以南北曲为代表的戏曲音乐所取代。

戏曲指的是中国传统戏剧,其内涵包括唱念做打,综合了对白、音乐、歌唱、舞蹈、武术和杂技等多种表演方式。戏曲起源很早,从先秦的"优孟衣冠",汉代的"角抵百戏",到南北朝和唐代的歌舞戏、参军戏,到宋金杂剧院本,一直绵延不断,但真正成熟的标志应是公元12世纪南宋时期的戏文,后来经过元杂剧、明清传奇的先后繁盛,至清代后期的京剧乃基本定型。我国各民族地区的戏曲剧种,有三百六十多种,传统剧目数以万计。主要代表作家有元代的关汉卿、王实甫、高明,明代的汤显祖、李玉,清代的洪昇、孔尚任和李渔,名作有《西厢记》《琵琶记》《牡丹亭》《长生殿》和《桃花扇》等。著名演员有古代的珠帘秀、马伶,近代的程长庚、王瑶卿,现代的梅兰芳、周信芳等。其中昆剧历史最为悠久,源出于明初的昆山腔,后经顾坚、魏良辅、沈璟、梁辰鱼等人的努力,逐渐成为舞台生命力极强的戏曲剧种,至今仍活跃在舞台上。进入现代以后,由于人们生活方式和欣赏观念的变化,戏曲逐

渐从社会主流娱乐生活中淡出,但一直保持着一定数量的观众,并且通过现代戏等途径逐步融入现代社会。2001 年 5 月 18 日,联合国教科文组织在巴黎宣布第一批"人类口头和非物质遗产代表作"名单,共有 19 个申报项目入选,其中即包括昆剧,中国成为首批获此殊荣的 19 个国家之一。近年来,包括京剧在内的诸多戏曲入选不同级别的非物质文化遗产代表作名录。"非物质文化遗产"的称号,再次让民众意识到戏曲是值得珍视的文化财富。借着"非遗"保护的良机,一些被边缘化的剧种得到了关注和扶持,早已四散的艺人再次回到久别的舞台,传统剧目得以恢复排演,大量珍贵资料得到抢救。非物质文化遗产保护让戏曲再次得到了振兴的机会。

中国艺术中与生活密切相关的还有古代工艺美术。

中国人为了满足自己的物质需要和精神需要,在不同的历史条件下,采用各种物质材料和工艺技术创造了各种各样精美绝伦的工艺制品。从新石器时代的石玉、牙骨、编织、缝纫,特别是制陶工艺开始,历代工艺代表作层出不穷,诸如商周青铜器、战国楚漆器、唐三彩、元青花、明清刺绣及家具等,这些都是中国古代造型艺术的重要组成部分,既体现了工艺美术的一般本质特征,在内涵和形式上保持着实用性与审美性的统一,又显示了中华民族文化自身所具有的鲜明个性。中国工艺美术以其悠久的历史、别具一格的风范、高超精湛的技艺和丰富多样的形态,为整个人类的文化创造史谱写了充满智慧和灵光的一章。

值得指出的是,日本艺术深受中国影响。古代日本有派遣唐使的传统,向中国学习艺术文化和当时唐朝的先进科学技术。中国艺术受到日本贵族及平民的喜爱,当时日本就学习模仿古代中国的服饰,以及木质结构建筑、水墨山水画、书法等,至今我们仍能从日本艺术中看到中国古代艺术的身影。当然,日本也有狂言、歌舞伎、浮世绘等本土艺术。近代以后,随着与欧美联系和交流的加深,日本文化对西方艺术界形成比较大的影响,甚至后者对中国艺术的研习多通过日本这个中间渠道。

印度、中国艺术方兴未艾,阿拉伯—伊斯兰艺术的崛起和繁盛(公元 610 年至公元 1258 年)更加增添了东方艺术的光芒。伊斯兰文化

是中世纪阿拉伯帝国各族人民在吸收融汇东西方古典文化的基础上而共同创造的具有伊斯兰特点的新文化,并随着社会经济和生活实践的变化而加以发展和创新,广泛使用阿拉伯语创作,具有明显的伊斯兰色彩,故又称为"阿拉伯—伊斯兰文化",艺术是其中最重要的组成部分。

造型艺术方面,伊斯兰建筑包括了从伊斯兰教建教至今的各种非宗教和宗教的建筑样式,并影响了伊斯兰文化圈内建筑结构的设计和建设。清真寺是伊斯兰建筑的主要类型,必须遵守伊斯兰教的通行规则,如礼拜殿内不设偶像,建筑装饰不准用动物纹样,只能是植物或文字的图形,必须设置召唤礼拜的宣礼塔等。著名的有麦加大清真寺、耶路撒冷圣殿山圆顶清真寺等。清真寺以外,伊斯兰建筑最著名的作品还有印度的泰姬陵,1983 年联合国教科文组织将其列入"世界遗产目录",2007 年 7 月 8 日被评为世界七大奇迹之一。① 阿拉伯书法是阿拉伯文字书写艺术,起源于手抄本《古兰经》。阿拉伯书法具有悠久的历史,而且字体繁多。一般认为,11 世纪是划分阿拉伯书法时期的界线,之前为古体时期,之后为新体时期。它在阿拉伯伊斯兰文化史和世界文化艺术领域中占有重要地位。与此成鲜明对照的是,由于禁止偶像崇拜,绘画在阿拉伯—伊斯兰艺术发展中受到很大的限制,只有一些稚拙的插图,装饰性较强。

表演艺术方面,阿拉伯—伊斯兰音乐同样有着悠久的历史。史载古代阿拉伯人最早的歌曲叫"胡达"。这是一种纯朴而单调的原始歌曲,采用当时流行的阿拉伯诗歌的节奏。在阿拉伯半岛的西部,希贾兹的欧卡兹市场被认为是当时演奏家、歌唱家和诗人们汇聚的"广阔舞台"。阿拉伯帝国兴起后,阿拉伯音乐曾一度泛指分布于西亚、中亚和北非伊斯兰文化区的音乐,现今通常指西亚、北非阿拉伯国家的音乐。阿拉伯音乐在形成过程中,古埃及、古波斯和古希腊罗马文化都

① "世界新七大奇迹"基金会是 1999 年由瑞士商人、旅行家贝尔纳·韦伯创立的。2006 年 1 月 1 日,由 6 名世界建筑师和文化界人士组成的基金会专家委员以不记名投票的形式从 77 个备选的景点名单中选出了最后 21 个评选名单。2007 年 7 月 8 日选出"新世界七大奇迹",包括中国长城、约旦佩特拉古城、巴西基督像、印加马丘遗址、奇琴伊查库库尔坎金字塔、古罗马斗兽场和泰姬陵。

曾给它很大影响,特别是波斯音乐的影响更为巨大。公元 7 世纪,随着伊斯兰教的传播和阿拉伯帝国版图的扩展,伊斯兰文化陆续向东传播至波斯、中亚突厥各族,直至印度北部和中国西部,文化的交融使上述广大的伊斯兰文化区的音乐在不同程度上都带有阿拉伯色彩。阿拉伯—伊斯兰音乐因而诞生。阿拉伯音乐情感丰富,曲调美丽,为伊斯兰音乐的基础和源泉。非阿拉伯世界的穆斯林在吟诵《古兰经》和各种赞词时根据经文内容和经文的阿拉伯语读音、发声规律创制了一种特殊的音乐体系,其音调抑扬顿挫、纯朴清雅,同样充满着阿拉伯民族的特点和风格。

阿拉伯—伊斯兰工艺美术是伴随着伊斯兰教在阿拉伯地区的传播而发展起来的。因此,它的艺术风格和工艺文化表现出显著的宗教色彩和地区特征,在世界艺术发展史中具有独特的地位。伊斯兰教在不到 80 年的时间里即迅速传播到了东至中亚、西至北非和西班牙的广阔地域,成为以阿拉伯地区为中心、以伊斯兰教文化为主导的整个"伊斯兰世界"的精神支柱。

东方艺术的辉煌,自公元前 2500 年印度河流域文明开始,前后延续将近 3000 年,印度、中国、阿拉伯—伊斯兰世界都相继为此作出了巨大的贡献。公元前 187 年印度孔雀王朝灭亡,公元 1258 年阿拉伯帝国灭亡,既是两个历史性事件,又是两个艺术史事件,标志着延续了将近 3000 年的东方艺术辉煌的终结。之后虽然中国文明还在继续,但已不足以挽回东方文明衰落的颓势了。

四、欧洲重登巅峰

在世界史上,十字军东征和蒙古帝国西征是两大极其重要的事件。十字军东征使得欧洲大陆走上了一条世界主义的道路,使欧洲人认识到更为广阔的外部世界。对当时可能是全球最强大、最具活力的穆斯林文明来说,东征及其造成的破坏打击了伊斯兰世界,窒息了阿拉伯—伊斯兰艺术的创新活力;而对欧洲来说,十字军东征则是一个

起点,它推动着欧洲从一个黑暗的孤立时代走向开放的现代世界。十字军东征,间接地促进了欧洲文艺复兴的出现。欧洲人入侵东方后,发现了在欧洲已经消失了却仍在当地存在的古希腊文化的残存,欧洲人将它们带回后,最终导致了文艺复兴的出现。

与十字军东征差不多同时,位于世界的另一端亚洲东部腹地的蒙古帝国进行了三次西征,蒙古帝国的铁蹄遍及亚欧。13世纪席卷世界的这次风暴,重新编织了亚洲以及欧洲的政治界线,把众多的民族从祖传的领地驱赶出来,使之散布在欧亚大陆。这次征服,在改变了众多民族的文化个性的同时,从根本上重组了儒教、基督教、伊斯兰教以及佛教这四大宗教的影响力。蒙古帝国为中国文化注入了尚带有原始意味的新力量。这种力量又挟汉文化的先进和丰富,向西方世界作交锋和交流,造就了汉文化与基督教文化、伊斯兰教文化及其他各种文化直接会面的地理和交通条件。换言之,文艺复兴是欧洲经由蒙古帝国而大量汲取东方文化的一个过程。

十字军东征和蒙古帝国西征交互作用的结果便是促成了欧洲文艺复兴,在东方文明创新活力衰减的同时,欧洲再次登上人类艺术的巅峰,而位于地中海北岸的意大利在这一历史进程中成了一座新的里程碑。

提起文明古国意大利,人们立刻会联想到历史上显赫一时的古罗马帝国。公元13世纪末期,在意大利商业发达的城市,具有民主自由思想的一些知识分子借助研究古希腊、古罗马文化遗存,通过文艺创作,宣传人文精神。公元14—15世纪,意大利文艺空前繁荣,成为欧洲文艺复兴运动的发源地,但丁、达·芬奇、米开朗琪罗、拉斐尔等文化巨匠为此作出了无可比拟的巨大贡献。在文化传承方面,如果说古罗马艺术继承了古希腊的传统,则意大利得天独厚,具备了继承古希腊罗马艺术优良传统的先天优势,从而当仁不让地成了人类近代文明思想的摇篮。欧洲重登世界艺术巅峰从意大利起步并非偶然。当然,这并不意味着地中海文明的再度崛起。

绘画是意大利艺术最具有闪光点的重要方面,更是欧洲文艺复兴运动的重心所在和创造精神的集中体现。乔托(Giotto di Bondone, 1267—1337)被认为是意大利文艺复兴时期的开创者、"欧洲绘画之

父"。达·芬奇（Leonardo da Vinci，1452—1519）是象征人类智慧的意大利画家、科学家，也是整个欧洲文艺复兴时期最完美的代表。文艺复兴时期的雕塑与绘画有着同等重要的地位，在这方面意大利艺术家同样走在前列，其中最突出的是米开朗琪罗（Michelangelo di Lodovico Buonarroti Simoni，1475—1564），他生于佛罗伦萨加柏里斯镇，兼雕塑家、建筑师、画家和诗人等多重身份。拉斐尔（Raphael，1483—1520）也是意大利杰出的画家，和达·芬奇、米开朗琪罗并称文艺复兴三杰，也是三杰中最年轻的一位。文艺复兴建筑，特别在意大利，呈现出空前繁荣的景象，这是世界建筑史上一个大发展和大提高的时期。文艺复兴建筑最明显的特征是无论宗教建筑还是世俗建筑皆扬弃了中世纪哥特式建筑风格，而重新采用古希腊和古罗马时期的柱式构图要素。他们认为这种古典建筑，特别是古典柱式构图体现着和谐与理性，并同人体美有相通之处，这些正符合文艺复兴运动的人文主义观念。一般认为，公元15世纪菲利波·布鲁内莱斯基（Filippo Brunelleschi，1377—1446）不但发明了促进造型艺术革命的透视法，其设计的佛罗伦萨大教堂建成，标志着文艺复兴建筑的开端。

 意大利还是文艺复兴之后的巴洛克艺术的发祥地。巴洛克艺术产生于公元16世纪下半期，最早产生于意大利，首先表现在建筑与雕刻方面。1568年，第一座巴洛克建筑罗马耶稣会堂落成。1602年，著名的巴洛克设计大师、意大利人贝尔尼尼（Giovanni Lorenzo Bernini，1598—1680）完成了圣彼得大教堂广场柱廊和主教堂的雕刻，与圣彼得大教堂的圆顶相互呼应，成为罗马最壮丽的景观之一。巴洛克艺术在音乐方面也形成了巨大的影响，其中最早的著名作曲家仍旧是意大利人。蒙特威尔蒂（Claudio Monteverdi，1567—1642）被誉为"文艺复兴时期向巴洛克时期过渡中显赫的人物""歌剧改革之父"以及"17世纪最出色的作曲家"。绘画方面，巴洛克的影响超出了意大利，典型代表是比利时的鲁本斯（Peter Paul Rubens，1577—1640）、荷兰的伦勃朗（Rembrandt Harmenszoon van Rijn，1606—1669）、西班牙的委拉斯盖兹（Diego Rodriguez de Silvay Velazquez，1599—1660）、英国的凡·代克（Anthony van Dyck，1599—1641）等。他们的画作人体动势生动大胆，色彩明快，强调光影变化，比文艺复兴时代画家还要更强调人文

意识。

在意大利独占文艺复兴鳌头和巴洛克艺术在欧洲盛行的同时,欧洲古典音乐和戏剧也先后攀上了世界级的高峰,不过这方面的荣耀却历史性地落在了德国、奥地利和英国的头上。

音乐方面,作为古典音乐先声的巴洛克音乐滥觞于意大利,却在德国和奥地利达到了巅峰。一般认为德国人巴赫(J. S. Bach, 1685—1750)是巴洛克音乐的代表人物,把他称为"西方音乐之父"。而欧洲古典音乐亦即狭义的古典主义音乐,主要代表是18世纪下半叶至19世纪初形成于奥地利的"维也纳古典乐派"。主要代表人物有奥地利作曲家、人称"交响曲之父"的海顿(1732—1809)和作为古典主义音乐典范的莫扎特(1756—1791),更有被尊称为乐圣的德国作曲家贝多芬(Ludwig van Beethoven, 1770—1827),他们都对欧洲古典音乐发展有着决定性影响。古典主义音乐群星璀璨的同时,浪漫主义音乐也开始了先声夺人,重量级作曲家有奥地利的舒伯特(Franz Seraphicus Peter Schubert, 1797—1828)和德国的韦伯(Carl Maria von Weber, 1786—1826),前者是早期浪漫主义音乐的代表人物,也被认为是古典主义音乐的最后一位巨匠,后者则被认为是浪漫主义音乐的先辈,浪漫主义歌剧的奠基人。戏剧方面,首先应当关注的是与古希腊戏剧相媲美的又一座丰碑——以莎士比亚为代表的英国戏剧。公元1576年,英国出现了最早的大众剧场。此后,"大学才子"的职业剧作家陆续崭露头角。威廉·莎士比亚(William Shakespeare, 1564—1616)被公认为英国伟大的剧作家、诗人,欧洲文艺复兴时期人文主义戏剧和文学的集大成者。时人本·琼生在为《莎士比亚戏剧集》(赫明、康德尔编)所作的题词中称他为"时代的灵魂","他不属于一个时代而属于所有的世纪",被公认为"人类文学奥林匹克山上的宙斯"。

在意大利以及英德等国在欧洲艺坛大放光彩的时候,有着艺术天赋的法国人也不甘落后,他们先后在理论和实践上高扬着洛可可艺术、古典主义艺术、浪漫主义艺术、印象主义艺术的旗帜。

洛可可艺术是法国18世纪的艺术样式,风格纤巧、精美、浮华、繁琐,因极盛于法王路易十五时代,又称"路易十五式",是继巴洛克艺术风格之后,发源于法国并很快遍及欧洲的一种艺术样式。如果说17

世纪的巴洛克风服饰是以男性为中心的奇特装束,那么 18 世纪的洛可可风服饰则是以女性为中心的优雅样式。洛可可在形成过程中还受到中国艺术的影响,特别是在庭园设计、室内设计、丝织品、瓷器、漆器等方面。洛可可风格在绘画中得到了更为完美的表现,代表人物为华托(Jean Antoine Watteau,1684—1721)和布歇(Francois Boucher,1703—1770)以及布歇的学生弗拉戈纳尔(Jean Honore Fragonard,1732—1806),代表作有《发舟西苔岛》(1717)、《狄安娜出浴》(1742)、《秋千》(1766)等。洛可可的风格在音乐和文学领域也有流行,但远没有它在造型艺术上那样显著。在 1720—1775 年间,洛可可风格的音乐与其他音乐风格同时流行,其特色为玲珑纤巧、轻快、刻意、华丽,与巴洛克时期夸张和宏大的风格形成对比。这种风格出现在法国的键盘音乐中,后来,这种风格传到了德国,孕育了西方古典音乐时期。由于当时法国艺术取得欧洲的中心地位,所以洛可可艺术的影响也遍及欧洲各国。洛可可艺术的繁琐风格和中国清代艺术相类似,是中西封建历史即将结束的共同征兆。

 古典主义是 17 世纪流行在西欧的一种文艺思潮,因其在理论和实践上以古希腊、罗马古典文学和艺术为样板,而被称为"古典主义"。作为一种文艺思潮,古典主义在欧洲几乎流行了两个世纪,直到 19 世纪初浪漫主义文艺兴起才告结束。它对近代欧洲各国文学艺术,尤其是戏剧、音乐和舞蹈的发展影响很大。音乐中的德国古典主义已如前述,而古典主义戏剧和舞蹈中心主要是在法国。彼埃尔·高乃依(Pierre Corneille,1606—1684)是法国首屈一指的古典主义剧作家,他的五幕韵文剧《熙德》在公元 1636 年公演,轰动巴黎,为法国古典主义戏剧的建立奠定了基础。另一位古典主义戏剧家是莫里哀(Moliere,1622—1673)。他身兼喜剧作家、演员、戏剧活动家,同时还是法国喜剧芭蕾的创始人。古典主义促成了戏剧和舞蹈艺术的结合,其中最重要成就便是芭蕾舞剧的诞生,莫里哀在其中起到了独特的作用。作为一门综合性的舞台艺术,芭蕾 17 世纪在法国宫廷形成。1661 年,法国国王路易十四下令在巴黎创办了世界第一所皇家舞蹈学校,确立了芭蕾的五个基本脚位和七个手位,使芭蕾有了一套完整的动作和体系。法国剧作家泰奥菲勒·戈蒂埃创作的《吉赛尔》(*Giselle*)是浪漫主义

芭蕾舞剧的代表作,这部舞剧第一次使芭蕾的女主角同时面临表演技能和舞蹈技巧两个方面的严峻挑战。古典主义在绘画领域同样起着主导性的作用。以复兴古希腊罗马艺术为旗号的古典主义艺术,早在17世纪的法国就已出现,18世纪50年代至19世纪初风靡西欧。它力求恢复古典美术的传统,强烈追求古典式的宁静凝重和考古式的精确,偏重理性,注意形式的完美,重视线条的清晰和严整。与衰落的巴洛克、洛可可相对,它代表着一股借复古以开今的潮流,并标志着一种新的美学观念形成。所谓新古典主义也就是相对于17世纪的古典主义而言的。同时,因为这场新古典主义美术运动与法国大革命紧密相关,所以也有人称之为"革命的古典主义"。新古典主义在法国著名画家达维德和安格尔的领导下达到顶峰,达维德的代表作有《马拉之死》,安格尔的代表作有《泉》等。

浪漫主义起源于中世纪法语中的Romance(意指"传奇"或"小说")一词,"罗曼蒂克"一词也由此音译而来。音乐中的浪漫主义在时间上晚于古典主义,但在相关门类艺术中却是较早兴起的。浪漫主义音乐作品强烈地表现出自己的癖好,这与受形式支配的古典主义格格不入。有人形容古典主义音乐像线条一样鲜明;而浪漫主义音乐则偏重于色彩和感情,并含有许多主观、空想的因素。但这只是原则上的区别。古典主义音乐大师贝多芬的晚期作品已被认为开了浪漫主义的先河,除了前面提到过的舒伯特和韦伯外,浪漫主义运动内部还形成了两个不同的流派,一个是以柏辽兹、李斯特、瓦格纳为代表的激进派,另一个是以门德尔松、勃拉姆斯、布鲁克纳为代表的保守派。绘画方面,浪漫主义是19世纪初叶兴起于法国画坛的一个艺术流派。这一画派摆脱了当时学院派和古典主义的羁绊,偏重于发挥艺术家自己的想象和创造,创作题材取自现实生活、中世纪传说和文学名著等,有一定的进步性。代表作品有籍里柯的《梅杜萨之筏》、德拉克洛瓦的《自由引导人民》。画面色彩热烈,笔触奔放,富有运动感。

印象主义在19世纪60—70年代以创新的姿态登上法国画坛,其锋芒是反对陈旧的古典主义画派和矫揉造作的浪漫主义。印象主义画家提倡户外写生,直接描绘在阳光下的物象,并根据画家自己眼睛的观察和直接感受,表现微妙的色彩变化。早期印象派分为两派,以

莫奈为代表的注重色彩,以德加为首的注重形体造型。后印象派认为绘画不应拘泥于客观自然主义的描写,强调主观理性和自我情感、个性的表现。在他们之前还应提到马奈(Edouard Manet, 1832—1883)。作为19世纪印象主义的奠基人之一,马奈深深影响了莫奈、塞尚、凡·高等新兴画家,进而将绘画带入现代主义的道路上。法国堪称现代主义绘画乃至现代主义艺术的动力源和中心,而P.塞尚(Paul Cézanne,1839—1906),这位在作品中追求绘画语言的几何结构和形体美感的后印象主义代表人物,从19世纪末便被推崇为"新艺术之父",西方美术界又称他为"现代艺术之父"或"现代绘画之父"。与塞尚同时,后印象主义画家还有法国人保罗·高更(Paul Gauguin,1848—1903)和荷兰人文森特·威廉·凡·高(Vincent Willem van Gogh,1853—1890),后者是表现主义的先驱,深深影响了20世纪艺术,尤其是野兽派与德国表现主义。其代表作如《星夜》《向日葵》与《有乌鸦的麦田》等,现已跻身于全球最广为人知与昂贵的艺术作品行列。高更的艺术观点受象征主义观念驱使,不满足于印象主义绘画,代表作《我们从哪里来?我们是谁?我们往哪里去?》(1897)用梦幻的形式把读者引入似真非真的时空延续之中,他与塞尚、凡·高合称后印象派三杰。印象主义在19世纪后期的音乐中也有独到的表现,它们所采用的技巧和达到的效果同印象主义绘画相似。印象主义音乐并不通过音乐来直接描绘实际生活中的图画,而是更多地描写那些图画给人们的感觉或印象,渲染出一种神秘朦胧、若隐若现的气氛和色调。其代表人物是法国音乐家德彪西,其歌剧《佩利亚斯与梅丽桑德》,管弦乐《牧神午后》《春天》《大海》《意象集》,还有他的钢琴曲都是印象主义音乐中的扛鼎之作。除此之外,法国作曲家拉威尔、杜卡和意大利作曲家雷斯庇基也是印象派音乐的标志性人物。

在西欧主要民族相继登上艺术巅峰的同时,位居东欧的俄罗斯创造了自己别具一格的艺术。

19世纪前期是俄罗斯民族艺术的奠定时期。18世纪中期成立的皇家美术学院,在半个多世纪中逐步培养了一批本民族的艺术家。19世纪中期以后至20世纪初,俄罗斯艺术即经历了从批判现实主义到含有形式主义和唯美主义因素的新流派的出现,其中批判现实主义最

为辉煌,在世界艺坛占有重要的位置,它与当时的法国艺术并驾齐驱,组成了文艺史上璀璨夺目的一串明珠。著名的俄罗斯美术大师有列维坦、苏里柯夫、克拉姆斯科伊等。列宾(1844—1930)作为19世纪后期伟大的俄罗斯批判现实主义绘画大师,以其丰富、鲜明的艺术语言创作了大量的历史画、肖像画,展示当时俄罗斯社会生活如此广阔和全面,这是任何一个画家都无法与之比拟的。其著名代表作有《伏尔加河上的纤夫》等。

音乐和舞蹈方面,俄罗斯在18世纪前主要为宗教音乐,非宗教音乐直到18世纪才开始流行,并在俄罗斯启蒙思潮的影响下,形成了俄罗斯作曲家学派。19世纪初的俄罗斯音乐进入了辉煌时期,显示出强烈的浪漫主义倾向,涌现出一批堪称世界一流的伟大音乐家,柴可夫斯基(1840—1893)是其中最杰出的代表,《悲怆交响曲》《天鹅湖》等名作直接或间接地影响了很多后来者。与音乐情况相对应,19世纪欧洲浪漫主义芭蕾走向衰落,复兴芭蕾的历史使命落在俄罗斯艺术家的肩上,此时期出现了《睡美人》《天鹅湖》《胡桃夹子》等经典名作,从19世纪40年代起,还形成了新的学派——俄罗斯舞派。俄罗斯舞剧崇尚现实主义传统,早期的很多作品至今仍具有强大的舞台生命力。珀蒂帕尝试将舞蹈交响化,柴可夫斯基则首度将交响音乐带入舞剧,诸多名作至今仍被奉为交响舞蹈的范例。20世纪初,俄罗斯芭蕾已在世界芭蕾舞坛占据主导地位,拥有自己的保留剧目、表演风格和教学体系,也涌现出一批充满革新思想的编导和表演人才,他们反对程式化舞台表演,提倡从音乐出发编排舞蹈,戈尔斯基和福金就是其中的代表人物。1913年成立的永久性剧团——"佳吉列夫俄罗斯芭蕾舞团"巡演欧美各地,影响巨大,把由俄罗斯保存的经典剧目送回西欧,促成欧洲芭蕾的复兴。

进入现代,作为欧洲古典音乐艺术的延伸,美国的蓝调音乐和爵士乐成了一支不可忽视的后起之秀。

蓝调(Blues,亦称布鲁斯)的产生是为了抒发演唱者个人的忧郁情感,这种以歌曲直接陈述内心想法的表现方式,与当时白人社会的音乐截然不同。著名作曲家首推威廉·克里斯托弗·汉迪(W. C. Handy,1873—1958),这位出生于美国亚拉巴马州的"蓝调之父",创

作了许多知名的蓝调音乐,例如 St. Louis Blues、Yellow Dog Blues、Aunt Hagars Blues、The Memphis Blues、Beale Street Blues 等等。爵士乐(Jazz)是一种起源于非洲的音乐形式,由民歌发展而来。爵士乐以多种形式呈现出繁荣景象,其乐曲风格极其耀眼,节奏一般以鲜明、强烈为主。自诞生之初,爵士乐就吸引了众多的专业作曲家。1920年,指挥家保罗·怀特曼组织了一支专门乐队,将改编的爵士乐作品带进了音乐厅。这种新潮流引起了许多"严肃"的爵士乐爱好者的激烈反对,然而,正是从这以后,爵士乐在美国和欧洲家喻户晓,受到广泛的欢迎。格什温的《蓝色狂想曲》(1924)在这时诞生,演出后几乎立即引起轰动。欧洲作曲家也有许多以爵士乐为基础或是受爵士乐影响的作品。在不到一个世纪的时间内,这种名叫爵士乐、具有显著美国特色的音乐从默默无闻、起源于民间的音乐发展成为美国本土产生的最有分量的艺术种类。二战后蓝调对爵士乐的影响巨大,以致有许多人认为 Jazz 是从 Blues 演变来的音乐中的一支。

五、艺术现代化与世界艺术革命

文艺复兴之后,伴随着思想文化领域的巨大变革,欧洲的政治、经济乃至军事实力也是突飞猛进,更通过殖民方式将影响和势力延伸到世界各地。与此同时,处于巅峰时期的欧洲艺术也在空前地拓展空间,它们使得曾拥有玛雅、印加、贝宁、津巴布韦等原始文明的美洲、非洲艺术失去了进一步提升发展的机会,也使得印度、中国这样的古文明区域迅速地西化,民族艺术在现代化的同时进行了前所未有的变革。一句话,艺术的现代化进程对世界产生了无与伦比的影响。也正是在这样的背景下,现代艺术和后现代艺术作为 20 世纪艺术创新和现代化的代表载入史册。

现代主义乃 20 世纪以来欧洲兴起的具有前卫特色、与传统文艺分道扬镳的各种文艺流派和思潮,又称现代派。现代主义的派别很多,诸如表现主义、未来主义、象征主义、意象派、意识流、黑色幽默、存

在主义、荒诞派戏剧、新体小说、魔幻现实主义等等。理论上，现代主义艺术最早从康德的先验论哲学中汲取养料，又受到尼采、弗洛伊德、柏格森、荣格、萨特等人的哲学、心理学的巨大影响。在实践层面，法国人杜尚则是现代主义艺术最突出的代表。杜尚对传统艺术观的否定，最典型地体现在两件作品中：一是给达·芬奇的传世名作中的蒙娜丽莎画胡须；一是在小便池签上名作为他的作品。他的惊世骇俗的观点和做法在艺术界和理论界均引起了一场革命，在相当程度上决定了20世纪现代主义的理论走向。值得指出的是，由于二战前后政治及思想文化情势的演变，包括杜尚在内的欧洲现代主义领军人物后来大多进入美国，从而促成了世界艺术中心的位移。1913年美国纽约举办的军械库展览会（Armory Show）是现代主义开始大举进入并扎根于美国的标志。

绘画方面，现代主义是进入20世纪后与西方传统截然不同的美术流派的总称。时间上可以追溯到法国的印象主义。20世纪之后，现代主义绘画如狂飙突起，流派繁多，地域也由法国扩展到欧洲，其中较为显著的有野兽派、表现派、立体派、超现实主义、未来派、抽象派等等。它们在艺术形式和表现手段上标新立异，以象征、变形或抽象符号来折射、隐喻、暗含外部世界，表现悲观、扭曲、失落的思想或狂热、烦躁、激动的情绪。这一切都是西方现代社会与现代精神生活的艺术写照。主要代表有法国的马蒂斯、布拉克，西班牙的毕加索、达利，俄罗斯的康定斯基和意大利的博乔尼、塞维里尼等。

"现代雕塑艺术"，是指以法国著名雕塑家罗丹及其两大弟子马约尔和布德尔为代表的西方雕塑艺术。雕塑家们企图摆脱古典雕塑的束缚，追求新观念和新价值，并采用新的表现形式，这种艺术流派统称现代派。现代派的艺术家们远离理性，接近感性，不再模仿自然，开始"脱离自然""安排自然""表现自然""解剖自然""感受自然"，把自己融化到自然中去。罗丹（Auguste Rodin, 1840—1917）的代表作品《青铜时代》《思想者》《雨果》《加莱义民》和《巴尔扎克》等都表现了大胆的创新和突破。可以说，罗丹用他在古典主义时期锻炼的成熟而有力的大手，用他不为传统束缚的创造精神，为新时代打开了现代雕塑的大门。正如诗人但丁在欧洲文学史上的地位，艺术史上，罗丹被公认为是旧

时期(古典主义时期)的最后一位雕刻家,又是新时期(现代主义时期)最初一位雕刻家,其创作对欧洲近代雕塑的发展有着较为广泛的影响。

戏剧方面,现代主义可以分为广义和狭义两大块。广义的现代主义戏剧也称先锋戏剧,包括表现主义、象征主义、唯美主义、存在主义、未来主义等多种风格流派,内容庞杂,以至通常被认为与现代主义距离较远的东德戏剧家布莱希特和苏联戏剧家梅耶荷德也可以放在广义的现代主义戏剧中介绍。狭义的现代主义戏剧则比较单纯,一般认为即指荒诞派戏剧。"荒诞派戏剧"这一名词,最早见于英国戏剧评论家马丁·艾思林1962年出版的《荒诞派戏剧》一书。荒诞派剧作中最先引起注意也是最典型的,是贝克特的《等待戈多》(1953)。其他著名的荒诞派剧作有尤涅斯库的《秃头歌女》《椅子》,热内的《女仆》《阳台》,品特的《一间屋》《生日晚会》,等等。荒诞派戏剧的哲学基础是存在主义,否认人类存在的意义,认为人与人根本无法沟通,世界对人类是冷酷的、不可理解的。他们对人类社会失去了信心,这正是第二次世界大战后西方社会现实在意识形态上的反映。在艺术上,荒诞派戏剧反对戏剧传统,摒弃结构、语言、情节上的逻辑性、连贯性,常以象征、暗喻的方法表达主题,用轻松的喜剧形式来表达严肃的悲剧主题。荒诞派戏剧在西方剧坛享有极高的声誉,但它的全盛时期实际上在艾思林《荒诞派戏剧》一书出版时已经过去,作为一种强大的戏剧潮流已成为陈迹。但这一戏剧流派对西方剧坛的影响是深远的,20世纪60年代后风行的后现代主义戏剧由其直接催生,上述荒诞派戏剧家后来皆程度不等地转向了后现代主义,有研究甚至直接将他们当作后现代主义论述。

与绘画和戏剧艺术相对应,现代主义在建筑和设计领域也获得了独到的地位与影响。在这方面,法国人同样作出了令人难忘的成就。柯布西耶(Le Corbusier,1887—1965)是20世纪现代建筑运动的激进分子和主将,他和格罗皮乌斯、凡德罗、赖特并称为现代建筑派或国际形式建筑派的主要代表,萨伏伊别墅、朗香教堂和马赛公寓是其设计的现代主义建筑的经典代表。然而,就世界级影响而言,现代建筑设计的荣光却不在法国,而在德国。具有里程碑意义的应是德国的包豪

斯。在20世纪大部分室内设计师的心中,现代经典等于包豪斯。包豪斯是德国建筑大师瓦尔特·格罗皮乌斯(Walter Gropius,1883—1969)于1919年在魏玛成立的学校,该校在历史上第一次提出建筑和设计应该随着工业时代的发展而发展,主张工业与艺术结合,从而开创了现代主义的设计思潮,成为建筑史、设计史和艺术史上最重要的里程碑。不过,由于二战前后历史因素的作用,以格罗皮乌斯为代表的经典现代主义设计已由欧洲开疆拓土,跨洋渡海到了美国,成了20世纪艺术中心转移的历史象征。

除去建筑设计以外,现代主义音乐同样在大洋彼岸的美国绽开了花朵。

广义上说,现代音乐泛指19世纪末20世纪初印象主义音乐以后直到今天的全部西方专业音乐创作。就狭义而言,现代音乐特指20世纪中所创作的有现代主义特殊风格的作品。我们知道,现代主义的绘画、戏剧以及早期的现代主义建筑设计标志着欧洲尤其是法国现代主义艺术的勇敢创新,其中心地位就此确立,然而,随着以包豪斯为代表的现代主义建筑设计教育二战前后向美国转移,20世纪人类艺术中心即出现了变化的新趋势。这一点在现代主义音乐有着同样的体现。

和浪漫主义及以前的西方传统音乐相比,现代主义音乐不仅基本法则发生了非常大的变化,而且风格也十分多样化。由于各个作曲家所采纳的途径、手段不同,因而流派之间、作曲家之间以及作品之间都呈现出比以往任何时候都更为复杂的面貌,在音高、节奏、音色、力度、组织结构法等方面,也都实现了前所未有的突破。作曲家获得了更多、更丰富的创作手段,但是由于这些技法常常越出了人们的听觉习惯和熟悉的音乐思维的范畴,听众与现代音乐之间常常出现较大的隔阂。现代主义音乐的代表人物主要有美籍奥地利作曲家勋伯格和美籍俄罗斯作曲家、指挥家斯特拉文斯基。勋伯格(1874—1951)为20世纪"表现主义"乐派的主要代表人物,代表作有弦乐六重奏《升华之夜》(1899)、《古雷之歌》(1900—1901)、交响诗《普莱雅斯和梅丽桑德》(1903)等。斯特拉文斯基(1882—1971)作品众多,风格多变,从早期的印象派和表现主义到中期的新古典主义,晚年更是混合使用各种现代派手法。代表作有舞剧组曲《火鸟》(1910),舞剧《彼得鲁什卡》

(1911)、《春之祭》(1913)等。

　　与音乐密切相关的艺术种类是舞蹈,20 世纪美国艺术占据世界中心的主要标志便是现代舞。现代舞是 20 世纪初盛行的一种与古典芭蕾相对立的舞蹈派别,其先驱公认为是美国舞蹈家伊莎多拉·邓肯(Isadora Duncan,1877—1927)。邓肯认为古典芭蕾会造成人体的畸形发展。她向往原始的纯朴和自然的纯真,主张舞蹈家要"身心和谐","灵魂的语言将由身体的自然动作给予表达"[①]。她脱去舞鞋和紧身舞衣,随心所欲地自由舞蹈,给舞坛带来一股清新纯朴之风,为现代舞的产生准备了思想条件。对现代舞同样有着独到贡献的还有露丝·圣-丹尼斯(Ruth St. Denis,1877—1968),她于 1906 年开始舞蹈生涯,广泛吸收埃及、希腊、印度、泰国以及阿拉伯国家的舞蹈文化,形成了一种具有东方神秘色彩的、表现了一种宗教精神的现代舞。在圣-丹尼斯的学生中,M. 格雷厄姆、D. 汉弗莱成为美国现代舞的代表,特别是格雷厄姆,她的名字几乎成了现代舞的代名词。当然,谈论现代舞也不能忘记欧洲。系统地为现代舞派建立起一套较为完整的理论和训练体系的,是匈牙利人鲁道夫·拉班(1879—1958),他创造了一种被称为自然法则的训练方法,把人体动作的构成归纳为"砍、压、冲、扭、滑动、闪烁、点打、飘浮"等八大要素,这种方法被誉为"拉班舞谱",至今仍具世界影响。拉班的学生维格曼把他的理论,通过创作实践变成了舞蹈作品,使现代舞理论具体化。第二次世界大战前,以维格曼为首的德国现代舞坛,一直是世界现代舞的中心。后来由于纳粹政权的反对,现代舞在德国被取缔,中心转向美国。但现代舞在美国的发展是曲折的,现代舞的先驱邓肯和圣-丹尼斯都不是在美国而是在欧洲首先得到承认并获得成功的。当她们在大西洋彼岸名声大振之后才引起美国人的注意。美国没有自己的传统舞蹈文化,现代舞一旦被接受后,马上受到了重视,几乎成了美国本土的舞蹈文化。

　　现代主义艺术家以反抗传统经典为旗帜,但随着他们的主张越来越为人们所接受,他们自身也成了经典,而这与 20 世纪艺术的创新精神格格不入,于是,后现代主义应运而生。

① 引自《邓肯论舞蹈艺术》(张木楠译),上海文艺出版社 1985 年版,第 59 页。

后现代主义(Post Modernism)一词最早见于西班牙人弗·奥尼斯1934年编选的《西班牙暨美洲诗选》一书①。20世纪50年代末至60年代初,关于后现代主义的理论争鸣出现在美国文化界并逐渐延伸至欧洲大陆,成为一个家喻户晓的用语,又称后现代派。对于后现代主义这一概念,西方史论家们的说法颇不一致。作为思想基础,能够为后现代主义大略性表述的哲学文本,可以追溯到法国的解构主义。但就动力源泉和流行区域而言,和成熟并风行于欧洲的现代主义不同,后现代主义中心就是在美国,首先在纽约的建筑设计领域出现了后现代主义风格,纽约和巴黎分别占据后现代主义和现代主义中心的地位。严格地说,后现代主义是不能与现代主义截然分开的。后现代主义加以弘扬的许多方法与原则,在现代主义的美术中已经尝试过、试验过,只是在后工业社会里把个别的方法和原则加以极端地发展和夸张。后现代主义在某些方面也确实是现代主义的反拨。然而,现代主义的审美原则仍然强烈地影响着当代西方的美术家们。新表现主义、新超现实主义、新抽象等流派在80年代的兴起,多少说明了这个问题。绘画领域,开后现代主义艺术先河的是抽象表现主义,它将超现实主义倡导的表现潜意识的创作理论加以发挥,并赋予画家主体的行动。之后出现的色面绘画、硬边抽象和后色彩性抽象的共同特征在于强调色彩作为独立艺术语言的美学价值。严格说来,真正的后现代主义始于波普艺术,它将象征消费文明和机械文明的废物、影像加以堆砌和集合,以示现代城市文明的种种性格、特征和内涵。

波普一词源于英语的"Popular",有大众化、通俗、流行之意。它反映了美国20世纪50年代大众文化和20世纪60年代波普美术的影响,认为艺术不应仅供少数人享用,而应走向普通大众,进入每一个人的生活。因此要打破艺术与生活的界线,打破一切传统的审美观念。最早进行这方面创新的是英国人理查德·汉密尔顿(Richard Hamilton,1922—2011),他所追求的品质是通俗、短暂、风趣、性感、噱头、迷人,还必须是廉价的,能大批量生产的。他以惊人的敏锐认识到通俗文化的潜力:"通俗艺术作为不同于美术的一个部分,今天并不存

① 参见王潮:《后现代主义的突破——外国后现代主义理论》,敦煌文艺出版社1996年版。

在。波普艺术今天的对等物是消费者的产物,它有众多的人口来消受,由巨大的娱乐机器来创造……其结果是高度的个性化和老练,但也有其健康的活力。"[1]汉密尔顿的观点道出了20世纪50年代伦敦和纽约年轻画家的愿望——寻求独特的时代气质,他也被公认为是波普之父。他给波普艺术所下的定义是对当时流行文化特征的一种概括,同时他也奠定了波普艺术的创作方法,冲破了原有绘画的界限,对英国设计乃至后来国际上的设计风潮都产生了极大的影响,在由现代主义向后现代主义的转折中迈出了第一步。与汉密尔顿差不多同时的安迪·沃霍尔(Andy Warhol,1928—1987)也是对波普艺术影响很大的艺术家,他在创作中大胆尝试凸版印刷、橡皮或木料拓印、金箔技术、照片投影等各种复制技法,代表作为《25个彩色的玛丽莲·梦露》等。美国后现代艺术领军人物还有罗伯特·劳森伯格(Robert Rauschenberg,1925—2008),他出生于美国得克萨斯州,于1949年进入"艺术学生联盟",并开始从事舞台与服装设计。他以抽象表现主义风格试验摄影设计与绘画,逐渐发展出个人的独特艺术风格——融合绘画,代表作《驳船》创作于1962—1963年。劳森伯格运用拼贴技术、丝网印,把大众图像和他的混合作品中的各种物品放进这幅作品,从而把两维平面绘画和三维雕塑结合起来,创造了一种美国式艺术形式,新一代年轻艺术极力追求新的美学表现在这幅作品中一览无余。

后现代主义在音乐领域同样有着得天独厚的发展。后现代音乐包括解构的音乐、无机拼贴的音乐、广场音乐、媒体音乐等类型。波普概念兴起之前,美国盛行的是平民大众色彩浓厚的蓝调音乐,后现代时期,音乐发展到了一个极端,似乎变成了单纯感官的东西,是反理性的。后现代时期音乐不再称为"作品",而称为"文本",它是无深度、无主体、碎片化的堆砌平面式的陈述。值得肯定的是,艺术家们以超乎寻常的勇气和大胆的革新试验,显示了他们对于传统文化的批判和否定。伴随着后工业社会高科技手段而出现的电子音乐、偶然音乐、具体音乐、危险音乐、生物音乐等就是这些革新试验的表现形式,符合

[1] [英]安德鲁·格雷厄姆-狄克逊:《理查德·汉密尔顿——波普之父》(高岭译),《世界美术》1992年第1期。

艺术的创新本质。然而,后现代主义音乐使一切都成为可能,一切意义都成为合理。它打破了乐音和噪音的区分,这就陷入了误区。以致有论者直言:"它以高雅音乐的沉沦同通俗艺术合流为出路,这是艺术的自戕行为。"[1]除了极度反叛性和过分生活化以外,后现代主义音乐的另一特征是零散化,即主体的消失。主体作为现代哲学的元话语,标志着人的中心地位和为万物立法的特权。在后现代主义中,主体丧失了中心地位,已经零散化而无自我的存在了。世界不再是人与物的世界,而是物与物的世界。追求纯肉欲的感性支配,人的能动性和创造性消失了,只有纯客观的表现,而无丝毫表现的热情。后现代主义音乐也随主体的消亡而呈现出音乐碎片化的无中心状态。于是旋律的美感丧失了,人们对艺术的审美态度也随之破坏了。随着后现代主义音乐零散化的表现,我们也看到后现代主义音乐的另一特征——平面感。"平面感",又称浅表感,指作品审美意义的深度丧失。作品不可解释,只能体验。后现代音乐拆解了深度模式,它反英雄主义、反精英文化,不追求深度,只求表象,不重结果,只重过程。非音乐厅方式还通过电视与音像公司操作、录音棚制作、电子虚拟、MTV、CD等数字化音乐产品等等来实现。其后现代特征表现在消解现实与虚幻的界线,母本意义消解的复制品之间的无差别,消费者自主权的确立伴随着被消费音乐产品的可改变性或不确定性,精英主义音乐地位的消除,人机互动方式代替音乐厅"强权式灌输"等等。后现代主义音乐代表人物为迈克尔·约瑟夫·杰克逊(Michael Joseph Jackson,1958—2009),是一名在世界各地极具影响力的流行音乐歌手、作曲家、词作家,同时又是舞蹈家、演员、导演、唱片制作人、时尚引领者,被誉为"流行音乐之王"。在中国乐坛上,崔健(1961—)及其所创作的摇滚乐被认为是有其后现代主义意义的。崔健被誉为中国摇滚乐开山之人,有"中国摇滚教父"之称。成名曲为1986年的《一无所有》。

　　后现代主义在戏剧中的表现为后现代戏剧。就时间先后而言,后现代主义戏剧相对于其他艺术体类而言发育得比转迟缓,主要孕育、流行于20世纪60年代的欧洲和美国。后现代主义戏剧被定位为非

[1] 王岳川:《后现代主义文化研究》,北京大学出版社1992年版,第22页。

线性、非文学、非现实主义的创作,非推论和非封闭的演出,思想上它以"残酷戏剧"理论和"质朴戏剧"理论为其先导,带有解构性、不确定性和反权威性,主张"非语言、非剧本",以演员个人表演为艺术核心,主张以物质语言为戏剧的强力表现手段,强调表演要在与观众的交流中实现。目前经常被提及的后现代主义戏剧代表人物,被许多评论家和戏剧家奉为先驱的阿尔托和格洛托夫斯基不必说,其他还有波兰人凯恩特(倡导"零的戏剧"和"死亡戏剧")、意大利人尤金尼奥·巴尔巴(奥丁剧院和国际戏剧人类学学校之创办者)、法国人阿里亚娜·姆努什金(标举"集体创作戏剧")、巴西人奥古斯都·博奥(倡导"被压迫者戏剧")、波兰人耶日·格洛托夫斯基(主张"作为媒介的艺术"),以及德国人皮纳·波希和海纳·穆勒等等。创作方面,海纳·穆勒(1929—1995)的《哈姆雷特机器》被誉为后现代主义戏剧的范本。1966年,英国人汤姆·斯托帕德同样根据莎士比亚名剧再创造了《罗森克兰茨和吉尔登斯特恩都已死去》一剧,于1967年4月11日首演于伦敦的老维克剧院并且一举成名。此后,该剧在世界各国上演,成为许多专业剧院及教学剧院的保留剧目。作为后现代主义的中心,美国戏剧家自然也不遑多让,他们后来居上,主要代表有理查德·谢克纳(倡导"环境戏剧")、理查德·福尔曼(标举"本体论—歇斯底里戏剧")、罗伯特·威尔逊(鼓吹"视像戏剧")等。作品也比较众多,著名的如理查德·谢克纳的《酒神在1969年》,理查德·福尔曼的《天使之面》《大象之步》《中国旅馆》《西拉维医生的神奇剧场》《十五分钟事件》,罗伯特·威尔逊的《致维多利亚女王的一封信》《斯大林的生活和时代》《卡蒙泰因和加德尼娅·泰罗茜》,杰克逊·麦克劳的《新婚少女》《鲜艳的罂粟》,以及保尔·福斯特的《球》、杰克·盖尔伯的《毒品贩子》等。

通过现有作品分析,不难看出后现代主义戏剧不仅标志着艺术形式脱胎换骨的改造和革新,而且也意味着戏剧创作和表演方式的极大混乱。作品所展示的世界是荒谬的、腐朽的,是充满了血污的,其中也蕴蓄着"痛苦""忧郁"和"焦虑";在这些方面,它似乎是现代主义艺术的延伸。但是,它们的不同却又使你看到后现代主义戏剧的这样一种特征:"痛苦着且玩味着痛苦又对这痛苦和玩味感到无聊;忧郁着而且

自我意识到忧郁又对这忧郁和忧郁意识加以表面化的笨拙表演,焦虑着而且迷失在焦虑中又对这无底的焦虑进行语言游戏。"[1]然而,后现代主义戏剧的杂凑、混合、拼贴绝不是简单的结构上的组合,在这些混合中,它所展示的是一个为现实主义、现代主义戏剧所难以名状的情绪、感情、意识……是西方后工业社会中产生的一种极端反传统的艺术运动。它针对传统的戏剧观念进行创造,集中表现了西方社会中人们的情绪与处境。

电影中同样有着后现代主义的辉煌。后现代主义电影流行于20世纪后半叶,代表作有《变色龙》(Zelig,1983)、《阿甘正传》(1994)、《21克》(2003)等。在盛行美国的后现代语境下,以科技理性为基础的、以单一的标准去裁定进而统一所有话语的现代"元叙事"在后现代语境下势必被瓦解,而电影在这个瓦解过程中大致表现出两个倾向。一个是元叙事的合法性由于其基础的终结而遭质疑。传统的元叙事电影遵循的是以英雄为中心的堂而皇之的叙述模式,而后现代电影倾向于将堂皇叙事的社会的语境(如圣贤英雄、解放拯救、光辉的胜利、壮丽的远景等)散入叙事语言的迷雾中,使观众对堂而皇之的历史言论,或历史上的伟大"推动者"和伟大的"主题"产生怀疑,并以平凡的小人物、平凡的主题、平凡而琐碎的故事取而代之,或利用堂皇叙事与平凡话语间的杂糅、拼贴和交替衍生来反衬、嘲弄元叙事的理性。另一个是后现代电影并不把元叙事所追求的共时(即通过同一性的中心维系作用实现整体思想的一致,如电影"梦幻般完美的故事""逻辑缜密的对白""封闭的结构"以及"完满的结局"等)看作是自己的终极目的,后现代作品更倾向于打破求同的稳定模式,而强调差异的不稳定模式,或者说提倡语言游戏的异质多重本质,即多元式的话语异质。怀疑也是后现代电影的一部分,像影片《变色龙》或《阿甘正传》那样,后现代影片总是一次次把我们带入近乎真实的历史环境中,却又一次次引导我们去怀疑其来源的真实性,继而质疑历史真实的绝对客观存在,使得历史的距离感和单一的意思固守荡然无存。

[1]　王岳川:《后现代主义文化美学景观》,《北京大学学报(哲学社会科学版)》1992年第5期。

要在有限的篇幅里对延续三万年的人类艺术作简明扼要的描述自然难度很大,也不可能做到面面俱到,况就具体的艺术家、艺术品及艺术现象而言,本文的描述大多借重于已有成果和学界共识,这是需要交代清楚的,但并不是说没有自己的东西。如文章开头所言,本文的创新体现在两方面,一是建立在一般艺术学理论基础之上,努力打通融会各艺术门类;二是以文化地理学理论为指导,揭示围绕主流艺术所在区域的人类艺术发展中心,试图勾勒出一条东西方交替发展的艺术史脉络。当然这也不是笔者关起门来自说自话,法国艺术史家热尔曼·巴赞在其名著《艺术史》一书中曾明确指出:

> 两个先进文明的地带,一是欧亚大陆的东方,一是欧亚大陆的西方,均尽可能地开拓造型艺术。这两个地区之间的不同之处不应该使我们看不到两者潜在节奏的类似。①

这是西方学者自己在突破"欧洲中心论"束缚而将视野拓展到了世界,也使得我们今天建立全方位和系统的世界艺术史有着更大的必要性和紧迫性。

① [法]热尔曼·巴赞:《艺术史》(刘明毅译),上海人民美术出版社 1989 年版,第 644 页。

审美解放与艺术变迁[①]
——兼谈中国艺术史的分期问题

一百多年前,黑格尔在德国柏林大学的美学讲演中明确提出了"审美带有令人解放的性质"的著名论断[②],自那以来,审美解放即成为美学领域经常出现的话题。然而到目前为止,所有谈论大多停留在纯理论阶段,缺乏历史的验证,且局限在审美欣赏和艺术接受角度。今天看来,审美解放的核心在于美的发现,既是接受,也是创造,既可据以理论分析,又可用于历史归纳,对于我们考察和阐释艺术史尤其具有理论参考价值。

在中国历史上,意义重大而深远的思想解放和文化转型时期很多,但与审美解放、艺术发展密切相关的莫过于汉魏交替、宋元之际、五四新文化运动。具体说来,虽然表现形态不一,但客观上皆促成了对既有观念和社会规范的冲击和更新,有助于人性的自由张扬。作为社会历史的一部分,中国艺术也在这种冲击和更新中,在实现了时代审美解放的同时完成了自身的形态演变。

① 本文为国家"985工程"东南大学"科技伦理与艺术"哲学社会科学创新基地阶段性成果之一,曾在第四届全国艺术学年会(济南,2008)上作过发言,此次发表前又作过一些修改补充。

② [德]黑格尔:《美学》第1卷(朱光潜译),商务印书馆1979年版,第147页。

一

严格说来,艺术史上的审美解放最早应当追溯到原始社会,从人类第一次将审美的因素赋予制造工具的过程开始,换言之,纯粹出于实用目的的粗制人工物(如原始打制石器)不应视作艺术品。以此衡量,第一个不纯粹出于实用目的的人工物的创意或第一个不纯粹出于使用目的的声响及行为应当看作艺术史的出发点。一方面,固然由于生产力水平低下,人类祖先物质匮乏,整天忙于衣食不暇,无力从事维系生存之外的精神生产,但即使出于提高劳动效率考虑而对工具的改进,精致化的过程也便是人们逐步从自我及固有观念的禁制下解放的开始,从而导致了以实用艺术为核心的人类早期艺术的诞生。另一方面,劳作的艰辛又总是和企求超自然力量庇护联系在一起,巫术的力量,加之片刻的休憩和娱乐,以及包括求偶在内的人与人之间的交往,必然促成精神领域中美被发现和应用,借用科林伍德的话表述,这一历史发展阶段的艺术应被视作"巫术艺术"[①]。这一点当然是指整个人类的共同经历,但无疑也适用于中国。由于历史久远,许多场景无法复原,我们无法确切得知第一件艺术品的创制信息,但理论上完全可以作逻辑性的推断。原始时期的这次审美解放导致了石器、骨器、陶器以及岩画、原始歌舞等艺术史第一次浪潮的涌现,由此开始了中国艺术史上以实用艺术为主流的第一个发展时期——上古时期。

上古,史学界一般是指有文字留存的商周秦汉诸王朝,而不包括原始社会,和我们这里艺术史分期略有不同。这不奇怪,本来艺术史分期即与王朝更替、政治变动没有必然的关系。就艺术精神而言,所谓原始艺术与文字产生以后的艺术并无本质上的区别。当然,上古艺术还可作进一步划分。作为中国艺术史第一个浪潮的上古艺术并没

① [英]罗宾·乔治·科林伍德:《艺术原理》(王至元、陈华中译),中国社会科学出版社1985年版,第70页。

有随着原始社会的解体而中断,如果说以石器和陶器为代表的原始艺术构成了上古艺术第一阶段的话,进入夏商周等阶级社会后,以材质为核心主导的艺术设计及创作继续向前发展,与国家制度(祭器、礼器、乐器)密切相关的青铜器艺术构成了新时期艺术的主流,从而进入了上古艺术的第二阶段。和前一阶段一样,本阶段艺术同样不脱实用工艺的特点,只是由服务于原始宗教和生活必需转向服务于国家祭祀及礼乐制度而已。为着同样的服务目的,以《诗经》《楚辞》《大武舞》及"优孟衣冠"为代表的音乐和语言及表演艺术也在本阶段得到了发展。不仅创作,理论上同样体现着相关特色,《礼记》《乐记》《考工记》即为明显代表。故可将本阶段的艺术称为礼乐艺术。

百家争鸣一直被认为是我国古代史上一次重要的思想解放时期,儒家、道家、墨家、法家、纵横家、兵家、农家等构成中国传统文化思想体系的各种学说如雨后春笋,层出不穷。然而,这种解放更多出于解决哲学、伦理学等意识形态以及政治制度方面问题的目的,是文明社会试图建立思想规范的一种努力,即使《乐记》《考工记》这些今天看来与艺术活动密切相关的理论著作也不例外。尽管争鸣本身在某种程度上有助于时代精神的解放,但终究不是人类自身的生命解放,与审美解放无关,自然难以促成美的发现和创造,难以形成新的艺术样式。

上古艺术第三阶段应从秦王朝的建立开始,延及两汉时期。本阶段艺术已由材质(物质)向形制(精神)过渡,单一的礼乐功能开始渗入娱乐的成分。一方面,由石块、陶土构成并服务于防御和祭祀目的的长城、宫阙、陶俑、画像砖形成前所未有的规模,另一方面,继承《诗经》《楚辞》传统的乐府诗歌和汉赋已经脱离了礼乐及祭祀文化的轨迹,开始显示满足精神愉悦的特点。然而,由于大一统政治的建立,崇尚法家的秦帝国虽为独尊儒术的汉王朝所取代,但试图建立大一统思想控制的本质并没有改变,统治者将儒学上升为经学,标榜以孝治天下和察举征辟的选士制度使得朝野上下专注沽名钓誉,对身心的刻意约束无论如何不利于审美解放,如果说秦以前的艺术为礼乐服务因而可以礼乐命名的话,本阶段艺术可以为政治制度服务而成为政制艺术。

至此不难看出,随着时代变迁,上古艺术的内容和形式也在不断改变,自原始艺术、礼乐艺术到政制艺术,服务对象及功能均发生了巨

大变化,但除了少数文体如楚辞外大都为集体或无名氏创作,一以贯之的是主流艺术的实用功能和艺术创造见物不见人的时代特色。

二

以礼乐政治为最终归结的中国上古艺术随着东汉末年大一统政制的崩溃而终结,之后的中国艺术进入了具有自身特点的中古时期。

中古期划分的情况稍涉复杂。史学界一般定在魏晋至隋唐这一时期,我们则认为这一时期还应延伸到两宋。魏晋是中国艺术史又一个发生根本变革的时代,与大一统政治制度崩溃同时的是儒道合流、玄学兴起、佛教传入及道家宗教化,这一切皆注定了汉帝国独尊儒术的大一统思想的式微。"魏武好法术,而天下贵刑名;魏文慕通达,而天下贱守节。"①这并非曹氏父子力能回天,而是大一统社会崩溃和经学自身式微的必然结果。稍后嵇康著《释私论》倡言"越名教而任自然",更集中体现了当时文人士大夫摆脱经学精神束缚的思想解放特征。在这种社会大环境下人们开始由注重外在而转向注重自身,生命意识得到空前强化。《世说新语》专门设有《任诞》篇集中表现所谓"魏晋名士"和"名士风流",他们崇尚自然,主张任意自适,喜欢率性而为。另外还有《容止》篇,和当时盛行的宫体诗一样,公开关注男人的容貌、女人的体态,均为前所未有。20世纪20年代,鲁迅即曾明确指出:"曹丕的一个时代可说是'文学的自觉时代'。"②与他同时稍前,日本汉学家铃木虎雄所著《中国诗论史》也认为魏代是中国文学的自觉时代。③他们所指虽仅在于曹魏这个时代,但文学的自觉和独立是一个历史进程,曹魏的文学变革,正标志着这一进程的开始。作为艺术一部分的

① 《晋书·傅玄传》。
② 鲁迅:《而已集·魏晋风度及文章与药及酒之关系》,载《鲁迅全集》第2卷,人民文学出版社1973年版。
③ 参见铃木虎雄:《魏晋南北朝时代的文学论》,载《中国诗论史》(许总译),广西人民出版社1989年版。

文学如此，整个艺术史发展进程同样也不例外。思想和精神的解放有助于审美的解放。此前功能至上的实用艺术为此时期以绘画和书法以及清商大曲、参军戏、歌舞戏为代表的赏心悦目的娱乐艺术所取代，物质逐渐让位于精神。即使为亡灵和佛教宣传服务的南朝墓葬壁画、北朝寺院和佛像雕塑，也不无娱乐的成分，至多存在娱神和娱人之差而已。尤其是纸质绘画的兴起，标志着绘画作为建筑和墓葬一个附属部分历史的结束，一个崭新、独立的艺术样式从此登上了艺术史的舞台。与此同时，由曹魏钟繇、东吴曹不兴开始，经过画家顾恺之、陆探微、张僧繇、曹仲达，书法家王羲之、王珣、陶弘景，艺术史整体上结束了只有艺术品没有艺术家的历史。

由魏晋肇始的艺术新浪潮，经过南北朝直到唐宋继续汹涌澎湃，唐宋艺术继承了前代的传统而有了新发展。绘画方面，从展子虔、吴道子、李思训到荆关董巨，到南宋四家，人物画和山水画、寺院壁画和院体画、疏体和密体，内容、材质和技法日臻更新。书法方面，从欧虞褚薛、张旭、怀素到柳公权、颜真卿，到苏黄米蔡，行书和篆隶、楷书和草书，古风新体，各尽其妙。艺术家群体可谓尽呈风流，与此相呼应的还有融合音乐和语言艺术的唐诗宋词诸大家。雕塑方面，敦煌、云冈、龙门、大足、麦积山等佛寺石窟造像在继承和创新中继续发展，风格也由秀骨清相向丰腴伟硕演变。娱乐方面，清商大曲、西域歌伎发展演变为唐宋大曲和燕乐歌舞，参军戏、歌舞戏则逐步市场化，最终演变为勾栏瓦舍中的宋杂剧、金院本以至南曲戏文。这一切皆预示着重视接受主体的近古艺术时代即将到来。

三

近古，史学界一般是指宋代至清鸦片战争以前，系基于社会性质分析而将鸦片战争至五四运动之所谓"近代"排除在外的。我们认为，鸦片战争决定的是中国社会的性质而不是艺术史新的历史转折，不可能作为近古艺术划分阶段的依据，就是说，近古艺术下限不是以公元

1911年清王朝覆灭为标志,而是向后移至五四新文化运动。

公元13世纪元帝国的建立是古代史上特别引人注目的事件,它标志着我国历史上第一次由少数民族掌握了全国政权。元王朝的建立客观上是对中国古代以汉民族为主体的传统文化的巨大冲击,一度动摇了它赖以生存的精神支柱。如前所言,儒学体系自汉武帝"罢黜百家,独尊儒术"之后即成了汉民族传统文化的核心。[①] 汉末大一统社会随着黄巾起义和军阀混战崩溃之后,经学式微,儒学的统治地位第一次受到强有力的挑战,由此导致了曹魏时社会性思想解放和艺术自觉时代的开始,然而这种冲击和挑战来自内部,是汉民族文化在面临时代变革时所作的内部调适。统治者采取兼容佛道的思想政策,但并不意味着儒学失掉了它的正宗地位。至唐宋时,统治者将诗文作为国家选拔治国人才的科举考试的主要形式,以诗歌散文为主流的中国古典艺术终于发展到了繁荣阶段,这里面当然有艺术自身的发展规律在起作用,但显然也与儒家传统的艺术观念的鼓励和指导有关。宋代以后,理学大兴,儒家理论更加严密、充实,正统文化亦变得更加精致、高雅。从某种意义上说,随着儒家思想社会功能的强化,魏晋以后儒学艺术之间日趋分离的关系又有了一定程度的结合,而元帝国的建立则再一次拆散了这种结合并连艺术自身也发生了根本的变化。

艺术自元代伊始发生根本性变化的标志有二,一是元杂剧的崛起和元曲四大家的出现,显示了市俗戏剧综合性艺术已由此前受鄙视被贬斥而上升为社会文化的主流,歌舞音乐让位于戏曲音乐。二是赵孟頫及元四家为代表的文人画由此前偏于一隅而至此际蔚为大国,明清时期这种文人艺术更增加了文人书法和江南私家园林的成分。与此前艺术服务于礼乐、政治、宗教和统治者个人爱好不同,本时期中国艺术更重视市俗大众的需要,以及中下层文人士大夫力图挣脱外在精神束缚的情感宣泄,尤其是前者,它实际上代表艺术史新趋势。如果说上古艺术更多的是从艺术品角度发现美,中古艺术增加了重个人原创的艺术家的因素,近古艺术则在艺术品、艺术家之外看到了艺术的接受主体——市俗大众。明清传奇虽然在一定程度上出现了背离市场

① 参见徐子方:《挑战与抉择——元代文人心态史》,河北教育出版社2001年版。

规则的文人雅化倾向,但以弋阳腔传奇为代表的这一传统却始终充满了舞台生命活力,最终在清中叶以花雅之争、京剧占据舞台主流的结果为这一趋势重新拨正了方向。同样,明初绘画中以戴进为代表的浙派院体风格虽短暂地阻止了元代开始文人画的勃兴势头,但不久文人画即随着吴门画派的兴盛而再次前行,至晚明董其昌以艺坛盟主身份倡导"南北宗论",文人画再次成为画坛的主流。非但如此,自吴门画派开始,文人绘画也开始出现按质论价的市场运作苗头,清以后这种势头更是方兴未艾,扬州八怪、金陵八家乃至晚清海上画派将这一潮流推向了真正的艺术史主导地位。也正由于审美解放向市俗化趋势转变的影响,近古时期雕塑也由此前充满神秘张力的佛教造像而趋于装饰化和生活化,风格的转变并不必然表现为审美退化。

 近古艺术还具有中国古典艺术集大成的特点,特别是在中国历史上最后一个封建王朝的清代,这种集大成的特色更加明显。宫廷艺术、宗教艺术、文人艺术和市俗艺术,视觉艺术、听觉艺术和综合性艺术,所有曾经发生过的艺术形式大都能在清代找到生长乃至复苏的机遇,艺术品、艺术家和艺术受众一道构成了艺术王国的有机主体。这种集大成的特色还表现为对海外异域艺术的包容和消化,如果说明代的利玛窦博取中国最高统治者注意的是自鸣钟,明清之际的汤若望靠天文历法赢得了皇帝的崇信,那么清康熙时期入宫的德里格和郎世宁分别将西洋音乐和油画及其技法带进了中国。郎世宁更将中西画法结合,形成了自己的风格,在中国绘画史上留下了深重的一笔。当然,直到五四新文化运动产生之前,包括西洋绘画和音乐在内的外国艺术进入中国并未能从根本上改变中国艺术的总体面貌,正如同当年的佛教艺术进入中国后逐步本土化,最终形成中国艺术一部分的经历一样,这实际上反映了植根于中国文化土壤的中国古典艺术具有吸纳、包容和消化外来文化艺术的强大生命力。这种情况的根本性改变,要到中国社会发生根本变革的五四新文化运动之后随着文化的变迁而发生。

四

与中国古代文化联系紧密的近古艺术，随着中国最后一个封建王朝清王朝的覆亡而终结，这实际上也是中国古典艺术独霸天下的局面的结束——中国现代艺术，伴随着向西方先进文明学习的中国现代社会的诞生而诞生了。

中国现代艺术最大的特点是多元化。随着国门打开，人们思想文化观念日趋面向世界，身心的大解放同时导致了审美观念的大解放。长期以来，人们从祖先和前辈那里获得教益，从前代传承下来的名家名作那里发现美，继而受启发而创造艺术，而本时期的发现则有较大不同，这就是美的启发和艺术的创造并不局限于国内，国外也有一片广阔的天地！于是油画、西洋雕塑、西方建筑、钢琴曲、西洋古典舞、现代舞、话剧乃至电影、电视等艺术形式纷至沓来，并且不仅作为欣赏的对象，而且洋为中用，由引进而研习，最终完成本土化，成了中国人表现自己情感和观念的艺术形式。油画方面有刘海粟、林风眠、吴作人、吴冠中、潘玉良等大师，雕塑方面有刘开渠、滑田友、曾竹韶、王临乙、萧传玖、潘鹤等名流，他们和建筑方面的吕彦直、童寯、杨廷宝，音乐方面的聂耳、冼星海、麦新、贺绿汀、殷承宗，话剧方面的曹禺、洪深、欧阳予倩、田汉，电影方面的郑君里、赵丹等共同组成中国现代艺术史上的艺术家特殊方阵，与徐悲鸿、张大千、齐白石、梅兰芳、周信芳、阿炳、泥人张等民族艺术家一道撑起了中国现代艺术的蓝天。可以说，中西合璧、艺术多元是中国现代艺术的最大特点，开放交流、转益多师是中国国现代艺术迅速走向世界的根本保证。中国现代艺术的这一特点和进程在20世纪50年代后由于标举民族化、倡导推陈出新而一度受到干扰，但也并未就此中断，五四时期引进并生根在中国大地上的各种新兴艺术类型在"百花齐放""民族化""现代化"的旗帜下继续生存和发展，即使在"十年动乱"时期，以八个样板戏为代表的"文革"艺术仍旧采用中西合璧的形式，政治思想及其体制的一元化并没有导致艺术

上的一花独放。

　　70年代后期,改革开放的春风吹拂着中华大地,在解放思想的大旗下,社会以前所未有的姿态和深度对外开放,人们对自身命运、自由发展的关注和思考也远远超过了以往。同样,伴随着思想解放、精神解放的是审美大解放,这一次解放的力度其至不下于五四新文化运动。现代主义、后现代主义艺术思潮相继进入并化为艺术创造的指导思想和动力之一,艺术的多元化随着时代发展而变得愈加鲜明。

五

　　至此不难得出结论,伴随着思想开放和精神解放的审美解放是我们理解和把握中国艺术发展的一把钥匙,在此基础上我们将中国古典艺术和中国现代艺术分为中国艺术的前后两个艺术类型。相比较而言,古典艺术发展时期漫长,前后经历了整个的原始社会和封建社会,时间跨越五千年,我们以魏晋时期和宋元之际两次社会变革和文化转型带来的审美解放将其分为上古、中古和近古三个发展阶段。而清王朝覆亡所标志的封建社会解体固然是政治性事件,但整个古典思想文化体系随之发生根本性变革,人们的审美观念因而出现前所未有的大解放也是事实,由此出现古典艺术向现代艺术转型也是水到渠成的事实,中国现代艺术的地位因而得以确立。自此以后,中国艺术的多元化趋势一发而不可收,直到20世纪70年代后期随着社会改革开放而更加出现飞跃式大发展,这些都可以用来衡量和把握中国艺术发展进程。当然,中国艺术发展的分期是一个复杂的系统性问题,特别是将古典和现代打通,把各门类艺术打通,在此基础上进行宏观的全方位思考,更是一个世纪性难题。本文作为一个粗浅的尝试,将中国艺术分为上古、中古、近古和现代四个时期,目的在于提出问题,以期引起学术界同行的关注。

中国古代艺术理论史揆要

——附论《艺概》

中国古代有着丰富的艺术资源，也有着闪光的艺术理论观念。固然，古代中国人并不擅长于逻辑严密的理论建构，但这不代表没有深邃的理论思考。从文明社会开始，中国思想家就把审美与艺术同宇宙、社会、人生的根本问题直接联系起来加以观察和思考，虽在表述和论证上显得不够系统，但在根本上贯穿着自己独特的哲学观念。在古代文明发达的几个国家中，中国艺术理论自成一个独立的严整的系统，有着清晰的发展脉络。以下作一点简要描述。

一、上古：艺术理论分属诸子美学，实用工艺理论首先独立

在古代中国，真、善、美密不可分，艺术与美更是交织在一起。先秦时期产生了不少哲学美学派别，其中最重要的是儒家和道家。它们从美与艺术的外部规律入手，既互相对立又互相补充，构成了整个中国古代美学和艺术理论的母体。儒家美学的创始者和重要代表是孔子，他把艺术的作用概括为"兴""观""群""怨"四个方面[1]。其中"兴"和"怨"侧重说明艺术抒发情感的特征；"观"和"群"则说明艺术通过情

[1] 原文出自《论语·阳货》："子曰：'小子何莫学夫《诗》？《诗》，可以兴，可以观，可以群，可以怨；迩之事父，远之事君；多识于鸟兽草木之名。'"

感感染所产生的特殊的社会效果。孔子第一个从人的相互依存的社会性与个体的感性心理欲求相统一的高度来观察审美与艺术问题,指出了审美与艺术在人类生活中的重要地位和作用。此与《尚书·虞书》中的"诗言志,歌永言,声依永,律和声"提法是一致的。孔子之后,战国时期儒家美学得到了进一步的发展。《荀子·礼论》则提出了"无伪则性不能自美"的说法,涉及主体能动活动同美的关系,并且在《乐论》中集中而具体地阐述了艺术的社会功能。基本上属于荀子学派的《乐记》更进一步系统发挥和丰富了荀子《乐论》,对先秦儒家美学关于艺术的看法作了一个划时代的总结,成为儒家美学的重要经典之一。当然,儒家美学与其强调的"修身齐家治国平天下"密不可分,美学的政治伦理化也带来了道德教化和艺术创作缺乏想象力的消极后果。与此同时,先秦哲学中也存在着反美学、反艺术的学派,这就是墨、法、道诸家。墨家和法家从狭隘的功利主义出发,对审美与艺术采取蔑视以至否定的态度。墨家主张"非乐",即否定艺术,认为审美与艺术活动只能"亏夺民之衣食之财",无补于"兴天下之利,除天下之害"(《墨子·兼爱下》)。法家代表人物韩非从"富国强兵"的政治功利主义出发,认为艺术无用,文学有害,全面否定儒家的礼乐政治;同时又提出"撞钟舞女""无害于治"的说法[1],把美和艺术的存在空间置于政治伦理日常效用之外,与人的感官欲望相连:这些见解恰恰说明法家美学观的矛盾性。道家情况同样比较复杂。一方面,道家美学处处致力于揭露美与善、美与真的尖锐矛盾以及美丑对立的相对性、虚幻性和不确实性。庄子甚至认为,各种人为的审美与艺术活动有害于人的自然本性的发展,主张"擢乱六律,铄绝竽瑟","灭文章、散五采"(《胠箧》),与前述墨家法家观点同出一辙。另一方面,道家关于"技"和"道"的许多著名的寓言,涉及审美与艺术创作的某些特质,包含了对艺术合规律性与合目的性高度统一的认识。庄子《达生》所谓"用志不分,乃凝于神",主张"以天合天"。《养生主》所谓"以神遇而不以目视,官知止而神欲行"。《大宗师》所谓"坐忘",《人间世》所谓"心斋"等说法,虽然

[1] 原文出自《韩非子·说疑》:"撞钟舞女,国犹且存。"又,《韩非子·外储说左上》:"有处女子之色,无害于治。"大体意思如此。

不是直接针对审美与艺术而言,但其思想实质和审美与艺术创造相通,是中国古代美学史上最早的关于审美心理特征的深刻说明,并且提升到了宇宙观和人生哲学的高度,不同于一般肤浅的经验性的观察,这是难能可贵的。尽管这并未脱离艺术的外部规律寻绎,也未改变其从属于哲学思想体系的本质。

与艺术美学受制于诸子百家的情况相反,先秦时期实用艺术理论因其远离哲理而有着独到的表现,《考工记》即为此时期试图从内部和外部规律相表里入手讨论问题的手工艺专著。据传西汉时《周官》(即《周礼》)缺《冬官》篇而以此补入,得以流传至今,是中国目前所见年代最早的手工业技术文献。该书作者不详。关于《考工记》的作者和成书年代,长期以来学术界有不同看法。有的主张成书在春秋末期,也有的主张战国成书说。郭沫若根据书中使用齐国度量衡以及齐国地名和齐国方言,考定为齐国人所作,"实系春秋末年齐国所记录的官书"(《〈考工记〉的年代与国别》)①。目前多数学者认为,《考工记》是齐国官书(官方制定的指导、监督和考核官府手工业、工匠劳动制度的书),作者为齐稷下学宫的学者,但可能不是一时一人之作,在流传中有所增益。该书主体内容编纂于春秋末至战国初,部分内容补于战国中晚期。

《考工记》全文7000多字,包括两个部分,第一部分相当于总目和总论,主要阐述了"百工"的含义,其在当时社会生活中的地位,获得优良产品的自然的和技术的条件。第二部分分别阐明了"百工"中各工种的职能及其实际的工艺规范,包括木工、金工、皮革工、染色工、玉工、陶工等6大类、30个工种,其中6种已失传,后又衍生出1种,实存25个工种的内容。相比较而言,第二部分内容更为后世工艺史界所重,其中分别介绍了宫室、车舆、兵器及礼器、乐器等制作工艺和检验方法,涉及建筑学、数学、力学、声学甚至冶金学等方面的知识和经验总结。以今天的目光看,《考工记》一书从多方面反映了先秦科学技术的发展状况和先进水平以及人们对生产过程规范化的一些设想和周王朝的一些典章制度,也是我国古代比较全面地反映整个手工业技术

① 郭沫若:《天地玄黄》,新文艺出版社1954年版,第605页。

的唯一的一本专著,其在中国科技史、工艺美术史和文化史上都占有重要地位,在当时世界上也是独一无二的。尽管儒家将其补入经典,但《考工记》仍顽强地体现出实用艺术本体论的独有属性。

秦汉以后,艺术理论进一步发展。东汉时期出现的《毛诗序》把《乐记》的基本思想应用于诗歌,对儒家诗论作了系统的总结,以经典的形式陈述了儒家对于诗的看法。所有这些,皆为中国艺术理论大厦搭建了框架和奠定了基础。

二、中世:门类艺术理论分别发展

在中国历史上,魏晋南北朝已进入了中世纪,但与欧洲中世纪的漫漫长夜不同,自此而后,便是中国美学和艺术理论发展史上具有重大意义的转折时期。魏晋玄学发展到后期,同印度传入的佛学发生联系,这对东晋南北朝的美学产生了影响。如关于灵魂与肉体即"神"与"形"的关系的辩论,直接影响当时的艺术理论。人们的认识已不局限于诸子百家美学,也不满足于外部规律探讨,已拓展和深入到语言艺术和造型艺术各个门类,出现了一批系统分明的美学与艺术论著。

首先成熟的是文论。曹丕(187—226)的《典论·论文》中的"文以气为主"的说法,所强调的是作家的个性、气质、天赋与作家的创作风格、创作成就的关系,这和以前孟子、扬雄主要强调道德品质的修养开始有了本质的不同。钟嵘(?—约518)的《诗品》虽然和汉代的《毛诗序》一样认为诗是情感的表现,但它所强调的是个体的各种"摇荡性情"的多样的心理感受的表达,而不是诗与政治得失、王道废兴的关系。音乐方面,秦汉以后,文人演奏音乐和宫廷及宗教歌舞音乐分别发展,但由于先秦诸子百家伦理化美学理论在音乐方面的巨大影响,此时期音乐理论方面很少建树。嵇康的《声无哀乐论》系统地论证了音乐美的本质在于"自然之和",但还基本上属于音乐社会学的范畴。绘画理论方面走得更远,东晋顾恺之(约346—约407)的"以形写神",宗炳(375—443)在《画山水序》中提出的"山水以形媚道"等原则,以及

南齐王僧虔(426—485)在书法理论方面主张的"书之妙道，神采为上，形质次之"(《笔意赞》)等说法已经涉及绘画艺术的内在本质,尤其谢赫的《古画品录》中提出的"绘画六法"(气韵生动、骨法用笔、应物象形、随类赋彩、经营位置、传移模写),更明显地反映出当时人们对艺术本质的深刻认识①,奠定了中国古代画论的基础。不夸张地说,中国古代各门类艺术的具体理论,基本上就是在魏晋南北朝时期建立起来的。这些理论通过对创作、欣赏、技巧、技法等艺术现象的经验性解释和总结,深化和发展了中国古代艺术美学。

统一强盛的唐帝国建立,经济、政治、文化都得到空前的发展,社会也表现出一种宏大的创造的气魄。从初唐至盛唐,先秦儒家美学的积极方面得到了发扬光大,《易传》所阐扬的刚健之美的风格在散文、诗歌、书法、绘画中都表现了出来,也使得儒家美学束缚个性的一面得到了进一步的克服,门类艺术理论进一步发展,构成中国古代艺术理论的核心范畴得以形成。陈子昂(约661—约702)《修竹篇序》一文对"骨气端翔,音情顿挫,光英朗练,有金石声"亦即"汉魏风骨"的提倡,进一步从美学上概括了唐代上升发展时期的审美倾向。在书法层面,孙过庭(646—691)的《书谱》涉及书法发展、学书师承、内在功力、广泛吸收、创作条件、学书正途、书写技巧以及如何攀登书法高峰等课题,至今仍有意义。张彦远(815—907)《历代名画记》是我国第一部系统的完整的关于绘画艺术的通史,书中对绘画历史发展的评述、画家传记及有关的资料、作品的鉴藏著录均有较高的理论及资料价值。此外,从中唐开始,帝国从繁荣的顶峰逐步走向衰落,迅速发展起来的中国佛学禅宗日益侵入文艺和美学的领域。王维(701—761)号称"诗佛",其晚年的诗歌和绘画被认为是禅宗美学思想的最早体现者,产生了很大的影响。佛教法师兼诗人皎然的《诗式》,把佛学思想应用于诗歌理论,认为谢灵运诗歌艺术的成就是由于"彻空王之奥",并且在标举各种诗体时独尊"高""逸",提出明显体现禅宗思想倾向的"闲""达"

① 有论者将印度画论"六支"和中国古代谢赫画论"六法"联系起来,认为后者受了前者的启发,二者是继承关系,事实上这是一种误读,因为谢赫活动在公元5世纪,早于"六支"概念传入数百年,时间上明显对不上。(参见金克木:《印度的绘画"六支"和中国的绘画"六法"》,《读书》1979年第5期)

"静""远"诸体。画家张璪有关"外师造化,中得心源"的理论,也同禅宗强调"心"的作用有联系。晚唐司空图的《二十四诗品》更为集中和鲜明地表现了禅宗的深刻影响,更加成功地把禅宗的思想倾向化为一种审美的理想和境界,标志着晚唐美学的重大转变。此外五代山水画家荆浩的《笔法记》对张僧繇、李思训、吴道子等名流皆有微辞,而独推崇王维、张璪的创作"真思卓然,不贵五彩",也表现了禅宗在美学中造成的影响。至于音乐歌舞以及与之有关的戏剧艺术,此时期尽管有了较大的发展,但同样由于传统势力的巨大影响,理论方面很少建树。盛唐时人崔令钦的《教坊记》记述了唐代长安宫廷教坊的管理制度、歌舞百戏、歌曲名目以及艺人的轶闻趣事,晚唐段安节的《乐府杂录》亦有较大的史料价值,更在中国中古音乐舞蹈史料收集记载方面有独到贡献,但理论色彩同样不浓。

三、近世:由分而合——中国古代艺术理论趋向成熟

宋代以后,中国社会进入近古时期,这也是在经济上、政治上、文化上由完全成熟走向衰落的时期。这时期内城市工商业有了很大发展。表现在艺术上的一大特征,是雅俗文化的空前交汇,即与宫廷艺术相并立的文人士大夫的艺术得到了迅速发展,同时产生了以市民为对象的世俗文艺,各种艺术门类基本健全,理论上同样显示了前所未有的全面和成熟。如果说此前的艺术理论其成就和成熟主要体现在部分特定的门类艺术领域,此时期开始则是趋于全面开花。人们既不向往神仙或宗教的狂热境界,也不渴慕治国平天下的事功业绩,而是面向现实人生,高度重视生活情趣,一任情感自然流露和表现,推崇平淡天然之美,鄙视雕琢伪饰。反映在艺术理论及批评上,呈现着外在格物向自求内心的进一步转化,这实际上也是理论探讨由外部规律到内部规律寻绎的社会思想基础。宋初,在晚唐皎然《诗式》、朱景玄《唐朝名画录》重视"逸格"的基础上,黄休复在《益州名画录》中进一步认为画中诸格之"逸格"最高,其特征是"拙规矩于方圆,鄙精研于彩绘,

笔简形具,得之自然,莫可楷模,出于意表"。所谓"意表"正是和宫廷艺术不同的文人士大夫艺术的特征,是中唐以来强调直觉、灵感、意境,在平淡中见隽永的禅宗美学倾向的进一步延伸。此外,欧阳修是宋代在各个方面开风气之先的人物。他主张文章应"得之自然",赞美梅圣俞的诗"古淡有真味",欣赏"宽闲之野,寂寞之乡"(《有美堂记》)的自然美,要求绘画画出"萧条淡泊"之意、"闲和严静,趣远之心"。苏轼则从更广阔的视野和更深的哲理角度上观察了美与艺术的问题。他高度评价了晚唐司空图的《二十四诗品》,"恨当时不识其妙,予三复其言而悲之"(《书黄子思诗集后》)。以苏轼为代表的美学思想,具有深广的社会心理内容,对后来元、明、清三代都产生了重大影响。苏轼之后,宋末的严羽在《沧浪诗话》中正式以禅宗哲学作为理论依据,探讨了诗歌创作的审美特征,指出文艺创作与理论思维不能混同,强调直觉、灵感在创作中的重要作用。"以禅喻诗"成为宋代的一种风气。

 元代艺术思想在许多方面直承宋代,但在某些根本问题上有所深化。赵孟𫖯(1254—1322)提出"书画本来同",以书法入画,使绘画的文人气质更为浓烈,韵味变化增强。倪云林(1301—1374)提出的所谓"写胸中逸气""逸笔草草,不求形似"的说法,突出强调了主体的情感、心灵在艺术中的表现,是宋代和禅宗相联的文人画的美学思想在艺术实践中的进一步发挥。非但如此,随着艺术批评界"本色当行""行家戾家"概念的提出和运用,传统书画理论和新兴戏曲表演理论有了前所未有的互动。《录鬼簿》《青楼集》《太和正音谱》等戏曲论著和《神奇秘谱》等音乐论著的问世,标志着传统上相对薄弱的表演艺术理论正式登上中国古代艺术理论史的殿堂。明代中叶,随着资本主义萌芽的出现和封建统治的日趋腐朽,中国古代思想的发展进入了一个新时期。与当时文艺创作领域蓬勃兴起的浪漫主义洪流相呼应,在美学上形成一股具有近代个性解放气息的思潮。其基本特点是,把"情"提到一种新的水平和新的位置,主张在审美与艺术中无顾忌地、大胆地表现个人的真情实感,推尊自我,崇尚独创,反对当时的因袭复古之风。受到这种新思潮的影响,美学上也十分强调"情"。黄宗羲认为,"情者,可以贯金石,动鬼神","凡情之至者,其文未有不至者也"(《明文案序上》)。清代是中国传统文化的集大成时代,艺术思想同样如此。康

熙时文坛领袖人物王士祯(1634—1711)提倡的"神韵说",虽然缺乏积极的社会内容,但也深刻地触及艺术的审美特征,认为艺术创造"只取兴会神到,若刻舟缘木求之,失其指矣"(《池北偶谈》)。与王士祯同时代的大画家石涛(1642—约1718),在《苦瓜和尚画语录》中主张绘画的作用在"借笔墨以写天地万物而陶泳乎我",并明确提出"我之为我,自有我在"的思想。这一历史时期,在艺术各个领域都涌现出一些具有总结性的有关艺术的审美特征和创作问题的著作,音乐方面如朱载堉的《乐律全书》,戏剧方面如李渔的《闲情偶寄》,诗歌方面如叶燮的《原诗》,园林设计方面如计成的《园冶》等等。综合性理论专著方面,有"东方黑格尔"之称的晚清学者刘熙载的《艺概》一书值得特别重视,笔者以下当专节论述。

四、刘熙载和《艺概》:中国古典艺术理论的新旧交合点

刘熙载(1813—1881),字伯简,号融斋,晚号寤崖子,江苏兴化人。《艺概》是其对自己历年来谈文论艺的札记所做的集中整理和修订,清同治十二年(1873)写成。全书共6卷,分别从文、诗、赋、词、曲、书法、经义等方面对中国古典艺术思想进行总结和评述。卷首《叙》揭示"艺"之基本观念,明确宣称:"学者兼通六艺,尚矣。"此处的"艺"已不仅仅指的是六艺、六经,而是更加接近于现代意义上关于"艺"含义的理解,即包括文学、绘画、音乐等多种艺术形式。刘熙载站在一个更高的立场上,以更广阔的视域,用"兼通"这个词将文、诗、词、曲、书法等艺术形式囊括其中,所谓"观其全",于此基础上探讨中国古典艺术思想理论,而与我们今天谈论的艺术学基本概念暗合,在艺术理论史上,体现着承前启后、继往开来的独有特色。

《艺概》所论既注重文学艺术本身的特点、内在规律,同时又强调作品与人品、文艺与现实之间的联系。关于"艺"与"道"的关系,书中明确提出"艺者,道之形也",融合了儒道两家的思想,认为艺为道之艺,道为艺之道,道、艺不可分,道相当于无形的精神,艺更接近于有形

的物质。道灌注于艺中,艺体现着道,道是艺的根本和主宰。此类观点虽然没有脱离儒家诗教的传统,却有著者自己的体会在内。① 刘熙载认为文学艺术"与时为消息","时"即时代社会,"消息"在这里指的是增减盛衰。"与时为消息"显示了一种重视艺术反映现实、作用于现实的认识。与此同时,刘熙载还从主观和客观辩证统一角度看问题,认为文艺是艺术家情志即"我"与"物"相摩相荡的产物,贵真斥伪,肯定有个性、有独创精神的文艺作品,反对因袭模拟、夸世媚俗的文风。值得注意的是,刘氏还注意到文艺创作存在两种不同的方法——"按实肖象"和"凭虚构象",实开后世所言写实派和浪漫派之先河。当然,在刘熙载心目中,写实和虚构并不同等,相比较而言,他更重视艺术形象和虚构,认为"能构象,象乃生生不穷矣",也正因此,刘氏对浪漫派作家艺术家往往能有较深刻的体悟,如称庄子之文之所以"意出尘外,怪生笔端",乃由于"寓真于诞,寓实于玄",李白之诗"言在口头,想出天外",是与杜甫一样"志在经世"(《诗概》)。他运用辩证方法总结艺术规律,指出"文之为物,必有对也,然对必有主是对者矣"(《经义概》)。"物"之"对",便是矛盾统一体,但有主有次。刘熙载从剖析各门类艺术之具体实践出发,总结出 100 多个对立统一的美学范畴,意在运用两物相对峙的矛盾法则来揭示艺术美的构成和创作规律。其对物我、情景、义法种种关系之论述,突出了我、情、义的主导作用,最终揭示它们所以辩证统一之真谛。由于把握了艺术辩证法,刘熙载考察创作个性、评价作家作品,多能独出机杼。如认为艺术家创作要经过主体与客体"物我无间""相摩相荡"之过程,并运用创造性思维进行想象、联想等艺术加工,是一种典型的创新发展观。非但如此,刘氏还事实上意识到批判与继承之辩证关系,指出"惟善用古者能变古,以无所不包,故能无所不扫",在"古"之继承与"我"之创新之间达到动态平衡。与同时代大多数理论家一样,刘熙载也崇尚自然,他把本色美作为艺术美的一个重要方面,标举"自然""天然""天籁"的审美境界,强调作品是一个有机整体,讨论"词眼""诗眼",提出"通体之眼""全篇之

① 有学者认为此与西方黑格尔关于"美是理念的感性显现"的观点有异曲同工之处,不无道理。

眼"的概念。同样出于艺术辩证法思考,刘氏对不同旨趣、不同风格的作家作品,不"著于一偏",强分轩轾,对其长处与不足都如实指出。如言:"齐梁小赋,唐末小诗,五代小词,虽小却好,虽好却小,盖所谓'儿女情多,风云气少'也。"(《词曲概》)非但如此,刘熙载还从具体的作品出发,提出艺术作品的阴柔阳刚之美,他论表现手法与技巧,指明"语语微妙,便不微妙"(《诗概》),"专于措辞求奇,虽复可惊可喜,不免脆而易败"(《文概》),在艺术作品的意境美中,他提出要达到"似花还似非花"这种"不即不离"的审美深境。同时强调"交相为用""相济为功",提出一系列相反相成的艺术范畴,如深浅、重轻、劲婉、直曲、奇正、空实、抑扬、开合、工易、宽紧、谐拗、淡丽等等。对于读者的艺术欣赏论,刘熙载赞同读者自身的能动性,不同的审美主体对同一作品的反应不同,并要求读者深入了解作者所处的时代、社会环境,这样才能深刻理解艺术作品中作者想要表达的真实情感。他还把作品价值同作家人品联系起来,强调"诗品出于人品",这在今天看来虽不新奇,然而作为论诗原则,却能引导新见。如其论词推崇苏轼、辛弃疾,批评温庭筠、周邦彦词品低下,又以晚唐、五代婉约派词为"变调",而以苏轼开创的豪放派词为"正调",所有这些,皆与传统相悖而能发人深思。刘熙载词论在清末民初有一定影响。学者、诗人、书法家沈曾植认为"论词精当,莫若融斋。涉览既多,会心特远"(《菌阁琐谈》);有江南通儒之称的词人冯煦在《蒿庵论词》中谓刘"多洞微之言"。《艺概》拈出作品中词句来概括作家风格特点的评论方式以及个别论点,近代国学大家王国维撰《人间词话》大都有所吸取。

可以看出,《艺概》之所以值得关注,是因为它是一部具有代表性的中国古典传统的艺术学著作。作者自谓谈艺"好言其概"(《自叙》),故以"概"名书。"概"的涵义是,得其大意,言其概要,以简驭繁,"举此以概乎彼,举少以概乎多",使人明其指要,触类旁通。这是刘氏谈艺的宗旨和方法,也是《艺概》一书的特色。所以和以往谈艺之作比较起来,《艺概》涵盖的内容并不仅仅是对某一种艺术形式的探讨,也不是对于文学、词曲、书法等艺术形式分别探讨的拼盘,而是综合和贯通几种不同的艺术门类,广综约取,不芜杂、不琐碎,发微阐妙,不玄虚、不抽象,精简切实。该书是中国近代文学史上的一部优秀的理论著作。

它的广博和慧深为后代许多学者所推崇,这也使得它同时成为一部古典美学的经典之作,而刘熙载也称得上中国古典美学和艺术理论史新旧结合点上的最后一位思想家。

当然,作为一个理论家,刘熙载也有其局限性。最为明显的是他的视野比较狭窄,"概"过于不平衡,诗、文、经义所代表的语言艺术比例太重,表演艺术只能是半个词曲,造型艺术也只能勉强算上书法。虽然说是"举少以概乎多",但赖以立论的门类艺术如此不平衡却不可避免地影响论述的全面和深入。个中缘由或如论者所言,是作者只谈自己熟悉的门类,这对研究门类艺术当然可以,对于标举"观其全"和"兼通"的艺概论者却并非好事,因为不熟悉乃至不谈何以"举此以概乎彼,举少以概乎多"呢？最重要的是刘熙载对于当时已传入中国的西方哲学美学和人文科学理论相当隔膜,这也阻碍了他的理论探讨的系统性和全面性。这种状况要到比刘熙载活动时代靠后半个世纪的王国维那儿才能得到解决,当然,当后者在美学和艺术理论界崭露头角的时候,中国艺术理论史已翻开了新的篇章。

元代艺术与中国艺术

元代是我国古代第一个由少数民族取得全国统治权的王朝,也是人类历史上为数不多的统治范围最大的军事大帝国之一,其伴随武力扩张而带来的政治、经济、思想、文化方面的影响无疑是巨大而深远的。就艺术而言,早在明朝即有人开始注意到文人画和戏曲在元代的独特地位:

> 先秦两汉诗文具备,晋人清谈、书法,六朝人四六,唐人诗、小说,宋人诗余,元人画与南北剧,皆自独立一代。①

到目前为止,人们对元代各门类艺术如元曲、文人画和实用工艺等方面成就进行了充分探讨,成果可谓丰硕。但也存在两点不足,一是较少从一般艺术学角度进行宏通研究,即使《中华艺术通史》等少数几种也限于体例未能形成专题。二是对于元代在整个中国艺术史上的地位问题缺乏科学认识,未能站在主流嬗变和类型更替之高度看待元代艺术。不久前笔者曾发表题为《元代文化转型与古典文学》一文②,从文学角度提出这一话题。本文拟就艺术角度再作一点探讨,以就教于关心这一问题的学术界朋友。

一、文人画:造型艺术主体由尚实转向尚意

稍具中国艺术史常识的人都知道,文人画并不始于元代,唐代王

① [明]陈眉公:《太平清话》卷一。
② 徐子方:《元代文化转型与古典文学》,《文艺研究》2007 年第 2 期。

维,宋代文同、苏轼则皆被公认为文人画的倡导者和实践者,有论者因而论定至迟在宋代艺术已经完成了近代意义上的转变,以此后半部中国艺术史应当从宋代开始写起。今天看来,这种观点之误,误就误在忽视了把握艺术史规律必不可少的"主流"二字。主流何谓?占主导地位决定事物发展方向耳。我们承认宋代,甚至唐代已经具有了文人画的意识和创作,王维、文同、苏轼等人且堪称代表,然而在唐宋,整个社会的精神主体还是传统文化及其表现形式。从绘画中顾恺之、吴道子为代表的线描人物,展子虔、李思训为代表的青绿山水以及张择端为代表的楼居界画,到黄筌、赵佶的院体花鸟,李郭马夏的"真形"山水,崇尚写实、追求技法的宫廷画和宗教画始终占据画坛主流,标榜写意、不尚技法的文人画尽管出现并得到一部分士大夫的青睐,但始终只是附庸而未蔚为大国。即使五代两宋画院设置以前的历朝历代,绘画艺术也多集中在宫廷或由宫廷贵族赞助的寺院,即使被明末南北宗论推尊和标榜的南派诸家,从荆关董巨到李范二米亦未走出这道绘画史主流之路。出于同样的时代风气,即使是被称为世界最早抽象画的唐宋书法,对技法的追求和服务于宫廷上层也是第一位的,远远超过了艺术家自身的抒情写意。这一点和此时期文学中主流趋势倒是相一致,谁都知道,文学史上直到两宋皆以诗歌散文抒情短制为主流,小说戏曲虽已产生却只能局于一隅,为引导社会潮流的精英群体所不屑。所有这一切直到元代才得以从根本上改变。在本文开头提及的那篇文章中,笔者曾经这样分析宋元之际文化变革及其后果:

> 元帝国的建立对汉民族的传统文化是一次前所未有的强力冲击,它摧毁了汉族士子所赖以依托的精神支柱,原来处于独尊地位的传统道德观念在短时间内即被翻了个儿,而与之联系着的以抒情言志为中心的传统文论也随之失掉了制约力量,又遇上由于外来宗教的影响而得到大大刺激的民族综合和想象能力的适宜土壤,我国古代长篇叙事文学和综合艺术的产生和繁荣便是水到渠成和不可避免的了。

这当然主要是在说明文化转型和文学变革的互动,但同样的互动又何尝不在艺术领域起作用。遗民画家也好,与新王朝统治者妥协乃至合作的元初其他画家也好,心理的冲击、灵魂的震颤是实实在在的,

情绪化不可能不在创作中表现出来,典型如郑思肖自题墨兰长卷:"纯是君子,绝无小人。"其画兰不画根,谓土已被胡人夺去等言行均为人所熟知。或迟或早,这种情绪自然而然会作用于绘画观念,不带强烈感情的客观"求真""尚实"必然会向感情聚于笔端的"简率""尚意"转化。在这种情况下,服务于宫廷贵族的画院被废止有它的必然性,它象征着宫廷艺术主流地位的历史性终结。

就时代而言,元前期艺坛足以领袖群伦的赵孟頫已经显示了"简率""尚意"的艺术追求,他的理论核心是托古改制,表面上说"作画贵有古意,若无古意,虽工无益",似乎没有标举自己的东西,但事实上他的所谓"古意"真实是"取其'意'而改其制,改其制而出新意"①。虽然此时尚处宋亡不久,艺术风气未及完全改变,但在赵孟頫的笔下,新的文人画艺术程式已经露出端倪,这就是将书法引入画中成为其构图之一部分。他的《兰竹石图》"画法明显地融入了书法的笔意,山石的勾皴用草书飞白法,简括而流动;竹叶的撇趯挺劲沉着,如写八分;兰叶和小草则参以行书秀逸的笔势。墨色的浓、淡、枯、润相间,形成潇洒放逸的韵味"②。关于书法和绘画用笔的相通之处,前代画家顾恺之、张彦远、郭熙,时人柯九思均曾言及,赵孟頫则不仅在创作实践中予以体现,而且有意识地进行理论总结,他在另一幅《秀石疏林图》题诗中明白表述:"石如飞白木如籀,写竹还与八法通。若也有人能会此,方知书画本来同。"③毫无疑问,强调书法的笔和法并将其引入绘画,势必削弱绘画对客观事物形象的再现和模仿本质,眼前"求真"和"尚实"的主流趋势将不可避免为"简率""尚意"所取代。正由于赵孟頫理论和实践兼备,加之又具有较高的地位和号召力,他也就在一定程度上起到开一代风气之先的作用。可以说,只有在形成艺术程式之后,文人画才有可能脱离仅仅根据画家身份及表现模糊意趣的初始阶段,进入真正成熟的时期。

当然,基于时代文化的继承性和发展运动的惯性,元初画作并非一下子就产生戏剧性的变化。遗民画家难以一下子割断与南宋画风

① 李晓、曾遂今:《龙凤的足迹:中国艺术史》,华东师范大学出版社2001年版,第166页。
② 洪再新:《中国美术史》,中国美术学院出版社2000年版,第267页。
③ [明]郁逢庆:《书画题跋记》卷六,四库本。

的联系尚且不论,即使钱选这样刻意标榜"士气"的画家,他在工笔花鸟画上师法赵昌,接近北宋的传统,以色彩渲染、工笔细描为主。山水画则多以墨笔打底,山峦和岩石多用硬拙的直笔斫皴,既表现出石体的质感,又富于古雅的装饰意味。树丛和水草以水墨和淡绿色皴染密点,形成所谓"小青绿"的风格,同样和传统有关,表现的是向往唐代文化的一种古意。赵孟頫虽为元代艺术新变的领军人物,但他倡导复古,技法上转益多师,却是其能够在当时发挥重大影响作用的前提和基础。更何况赵孟頫虽然号称文艺全才,但其实际成就主要体现在书法方面,绘画方面尽管多样并存,却仍旧处于在学习前人基础上摸索自己发展道路的阶段,未能在文人画领域最终形成与自己地位相称的有机统一的风格。以艺术史的标准衡量,真正对绘画史转折起决定性作用的应当还是要等到元末四大家时代的到来。换句话说,以赵孟頫为代表的元前期文人画家在艺术创新方面所作的努力,甚至包括唐宋王维、苏轼等人的努力,直到元末四大家那里才真正形成鲜明的时代风格,开拓一个艺术史新时代。

众所周知,在中国艺术史上,黄公望、吴镇、王蒙和倪瓒诸家将文人画创作推向了巅峰,并影响了元明两代主流画坛。然而长期以来,元四家的成就和意义被孤立了,似乎它们仅仅是画家个人的成就,充其量也就是个流派风格,无非对后世影响大些。这种观点之误,误就误在没有站在历史高度作全方位衡量。翻开任何一本绘画史,我们都不难发现存在着前后期截然不同的变化,这就是由宫廷画、宗教画占据画坛中心到文人画上升为时代主流的演变。如前所言,尽管唐代的王维被后世尊为文人画鼻祖,宋代的苏轼、文同等在文人画的理论和实践方面做出过实际努力,但如果上升到"画坛中心""时代主流"层面衡量,并考虑到明清绘画的主流因素,他们远不及元四家。后者所取得的成就及对后世的影响真正具备了艺术史的里程碑意义。入明后以戴进为代表的浙派院体风格虽一时阻遏了文人画的发展势头,但不久文人画即随着吴门画派的兴盛而再度振兴,至晚明董其昌以艺坛盟主身份倡导"南北宗论",文人画重新成为画坛主流,此后一直延续到清及近代。这一点连对文人画报有成见的康有为也看得非常清楚:

中国自宋前画皆象形,虽贵气韵生动,而未尝不极尚逼真。院画

称界画,实为必然,无可议者,今欧人犹尚之。自东坡缪发高论,以禅品画,谓作画必须似见与儿童邻,则画马必须在牝牡骊黄之外,于是元四家大痴、云林、叔明、仲圭出,以其高士逸笔,大发写意之论。而攻院体,尤攻界画,远祖荆、关、董、巨,近取营丘、华原,尽扫汉晋、六朝、唐、宋之画,而以写胸中丘壑为上,于是明、清从之。①

说得非常清楚。不管人们如何评价元四家及其文人画的实际价值,其对明清画坛的深远影响是不言而喻的。如果将中国绘画史上古和中古的分期界限定在魏晋时期是因为绘画作为门类艺术开始独立并成为艺术史主流的话,以元画四大家为代表的元代文人画的崛起和登上画坛主流则标志着近古艺术时代的真正到来,毫无疑问,如此地位的确定已远远超出了个人及流派的成就,甚至亦非一个时代艺术高峰所能涵盖,它涉及的是艺术史上的一座真正的里程碑。当然,支撑并推动一代艺术前进的不仅视觉艺术一个门类,我们还必须将目光投视到更多的艺术领域。

二、元曲:听觉艺术的转型与综合性艺术的提升

按照一般艺术分类学原则,视觉艺术而外,我们还应该注意到听觉艺术和综合性艺术。对于艺术史研究来说,脱离听觉艺术和综合性艺术就不能算是科学和全面,充其量还是门类艺术史。就社会涉及面和主流价值而言,元代艺术中最应受到关注的当为元曲,它一身兼有戏剧和音乐两大门类艺术的成就。尤为重要的是,和文人画一样,元曲的崛起标志着综合性艺术第一次在中国艺术史上取得了支配地位,这同样具有里程碑意义。

我们知道,自先秦实用工艺开始,至魏晋以前,包括建筑、雕塑、书画、歌舞等在内的各门类艺术先后兴起,唐宋时又皆臻于成熟和繁荣,

① 康有为:《万木草堂藏画目》,转引自柳诒徵:《中国文化史》,东方出版中心 1988 年版,第 583 页。

与同时期东西方各主要民族艺术相比,除了存在"再现"和"表现"、"形似"和"神似"等方面异同外,无论时代先后和表现手段均毫不逊色,唯一例外的是黑格尔称为"诗歌艺术的最高形式"的戏剧,在中国其形成和成熟晚至公元 12 世纪,与世界文明古国的地位几乎难以相称。尽管过去有学者将部分颂诗、楚辞九歌、大武舞、优孟衣冠等作为"先秦古剧"看待,亦有观点将汉代百戏中的"东海黄公"、歌舞戏"谈容娘"等以及参军戏作为中国戏曲并未晚熟之依据,但都难以获得最大限度的认同。在中国文学、艺术乃至文化史上,戏曲的晚熟是一个至今仍旧争论不休的热门话题。即使晚近人们引入了"戏剧""戏曲""真戏剧""原始戏剧"等细致入微的概念,在一定程度上也弥合了"戏剧形成""戏曲形成"等概念之争,但无论如何中国戏剧(戏曲)长时期未能占据文学史或艺术史主流总是一个不争的事实,和西方戏剧的源头——活跃于公元前 6 世纪的古希腊戏剧以及同样属于东方但盛行于公元 1 世纪的印度梵剧相比,总有一个无法消除的时间差。记得 20 多年前,笔者曾以《中国戏曲晚熟之非经济因素剖析》为题发表了一篇论文[1],旨在探讨自先秦到唐宋长时期阻碍戏曲产生的思想观念和文化习俗诸因素,诸如"原始宗教和神话的不发达显示着人们思维方式的局限和戏剧土壤的贫瘠""生活和艺术观念的保守性以及所造成社会文化结构的惰性严重阻碍了戏剧因素发展中的综合进程""文人远离表演艺术而同仕途经济紧密结合使得我国戏曲产生长期没有创作基础"等等,而根本上消除这些因素存在的土壤,中国艺术得以全面发展的契机,正在于公元 13 世纪元帝国建立和新的南北统一,中原儒学正统权威被打破是元王朝建立后发生重大社会变革的重要标志,而此前雅文化的主流地位无疑是与这种权威地位密切联系着的,也无疑随着它们的丧失而丧失。同理,活跃在传统"下九流"行业和场所中不被汉族社会上层看重的俗文化,此际却由于正统雅文化的衰落而获得了前所未有的大发展。说到底,这些俗文化正由于适合蒙古统治者的审美口味,故而大受鼓励和提倡,以至在事实上取代了正宗雅文化的地位,最

[1] 徐子方:《中国戏曲晚熟之非经济因素剖析》,《陕西师范大学学报(哲学社会科学版)》1987 年第 1 期。

终成了社会的新兴主流文化。具体而言,即在对汉民族传统文化的强力冲击基础上诞生了元曲这一前所未有的新生事物。

应当承认,元曲并非中国历史上最早的成熟戏剧,参军戏、宋杂剧和金院本这些处于发展演变中的非定型戏剧类型固不必说,在时代上它也后于南宋时即已诞生的南曲戏文,但如同前节我们讨论文人画一样,谈艺术史一定得把握"主流"二字,唐宋时王维、苏轼、文同诸人的努力并不必然表示艺术史文人画时代的到来,当时作为绘画艺术代表的只能是院体而非其他。戏曲领域情况也类似。南戏在宋元始终未能占据主流艺术地位这是不争的事实,在这方面当仁不让的只能是元曲。元曲是以剧本文学为基础,舞台表演为中心,熔北曲音乐、科白舞蹈、勾栏及庙台建筑、化妆美术等多种技艺于一炉的综合性艺术,它的产生标志着中国戏剧在历史上第一次占据主流文体和主流艺术的地位。元杂剧作为我国戏曲史上第一座高峰,涌现了"元曲四大家"关汉卿、马致远、白朴、郑光祖和王实甫、纪君祥、乔吉等一大批堪称一流的剧作家及《西厢记》《窦娥冤》《赵氏孤儿》《墙头马上》等一大批优秀名作,还涌现了珠帘秀、顺时秀、天然秀、张怡云等一大批活跃于舞台堪称一流的表演艺术家。毫不夸张地说,那是一个群星璀璨的时代!文学史上唐诗宋词元曲并称,王国维赞为"一代之文学",很大程度上即出于从戏曲史角度考虑立论。非但如此,除了艺术成就本身外,元曲的成功还在于和文人画及章回小说一道,扭转了中古以后中国艺术史和中国文学史的发展趋势,如同入明后还出现浙派院体画一样,尽管元以后文学中传统诗文创作依然存在并有所发展,但始终无法超越唐宋诗词古文而实现真正里程碑式的创新,而这方面只有元杂剧方能做得到。站到历史和艺术价值高度,元杂剧在文学上悲喜剧因素糅杂,音乐上宫调合流和曲牌联套,剧场取三面敞开式舞台,表演上熔唱念做打于一炉,开综合性、虚拟化、程式化之先河,这些都奠定了明以后戏曲艺术的基础。虽然由于语言及文化习俗等关系,带有浓厚北方音乐特点的元杂剧在元朝灭亡后很快衰落,但戏曲作为主流文体、主流艺术的地位并未随之中断,继承宋元南戏传统并吸收元杂剧艺术精华的明清传奇随之而起,维持了戏曲作为综合性艺术的时代主流地位。同样,即使清中叶后的花雅之争,身为"雅部"的传奇杂剧又逐渐衰落,

其主流地位为京剧及众多地方戏所取代,勾栏庙台舞台演变为酒楼堂会,曲牌联套体音乐不敌板式变化体,同一门类艺术的新旧之争同样未能改变上述历史性趋势。

其实还不仅是作为综合艺术的戏剧,元曲在音乐方面的成就也足以扭转历史。谁都知道,尽管明人臧晋叔将他所编的元杂剧选本命名为《元曲选》,但元曲并非元杂剧的同义语,从严格的音乐史角度说它是元代北曲的简称,在艺术类型上包括元散曲和元杂剧。文学方面,散曲是语言艺术,系中国古典诗歌范畴的拓展,时人因常以"乐府"称之,又以之与唐诗宋词并提。音乐方面,散曲为建立在北曲音乐基础上,自娱和娱人功能相结合的演唱技艺,与杂剧乐曲一起奠定了近古音乐中的南北曲音乐。上面提到以关汉卿为代表的元杂剧诸大家和以珠帘秀为首的表演艺术家几乎同时又在从事散曲创作和演出,同样是成就不凡。与此同时还涌现出张可久、睢景臣、卢挚、徐琰、张养浩等一大批专门从事散曲创作的名家,以及《天净沙·秋思》《般涉调·哨遍·高祖还乡》《山坡羊·潼关怀古》等脍炙人口的名作。中国音乐史上,在此之前,从先秦礼乐歌舞开始,经过乐府民歌、清商大曲、隋唐燕乐直到词乐、诸宫调,中国音乐史以歌舞及说唱音乐为主,盛行的是以宫调理论为代表的古代数理乐律学体系。而自元代开始,宫调所体现的调高调式等统一的音乐功能逐渐被消解,建立在"声情"基础上的南北曲音乐即上升到主流层面。有论者在谈及宋代音乐时认为:"就音乐的性质而言,我国音乐的主流由宫廷转向民间,由宫廷化转向平民化。民间音乐逐步加入商品经济行列中。就音乐形式而论,我国音乐最具代表性的形式由歌舞转向戏曲。"①应当承认,所论这种情况在宋代的确存在,但也如同文人画和戏曲一样,宋代音乐性质平民化和形式转向戏曲的这种变化仅仅是开始,宋代音乐占主流地位的仍是由隋唐沿袭下来的宫廷雅乐、燕乐歌舞及大曲摘遍,民间盛行的主要还是词乐、诸宫调。戏曲音乐和戏曲本身一样并不占时代音乐的主导。彭吉象先生主编的《中国艺术学》第三章第二节《中国传统音乐》明确指出:

① 孙继南、周柱铨主编《中国音乐通史简编》,山东教育出版社1993年版,第115页。

> 元明清三朝,中国传统音乐的潮流主要是在民间涌动。这一时期,主要的音乐形式乃是戏曲音乐。①

这样表述是对的,就科学把握时代艺术形式的历史规律而言,主流和代表性永远处于第一位。也正是在这个意义上,我们认为元杂剧所代表的戏曲音乐标志着中国古代音乐史翻开新的也是最后一章。如果我们将先秦礼乐看作上古音乐的代表,魏晋后大曲歌舞作为中古音乐的典范的话,则以戏曲音乐为标志,中国音乐史的近古阶段开始了。

三、元代:近古艺术的开端

近古,原为史学分期概念,与远古、上古、中古相对应,一般指的是宋代至清(鸦片战争之前)。这种分法也多为此前艺术史界所接受,如前面两节我们在分析文人画和元杂剧时曾一再提及并回应的。笔者始终认为,历史的分期固然可以作为艺术史分期之参照,但二者并非完全等同,艺术史分期归根结底还应把握主流艺术是否发生根本性的改变,如果没有改变或者虽出现改变苗头但仍不足以导致整个时代艺术主体形态发生根本性位移,就不能据以进行分期,即使政治及社会其他方面发生根本性改变。以宋代而论,尽管元以后的主流艺术类型诸如戏曲、文人画等在本时期已经产生和形成,有些艺术现象如宫廷化向平民化转型等也已露出端倪,值得重视,但并不能以此得出结论宋代已经完成艺术史新变并进入了新的发展时期。其理由,就是本文此前不止一次提到并论述的必须考虑的"主流"因素。宋代的主流艺术无疑仍是院体画、洞窟造像、宫廷和寺院建筑,以及宫廷音乐大曲摘遍和士大夫词乐,少数文人倡导的文人画以及作为平民化标志的诸宫调、南戏等民间艺术、表演艺术尽管生机勃勃,但仍旧未能被统治者接受而上升到时代主流的地位。统治者的思想理所当然为社会的统治思想,这一点艺术史也概莫能外。一句话,未能促使戏曲和文人画提

① 彭吉象主编《中国艺术学》,北京大学出版社 2007 年版,第 332 页。

升为主流艺术就注定宋代未能完成艺术史新变的任务。也正因此,宋代艺术整体上只能停留在中古,开启近古艺术的任务将不得不落在元代艺术家的肩头。

进而言之,将元代艺术作为中国近古艺术的发端不仅仅在于戏曲和文人画的因素,还应包括其他门类的艺术史变革以及时代社会价值观念、思想文化背景由表及里的转型。

正如本文开头所言,公元 13 世纪元帝国的建立都是一个特别引人注目的事件。首先,它标志着我国历史上第一次由少数民族掌握了全国政权,这个事实本身就是对中国古代以汉民族为主体的传统文化的巨大冲击,几乎撼动了它赖以生存的精神支柱。谁都知道,儒学体系自汉武帝"罢黜百家,独尊儒术"之后即成了汉民族传统文化的核心。汉末大一统社会随着黄巾起义和军阀混战崩溃之后,经学式微,儒学的统治地位第一次受到强有力的挑战,由此导致了曹魏时社会性思想解放和艺术自觉时代的开始,中古艺术得以确立。然而必须明白的是,这次冲击和挑战来自内部,是汉民族文化在面临时代变革时所作的内部调适。统治者采取兼容佛道的思想政策,但并不意味着儒学失掉了它的正宗地位。至唐宋时,统治者将诗文书画作为国家选拔人才的主要渠道和形式,以诗歌散文和书法绘画以及宗教雕塑为主流的中国古典艺术终于发展到了繁荣阶段,这里面当然有着艺术自身的发展规律在起作用,但显然也与儒家传统的艺术观念的鼓励和指导有关。宋代以后,理学大兴,儒家理论更加严密、充实,正统文化亦变得更加精致、高雅。从某种意义上说,随着儒家思想社会功能的强化,魏晋以后儒学和艺术之间日趋分离的关系又有了一定程度的结合,而元帝国的建立则再一次拆散了这种结合并连艺术自身也发生了根本的变化。

笔者曾经指出,在元代,这种历史性的变化主要表现在两个方面:一是多元文化并存取代了儒家文化独尊,另一是俗文化取代雅文化上升为社会思想文化之主流①。而这是元王朝在思想文化上独立于此前历代中原王朝的主要特征,就深层意义而言,它是草原游牧生活方式

① 徐子方:《元代文化转型与古典文学》,《文艺研究》2007 年第 2 期。

对中原农耕文化空前强力冲击的必然结果。与思想文化大转型相对应,元代艺术也发生了两大根本性转变,一是元杂剧崛起显示了市俗戏剧作为综合性艺术已由此前受鄙视被贬斥而上升为社会文化的主流,歌舞音乐让位于戏曲音乐;二是文人画由此前偏于一隅而至此际蔚为大国,明清时期这种文人艺术更增加了文人书法和江南私家园林的成分。与先秦以来艺术服务于礼乐、政治、宗教和统治者个人爱好相比较,近古艺术更重视市俗大众的心理接受,以及中下层文人士大夫力图挣脱精神束缚的情绪宣泄,尤其是前者,它实际上标志着艺术史的新趋势,"如果说从先秦至两汉的上古艺术更多是从实用艺术品角度发现美,魏晋至唐宋的中古艺术增加了重个人原创的艺术家因素,近古艺术则在艺术品、艺术家之外看到了艺术的接受主体——市俗大众"①。市场化的元杂剧如此,明清传奇本质上同样如此。虽然明中叶后文人传奇在一定程度上出现了背离市场规则的雅化倾向,但以弋阳腔传奇为代表的这一传统始终充满了世俗舞台活力,最终在清中叶以花雅之争、京剧占据舞台主流的结果为这一趋势重新拨正了方向。同样如前所言,明初以戴进为代表的浙派院体风格虽然短暂地阻止了元代开始的文人画的勃兴势头,但后者不久即随着吴门画派的兴盛而再次拨正航向,至晚明董其昌以艺坛盟主身份倡导"南北宗论",文人画再次成为主流。非但如此,自吴门画派开始,文人绘画也开始出现按质论价的市场运作苗头,清以后这种势头更是方兴未艾,扬州八怪、金陵八家乃至晚清海上画派将这一潮流推向了真正的艺术史主导地位。也正由于市俗化趋势转变的影响,近古时期雕塑也由此前充满神秘张力的佛教造像而趋于装饰化和生活化,敦煌莫高窟、杭州灵隐寺等地的西域密宗造像风格作为魏晋之后兴起的宗教雕塑值得一提的尾声,也标志着这一延续近千年的艺术形式生命力之终结。

此外,元人创始的近古艺术还具有多元化的特点,除了戏曲和文人画等新型艺术种类外,此前发生并延续下来的传统诗文、界画、寺院造像以及十六天魔舞为代表的宫廷艺术、宗教艺术依旧占有一定的地位,它们和新兴文人艺术和市俗艺术和平共处,包括视觉艺术、听觉艺

① 徐子方:《审美解放与艺术变迁》,《艺术学刊》2009年第1期。

术和综合性艺术在内,所有曾经发生过的艺术形式大都能在本时期找到生长乃至复苏的机遇,艺术品、艺术家和艺术受众一道构成了艺术王国的有机主体。这种多元化的特色还表现为对海外异域艺术的包容和消化,如果说唐代的西域技艺进入中国显示的是统治者的自信、大度、包容和开放,元代空前扩大的版图更集中了来自欧洲、西亚的异邦艺术。从尼泊尔工匠阿尼哥和内地汉人士大夫刘秉忠合作建造的大都和上都宫城、受西亚乃至欧洲文化影响的"纳什石"织锦、青花瓷器中都可以看到草原文化、外来文化和中国固有文化交流的结果。作为元代实用艺术的代表,元青花和宫殿样式影响了明清及近代,在中国近古陶瓷史和建筑史上有着举足轻重的地位,正如同当年的佛教艺术进入中国后逐步本土化,最终形成中国艺术一部分的经历一样,这实际上反映了儒家大一统观念空前淡薄的元王朝具有吸纳、包容和消化多民族乃至外来文化的能力,这不是因为蒙古统治者特别聪明,而是其文治优势先天缺乏,政治控制力不能及,客观上为时代的审美解放留下了广阔的空间。元代艺术发生划时代意义的变革,以至于为艺术史开辟一个新时代,原因当即在此。

艺术家举隅

下编

从知恩图报到自悔自责
——试析赵孟頫的心态历程

在元代文人群体中,赵孟頫是人们公认的最具典型意义的代表。这一方面由于他才华横溢,诗词曲赋样样精通,书画篆刻更为一时之雄。在南方文人士大夫中,给人以鹤立鸡群之感。即使与北方文人士大夫相比,他也闪现着独到的光芒,连对他颇持鄙夷不屑态度的姚遂之流,其文采风流亦不能不甘逊一筹。另一方面,他以宋朝宗室身份出仕元朝,这个事实本身即具特殊意义。换言之,元王朝对汉人的钳制实质和安抚外表的政治策略在赵孟頫身上的体现,亦较其他南方汉人要深刻得多。研究其复杂心态,无论对于作为诗人和艺术家的赵孟頫,还是对于那个时代的文人群体,皆既具有普遍意义又具有独特之认识价值。

一、知恩图报,赤心输诚

赵孟頫(1254—1322),字子昂,号松雪道人,一号水晶宫道人。他是宋太祖赵匡胤之子赵德芳的后裔,五世祖是南宋第二代皇帝赵眘的生父,因赐第湖州(今属浙江),子孙后代遂为湖州人。史载赵孟頫自幼聪敏,下笔千言,年十四因父荫补官,任真州司户参军,宋亡家居,至元二十三年(1286)行台侍御史程钜夫奉旨搜访遗逸于江南,得见孟頫,为其才华所动,因向元廷举荐,世祖召见,"孟頫才气英迈,神采焕

发,如神仙中人"(《元史·赵孟頫传》)。他的文采风度惊动了忽必烈,当即命赵孟頫坐在当时的尚书右丞叶李的座位上首。叶李也是忽必烈爱重的汉人儒臣,程钜夫南下访贤,忽必烈叮嘱一定要将叶李找到带来。此次忽必烈又命赵孟頫坐在叶李之上,可见其爱重程度已超过了叶李。时有近臣提醒忽必烈,赵孟頫是亡宋皇族,不可不防,至少不能让他有接近皇帝的机会,忽必烈不听。当时正逢议立尚书省,就命赵孟頫起草诏书,赵操笔立就,忽必烈读后大喜,称赞:"得朕心之所欲言者矣。"不久即授兵部郎中。二十七年(1290),升集贤直学士,又欲使孟頫与闻中书政事,孟頫固辞。"有旨令出入宫门无禁","每见,必从容语及治道"(《元史·赵孟頫传》),皆可见其受宠程度。

世祖死后,赵孟頫继续受优容。元仁宗即位后召除集贤侍讲学士、中奉大夫。延祐元年改翰林侍讲学士,三年,拜翰林学士承旨、荣禄大夫。"帝眷之甚厚,以字呼之而不名。帝尝与侍臣论文学之士,以孟頫比唐李白、宋苏子瞻。又尝称孟頫操履纯正,博学多闻,书画绝伦,旁通佛老之旨,皆人所不及。"(《元史·赵孟頫传》)同样有朝臣对仁宗优遇孟頫不服气,多次进言离间,仁宗"若不闻者"。又有人上书称赵孟頫不宜使修国史,理由是元蒙建国史料不应让赵孟頫这样的敌国皇族了解,亦未被采纳。

不仅如此,仁宗还对赵孟頫的生活特别显示关怀。有一次专门赐钞五百锭,恐中书省从中作梗,竟指示专门为元皇室服务的普庆寺别贮钞交割。有一天,天气寒冷,仁宗见赵孟頫多日不至宫中,动问其故,左右告以年老畏寒不出,仁宗即命御府赐予貂鼠裘。英宗即位后,宠遇依然未衰,"二年,赐上尊及衣二袭"(《元史·赵孟頫传》)。是年六月卒后,追封魏国公,谥文敏。

纵观赵孟頫的后半生,可以说基本上是在元王朝优容的环境内度过的。在他的身上,似乎看不出四等公民"南人"被歧视的任何迹象。即使遍查历代汉人朝廷,对被其取代的前朝宗室,其优遇恐亦无过于此。其原因历来论者已多有所云,大抵乃元统治者出于安抚江南文士的需要。孟頫作为宗室尚且北上受职,其对江南人心的影响是不言而喻的。此外,亦与赵孟頫自身过人的才华风度有关。

"士为知己者死",身为儒家文士一员的赵孟頫,对元王朝特别是

忽必烈的知遇优容是了然于心的,对此他当然也要有所报答。知恩图报是赵孟頫心态中一个重要的方面。"往事已非那可说,且将忠直报皇元"(《元史·赵孟頫传》),这两句诗是当忽必烈要他赋诗讥刺以宋丞相身份降元的留梦炎时写下的,虽有所指,但也多少反映了赵孟頫自己的真实心态。他在为官后不久即提出当时"至元钞二百贯赃满者死"的刑法太重,以致当事者"意颇不平"。今姑不论其意见正确与否,即就其认真负责的态度而言,"忠直"之态可掬矣。此后他抗衡桑哥,平反济南路民事冤狱,俱可见以实际行动报效之真精神。在其诗文创作中,这种知恩图报的心态亦可随处感知:"丹极飞明诏,锋车召老臣。仲舒经术遂,贾谊说言陈……入奏能回主,当言莫爱身。衮衣瞻望重,丈席侍趋频。"(《送董参政赴召》)此虽系题赠诗,但送别友人时的殷切期望,正反映了作者自己的真实感情。所谓推己及人,自觉劝导,更可见其输诚之心。在另一首《投赠刑部尚书不忽木公》诗里,赵孟頫更以自己的亲身体会发出如下的表白:"帝心知俊彦,群望属英贤。大木明堂器,朱丝清庙弦……知己诚难遇,扪心益自怜。"在作者此时的心目中,皇帝至圣至明,臣民人尽其才。他希望"俊彦""英贤"们要报答皇帝的知遇之恩,自觉做一个"大木明堂器"即国家栋梁之材。

除出于直观的感悟,赵孟頫对蒙古最高统治者的感恩图报还表现在从理论上阐发新王朝建立的必然性和合理性:"大元之兴实始于北方,北方之气将王,故北方之神先降。事为之兆,天既告之矣。"(《玄武启圣记序》)这里实际上是说元之代宋,是出于天意。作为前朝末代王孙,亲自出马现身说法,为新王朝建立寻找合法依据,这的确是赵孟頫知恩图报、赤心输诚的最佳方式。

"半生落魄江湖上,今日钧天一梦同。"这是赵孟頫接受征召跟随程钜夫第一次来到大都后写下的诗句,诗题便是《初至都下即事》。毫无疑问,他由此产生了一种在"舆地久以裂,车书会当同"的一统观念指导下期望有所作为的动机,并与知恩图报、赤心输诚的理念完满地结合在一起。基于这种心态,他在入元后批评学陶渊明的人是"效颦惑蚩妍"(《题归去来图》),发出"况兹太平世""干戈久已戢""努力勤蓻树""毋为问迷津"(《题桃源图》)的号召,已不仅仅只针对朝廷臣僚了。

历来评论赵孟頫,大多在其以宋王孙出仕新朝这一点上意见分

歧。有的指责他变节,有的同情他后来有追悔之心,其情可悯,一般皆不出名节观念、民族矛盾乃至"家天下"的范畴。还有的人批评赵孟頫不能拒绝征聘是由于性格上的软弱动摇,甚至以此对他的书画艺术说三道四。今天看来,这些观点虽不无道理,但总难免以偏概全之弊。诚然,赵孟頫最初出仕元朝,其心态较为复杂,甚至如已有论者所言,不耐家境贫穷,也是导致他接受征聘的原因之一。但这以后竭力报效的行为,则主要在于"士为知己者死"的古老信条。知恩图报的心态,在他对程钜夫的态度上亦可感知。据《元史》本传:"初,孟頫以程钜夫荐,起家为郎,及钜夫为翰林学士承旨,求致仕去,孟頫代之,先往拜其门,而后入院,时人以为衣冠盛事。"这显然已远远超过了后任对前任应有的礼节。在尊重表象的背后,隐含着赵孟頫对程钜夫的感恩心理,与前述对元王朝的知恩图报相为表里。

二、"自念"顿悟,自悔"罪出"

前已述及,赵孟頫之王孙身份和文采风度使得他在入元后深得忽必烈爱重,从此开始了他出仕并受宠遇的过程。但世界上万事万物往往都是一分为二的,赵孟頫以特殊身份受元廷优容之日,也正是他为南宋亡国遗民士大夫鄙夷和责骂之时。史载"子昂(赵孟頫)以宋王孙仕元为显官,其从兄子固耻之,闭门不肯与见"。连自己直系亲属都因为他"变节"出仕新朝而不谅解他,以致和他断绝了往来。联系起重纲常亲情的华夏文化传统,如此打击对赵孟頫来说是何等的沉重。亲人如此,他人可知。宋遗民子虚曾在赵孟頫流行诗卷上题诗称:"文在玉堂多焕烂,泪经铜狄一滂沱。原陵禾黍悲酆镐,人物风流继永和。"故意将赵孟頫的文采风流与宋时江南残破遗民的忠愤对照起来,叹惜和讥刺显明于字里行间。如果说子虚此诗尚且保留一点含蓄蕴藉的话,则今存明初瞿佑《归田诗话》里之无名和尚题赵孟頫所书《归去来辞》更为直接,诗云:"典午山河半已墟,骞裳宵逝望归庐。翰林学士赵公子,好事多应醉里书。"又元人虞胜伯(堪)《题赵子昂苕溪图》亦批评

道:"吴兴公子玉堂仙,写出苕溪似辋川。回首青山红树下,那无十亩种瓜田。"(转引自都穆《南濠诗话》)。显然也是说赵孟𫖯未能像秦东陵侯召平那样宁愿种瓜为生也不愿出仕新朝的气节。

另一方面,也更为重要的是,赵孟𫖯知恩图报、赤心输诚的对象蒙古统治者对他这个前朝王孙并不是真正地推心置腹。前面说过,所以对之优容,本质上是作为一种姿态以安抚江南人心。正因为如此,尽管赵孟𫖯进入仕途后在许多问题上显示了较高的才能,却并未能就此进入参与决策的圈子。所任官职,除了外任同知济南总管府及江浙等处儒学提举之外,在朝亦多任部郎中、学士等闲职。另外,他的宋王孙身份也同时在统治者内部招来疑忌,乃至离间中伤。《元史》本传载:"帝(忽必烈)初欲大用孟𫖯,议者难之。"这里能对忽必烈决策"难之"的"议者",必非等闲之辈,为元廷中有资格参与决策的"国族"大佬无疑。而忽必烈之用人居然也可以被"议者难之",足见其"大用"赵孟𫖯已经违背了蒙元钳制汉人的国策,故"难之"能迅速有效。相反,如果不出仅仅"优容"的范围,哪怕稍微有点出格也不会有"议者难之",即使有也不会奏效。本文开头提到世祖初见孟𫖯即让他坐在尚书右丞叶李的上首,有人提出异议,忽必烈照样可以不听。后来有人见仁宗以赵孟𫖯参与修撰国史,亦提出"不宜使孟𫖯与闻"的意见,仁宗照样用"赵子昂,世祖皇帝所简拔,朕特优以礼貌"的理由予以批驳。但一旦涉及关键的决策权力问题,情况便即不同。上述世祖欲"大用"赵孟𫖯为"议者"所阻即为显例。《元史》本传还记载另一次"帝欲使孟𫖯与闻中书政事",未及"议者"发"难",赵孟𫖯自己即忙不迭地"固辞"。显然,通过仕进后所观所感,赵孟𫖯自己亦已感到元廷问题复杂,并非真正的"帝心知俊彦"。他的南人身份是一直招致人忌的重要原因。这使他常有如履薄冰之感。连忽必烈问他宋太祖作为"英主"的行事,他都谨慎地回答说"臣不能知"。《元史》本传记载此事后又专门点出了赵孟𫖯因此发生的心理和行为变化:"孟𫖯自念,久在上(皇帝)侧,必为人所忌,力请补外。"无疑这是他历经官场风波之后的一点顿悟。

值得注意的是,在"顿悟"后请求外任期间,赵孟𫖯转道回乡一行,写有《至元庚辰繇集贤出知济南暂还吴兴赋诗书怀二首》,其中这样说:"空有丹心依魏阙,又携十口过齐州。闲身却慕沙头鹭,飞去飞来

百自由。"毫无疑问,这时他的心态已开始发生变化,这就是由沉湎于"钧天一梦"到面向大千世界,由"入奏能回主"的输诚到慕沙头鹭的"百自由"。显而易见,这种心态转变的基础即为上述"自念"式顿悟。

最能体现赵孟頫官场顿悟和心态转变的,当是他的五言诗《罪出》:"在山为远志,出山为小草。古语已云然,见事苦不早……昔为水上鸥,今如笼中鸟。哀鸣谁复顾,毛羽日枯槁……愁深无一语,目断南云杳。恸哭悲风来,如何诉穹昊。"不言而喻,这首诗的字里行间浸透了作者自悔和悲伤的泪。过去没有出仕时,他被视作"远志",是"飞去飞来百自由"的"水上鸥";出仕新朝后马上被目为卑贱的"小草",成为身心俱遭束缚的"笼中鸟"。这些简单的道理古已有之,可为什么自己见识不早呢?面对苍天,赵孟頫不禁痛哭失声。由此并唤起了他曾在很大程度上已经割断的故国之思,特别是在他重返亡宋故都杭州之后。"东南都会帝王州,三月烟花非旧游。故国金人泣辞汉,当年玉马去朝周。湖山靡靡今犹在,江水悠悠只自流。千古兴亡尽如此,春风麦秀使人愁。"(《钱塘怀古》)纵观全诗,哀音离黍,故国凄凉,缠绵于声韵之中。如果说这还仅是泛泛感叹湖山依旧、物是人非,而没有具体的兴亡评说的话,则作者另一首《岳鄂王墓》即感情鲜明地悲悼南宋英雄,痛陈历史功过:"鄂王墓上草离离,秋日荒凉石兽危。南渡君臣轻社稷,中原父老望旌旗。英雄已死嗟何及,天下中分遂不支。莫向西湖歌此曲,水光山色不胜悲。"在作者看来,岳飞的屈死,正印证了南宋小朝廷为图一时苟安,置国家和民族利益于不顾的卑劣行径。"君臣"一词,后人编《松雪斋集》时怕刺激太过,改为"衣冠"。然时人虞集《跋宋高宗亲札赠岳飞》一文,孟頫外甥陶宗仪的《南村辍耕录》一书均明确引录"君臣"二字,故对此不应有任何怀疑。

当然,愈是感怀兴亡,赵孟頫愈对自己当时一念之差出仕元朝感到痛悔。除了前引五言诗《罪出》外,在《赠相者》一诗中还对自己的软弱进行严厉的自责:"我生瘦软乏骏骨。"其晚年所作的《自警》一诗说得更加沉重:"齿豁童头六十三,一生行事总堪惭。惟余笔砚情犹在,留与人间作笑谈。"此诗作于元仁宗延祐三年(1316),正是大受优遇之时。《元史》本传称:"三年,拜翰林学士承旨、荣禄大夫。帝眷之甚厚,以字呼之而不名。"官居从一品,且"帝眷之甚厚",诗人此际非但没有

了以前曾经有过的知恩图报、赤心输诚的感激,反而对一生行事作了深沉的忏悔。这看起来似乎让人不好理解,或者说竟有些变态,但只要对我们以上已经勾画的赵孟頫心态历程作一个简单的回顾,对他的"不近情理"也就比较容易理解了。一句话,正由于赵孟頫经历了"自念"顿悟、自悔"罪出"的痛苦反思,才导致了此际其受宠不惊的"变态"表象。

熟悉元史的读者当然知道,元王朝于统一后曾经历了政策重心的转变。对于南方文士而言,一方面是本质的钳制,另一方面是表面的安抚。后者造成了他们由不愿出仕到勉强受命乃至知恩图报的感情转移,前者则注定了这种感情转移的受蒙骗性。一旦在长期的官场体验中发现事实的真相,烦恼便随之而生。在经过一番感情的痛苦挣扎之后,他们的心态在新的构架内重新获得平衡,这种新的心态构架便是对等级社会的看破,对自己作为南方文士命运的认定。这也就是我们谈及赵孟頫心态演变过程时所用"顿悟"一词的含义。而一旦完成这种心态演变,他们即不再为表面的安抚所迷惑。但由于南人入元后本来即缺乏北方文士那样强烈入世的积极心态,故看破后亦不存在类似雄心和灰心的感情大起大落过程,而仅仅表现为故国之思和对自己气节有亏的自责。从本质上说,这也就是本文所要描述的赵孟頫心态演变的深层底蕴。

遁入画境:黄公望等心态描述
——元末文人心态研究之一

在元末看破世情归隐的文人士大夫中,彻底忘却世事、追求自身内在安宁的应当是一批画家,他们避世逃名,心无旁骛,一力营造画境。其中最具代表性的即为对中国艺术史后半段产生深远影响的元画四大家:黄公望、吴镇、王蒙和倪瓒,以及与他们引为同调的玉山雅集主人顾瑛。

黄公望(1269—1354),字子久,号一峰,又号大痴,常熟(今属江苏)人,本姓陆,继嗣温州黄氏,故改姓黄。中年为浙西宪司掾,后在京为权豪诬陷入狱,出狱后活动于江浙一带,做了道士。钟嗣成《录鬼簿》卷下小传谓"公望之学问,不待文饰。至于天下之事,无所不知,下至薄技小艺,无所不能,长词短曲,落笔即成,人皆师尊之,尤能作画"。从生年看,黄公望为此时期文人辈分之最高者,但其专心绘画,则在五十岁后。人称"山水师董(源)、巨(然),晚年自成一家",绘山水尤见功力,作品极多,居元画四家之首。存世画作有《九峰雪霁图》《丹崖玉树图》《天池石壁图》等,撰有《写山水诀》,阐述画理、画法及布局、意境等,为山水画经验创作之谈。另有诗文集《大痴道人集》。

吴镇(1280—1354),字仲圭,号梅花道人,浙江嘉兴人。少时与兄吴元璋师从常州儒者柳天骥,得其所学,并精书法、绘画。他每作画,即题诗于其上,时人号为诗、书、画"三绝"。在这一点上他甚至超过了元画其他三家,堪称文人画作之早期典型。然性情高介,不事权贵,也不关心世事,隐居终身,卖画为生,所居曰"梅花庵",自署"梅花庵主",卒年七十五,画作著名的有《渔父图》等,诗文集《梅花庵稿》。

倪瓒(1301—1374),字元镇,号云林居士,无锡人,先世广有钱财,是江南有名的富户。因预感时局不稳,天下将乱,故疏散家财,入太湖隐居。红巾军张士诚部占据吴中,屡次征聘,皆为所拒。晚年黄冠野服,图绘以终。今有名画《六君子图》《渔庄秋霁图》以及《清閟阁集》和《倪云林诗集》传世。

王蒙(约1308—1385),字叔明,吴兴(今属浙江湖州)人,赵孟𫖯的外甥,元末曾任小官,后隐居杭县黄鹤山,自号"黄鹤山樵"。明初出仕,任泰安知州,后因胡惟庸案牵连下狱,瘐死。史称其"敏于文,不尚矩度。工画山水,兼善人物"。倪瓒题其画云:"笔精墨妙王右军,澄怀卧游宗少文。王侯笔力能扛鼎,五百年来无此君。"可见其功力及声誉。名画有《青卞隐居图》《葛稚川移居图》等。

历史上,黄、吴、倪、王四大家为元代文人画的代表,他们把水墨山水画推向登峰造极的境地。正如近人评论倪瓒时所言:"或以写景遣兴,或以寓情寄慨,或以淡远幽逸胜,或以层叠苍劲胜,要为世瑰珍。"被公认是继两宋院体画之后开辟了中国绘画史一个新时代。然而,如果联系起他们各自的人生经历,则完全可以说他们的成就直接来自避世自适心态的升华。

首先,他们和王冕及徐舫、何景福相比,虽同属看破世情归隐大类,但更少传统用世思想,对现实社会亦少关心,此类心无旁骛有助于他们将目光专注于自然山水,而不为外界尘俗所干扰。在四人当中,黄公望年辈较高,曾经做过小吏,早年也曾狂放过:

没半点皮和肉,有一担苦和愁。傀儡儿还将丝线抽,寻一个小样子把冤家逗。识破个羞那不羞?呆兀自五里已单堠。

〔中吕·醉中天〕李嵩髑髅纨扇

但在遭诬下狱后即痛改前非,出狱不久即出家入道,从此遁入以绘艺明志的"画境":

尝居富春山,领略江山钓滩之概。每出,袖携纸笔,凡遇景物,辄即模记。后居常熟,探阅虞山朝暮之变幻,四时阴霁之气运,其好学

如此。①

这种不问世事、潜心山林的生活选择无疑在四家乃至整个元末文人画家中皆较具典型性。至于王蒙做泰安知州,一来已是明初以后的事,二来不久即被杀,与其一生关系不大。倪瓒表现更具极端,其散家财隐居之前尚有关心现实之诗作,诸如"吁嗟民生,实罹百患"②之类,但归隐太湖后即"掇芳芹而荐洁,泻山瓢而乐志"③,以至极端鄙"俗"。传说当时称霸江南的张士诚弟张士信向倪瓒索画被拒而对其严刑拷打,倪仍三缄其口,事后人问其故,答称"开口便俗",由此可见其重"清"恶"俗"之程度。似此传说还多,均可看出元四家全然超脱世俗的共同倾向。

其次,也更重要的是,这种超俗避世心态普遍体现在其所创作的作品之中。以画而论,此前绘画多注意人物、仕女、亭台、楼阁、花鸟,两宋院体如是,元前期赵孟頫、钱选诸人莫不如是,而元四家则专以描摹山水为务,内容且多隐居生活,至如倪瓒笔下风景皆萧条索淡,画山水不着色,亦无人物,枯木平远竹石,所谓"逸笔草草,不求形似,聊以自娱","写胸中逸气"④,显示其所代表的画作别开生面,风格鼎新。他们的诗歌,也多题画诗,完全为了配合内容而画龙点睛,余作亦不出看破世情,归隐自全。以下略举二首:

发策名犹在,回头事已非。池塘春草绿,空忆谢公归。

——吴镇《陈贤良隐居》⑤

此亦一隐居生活图,可谓"诗中有画",不同在于有心理活动,作者对曾经引以为荣的世俗名利追悔不已。又如:

水仙祠前湖水深,岳王坟上有猿吟。湖船女子唱歌去,月落沧波无处寻。

——黄公望《西湖竹枝词》⑥

① 郑午昌:《中国画学全史》,上海书画出版社1985年版,第303页。
② [元]倪瓒:《清閟阁全集》卷一《素衣诗》。
③ 同上书,卷二《题画赠九成》。
④ 同上书,卷十《答张藻仲书》。
⑤ 见[清]顾嗣立:《元诗选》二集,中华书局1987年版,第726页。
⑥ 同上书,第746页。

在杭州西湖凭吊岳坟,自赵孟𫖯一首"鄂王坟上草离离"七律流传以后,名作纷出,无不充满抑郁悲愤、感叹兴亡之情,直欲使人抚剑长号。眼前这首题写岳坟之词,却显得特别平淡,尽管次句"有猿吟"三字不无悲凉之意,但由于化出景物,全诗即和一般题画之作没有多大区别,依旧将人引入渺渺茫茫的空灵境界。诗境犹画境,这是当时文人画家兼诗人的共同特色,几乎很少例外。此也是他们身为元代画坛魁楚同时亦为本时期避世弃俗隐逸文人代表之重要原因。

元画四家之外,此时期隐逸文人中,值得注意的还有一位,这就是元末著名的文人聚会胜地——玉山草堂的主人顾瑛。诗酒结社是此时避世逃俗的文人最常见的心态表象。

顾瑛(1310—1369),一名阿瑛,又名德辉,字仲瑛,昆山(今属江苏)人。家业富有,轻财结客。年三十,始潜心读书,学识广博。举茂才,署会稽教谕,辟行省属官,皆不就。年四十,以家产付其子元臣,筑玉山草堂,园林、声伎之盛,名闻东南。四方名士如张翥、杨维桢、李孝光、倪瓒等皆为常客,诗酒唱和,风流儒雅,著称一时。元亡后,因其子元臣为元故官,明王朝将其举家迁往临濠,洪武二年(1369)卒,有《玉山璞稿》《玉山逸稿》等传世。

在看破世情和轻视名利方面,顾瑛较之元画四大家可说是有过之而无不及。举茂才、署教谕、辟行省属官,此在传统文人看来,乃进入仕途兼济天下之绝好机会,要知道有几许儒士为蒙元中断科举而扼腕饮泣,又有几许文人为延祐后科举恢复而热血沸腾,科举不中且有甘当"游士"干谒求官以至"老于游而不止也",然顾瑛一概视如敝屣,却之不疑。又两次拒绝张士诚的招聘,最终削发在家为僧,自营墓穴,名"金粟冢",自号"金粟道人",这些都是同时代文人所极少见者。

顾瑛的轻视名利还在于视钱财如身外之物。这不仅表现在年甫四十即将家产付子,与到老死仍攥住库房钥匙不放的乡里老儿成鲜明对比;更表现在他轻财结客,他营筑玉山草堂,实际上成了南北文士的聚会胜地,在战争动乱中为他们保留了一块心灵上的乐土。这方面他恰与倪瓒形成对照。当时,富有家财的江南文士也只有无锡倪瓒和昆山的顾瑛能够匹敌,但倪瓒是疏散家财后个人归隐太湖,顾瑛则是倾家财为南北文人营造共有的避难所,独善其身的"独乐乐"和轻财结客

的"同乐乐",这就是二人之区别所在。

从今存顾瑛所编的《玉山逸稿》和顾嗣立所编《元诗选》中尚可看出当时文人聚会唱和之盛况。上自朝廷要员张翥,下至落魄文士熊自得,皆于分韵雅集中忘形俗务,"直疑金谷墅,还似辋川庄","是集俱才彦,虚怀共颉颃"①,"于是时能以诗酒为乐,傲睨物表者几人?"② 能不以汲汲皇皇于世故者又几人?"至正十四年(1354),张士诚攻扬州,朱元璋下全椒,京师大饥疫,玉山雅集却盛会不衰,年末文酒会上产生了《可诗斋夜集联句》诗,秦约诗序中说:

酒半,诸君咸曰:今四郊多垒,膺厚禄者,则当奋身报效,吾辈无与于世,得从文酒之乐,岂非幸哉!③

这道出了当时不问世事、自求内心安宁的隐逸文人的共同心声,也是顾瑛乐于轻财结客的心理基础。作为传统文人,他内心深处未尝不为满目疮痍的现实所动,但既拒绝了仕进,即自认为不再有"膺厚禄者""奋身报效"的责任和义务,心安理得地"从文酒之乐"了。从这个意义上说,顾瑛的看破世情较之同时代隐逸文人更深入了一层。在《题钱舜举浮玉山居图》一诗中他说得相当明白:

无官落得一身闲,置我当于丘壑间。便欲松根结茅屋,清秋采菊看南山。④

钱舜举即元前期画家钱选,其《浮玉山居图》现藏上海博物馆,画作即为其在家乡霅川上一处岛屿浮玉山的生活写照。顾瑛题诗准确地揭示出一种画境,只是诗人已不满足"一身闲",要与意气相投的文人在"画境"中同乐而已。

从心理角度衡量,顾瑛的这种"同乐观"体现了他在群体归属方面的心理需求,而在"同乐观"作用下主持玉山雅集又使他的心理需求得

① [元]张翥:《寄题顾仲瑛玉山诗一百韵》,载顾嗣立:《元诗选》初集,中华书局1987年版,第1377—1378页。
② 元人熊自得语,引自顾瑛:《玉山逸稿》卷二《春晖楼中秋宴集》附豫章熊梦祥序,中华书局1985年版,第34页。
③ [元]顾瑛:《玉山逸稿》,中华书局1985年版,第18—19页。
④ [元]顾瑛:《玉山逸稿·续补》,中华书局1985年版,第76页。

到了最大的满足。和前述黄公望等元画四家相比，其共同点即在生存、安全需求促使下摆脱了官场尘网的险恶，不同在于四大家通过艺术性的心理升华在"画境"中实现了自我，而顾瑛则在追求归属和尊重的文人雅集中发现了放大的自我。而时代并没有为这种自我的膨胀提供现实的条件，故其玉山"乐土"最终被时代风雨冲破，顾瑛本人亦以悲剧告终即为必然的事。在这一点上他甚至不如黄公望、王冕他们更能适应时代和社会。

浪子·斗士·大师
——关汉卿的心态特征

关汉卿为元代市井文人的代表,这在当时已得到公认。时人钟嗣成《录鬼簿》将其作为"前辈已死名公才人,有所编传奇行于世者"之首,贾仲明为《录鬼簿》关氏小传补写的吊词称其"姓名香四大神州。驱梨园领袖,总编修师首,捻杂剧班头"。"梨园"在古代即戏院的代称;"编修"原指朝廷任命的史官,这里系指编剧作家;"杂剧"乃元曲之主体,元曲又为公认的元代文学之代表。"领袖""师首""班头"之称谓,足见关汉卿在元代文坛的名望和地位。不仅如此,在现存唯一的元代北京地方志书《析津志》中,也不约而同地记载了关汉卿的巨大声望,称其"生而倜傥,博学能文。滑稽多智,蕴藉风流,为一时之冠"。这些皆可证明关汉卿作为元代文人代表的无可争辩的资格,剖析他的心态对于展现元代文人心态史无疑有其重要的典型意义。

元人郝经《青楼集序》将关汉卿与杜仁杰、白朴并列为入元后"不屑仕进"的"金之遗民"。原文这样写道:

> 我皇元初并海宇,而金之遗民若杜散人、白兰谷、关已斋辈,皆不屑仕进,乃嘲风弄月,留连光景。

可见在时人心目中三人的思想倾向和社会地位,即皆属于入元后未入蒙古统治集团而游离于市俗社会的同一类文人。

然而,和杜、白二人相比,关汉卿仍具有自己的特点。首先,他没有拒绝朝廷征聘和举荐的"殊荣",亦无死后"以子贵"被封赠加谥的运气;其次,杜、白二人虽皆染指市俗文学(杜写散曲,白除散曲之外还创

作杂剧),但各自均有传统文学作品(诗文和词)传世,且皆与上层人物交往。关汉卿都没有,他一生仅创作杂剧和散曲,与上层社会亦无交往。如此低微和寡合的身世心性,其名声地位竟与二人相当且更显赫,尤值得注意并作为元代文人心态史的个案分析。

一、身世及人生道路选择

关汉卿的生平资料远较多少具备传统文人印迹的杜仁杰、白朴复杂,目前研究表明他的名氏已佚,"汉卿"仅为他的字。号一斋(据《析津志》),或作已斋、已斋叟(据《录鬼簿》)。祖籍山西解州,后迁河北祁州并归葬于彼。一生曾长期在大都(今北京)居住和生活,亦曾于宋亡后南下漫游(在这方面与白朴经历相似),晚年北返。

关于关汉卿的身份及确切活动时代,目前无直接资料记载。《录鬼簿》称其为"太医院尹",即太医院正职官,未言明其任职在金太医院还是在元太医院。查《元史·百官四》,其中云"太医院,秩正二品,掌医事"。是知元时太医院正职为正二品高官,地位优于六部尚书,而与副宰相同。即使至元二十年(1283)太医院改为尚医监,亦为正四品职官,与六部侍郎同。关汉卿如任此职,则《元史》不会不载。更重要的是郑经《青楼集序》中对关氏入元后身份经历说得相当清楚,是"不屑仕进"的"金之遗民"。既然如此,则说他在元代任正四品乃至正二品高官无论如何是讲不通的。更何况还有《析津志》,该书作者虽将关氏列入《名宦传》,却只字未提他的仕历,他到底任过何职我们无法据以明了,并且作者在关氏小传中还明言:

是时文翰晦盲,不能独振,淹于辞章者久矣。

如果关汉卿在元时任太医院正职官,这段话同样没有着落。

很清楚,如果我们认定关汉卿在元时任太医院尹,就必须先否定郑经《青楼集序》和《析津志·名宦传》,而事实证明在没有过硬证据的情况下,要同时否定这两种元人文献的记载是不可能的。如此,只能

认为关汉卿任太医院正职官是在金代。因为既然是在金代任太医院官,则《元史》中不予记载即很自然,并且不仅不影响关氏入元后"不屑仕进",而且正由于有了金代任官的经历,改朝换代后"不屑仕进"的遗民身份才显得真实可信。至于《金史》中未见相应记载,那是由于金朝太医院官品位太低的缘故。据《金史·百官志》,太医院正职官提点仅为五品级的技术官员,既非台省要道,又无值得一书的特殊技艺,故《金史》未将其收入,甚至连《方伎传》亦未见记载便属自然之事。也正因为如此,作于元末的《析津志》将其列为"故家遗民而入国朝"的"名宦"而不言其官职,是见其"生而倜傥,博学能文,滑稽多智,蕴藉风流,为一时之冠"的个性声望而非"太医院尹"这个前朝的"宦"。当然,话又说回来,毕竟得有这个"宦"才能进那个"传",基本条件具备才能谈及其他,这也是不言而喻的事。

剩下的问题是如何理解郏经语中"初并海宇"所指的时间观念。有论者定为元世祖忽必烈的灭宋统一。近代学者王国维并认为关汉卿做太医院尹当在中统时的蒙古时期。如此即产生了明显的矛盾,即作为金遗民的杜、白、关诸人何以要等到宋灭后方才"不屑仕进"?说具体一点,关氏既然能在蒙古国时期做官,到改元以后反而以遗民自居"不屑仕进"了,这显然是讲不通的。不能机械地看待"我朝"二字。认为"我朝"即指元朝,而"大元"则是忽必烈至元八年(1271)才宣布改建的。事实上这是错觉。因为在元人看来,"我朝"指的是自成吉思汗开国后至元末的整整一个朝代,它包括整个蒙古时代,尊成吉思汗为元太祖、窝阔台为元太宗即为明证。而"初并海宇"即统一则是一个漫长的过程,它包括成吉思汗及其子孙西征、灭夏、灭金,直到灭宋等一系列事件。对于原处金统治区域的杜、白、关诸人来说,对其"不屑仕进"有决定影响的当为灭金而非灭宋,这是显而易见的。特别是关汉卿,任太医院尹,金亡后不仕,更属显而易见。

至此,人们不禁要问,花如此篇幅论定关汉卿的金太医院尹身份究竟是为了说明什么?它和讨论关氏心态之间又有何种联系?

很清楚,我们论定关汉卿在金末任太医院正职官,首先即坐实了他在入元后的亡金遗民身份及"不屑仕进"的情感导因。换句话说,和杜仁杰、白朴乃至此前耶律楚材、许衡、王鹗等人一样,关汉卿亦为亲

身经历金元易代社会大动乱的过来人,同样感受到北来草原文化对华夏传统文明的强力冲击以及由此而来的群体心理挫折。设若入元后效命于新朝,他亦有可能成为变革陋俗、弘扬汉法的儒臣群体一员,而由于"不屑仕进",关汉卿成了和杜仁杰、王和卿、白朴一样游离于市俗社会中的文人群体之一份子。此正是我们以下对关汉卿心态进行科学描述的基本出发点。我们不难理解,以耶律楚材、许衡为代表的在朝儒臣,其改朝换代后的挫折感反应具体表现为针对漠北陋俗侵入而弘扬汉法的文化反征服心态。而与之并行的乃杜仁杰、白朴、王和卿之类的市俗文人,他们的挫折感反应则表现为针对传统文化自身的反叛性心态,其中包括反传统但找不到新出路而导致的矛盾和痛苦(杜仁杰)、行为倒退(王和卿)以及消沉冷漠(白朴)等等。作为后一类文人的代表,关汉卿亦不可能有超越时代和所属群体的其他心态。

其次,确定了关汉卿的金太医院尹身份,亦可借以进一步分析关氏与杜、白等同类文人的异同,从而勾画出其心态的特殊性。

一方面,关汉卿入元以前是金朝的职官,尽管只是五品级的技术官员,非台省要道,但总是一个经常接受"帝宣"的朝臣。国破后却甘心弃了这个"腰悬鹊牌,怀揣帝宣"的前程,和从未做过职官的杜、白相较,其转向"不屑仕进"的心理置换能量要大得多,历经这种"置换"的心态也要成熟和稳定得多。另一方面,也正由于关汉卿的出身是太医院尹,属于传统儒家所轻视的"方伎"一类,而非与修齐治平有关的史官及民政军务,可见其原与儒家传统文化联系不密,充其量是个杂家,又无突出的技艺,这就注定了他在金亡后不可能像杜仁杰、白朴那样享受举荐和征聘的"殊荣",而冷傲、倔强的个性又使得他不会也不可能在新朝统治集团中去钻营一个位置。与以传统文化素养而知名的杜、白相比自然更少传统的精神束缚。理解了这一点,我们即可毫无踌躇地观照关汉卿的内心世界:在"不屑仕进"之后,他既不可能像杜仁杰那样由于传统与现实的内心撕掳而造成二重人格,也不可能像白朴那样因过度沉溺于兴亡空幻而导致消沉、冷漠,而是突出表现为无所顾忌也无所畏惧的新型心态特征。这就是历来人们谈论关汉卿时经常使用的概念:浪子和斗士的二位一体。一句话,无论就反传统的深度还是其广度,上述心态都将促使关汉卿历史地站在时代同类文人

的前列。心态决定于身世,特殊身世决定特殊的人生选择。这是我们自耶律楚材以来探讨文人心态的一把钥匙,也是我们花精力和篇幅论定关汉卿之金太医院尹身份的重要原因。

二、浪子心性,斗士精神

前面说过,关汉卿生平资料目前留存很少,讨论他的心态在很大程度上依赖于现存的作品。人们对关汉卿心性了解最为明了的是他的〔南吕·一枝花〕《不伏老》:

> 攀出墙朵朵花,折临路枝枝柳。花攀红蕊嫩,柳折翠条柔。浪子风流。凭着我折柳攀花手,直煞得花残柳败休。半生来折柳攀花,一世里眠花卧柳。

这是一篇典型的"浪子"宣言。历史上携妓寻欢、浪迹花院的文人并不少见,宋代且有"众名妓春风吊柳七(永)"的佳话传说,但在作品中公开赤裸裸地表现却很少见,即使柳永本人以及"赢得青楼薄幸名"的晚唐诗人杜牧亦未在作品里如此放肆。在写作此曲时,关汉卿心目中显然已不存在任何传统文化所要求的道德准则,更没有一个传统文人士大夫所应遵循的起码的行为规范,完全是混迹市井的"浪子风流"心性。

当然,作品抒情、主人公自述并不能完全等同于作家自身,关汉卿一生行径亦不能用"眠花卧柳"来概括,他更多地把这当作背叛传统、投身市井的一种生活象征来表现。我们知道,和主要流传于文人士大夫及社会上层中间的唐诗宋词不同,元曲的社会基础即在市井大众,创作基于勾栏、行院的演出和传唱的需要,而勾栏、行院又往往同传统上的娼家妓馆联系在一起,因为演出和传唱主要依靠那些免不了追欢卖笑的妓女们。而唐诗、宋词尽管亦有传唱,如著名的"旗亭画壁"故事和"凡有井水饮处皆可歌柳词"传说,但更多的是在文人之间的互相吟赏,或自咏自叹,在对舞台演出和传唱的依赖性方面远远不及元曲。

这就是元曲作家往往被视同生活颓废的老嫖客而加以鄙视的一个重要原因。只有理解这一点,才能对关汉卿写作《不伏老》散曲时的心态有一个全面的认识。

但是,投身杂剧和散曲毕竟使得关汉卿走进了勾栏、行院,不仅仅像传统上一些中下层文人那样只满足于充当一个欣赏的看客,而是深入进去成为生活之一部分。如《骋怀》:

> 花月酒家楼,可追欢亦可悲秋。悲欢聚散为常事,明眸皓齿,歌莺舞燕,各逞温柔。

"花月酒家楼"乃花街柳巷、明妓暗娼的代名词,自然为"追欢"佳地。然而,"悲秋"乃文人之独有,自宋玉以来即与"俗子"无缘,在关汉卿这里却堂而皇之地踏进了妓馆的大门。这不能不显示了作者视传统规范为无物的浪子心性。题称"骋怀"即放开心怀,将内心世界袒露无遗的意思。如果说这还只是一般叙述的话,则另一首〔双调·新水令〕说得更加明白:

> 姨夫闹,咱便晓,君子不夺人之好。他揽定磨杆儿夸俏,推不动磨杆儿上自吊。

"姨夫"这里指同时与一个妓女调情的两个以上嫖客之间互相称谓,这里将妓院中特有的争风吃醋、打情骂俏的场面描绘得惟妙惟肖。纵非自身写照,但耳熟能详如此,在作者的心目中,还能为传统理念留下多少位置呢?

不过,话又说回来,这毕竟不是什么高尚真挚的思想境界,如果关汉卿仅仅停留在这个水平,那他同一般嫖客并没有什么两样。虽然逛妓院本身即是对传统道德信条的背离乃至反叛,但这种封建"叛逆者"也不可能有多大价值。关汉卿的思想价值在于他的浪子行径与有意的反传统斗士精神紧密结合在一起,是他创造精神的内驱力。如上述〔南吕·一枝花〕《不伏老》在宣称"一世里眠花卧柳"之后即有如下更狂悖的宣言:

> 〔梁州〕你道我老也,暂休。占排场风月功名首,更玲珑又别透。〔隔尾〕我是个经笼罩受索网苍翎毛老野鸡踏踏的阵马儿熟,经了些窝

弓冷箭镴枪头,不曾落人后。恰不道"人到中年万事休",我怎肯虚度了春秋。

有论者曾怀疑汉卿此曲的创作权,理由在于最早收入此曲的《雍熙乐府》不注撰人,题作《汉卿不伏老》,而很少有人直接在作品中嵌入自己姓名。今天看来怀疑的理由多不充分,因为《雍熙乐府》收曲多不注姓名,已为定例,不能以汉卿而另作变更。作品出现作者姓名在文人中亦不乏见。前代著名的即有杜甫的"少陵野老吞声哭"和苏轼的"夜来东坡醒复醉"之类的名句,本不应为怪。况且另外三部曲选,从明人的《彩笔情辞》《北词谱》到清人的《北词广正谱》,都明明署的是"关汉卿",题目均为"不伏老",无"汉卿"二字。综合分析,此曲定为关作无疑。从题意看,显系晚年所作。尽管作者一生坎坷,经历了金元之际的社会大动荡,由大金的臣子变成了亡金的遗民,变成了和艺伎为伍的书会才人,这中间承受了来自多方面的压力:正人君子的嘲骂(郝经所谓"用世者嗤之"),不学无术而偏偏又钻营得势的人的鄙视("庸俗易之"),甚至还经历了种种意想不到的打击,真可以说是"窝弓冷箭镴枪头",以至铺天盖地的"笼罩""索网"。作者对这些都不看在眼里,"不曾落人后"。即使到晚年,斗志丝毫未减,决不虚度时光,坚持披荆斩棘,走自己所选择的道路。虽然如前所言,作品塑造的斗士形象并不等同于作者自己,但其中有着作者生活经历的影子这一点是得到公认的。

正因为如此,我们对作品中以下一段即不能机械地看:

〔尾〕我是个蒸不烂煮不熟捶不匾炒不爆响当当一粒铜豌豆,恁子弟每谁教你钻入他锄不断斫不下解不开顿不脱慢腾腾千层锦套头。我玩的是梁园月,饮的是东京酒,赏的是洛阳花,攀的是章台柳。……你便是落了我牙、歪了我嘴、瘸了我腿、折了我手,天赐与我这几般儿歹症候,尚兀自不肯休。则除是阎王亲自唤,神鬼自来勾,三魂归地府,七魄丧冥幽,天那,那其间才不向烟花路儿上走。

不管出于什么角度考虑,历来人们都喜欢引用这个套曲来说明关汉卿的人生选择,其中必然有其道理。前已论及,元时戏曲女演员实际上大都是妓女,勾栏行院即为妓馆的代名词。关氏入元"不屑仕进,乃嘲

风弄月,流连光景",说白了就是全身心投入戏曲活动,在一般人看来竟与嫖客无异,这种创作道路亦与通常所说的"烟花路"无二。面对种种讽刺挖苦、打击迫害,作者不为所动,即使死也要坚持自己的生活选择。这是认识到生命价值以后才具有的如此强烈的斗士精神,它实际上亦是对自由人格的肯定。只有这样看,才能真正领悟到作品的真正意蕴。而如果从字面出发,孤立地看待关汉卿的浪子心性,认定他"度着长期的放浪生活,同优伶妓女老混在一起","没有遗民的国家思想,国亡不仕品格",则显然不是关氏心态的科学描述。

站在这个角度考虑,我们对前面分析过的《骋怀》一曲也可以加进一些新的认识。"花月酒家楼,可追欢亦可悲秋",从表层上看,这里仍旧说的是风月场情事,是典型的浪子心性。然而亦应指出,只有关汉卿才会将正人君子们不齿的"花月酒家楼"(勾栏行院)同一生的"追欢""悲秋"联系起来。是的,正是在这里,"曲成诗就,韵协声律,情动魂销,腹稿冥搜"(《催拍子》),关汉卿才创作了许许多多"可追欢"的喜剧和"可悲秋"的悲剧,这其中也经历了种种艰难险阻,同样也有着来自各方面的打击迫害:"蜂妒蝶羞,恶缘难救,痼疾常放,业贯将盈,努力呈头。冷餐重馏,口刀舌剑,吻槊唇枪。"而作者则是满怀信心:

〔尾〕展放征旗任谁走,庙算神谋必应口。一管笔在手,敢搠孙吴兵斗。

显示了不屈不挠的意志,玩对手于股掌之上的气概。任何一个甘心在污泥塘里打滚的"老嫖客",任何一个"彻底的风流浪子",是写不出这样富有斗士精神的曲词来的。

显而易见,浪子心性和斗士精神作为关汉卿心态表象的两个层面,缺一不可。前者无疑属于一般的、低层次的范围,后者则属于特殊的、高层次的范畴。但归根结底,它们都源出于关氏心灵深处的反传统意识。我们说过,关汉卿以其无所顾忌亦无所畏惧的特殊心态和杜仁杰、白朴等多少残留一些传统士大夫痕迹的同类文人拉开了距离,而在较少因背弃传统而心存纠葛这一点上,更接近于在散曲中狂歌"挣破庄周梦,两翅驾东风,三百处名园一采一个空"的王和卿。

不过还有一点需要补充的是,即使和王和卿相比,关汉卿的反传

统心态仍具有自己的独立价值。

据说关汉卿和王和卿关系很熟,"王常以讥谑加之,关虽极意还答,终不能胜"。然关的成就名声均大于王。王不作诗文词,这一点和汉卿同,但除外只有散曲,其质量、数量又皆不如汉卿。尤需指出的是,王和卿平生未染指杂剧,当与他囿于"学士""散人"的身份,不愿放开最后一点架子而为"戏子"写作有关。据元人王恽《中堂事记》上载,忽必烈中统初年行中书省驾阁库官二人中,有一名王和卿者,太原人。历来论者多以籍贯不同(太原和大名)而不敢遽然指实为一人,其实大可不必。"太原"和"大名"字形相近,行草有时竟难截然分开,所谓籍贯不同难说不是传抄致误,况活动时代(中统初)和地点(燕京)又相同,是为同一人无疑。其时王和卿正任职于燕京行中书省,"学士""散人"当为后来的事。和入元后绝对无官一身轻的关汉卿相比,王和卿的身心束缚要大得多。尽管他在散曲领域表现出极为强烈的反传统情绪,却最终未能将自己的人生选择扩大到抒情写意之外的戏曲中去。从表层上看,王和卿凭着"滑稽佻达"的个性,使得关汉卿不得不在他的浪子式"讥谑加之"时折服,但在心态的深层,较之关汉卿的成熟和稳定以及斗士式的人生选择,王和卿不能不大大地逊了一筹。

三、升华——艺术之变革与创新

我们已经知道,浪子心性和斗士精神交织而成关汉卿的心理表象,共同折射了主体的反传统意识。这种意识的突出之处便是主体不仅仅停留在浪子风流的低层次,而且将其升华,表现出针对社会和个人的前无古人的新追求,具体说就是执着于旨在变革传统的一代艺术创造。

过去笔者曾撰文指出元曲的产生是对传统上以抒情短篇为主的文艺观点的挑战,中国古代文学的发展即以元曲为标志呈现着前后截然不同的面貌。元曲作家特别是杂剧作家事实上即为传统的叛逆者。在文学史上,关汉卿被公认为元杂剧的奠基者,"初为杂剧之始",他的

浪子心性、斗士精神无不与对这种艺术的执着追求有关。

这方面最突出的是他突破传统文人与表演技艺的界限，公开表现自己在这方面的强大亲和力。如他的《不伏老》中即声称自己"会插科、会歌舞、会吹弹"，"通五音六律滑熟"。明初朱权《太和正音谱》转述关汉卿的话，认为"子弟（演员）所扮，是我一家风月"。《元曲选》编者、明万历时戏曲理论家臧晋叔则更称关汉卿"面傅粉墨，躬践排场，偶倡优而不辞"。就是说关汉卿曾画了脸谱，亲自上场，与妓女演员同台演出而不以为耻。这些都是传统文人士大夫连想也不曾想过的事。

不仅如此，关汉卿还与戏曲演员结下了深厚的友谊。今存关氏散曲中唯一的题赠作品便是为当时著名的女杂剧演员珠帘秀作的。关于珠帘秀，元人夏庭芝《青楼集》有记载，称珠帘秀：

> 姓朱氏，行第四。杂剧为当今独步；驾头、花旦、软末泥等，悉造其妙。

对于这位技艺超群的杂剧女演员，关汉卿自然非常欣赏，在散曲〔南吕·一枝花〕《赠珠帘秀》中称其演艺"摇四壁翡翠浓阴，射万瓦琉璃色浅"。因朱家居扬州，因而称赞"十里扬州风物妍，出落着神仙"。

除了和演员交往外，关汉卿交友亦多为戏曲作家，如《潇湘雨》剧作者杨显之被称为"关汉卿莫逆交"，并称关"凡有文辞，与公（杨）较之"。又如杂剧家梁进之，被称"与汉卿世交"。杂剧家费君祥（另一杂剧家费唐臣父）亦"与关汉卿交"。由此可见关汉卿的交友同样具有传统文人士大夫所没有的特点。

在同类文人代表中，王和卿生平资料缺乏，详情不得而知。杜仁杰交往无一例外皆为文人士大夫，白朴情况则稍涉复杂。他与侯克中、李文蔚、史樟等杂剧作家交往，且与天然秀、"乐府宋生""歌者樊娃"以及"云和署乐工宋奴伯妇王氏"等多有往来，显示了与传统文人身份不尽相合的特点。然此外所交则大多达官贵人、宦途名流，诸如曾任江南道行御史台中丞的王博文，以及胡祗遹、王恽、卢挚等名宦，当然更不用说曾赏识并举荐过他的堂堂中书左丞相史天泽了。所有这些都无疑显示出白朴身上浓厚的传统文人气息。关汉卿与之相较，正如创作形式绝无传统诗词一样，在社会交往方面也绝无上流社会成

员,同样体现出鲜明的反传统精神和艺术家执着而专一的心态。

作为一代艺术大师,关汉卿的反传统精神还通过其笔下塑造的一系列人物形象体现出来。其中最突出的是尽人皆知的悲剧《窦娥冤》中的女主人公窦娥,她是一个苦命的寡妇,恪守三从四德,拒绝再嫁,却因恶棍陷害、昏官草菅人命而被推上了刑场。临难之前,她一反以往的温顺,对天地及一切传统秩序发出了绝望的斥骂:

有日月朝暮悬,有鬼神掌着生死权。天地也,只合把清浊分辨,可怎生糊突了盗跖、颜渊?为善的受贫穷更命短,造恶的享富贵又寿延。天地也,做得个怕硬欺软,却原来也这般顺水推船。地也,你不分好歹何为地!天也,你错勘贤愚枉做天!

这是对传统观念的公开怀疑和勇敢挑战。

作为鲜明对照的是,关汉卿在喜剧《望江亭》中则塑造了一位敢于冲破传统束缚、勇敢再嫁的原学士夫人谭记儿形象,给她安排了一个美满的结局。剧末女主人公喜笑颜开地唱:

虽然道今世里的夫妻夙世的缘,毕竟是谁方便。从此无别离,百事长如愿。

这样一悲一喜,无疑将激励和鼓舞人们勇于冲破传统束缚去追求个人幸福。作者的斗争矛头直接指向传统儒学强加给妇女的"从一而终"贞节信条以及不合理的社会制度。

与此紧密联系的是,关汉卿针对传统上"父母之命,媒妁之言"的父母包办婚姻,通过喜剧《拜月亭》《调风月》中青年男女主人公自由恋爱终获成功的情节构思,有力地进行了揭露和抨击,和上述《窦娥冤》《望江亭》等一道从整体上冲击了不合理的封建婚姻制度。此外,在《救风尘》《谢天香》《金线池》等剧中,作者还全力歌颂了妓女的高贵品格和大胆而合理的人生追求,这本身也是向造成卖淫这样的不公正现象的社会提出的抗议和挑战。

关汉卿在艺术中的反传统精神不光体现在杂剧创作方面,在散曲领域同样存在。例如〔双调·新水令〕套曲中描写一对热恋中的青年男女"色胆天来大"的偷情,如果说这难免停留在"饮食男女""性的解放"之低层次的话,则〔中吕·普天乐〕《崔张十六事》更以唐传奇《莺莺

传》为素材,重新塑造了莺莺和张生的爱情形象,俨然是一个首尾完整的"小西厢"。另一首(二十换头)〔双调·新水令〕套曲与此相近,同样勾画了一对青年男女自由恋爱终获成功的故事。显然这都与杂剧中的有关创作主题有着内在的一致性,都是在反传统、力求创新的艺术心态指导下完成的。

总而言之,关汉卿艺术心态的反传统表象是相当鲜明的,它与人们公认的作者之浪子心性、斗士精神是完全合拍的,也与杜仁杰、王和卿、白朴这些"市俗"文人在总体倾向上有着一致性。所不同的是,在关汉卿的内心,已不再有任何对传统的依恋,他只是把传统作为攻击的目标。如果说杜仁杰"善谑"背后闪现的矛盾和痛苦、白朴一度追求后的消沉和迷惘皆显示出他们在反传统的同时,并没有找到新的出路和建立起全新的价值观的话,关汉卿却找到并基本上建立起来了。时代文人群体性心理挫折,关汉卿也有也不可能避免,但他并没有被折服,从而"倒退"和"降低了行为水平"(如王和卿部分作品),而是进行了升华,在一代艺术创新中否定传统,在挑战中寻找自己独立的人格,他代表了虽失意却仍积极追求生命真谛的一代文人。

戏曲与古琴的生命互动
——朱权及其"二谱"

在中国文化史上,朱权是一个生命沦落与艺术辉煌呈鲜明对照的特殊人物,一方面他曾"带甲八万,革车六千,所属朵颜三卫骑兵皆骁勇善战"①,一度雄视北方,势力足以在中原逐鹿中举足轻重,但失败后即一蹶不振,抑郁终生。另一方面他又是一个著述丰硕的文人学者,举凡历史哲学、文学艺术、宗教杂记皆有涉猎,而分别编纂于顺逆两个生命极端期的"二谱"——《太和正音谱》和《神奇秘谱》,折射其人生价值与不同文艺种类之辩证互动,值得我们予以关注。

一

朱权(1378—1448)一生经历复杂,可谓大起大落。其政治和人生追求并不如意,在某种意义上甚至是个悲剧。早年朱权和朱元璋其他几个儿子一样,拥兵塞北,威权赫赫,但他实在是个政治门外汉。建文元年(1399),燕王朱棣起兵"靖难"。建文帝担心在北方边陲领兵的辽王朱植、宁王朱权与朱棣合谋,诏命他们返京,朱植遵旨而朱权拒之。不久朱棣用计占据大宁,朱权于城外被挟持,遂入燕军,"时时为燕王草檄",事实上成了朱棣帐下一幕宾。朱棣为笼络其心,允事成后与其

① 《明史·诸王二》。

中分天下,朱权居然相信。但朱棣夺取天下后即食言而肥,朱权请封于苏州、杭州,皆不允。永乐元年(1403),朱权改封南昌,"已而人告权巫蛊诽谤事",后虽经朝廷派人查明无据,但朱权至此已对世事失望,乃韬晦于所筑"精庐"之中,每日以鼓琴著书为乐。朱棣死后,朱权渐有关心政事的兴趣。宣德四年(1429),他上书言宗室不应定品级,谁知却招来"帝怒,颇有所诘责",丝毫不给他这位叔祖面子,地方官也"多龁龁以示威重"。这使得他再次受到打击,从此更远离世事。晚年"日与文学士相往还",志慕道家冲举,自号臞仙,并"每月令人往匡庐最高处,囊云以归,构云斋,障以帘幕,日放云一囊,四壁氤氲袅动,如身在岩洞"①。如此打发时光、蹉跎岁月,直到明英宗正统十三年(1448)卒于南昌,一代名王最终抱恨而殁。

也许是由于精神分析心理学所谓的补偿和升华的作用,自然生命的沦落贬值却促成了朱权在文化艺术上的博学广闻,多才多艺。

朱权一生著述宏富。戏曲创作方面有杂剧十二种:《瑶天笙鹤》《白日飞升》《独步大罗》《辩三教》《九合诸侯》《私奔相如》《豫章三害》《肃清瀚海》《勘妒妇》《烟花判》《杨娭复落娼》《客窗夜话》;另有曲学论著三种:《太和正音谱》和《务头集韵》《琼林雅韵》等,此外还有音乐史上颇受关注的琴曲专书《神奇秘谱》,以及《通鉴博论》《汉唐秘史》《史断》《文谱》《诗谱》《神隐志》《烂柯经》等数十种杂著,可说是涉猎广泛。举凡历史哲学、文学艺术、宗教杂记无所不包,可见其涉猎之广,视域之宽。当然,朱权的这些著作,并非都是值得称道的东西,今天看来,真正奠定他在文学和艺术史上地位的应为两种,一是早年撰就的曲学专著《太和正音谱》,二是晚年面世的琴学专著《神奇秘谱》。前者是继元人钟嗣成《录鬼簿》之后又一部戏曲史早期论著,为元杂剧研究之必备资料;后者作为中国音乐史上最早的一部古琴减字谱集,也是流传至今的第一部古琴曲集,具有划时代意义。

① [清]姚之骃:《元明事类钞》卷五"囊云送雪"。

二

《太和正音谱》二卷,撰成于洪武三十一年(1398),其时太祖朱元璋尚在位,正值所谓洪武盛世。身为皇十七子,21岁的宁王朱权奉命就藩大宁(今内蒙古赤峰地区),做明帝国北方屏障,而以教化天下为己任,在该书《自序》中说:"余因清宴之余,采撷当代群英词章,及元之老儒所作,依声定调,按名分谱,集为二卷,目之曰《太和正音谱》。"所谓"太和",即"非太平之盛,无以致人心之和也,故曰治世之音安以乐,其政和"之意。显而易见,作者沿袭了历代儒家"以乐教化"的传统,选择了戏曲作为太平盛世的"正音"进行研究,无非是借此书鼓吹"治世之音",驯化边陲少数民族,在文治方面为新兴明王朝的太平盛世锦上添花,出发点虽涉歌功颂德而不免陈腐,但令朱权料想不到的是,该书继元代钟嗣成《录鬼簿》、周德清《中原音韵》之后,为戏曲史保留了一大批有价值的史料,特别是北杂剧在明初中原及边地的流传情况,以至当时人的戏曲价值观念,直到今天仍有其存在和认识价值。

首先,《太和正音谱》著者凭借藩王之尊将原不登大雅之堂的戏曲与传统上官方音乐机构乐府画上等号,同时又以曲学"行家"自居,在将杂剧由民间提升到了精英文化的档次方面显示了前所未有的力度。这从全书结构可以明显看出来,《太和正音谱》共分《乐府体式》《古今英贤乐府格势》《杂剧十二科》《群英所编杂剧》《善歌之士》《音律宫调》《词林须知》《乐府》等八章。由三大块所构成。前三章为第一部分,主要谈论的是戏曲文学理论;《群英所编杂剧》《善歌之士》两章属于史料搜集,为第二部分;《音律宫调》《词林须知》《乐府》三章是《太和正音谱》最后一部分,它们论述了戏曲格律、音乐和曲谱。标举"乐府""英贤""群英"和"善歌之士"的诸部分从不同方面支撑起《太和正音谱》的理论构架,可谓各有千秋。自然,从全面角度衡量,朱权的做法也瑕瑜互见。

《乐府体式》章分戏曲文学体式为"丹丘体""宗匠体""黄冠体""承

安体""盛元体""俳优体"等15家,题为"予今新定乐府体",表明这样分类是他首创,有的还附有简略说明,在较高程度上揭示了相关体式的特点。如云"黄冠体"是"神游广漠,寄情太虚,有餐霞服日之思,名曰'道情'";"承安体""华冠伟丽,过于逸乐",并注明"承安,金章宗正朔";"盛元体""快然有雍熙之治,字句皆无忌惮。又曰'不讳体'"。惜大多语焉不详,至如"豪放不羁""词林老作""公平正大"等,定义则显得粗疏,有的还互相抵牾,如"楚江体"的"屈抑不伸,摅衷诉志"和"骚人体"的"嘲讥戏谑","丹丘体"的"豪放不羁"和"淮南体"的"气劲趣高"等等,不仅界限模糊,而且容易产生歧义。值得注意的是《古今英贤乐府格势》一章,作者则由体式分类转向专评艺术风格,共评论元代及明初杂剧、散曲作家187人。其称合乎上层文人士大夫口味的马致远作品如"朝阳鸣凤,其词典雅清丽,有振鬣长鸣、万马齐喑之意"。白朴之作"风骨磊魂,词源滂沛,若大鹏之起北溟,奋翼凌乎九霄,有一举万里之志,宜冠于首"。王实甫之词"如花间美人,铺叙委婉,深得骚人之趣"。郑光祖作品"出语不凡,若咳唾落乎九天,临风而生珠玉,诚杰作也"。张可久(小山)的散曲"清而且丽,华而不艳……诚词林之宗匠也"。这种对元曲作家艺术风格的概括,融进了著者自己作为一代行家的审美感受,开启了后世人们从风格方面评论和研究元曲作家的传统,此表明杂剧发展到了明初朱权这里已开始进入科学深入的研究层次。

然而,正由于受高台教化和贵族视野的局限,朱权的研究与评论多有欠科学的地方,人所共知,他太偏重于清丽俊美的文采派风格,而对元代影响巨大、成就最高的本色派重要性则认识不足。从这点出发,他极力推重马致远,将其誉为古今"群英"之首,却称甘于草根,"偶娼优而不辞"的元代本色派大戏曲家关汉卿是"可上可下之才",之所以在书中将其"卓以前列",仅仅是因为"初为杂剧之始",即最早从事杂剧创作的缘故。这种处理,和元人尊关为首的做法恰成鲜明对照,也不符合实际。这一方面反映出朱权的审美观念与市俗大众戏曲审美价值观格格不入,是一种贵族阶级偏见;另一方面也反映出传统诗词批评方法在明初戏曲领域占了上风,元代重舞台效果和大众口碑的褒贬标准已被抛弃。朱权此书典型地反映了元明剧坛风气之演变。

除了开创作家风格研究的传统之外，朱权此著还试图从科举文章的高度对杂剧进行题材内容的系统分类。《杂剧十二科》一章即将杂剧分为十二类："一曰神仙道化；二曰隐居乐道；三曰披袍秉笏；四曰忠臣烈士；五曰孝义廉节；六曰叱奸骂谗；七曰逐臣孤子；八曰钹刀赶棒；九曰风花雪月；十曰悲欢离合；十一曰烟花粉黛；十二曰神头鬼面。"对于这些，学术界已经谈论颇多，应当承认作者花了不少心血，也揭示了杂剧内容的某些特点，如"神仙道化""悲欢离合"等等，显示了其独特的艺术目光。然而实事求是地讲，和上述戏曲体式分类一样，朱权在这方面也没有完全达到他的研究目的。今人多认为他主要因循前人旧说，划分缺乏逻辑性，实用价值有限。例如"忠臣烈士"与"叱奸骂谗"、"风花雪月"与"烟花粉黛"等，彼此并无明显可分的界限。更为重要的是，作为一代文艺，元杂剧题材内容极其丰富多彩，朱权此说很难科学、准确地予以概括。

在《太和正音谱》中，《群英所编杂剧》《善歌之士》两章较为特别，属于史料搜集。前者补充了《录鬼簿》及续编对元代和明初杂剧家作品著录的不足，后者叙列闻名于当代的知音善歌者36人之籍贯，有的还载其事迹片断，叙述简洁但时见文采。如记当时歌唱演员李良辰："涂阳人也，其音属角，如苍龙之吟秋水。予初入关时，寓遵化，闻于军中。其时三军喧轰，万骑杂沓，歌声一遏，壮士莫不倾耳，人皆默然，如六军衔枚而夜遁，可为善歌者也。"又这样记蒋康之："金陵人也。其音属宫，如玉磬之击明堂，温润可爱。癸未春，渡南康，夜泊彭蠡之南，其夜将半，江风吞波，山月衔岫，四无人语，水声淙淙，康之扣舷而歌'江水澄澄江月明'之词，湖上之民，莫不拥衾而听。"简洁生动，一军一民，两歌手艺术之炉火纯青，宛在目前。可以看作是对《青楼集》的有益补充。然而也应指出，由于朱权站在贵族藩王立场上，鄙薄戏曲艺人，称之为"娼夫"，规定"不入群英"，即不把他们作为"善歌之士"看待。由此可以断定朱权此章搜集并不全备，此在一定程度上损害了此书的史料价值。

《太和正音谱》最后一部分由《音律宫调》《词林须知》《乐府》三章构成，它们分别论述了戏曲格律、音乐和曲谱，是朱权此书的主要成就之一。首先，朱权在书中揭示了宫、商、角、徵、羽五音的性质，并指出

了"六律""六吕""十一调"的名称。其次,书中涉及戏曲声乐理论、歌唱方法、古剧角色源流等许多方面,并对元曲十七宫调各自的声腔特点作了概括。如称:"仙吕调唱,清新绵邈;南吕宫唱,感叹伤悲;中吕宫唱,高下闪赚;黄钟宫唱,富贵缠绵;正宫唱,惆怅雄壮……双调唱,健捷激袅。"大多符合杂剧实际。虽然大部分直接取自元人燕南芝庵的《唱论》,但其中也不乏作者的见解和体会。最后,《乐府》章著录了北杂剧的曲谱,共收曲牌335支,占全书篇幅的五分之四,根据北曲黄钟、正宫、大石调、小石调、仙吕、中吕、南吕、双调、越调、商调、商角调、般涉调等十二宫调分类,逐一列出各个曲牌的句格谱式,每一句格谱式,均以元人或明初的杂剧、散曲作品为例,并详细注明四声平仄,又用大小字体标明正字和衬字,为填制北曲曲辞提供了规范。这也是现存最早的北杂剧曲谱,对后世有较大影响。明人范文若的《博善堂北曲谱》、清人李玉的《北词广正谱》,以及《钦定曲谱》《九宫大成南北词宫谱》中的北曲部分,都是以本书为基础,重新编制而成的。此书之价值和影响,于此也可见一斑。

时代上,朱权撰写《太和正音谱》之时,正是新兴明王朝走向统一强盛的时代。作者《自序》中这样歌颂:

> 猗欤盛哉,天下之治也久矣。礼乐之盛,声教之美,薄海内外,莫不咸被仁风于帝泽也;于今三十有余载矣。近而侯甸郡邑,远而山林荒服,老幼聩盲,讴歌鼓舞,皆乐我皇明之治。

这是此书写作的时代背景,作者体验得当然最深刻。他此刻正驰骋塞外,"带甲八万,革车千乘",为拥兵自雄的北方诸王之一,而非小心翼翼、韬晦避祸的后期可比。正是有志得意满之气,无畏缩退避之心。也正因为如此,他能在书中纵横睥睨,褒贬人物,规范界定,挥洒自如,充满霸者之风。另外,他以天潢贵胄的身份,视戏曲之盛为"皆乐我皇明之治"的体现,固然反映了他应有的政治立场。但他于戎马倥偬之中不忘戏曲,思虑系统而成熟。虽然顽固地鄙视民间艺人,却未像当时其他正统文人一样视戏曲为小道,他称关汉卿、马致远、白朴、郑光祖、王实甫这些不被正统认可和接受的杂剧家为"古今英贤",显示了较为自信开放的价值观,对于明代戏曲继元末杂剧后迅速雅化和上层

化起了积极的促进作用。应当说,曲家自高身份的做法在元代即已出现,如将杂剧和散曲创作与历史上官方之"乐府"和文人之"传奇"联系起来,但彼时倡导者多为下层文士,其自高身价很难得到社会的认同,而朱权以藩王贵族之尊从事此道,这就使得这种自高身价的做法在当时多少有点名副其实,朱权的同时或以后,朱有燉、邱濬等相继而起,明初曲论和曲作因此在相当程度上带有了精英文化的味道,不能不归因于此。

三

朱权的后半世,随着政治不得意,身心屡受压抑,在就封南昌之后,在府中弹琴度日,筑弹琴之所为"中和琴室"。在给朱棣的上书《神隐》上卷"纵横人我"一节中言道:"士之与世而行其道者,务在知进退之节,可出则出,可隐则隐,果道之可行,则激昂振厉,大鼓宣化,为霈泽为甘霖,以辅王道。果道之不行,便当抱一张无弦之琴,配一把倚天长剑,骑一角黄牛,拽一辆破车,载其妻子向青山深处、白云堆里以为巢穴。……做一个老实庄家,以保妻子,以老此生足矣。"①这段话固然是向最高统治者的刻意表白,但也的确反映了朱权生命后期的生活追求。也就是说,人生选择也由外向转向内敛,兴趣从适合高台教化的戏剧转向了自抒内心的古琴。

朱权曾精心制造古琴一张,流传至今,形制尚完好,音色卓越。其琴腹内侧刻有一圈文字:"明皇宗云庵道人亲造中和琴。""云庵"即前述朱权囊云之"云斋","云庵道人"无疑为其晚年使用的别号之一。朱权此琴现还在,清康熙年间此琴落于襄平(今辽宁辽阳市)琴家李拙庵手中,知为臞仙所制,倍加珍爱,取名为"飞瀑连珠"。此琴后又先后经长沙寿田陆长森、顾长庚所得,近代传至辽宁古琴名家、川派琴家顾梅

① [明]朱权:《神隐》卷上,《藏外道书》第18册,巴蜀书社1992年版,第280页。

羹手中。① 1980年在辽宁古琴研究会成立大会上,方萌聆听年逾八旬的顾先生演奏《流水》《忆故人》时,在其文章中写道:"除了惊叹顾先生琴艺外,还一直被那张音色超群、柔美动听的古琴所吸引。这张琴音质纯净,音色松透、明亮、清脆,实在难得。名手奏名琴,琴声一似空谷回声,蓬蓬松松;又像金石交响,铮铮铿铿;时肖莺燕絮语,珠落玉盘;有若风回曲水,碧影摇金;忽如飞瀑堆雪,松涛惊雷……"②当然,最值得注意的还是朱权一力主持编撰了我国现存年代最早的琴曲谱集《神奇秘谱》。

在古琴发展史上,魏晋及其以前时期已经创作了大量琴曲,并有嵇康《琴赋》、公孙尼《乐记》等音乐美学著作,奠定了古琴较高的音乐地位。唐宋时期古琴获得进一步发展,除了琴曲创作和演奏技法之外,又有不少咏琴诗文。明代之前,古琴的各个方面都获得发展,形制定型,曲目丰富,琴人众多,古琴艺术已达成熟和丰富。这都为《神奇秘谱》的出现准备了条件和基础。史载朱权改封南昌后,将自己善弹的34首琴曲和他命琴生李吉之、蒋怡之、蒋康之、何勉之、徐穆之等人从名士所学之琴曲,以及多方搜求而得唐宋古曲,用12年的时间汇集成书(该书序中自述),于明仁宗洪熙元年(1425)刻印刊行。朱权1403年至1448年韬晦隐居南昌。《神奇秘谱》成书于1425年。据其序云,编选此书历经12年之久。则此书是从1413年就开始着手了。此时他已经隐居南昌10年了。在此过程中,他从渴望建功立业到心甘情愿隐居,不问政治,心志发生了很大变化。《神奇秘谱》现存版本有两种:一是北京图书馆所藏,明代嘉靖年间(1522—1566)汪谅翻刻本,亦称北图本嘉靖本;二是上海图书馆所藏明代万历年间(1573—1619)翻刻本,亦称上图本万历本。两本均有影印本传世。1963年版《琴曲集成》第一辑上册所据为北图本,而新版(1981年版)《琴曲集成》第一册及音乐出版社影印的单行本皆据上图本。

中华书局影印本《琴曲集成》"编者的话"中提到,以前有了记谱法之后的很长一段时期内,弹琴家只是用记谱法来备忘交流或示范,未

① 刘忆:《明宁王朱权与中和琴》,《南京艺术学院学报(音乐与表演版)》1988年第4期。
② 方萌:《五百年古琴沧桑记》,《艺术世界》1980年第5期。

意识到可以之传世,并且向来弹琴家不是很多,都用手抄谱,印刷术发明初期并未有人想到刊印琴谱。所以,古谱流传甚少,唐代琴谱(文字谱)只流传下来一个卷子本《幽兰》。减字谱在宋元刻本中也只是偶然在集部或类书之中见到极少数的小品琴曲。"直到明代,才在王公贵族领先之下,兴起刊印琴谱专集之风。就现有的材料来看,把大量比较大型的琴曲收集起来刻成谱集,是创始于明初的朱权","直到明代中叶嘉靖以后,其他藩邸和民间才开始纷纷把各自收集的传受和创作的琴曲,用减字谱刊传下来,直到晚近"[1]。

从《神奇秘谱》的目录上可以看出,在编排体例上,上卷是一曲接一曲的,没有明显间隔与分类。中卷则分宫调、商调、角调、徵调、羽调五种调式按顺序排列,把相同调的琴曲归为一类。每种调式的乐曲之前都有一个短小的调意,相当于正式琴曲开始之前的练习曲。它没有文学性标题,只有表明调式的题目。如神品宫意、神品商意等,表明下面的乐曲的调式与定弦。中卷调意为正调定弦。下卷则是神品无射意、神品碧玉意、神品蕤宾意、神品凄凉意、楚商意、商角意、姑洗意等侧调调意琴曲。研究表明,它们的名称有的表明定弦,有的是对音乐风格的提示。调意的开头、结尾均与接下来的正式乐曲在很多方面感觉一致,走音多在第二句开始,并逐渐由简变繁。而且每首调意后的琴曲的结束句多数与此调意的泛音结束句子相同。在音乐结构上为一段,以散板开始,然后起承转合,几乎每首最后都结束在泛音慢板上。[2]

在编排内容上,全书分上中下三卷,共收 63 曲,其中上卷名"太古神品",收 16 曲,有《广陵散》《高山》《流水》《阳春》《酒狂》《小胡笳》等,据朱权序中所言,都是传自上古之人的古曲,是唐代或更早的传谱。采用的谱式也保留着减字谱的早期情形,有用文字叙述的注保留在内,保留着早期传谱的面貌。中、下卷名"霞外神品",中卷 27 曲,下卷 21 曲。中有《梅花三弄》《长清》《短清》《白雪》《雉朝飞》《乌夜啼》《昭君怨》《大胡笳》《离骚》等,均属历史悠久的古代作品。还有浙派名家的

[1] 中国艺术研究院音乐研究所、北京古琴研究会:《琴曲集成》第 1 册,中华书局 1981 年版,第 3 页。
[2] 李凤云:《〈神奇秘谱〉及其调意浅探》,《音乐探索》2000 年第 2 期。

作品,如《潇湘水云》《樵歌》等。该谱对于研究隋唐宋元的琴曲艺术,尤其是宋末浙派琴家的琴曲作品,意义尤大。其中《广陵散》等曲,则对探索汉魏六朝清乐的流变有他谱不可替代的功用。谱中题解、所提供的有关史料,是研究古代音乐作品的重要文献。尤其是《广陵散》,自嵇康被杀后人们就以为从此失传,谁知道一千多年以后又托赖《神奇秘谱》给保存下来了,这不能不说是朱权的一大功劳。

总而言之,《神奇秘谱》的出现是对以往古琴发展的一个总结和集合,集中显示了古琴艺术的高度成果。

四

戏曲和古琴作为两种不同的艺术类型,它们一为趋俗一为崇雅,一为张扬一为内敛,体现着两种不同的审美追求和生命品格,以"二谱"的编撰问世为标志,朱权可谓一身而二任焉。其分别于生命顺畅之早期和坎壈蹭蹬之晚年投身于此两类不同的文艺领域,这一方面可以看出儒家"达则兼善天下,穷则独善其身"人生信条的影响,另一方面同样可以说明艺术家的生命历程及其艺术追求之间的互动关系。也许正因为戏曲和古琴作为艺术有雅俗之分,身属贵族精英阶层的朱权在介入前者时引发许多争议,而对后者的整理则大致获得好评。笔者过去曾经指出过:"对历史上的'古帝王知音者''古之善歌者'以及元曲作家作品的系统品评,对戏曲文学理论、戏曲音律宫调的总结归纳,取得了很大的成功,表明杂剧发展到了他这里已开始进入科学深入的研究层次,从而奠定他在戏曲发展史上的地位。换句话说,他之所以能在杂剧创作中达到'有元人之古朴,而无元人粗野之弊;有明人之工丽,而无明人堆砌之病'(王季烈语)的成功,即不能不归因于他的理论功夫。"[①]今天看来,所言固然不错,但仅限于戏曲一途,境界未免局促,这也反映目前学术界朱权研究存在的共同问题。事实上朱权的

① 徐子方:《明杂剧史》,中华书局2003年版,第108页。

古琴研究对后世的影响至今没有消失。清代和素在明代杨伦《太古遗音》的基础上编译《琴谱合璧》（注满文），书中收录琴样数十种，其中最后一张为"臞仙琴样"即"飞瀑连珠"琴样，甚至还有人认为流传至今的古琴曲《平沙落雁》为朱权作品。所有这些皆说明在后世琴家心中，朱权的文人琴家的身份是得到认可和尊重的。而将其戏曲理论与古琴艺术论著放在一起，且联系起作家前后期生命发展之扬抑变化，应能得出更加系统和全面的结论。

学科背景检视

结束语

艺术学学科错位及在中国的出路[①]
——兼谈艺术升格为学科门类问题

艺术升格为学科门类的呼声近年来日渐高涨,但怀疑乃至反对的观点也时有出现。对西方和中国高校专业艺术教育的比较考察表明,迄今为止的艺术学科在理论和历史方面存在着认知和体制方面的错位和断裂,这种错位和断裂强化了艺术学科缺乏宏通和系统格局的宿命,如此还产生了另外的问题:一个错位和断裂的学科是否称得上成熟学科?而将一个不成熟的学科升格为学科门类的考虑又是否成熟?放眼世界,艺术学学科错位不仅在中国,实际上也是一个国际性问题,这自然又是一个宿命。令人乐观的是,命运在上个世纪90年代发生了转机,这就是中国于20世纪90年代中期开始在《授予博士、硕士学位和培养研究生的学科、专业目录》一级学科"艺术学"中增设了同名的二级学科,1998年在东南大学设置了第一个以打通各门类艺术为特色和以理论见长的二级学科艺术学博士点,后又在北京大学等单位陆续增设了一批同类专业,学科建设渐成规模,从而为问题的最终解决打开了通路。然而由于时间仓促,理论论证和实践经验不足,引发了诸多新问题,甚至触痛了学科内外本来即存在着的怀疑乃至否定的情结。这些更反过来加剧了艺术学的分裂和学科品格的可疑,必须予以解决。

① 本文曾为笔者出席美国加州奥龙尼大学主办的"2010年旧金山艺术教育国际论坛"的大会发言,发表前又作了一些修改和补充。

一、见怪不怪的传统：史和论的错位与断裂

任何一个成熟的学科皆包含史和论两大块,诸如哲学理论和哲学史、经济学理论和经济史、文学理论和文学史等等,学科指称范围不存在逻辑上的错位,这实质上是一个学科得以成立的两大支柱,艺术学当然也不例外。原则上人们也承认,艺术概念的理论界定,是阐述艺术史的前提。不了解什么是艺术,也就无法谈论艺术史。当代德国艺术史家汉斯·贝尔廷曾明确指出:"必须解释那个'艺术'的概念……而且只有当这个概念充分发展到有关这个概念(艺术)所涉及的内容足以有一个'历史'能够被撰写时,才会出现一部'艺术的历史'。"[①]然而迄今为止,无论在西方还是在中国,艺术论和艺术史并未实现科学对接,学术认知和学科设置存在着明显的落差,具体表现为它们分属两个不同的领域,试略述之。

第一,艺术的基本理论不属于艺术学科,而被归属于哲学领域,这是问题的第一个症结。众所周知,艺术概念及其本质的界定构成艺术论的基本问题,而艺术论则属于美学,美学在传统上又是哲学之一部分,西方自近代意义的大学教育出现之后,美学专业设置就一直为哲学院系的主要工作之一,黑格尔以来著名的美学讲演都为有关大学哲学院系选修课程之一部分,这直接影响了中国相关高校教学及学科体制,旧中国如此,新中国同样如此。国务院学位办 1997 年颁发的《授予博士、硕士学位和培养研究生的学科、专业目录》明确规定"美学"为哲学门类的二级学科之一,而根据国家质量技术局 1992 年发布的《学科分类及其代码》,以艺术为研究对象的"艺术美学"又是美学下面的一个分支学科,同样归入哲学大类。在教材建设上,任何一本哲学引论教科书都将艺术论作为主要章节进行设置,所依据观点皆将艺术的

① 汉斯·贝尔廷:《瓦萨利和他的遗产——艺术史是一个发展进程吗?》,载《艺术史的终结?——当代西方艺术史哲学文选》(常宁生编译),中国人民大学出版社 2004 年版,第 64 页。

涵盖范围指向所有艺术门类。一句话,艺术的理论发展附属于哲学的历史发展,且没有广义和狭义的区分。

第二,艺术的历史研究被归属于美术领域,内容指称范围被大大的狭义化,这是问题的第二个症结。"美术"(fine art)一词系日语转译,为西语"美的艺术"之简称,在中国,除了上个世纪初一个短暂时期使用比较随意外,一般是指视觉艺术或造型艺术,即绘画、雕塑和建筑。这仍旧沿袭自西方。历史上,在欧美学者眼里,"美的艺术"简称为"艺术",原即指除实用工艺之外的一切"自由艺术",属于广义上的艺术概念。文艺复兴后随着近代高等教育制度的兴起,关于"艺术"的学术认知渐趋两极化,广义的艺术概念与艺术界渐行渐远,狭义的艺术概念在艺术教育领域得以根深蒂固。就创作和历史而言,"艺术"目前为视觉艺术或造型艺术的同义语,属于艺术系和艺术史系的学科及专业范畴。澳大利亚人保罗·杜罗和迈克尔·格林哈尔希在《西方艺术史学——历史与现状》一文中这样归纳西方学术界对艺术史的理解:"艺术史(Art History)是研究人类历史长河中视觉文化的发展和演变,并寻求理解在不同的时代和社会中视觉文化的应用功能和意义的一门人文学科。"[1]他说的在相当程度上代表了西方艺术界的普遍观念,长期以来也为中国的艺术教育界所接受。

由此不难发现存在着如下的矛盾:"艺术"一词的概念所指,在"论"涵盖整个门类艺术,即包括视觉艺术、听觉艺术和视听综合艺术;在"史"则仅限于视觉艺术一个领域。这样说自然并非新见,只是道出了一个尽人皆知的事实。问题在于人们对此已是见怪不怪!由于分属不同的学科,长期以来互为脱节的艺术论和艺术史彼此居然相安无事。非但如此,除了前述理论一块的艺术原理、艺术概论、艺术美学属于哲学美学外,与创作技艺和历史研究有关的专业在高校学科设置中亦未融为一体,作为艺术与艺术史两块,分别由艺术系和艺术史系举办[2]。西方高校中与艺术系和艺术史系并列的还有戏剧系、音乐系、舞

[1] 汉斯·贝尔廷等:《艺术史的终结?》(常宁生编译),中国人民大学出版社2004年版,第23页。
[2] 参见张法:《艺术学的关键词混乱与中国知识体系和学科体系演进的关联》,载《艺术学研究的愿景:寻找艺术坐标》(《艺术学》第3卷第3辑),学林出版社2007年版。

蹈系等门类艺术系科。这就很别扭,因为按照逻辑概念,"艺术"与"音乐""戏剧"等门类艺术之间似乎不应为并列关系。显而易见,作为专业名称,"艺术"(Art 或 fine art)的指称范围已在不知不觉中发生了变化(逻辑学上称之为"偷换概念"),主要指的是视觉艺术,而视觉艺术的发展及其演变构成了艺术史的基本内容,如此即决定了在西方高校专业艺术教育中艺术史属于视觉艺术或图像志图像学的范畴。人们似乎忘记了除了视觉艺术之外还有其他艺术门类(听觉艺术、综合艺术等)。纵观近代以来高校发展历程,史和论发生如此错位和断裂,在其他学科无论是"文学""历史学""哲学",还是"经济学""管理学",还是"物理学""天文学"皆绝无仅有。正如已有论者所言,欧美各国高校专业艺术教育没有完整意义上的艺术学科,有"艺术"而无"艺术学"[①]。

显而易见,除非我们将"艺术"一词扫进历史的垃圾堆,从此不再使用,否则高校专业艺术教育中艺术理论和艺术史分属哲学和美术学两个不同学科就是不正常的,而对于"艺术"一词的理解和使用存在着明显错位不自知,恰恰从反面证明了艺术学科作为一个学科的不完善和不成熟。

当然,谈论专业艺术教育也不能不考虑到艺术通识教育的情况。在西方,对艺术教育的理解多种多样,比较常见的是所谓艺术通识教育,与中国通行的艺术教育概念相仿,既包括视觉艺术(绘画、雕塑等),也包括听觉艺术(音乐、舞蹈等),很显然,与美育相关的艺术教育的涵盖面超出了上述学科认知的范围。美国的情况值得注意。20世纪60年代前后,美国即开展了艺术教育是否构成学科的讨论,主要围绕当时的肯尼迪政府制定的"艺术与人文学科计划"进行。"宾夕法尼亚会议"的主题即关于艺术是一门独立学科的问题。艺术教育家巴肯力主艺术是一门独立的学科。他认为,"缺乏科学领域中普遍符号系统所体现的关于互为定理的一种形式结构是否就意味着被谓之艺术的人文学科不是学科,意味着艺术探索是无序可循的? 我认为答案是,艺术学科是一种具有不同规则的学科。虽然它们是类比和隐喻

[①] 参见张法:《艺术学的关键词混乱与中国知识体系和学科体系演进的关联》,载《艺术学研究的愿景:寻找艺术坐标》(《艺术学》第 3 卷第 3 辑),学林出版社 2007 年版。

的,而且也非来自一种常规的知识结构,但是艺术的探索却并非模糊的和不严谨的"。另外的观点则认为,艺术只是"一种经验,这种经验或是通过参与艺术创作过程而获得,或是通过亲眼看见艺术家的创作表演而获得"①。他们的争论当然已经超出了艺术通识教育的范畴,而将专业艺术教育也包括在内了。后一种意见无疑代表了西方一部分艺术理论家的看法,不能说一点道理都没有,但仅凭无法界说的"经验"无法作为课程列入课表,也就无法进入学校教育系统。作为讨论的结果,美国形成了"以学科为基础的艺术教育"的国家决策,只是由原来的一门"艺术创作",再加上艺术史、艺术批评与美学,共由四门课构成,从而在一定程度上打通了哲学美学和"美的艺术"这两门原本分置的学科。遗憾的是,这种打通仅仅体现在通识教育领域,对高校专业艺术教育却没有产生实质性的影响。

二、艺术学在中国的命运及所引发的问题

由于历史文化等方面原因,艺术学科在西方与生俱来的宿命性错位同样影响了中国,且显得更为复杂,正反面意义皆存在。一方面,由于近代意义上的学校教育体制长期以来完全借鉴于西方,艺术理论和艺术史的学科错位和断裂问题同样当道而立,与体制紧密联系着的观念至今仍左右着人们的头脑,形成对打通研究根深蒂固的抵触与排斥。另一方面,由于擅长综合的民族个性和重德轻艺的儒家文化传统,加之新中国成立以来特别重视马克思主义哲学基本问题的研究,艺术理论研究在哲学领域一直处于边缘化的位置,以致国内美学研究不在哲学系而到中文系文艺理论教研室"栖身",算是在一定程度上归了队。美术领域,虽然仍旧存在名不副实的艺术和艺术史概念,但大体上总有一门西方高校所没有的跨越视觉艺术范畴的"艺术概论"存

① 阿瑟·艾夫兰:《西方艺术教育史》(邢莉、常宁生译),四川人民出版社 2000 年版,第 315、319 页。

在，多少对上述错位和断裂有一些弥补。这一点又使得艺术学科在中国的发展显示出独特的本土色彩。这事实上也为在西方仅仅作为理论流派存在着的一般艺术学进入中国且在体制内生长奠定了社会基础。

艺术学在中国命运的真正转机体现在学科建设方面。经过以张道一教授为代表的一批学者的共同努力，中国于20世纪90年代末在东南大学设置了第一个以打通各门类艺术为特色和以理论见长的二级学科艺术学博士点，其后北京大学、北京师范大学等高校又陆续获准增设了一批同类专业。就艺术学学术认知和学科建设而言，二级学科艺术学的增设无论对于西方还是对于中国均具有特别重要的意义。如果说西方学者自费德勒和德索以来尝试建立一般艺术学的努力尚未能进入学科层次的话，这种缺憾在中国已经得到了弥补，从而在体制上为传统学科艺术论与艺术史的脱节问题的解决提供了前所未有的基础，长期存在的困扰艺术学全面发展的宿命式难题得到了解决。当然，由于起步未久，其认识和做法有待进一步深化和优化，由此产生的新问题也亟需得到关注和解决。

最直接也最迫切的莫过于师资队伍建设和人才培养问题。

师资队伍建设始终是二级学科艺术学建设的瓶颈。和一般学科先有本科后有硕士、博士专业的自下而上式提升机制不同，二级学科艺术学是"自上而下式"的，之前并无以本科专业为依托的学科基础。由此带来的问题是：该学科所有成员上自学科带头人下至一般学术骨干皆系各门类艺术研究领域转过来，其知识储备和学术强势都还停留在原有的学科背景里。他们在现有学科的影响和地位更多的不是在二级学科艺术学所作贡献，所以他们想要保留乃至强化在学术界的影响，就不可能脱离原来的学科。即使一般学术骨干，由于在原有门类艺术学已有基础，他们想要迅速提升学术地位和影响，也只有在原有学科的研究中才能做到事半功倍。正因为如此，在目前二级学科艺术学的学术队伍中，另一个普遍的问题是：进行一般艺术学理论和历史的研究与教学实际上只能是副业，这样就给学科建设带来了十分消极的影响。

人才培养方面，由于目前二级学科艺术学没有本科专业作支撑，

所有报考的研究生(硕士、博士)皆来自其他学科(门类艺术学或其他不相干的学科),和导师情况相类似,他们也有着自己原来熟悉的专业背景,其知识储备和学术素养远非两三年的研究生学制所能轻易改变和拓展,此即导致他们的学位论文写作大多仍在原有学科内转圈,至多作一点形式上的改头换面,不敢也很难从根本上超越门类艺术而进入综合性艺术学研究层面。这样做也不会在导师把关时遇到麻烦,因为导师也有不得已之处;同样也不会在院系乃至学校教学管理部门那儿遇到麻烦,因为他们也得实事求是地面对学科的现状。如此下去,二级学科艺术学在教学和科研两方面要想名副其实就很难了。

更为重要的当然还是观念问题。由于长期形成的传统,作为二级学科艺术学两大支柱的艺术理论和艺术史分属不同学科的基本格局在国内并未从根本上得到改变,人们的观念在相当程度上还停留在艺术即视觉艺术的层面。尽管有识见的学者如张道一、凌继尧、彭吉象、王宏建等人在理论和实践上均作了大量的努力,但要在思想深处消除传统的片面印迹无疑存在较大的困难。吊诡的是,许多从事门类艺术专业的专家学者既迫切希望艺术学升格为门类,又对各门类艺术之间存在着打通之必要持怀疑乃至反对的态度。不仅如此,在近年来举办的国际国内学术会议上,包括美国艺术史家普莱兹奥斯在内的一部分学者也表露出对广义艺术史认知的怀疑和隔膜。笔者曾经不无忧虑地指出:

> 体制的确立并不必然宣告相关理论探讨的完成。实事求是地说,由于长期形成的学科固有格局以及与之相关的心理定势,二级学科艺术学建设以及与之紧密相连的美学与一般艺术学讨论仍旧停留在草创阶段。与10年前相比,理论的探讨尽管有了可观的规模,但并未体现出应有的深度。非但如此,学科体制的确立似乎消解了学理论证的紧迫感,有些本来清楚明白的认识反而日渐模糊。①

针对这种情况,有学者甚至发出"艺术学,莫后退"的呼吁②。

专业设置和教材建设方面的情况也不容乐观。由于缺乏长期的

① 徐子方主编《美学与一般艺术学新论》,东南大学出版社2009年版,第1—2页。
② 参见刘道广:《艺术学:莫后退》,《东南大学学报》2007年第1期。

理论准备,目前国内二级学科艺术学的专业设置还很粗糙,到底应该设置什么样的分支学科方较合理至今尚在讨论之中,艺术论和艺术史的教材建设大多仍沿用西方传统,分处在哲学和视觉艺术的范畴而不自知。如果说"艺术学概论"由于借鉴了德索、马采等人的理论遗产以及国内长期使用的《艺术概论》教材的传统而情况好一些的话,"艺术史"的问题就更多了,可以说迄今所有流行的艺术史教材要么只是视觉艺术史要么只是区域史、国别史。甚至国内二级学科艺术学的倡导者张道一先生也主张将中外艺术史分开。在其主编的《艺术学研究》"代发刊辞"中,张先生主张艺术学研究设置 9 个分支学科,其中没有"艺术史"而只有"中外艺术史",具体说就是"分为中国艺术史和外国艺术史,又可按照大的'文化圈'分为大地区的,如东方和西方,或亚洲、欧洲、非洲、美洲等。艺术史的分类研究、断代研究和专题性研究,也在此类"[1]。说到底,这实际上仍是区域艺术史。所有这些,当然不是缺乏理论勇气,而是考虑不周,在相当程度上影响了国内艺术学的专业设置和教材建设。今天看来,如果我们不能在横向(区域史、国别史)和纵向(断代史、类型史、专题史)的基础上建立真正打通的"艺术史",就无法形成与"艺术理论""艺术批评"三足鼎立的学科体系,艺术学在中国的学科错位命运就不会得到根本性改变,更不能说艺术学升格为门类学科已是理所当然。

三、分析与对策

诸如此类的问题,要想从根本上予以解决,必须从眼前和长远两方面入手。

首先,从眼前看,必须在摆正美学和一般艺术学位置的基础上解决艺术学界自身的观念及认识问题。诚然,美学和一般艺术学皆从抽象和宏通角度谈论艺术,有些共同问题如"什么是艺术""艺术的本质"

[1] 张道一主编《艺术学研究》第 1 集,江苏美术出版社 1995 年版,第 6 页。

等实际上就是美学的主要内容。但二者之间的界限还是有的,这一点西方学者德索、费德勒、乌提兹以及中国学者马采等人已在论著中作了阐释。当然不能说问题已最终解决,有些似乎解决了的问题又重新冒出来"贡献"困扰,比如说过去认为美学和一般艺术学之分野在于前者以美为对象而后者对象要宽泛得多。今天看来问题并非如此简单,因为当代美学同样也得面对"丑"。应当承认的是,美学和一般艺术学的交叉是不可避免的,但不能以此作为二者无法区分的理由,美学和一般艺术学根本分野就在于它们解决问题有着不同的目标。前者研究艺术只是要将其作为材料,目的是要回答"美"或"美感"的问题。后者则利用美学理论成果和研究方式解决诸门类艺术的共性问题。当然,这方面问题肯定还很多很复杂,还必须要相关理论界继续努力。

其次,应当注意到这样的事实,目前艺术学学科理论和历史的错位是源于西方长期延续下来的不正常局面,它构成了艺术学作为一个成熟的学科门类的障碍。如果不承认各门类艺术之间有共性,且这种共性又有可能在建立一般艺术学过程中得以解决,"艺术学"作为一个完整统一的学科即失掉了存在的基础,甚至连"艺术"一词的存在都会随之丧失存在的合法性,剩下的只能是壁垒分明的美术学、音乐学、戏剧学、电影学等具体的"门类"学科。不妨设想一下,如此四分五裂、各行其道的"学科"有什么资格要求得到学科门类的地位呢?显而易见,决不能既迫切希望艺术学升格为门类,又对各门类艺术之间存在着共性及打通之必要持怀疑乃至反对的态度。否则,自相矛盾只能暴露出艺术学学科建设过程中的极端感性和功利色彩,最终导致学科品格的可疑和分裂,从而给反对者以"学术积累不足"等方面的口实。

再次,面对草创阶段的学科现实,最大限度地促进二级学科艺术学的学术研究,在打通和综合方面源源不断地推出高水平学术成果,从而形成较有说服力且不断深化的学术话语,以学术强化认知,以认知带动学科。为达此目标,一方面可以在国家及地方基金项目规划时从特色学科角度在政策上予以倾斜,从而起到鼓励科研的作用;另一方面,可以实行学术队伍准入制和人才培养倾斜制,前者要将那些仅仅因为没有门类艺术学科点而寻求挂靠的所谓"专家"挡在门外,他们的进入会在学科内部造成混乱,且对后来者产生不好的示范,后者是

要鼓励二级学科艺术学的学位论文的写作更加符合专业要求,创新基金、专项基金以及相关奖励主要向这方面的研究生及其导师倾斜,在制度上保证最大限度地实现特色学科专业目标。

最后,从长远上看,必须改变二级学科艺术学没有本科专业作支撑的状况,可以参照美国艺术通识教育的做法,考虑设置艺术学本科专业,以培养宽口径、综合型的艺术管理人才和专门研究人才为目标,并为中小学培养艺术教育师资。考虑到艺术学专业面涉及较大的特点,为避免美学专业过分抽象宽泛而美术专业过于具体狭窄的弊病,可在二者之间选取一个适当的"度",进行某种程度上的"调和"与"折中"。除了上面所说的为中小学培养艺术教育师资外,可以考虑将"艺术管理"正式列为艺术学大类中的本科专业,该专业课程设置以一般艺术学为主,同时体现着与管理学有机结合的交叉学科性质,改变已有高校设置"艺术管理"专业而学科归属却五花八门的混乱状况。另外,还可以如笔者以前曾经提到和建议的那样,干脆设置名副其实的"艺术学"本科专业,该专业可以延伸至硕士阶段,即参照医科的专业经验设置为7年制,由前半段的"形而下"顺理成章地向后半段的"形而上"过渡,实现该专业学生既具备比较扎实的门类艺术基础又具备一定的综合理论能力的培养目标,最终解决二级学科艺术学学术队伍和人才培养问题。可以说,只有从应用和基础两方面解决了相关本科专业的设置和人才培养问题,二级学科艺术学的设置才能在体制上宣布完备,也只有到了这一步,艺术学理论和历史的错位和断裂才能得到真正的根治,中国艺术学错位命运的改变才算有了真正的结果,艺术学升格为学科门类问题的解决也才真正水到渠成。

附录一
世界艺术史大事年表

距今约 35 000 年,德国南部、乌克兰境内出现骨笛。

距今约 30 000 年,法国南部比利牛斯山周围地区出现骨笛。

距今 32 000 年至 12 000 年,法国南部比利牛斯山地区的三兄弟洞窟出现壁画"载歌载舞的巫师"。

距今 35 000 年至 12 000 年之间,西班牙的拉文特地区出现"双人舞"岩画。

公元前 30 000 年,奥地利摩拉维亚出土被称作"威伦道夫的维纳斯"的裸体女像;法国上加罗纳出土莱斯皮格裸体女像和"持角杯的女巫"。德国霍伦施泰因-施塔德尔出现"狮人"雕像。

距今 30 000 至 32 000 年,法国肖维特发现洞穴壁画。

约公元前 28 000 年,法国吉沙卡洞穴出现阴刻动物图像。

约公元前 17 000 年,法国拉斯科发现岩洞壁画。

距今 18 000 年至 15 000 年,西班牙阿尔塔米拉出现洞窟壁画。

欧洲史前艺术,可上溯至 3.5 万年至 1 万年前。

非西方艺术，可上溯至10 000年前。	距今约10 000年前，瑞典西部弗厄斯伦出现的17个青铜打击乐器响铃石。
距今10 000年至8 000年，古迦南地区建成杰里科城。	
公元前9000年至公元2世纪，非洲出现撒哈拉沙漠岩石壁画。	
距今8500至7600年，中国河南舞阳出现骨笛。	
中国艺术可上溯至8500年至7500年前。	
公元前4000年至公元476年，连接东西方艺术的环地中海文明兴盛。	距今7000年至6700年，中国浙江河姆渡和西安半坡村仰韶出现陶埙。
公元前5400年至前3500年，苏美尔人营建埃利都、乌鲁克、乌尔等古城。	
公元前3500年至公元前1500年，马耳他出现巨石神庙。	
公元前3000年至公元前1100年，爱琴海中的克里特岛形成以克诺索斯王宫建筑和壁画为代表的米诺斯文明。	
公元前2700年，埃及出现"布尼"竖琴、"诺尔夫"琵琶、"塞必"(Sebi)长笛和称"麻姆"的复笛，以及竖笛、叉铃、银喇叭、青铜钹和铃等古乐器。	
公元前2667年至公元前2648年，埃及历史上第一座完全用石头造的巨大的建筑物左塞尔金字塔由伊姆荷太普设计建造完成。	
公元前2611年，开罗西南的吉萨大金字塔近旁的狮身人面像（"斯芬克斯"）落成。	
玛雅文明和印度文明，均可上溯至公元前25世纪。	公元前2500年开始，中美洲玛雅文明兴起，分别波及墨西哥南部、危地马拉、巴西、伯利兹以及洪都拉斯和萨尔瓦多西部地区。
公元前2500年，亚述营建尼尼微古城。
公元前2500年至公元前2000年，印度河流 |

域出现哈拉帕和摩亨佐·达罗两座古城镇。

公元前2300年,英国威尔特郡出现巨石阵。

公元前21世纪至公元前16世纪,中国河南偃师二里头夏商宫殿落成。

公元前1991年至前1783年,古埃及卢克索卡纳克神庙("阿蒙大神殿")建成。

公元前1878年至前1841年,古埃及第十二王朝第五位法老王卡哈卡乌尔竖立"艾克诺夫利特石碑",该碑显示阿拜多斯出现并盛行"奥西里斯仪式剧"。

公元前16世纪上半叶起,以狮子门为代表的迈锡尼文明逐渐形成。

公元前722至前705年,亚述营建萨尔贡王宫。

公元前6世纪,新巴比伦王国君主尼布甲尼撒二世营建巴比伦城,并为其米底王妃安美依迪丝修建空中花园。

公元前580年,以帕特农神庙、伊瑞克提翁神庙和阿西娜神庙为中心的雅典卫城建成。

公元前522年,波斯皇帝大流士一世营建波斯波利斯都城及宫殿。

公元前6世纪,印度北方邦瓦拉那西建成鹿野苑佛教建筑群。

公元前5世纪,梵剧开始形成。

公元前5世纪,梵剧大师迦梨陀娑在世。

约公元前480年—前430年,雕塑家菲狄亚斯在世。

公元前5世纪后半期,雕塑家波利克里托斯在世。

公元前650年至公元前338年之间,古希腊音乐繁荣。

约公元前630或者前612年—约公元前592或者前560年,女诗人兼歌手萨福在世。

公元前6世纪,古希腊戏剧产生,公元前5世纪达到鼎盛。

公元前525年,悲剧之父埃斯库罗斯出生于希腊阿提卡的埃琉西斯。

约公元前446年—前385年,喜剧之父阿里斯托芬在世。

公元前4世纪,埃皮道鲁斯剧场在希腊南部的伯罗奔尼撒半岛建成并使用。

公元前4世纪,亚里士多德《诗学》完成。

公元前3世纪,中国兴建万里长城,并完成秦始皇陵兵马俑雕塑群创作。

公元前3世纪,印度菩提伽耶的摩诃菩提寺建成。

公元前2世纪,罗马城建成,城市建筑主要代表有万神庙、露天竞技场、凯旋门等。公元前200年,非洲尼日利亚、贝宁等地兴起贝宁古文明(至公元1897年),先后形成伊费、诺克等文化。

公元前200年至公元750年,北美洲墨西哥境内建成特奥蒂瓦坎古城。

公元前1世纪,印度建成桑奇大塔。

公元前后,印度婆罗多牟尼《舞论》问世。

公元79年维苏威火山爆发,罗马古城庞贝被掩埋。

公元2—3世纪,印度梵剧作家首陀罗迦在世。

公元321年(东晋大兴四年),中国书法家、"书圣"王羲之诞生。

公元4世纪至公元13世纪,中国宗教雕塑

公元476年,日耳曼雇佣兵首领废黜最后一位君主罗慕卢斯·奥古斯图卢斯,西罗马帝国宣告灭亡。以此为标志结束了环地中海区域艺术的辉煌。

兴盛,先后出现山西云冈、河南龙门、重庆大足及甘肃敦煌、麦积山等石窟雕塑。

公元4世纪至5世纪,大津巴布韦文明兴盛,范围涉及今津巴布韦、莫桑比克南部、博茨瓦纳东部和南非北部一带。

公元479年(南朝宋昇明三年)至502年(南朝齐中兴二年),中国南齐画家兼学者谢赫在世,并完成《古画品录》和提出"绘画六法"。

公元537年,拜占庭建筑风格的集中体现,小亚细亚人安提美斯和伊索多拉斯设计的君士坦丁堡(今土耳其伊斯坦布尔)圣索菲亚大教堂落成。

公元622年,麦加建成第一座伊斯兰教清真寺——库巴清真寺。

公元642年,阿慕尔·本·阿斯在埃及弗斯塔特(开罗)兴建了非洲大陆第一座清真寺。

公元651年(唐永徽二年)至716年(唐开元四年),中国画家、青绿山水画派的开创者李思训在世。

公元680年(唐调露二年),"画圣"吴道子诞生。

公元778年(唐大历十三年)至865年(唐咸通六年),中国书法家柳公权在世。

公元709年(唐景龙三年)至785年(唐贞元元年),中国书法家颜真卿在世。

公元733年,日本建成东大寺。

公元759年,日本建成唐招提寺。

公元774年—835年,日本文艺理论家、书法家空海在世。

公元8世纪后期,中国唐朝画家张璪提出"外师造化,中得心源"的创作主张。

公元476年至公元1453年,欧洲中世纪艺术。

东方艺术继地中海文明之后承担起人类艺术中心的使命。日本艺术,至迟在向中国唐代学习过程中即已成熟。阿拉伯—伊斯兰艺术,可上溯至公元7世纪。

公元 9 世纪至 10 世纪，阿拉伯书法兴盛。

公元 9 世纪至公元 10 世纪，北美洲阿兹特克文明兴起。

约公元 1000 年(宋咸平三年)至 1080 年(宋元丰三年)，中国画家郭熙在世，并在《林泉高致》一书中提出"三远"画法。

公元 1063 年，罗马式建筑风格代表意大利比萨大教堂建成。

公元 1100 年—1680 年间，大洋洲复活节岛石雕人像先后完成面世。

公元 1163 年—1345 年，哥特式建筑风格代表法国巴黎圣母院建成。

公元 12 世纪至 13 世纪，阿拉伯—伊斯兰绘画艺术成熟并繁盛，《兽医学》《精诚兄弟社书信集》等书中的插图和装饰带有浓厚的古典风格。

公元 1190 年(宋绍熙元年)至公元 1260 年(宋景定元年)前后，中国浙派琴家郭沔在世，并推出名曲《潇湘水云》。

公元 13 世纪，中国戏曲形成，第一部爱情名剧《西厢记》问世。

公元 1210 年(金大安二年)至公元 1300 年(元大德四年)前后，中国戏曲家、元曲四大家之首关汉卿在世。

印加艺术文明，可上溯至公元 13 世纪。

公元 14—15 世纪，意大利文艺空前繁荣，成为欧洲"文艺复兴"运动的发源地。

公元 1243 年至公元 1532 年，南美洲兴起印加文明，分别波及厄瓜多尔、秘鲁、玻利维亚、智利、阿根廷等地山区及高原。

公元 1254 年(宋宝祐二年)至 1322 年(元至治二年)，中国书法家、画家、诗人赵孟頫在世。

公元 1269 年(元至元六年)至 1354 年(元至正十四年)，中国画家、元画四大家之首黄公望在世。

公元1266年至1336年,被誉为美术界但丁式人物的乔托在世。

公元1363年—1443年,日本著名演员兼戏剧理论家世阿弥在世。

公元1378年(明洪武十一年)至1448年(明正统十三年),中国戏曲家、乐律理论家朱权在世并推出戏曲论著《太和正音谱》和琴曲论著《神奇秘谱》。

公元1385年至1441年,早期尼德兰画派突出代表之一,15世纪北欧后哥德式绘画的创始人扬·凡·艾克在世。

公元1388年(明洪武二十一年)至1462年(明天顺六年),中国画家戴进在世。

公元15世纪中叶至17世纪,日本狂言和能形成和成熟。

公元1420年(明永乐十八年),明成祖朱棣营建北京皇宫太和、中和、保和三大殿成。

公元1452年至1519年,达·芬奇在世,并于1502年到1503年间完成名画《蒙娜丽莎》。

公元1470年(明成化六年)至1559年(明嘉靖三十八年),中国画家文徵明在世。

公元1483年至1520年,拉斐尔在世,并于1510年完成梵蒂冈塞纳图拉大厅经典壁画《雅典学院》。

公元1475年至1564年,米开朗琪罗在世,并于1508年到1512年间完成罗马西斯廷教堂壁画《创世记》。

公元16世纪初,苏州拙政园建成。

公元1519年起,西班牙殖民入侵美洲,玛雅文明中断。

公元1521年8月,西班牙人占领阿兹特克

欧洲文艺复兴自公元14世纪开始在意大利兴起,标志着欧洲艺术经历了中世纪的沉寂后再度辉煌。

玛雅、阿兹特克、印加诸文明相继中断,标志着欧洲的殖民主义外来势力阻断了美洲艺术发展道路。

首都特诺奇蒂特兰,该城彻底毁坏,阿兹特克文明中断。

公元1521年(明正德十六年)至1593年(明万历二十一年),中国书法家、画家、戏剧家徐渭在世。

公元1535年(明嘉靖十四年)至1611年(明万历三十九年),中国乐律理论家朱载堉在世,并推出音乐论著《乐律全书》。

公元1536年,印加国王曼科·卡帕克二世发动反对西班牙人的起义,1537年被镇压,印加帝国灭亡,印加文明随之中断。

公元1550年(明嘉靖二十九年)至公元1616年(明万历四十四年),中国戏曲家汤显祖在世,并于1598年完成名剧《牡丹亭》。

公元1550年,意大利画家兼历史学者瓦萨里完成《意大利艺苑名人传》。

公元1555年(明嘉靖三十四年)至公元1636年(明崇祯九年),中国书画家董其昌在世,并与时人莫是龙、陈继儒提倡"南北宗"之说。

公元1564年至1616年,莎士比亚在世。

公元1567年至1643年,被誉为"文艺复兴时期向巴洛克时期过渡中显赫的人物""歌剧改革之父"以及"17世纪最出色的作曲家"的意大利人蒙特威尔蒂在世。

公元1568年—1602年,第一座巴洛克建筑罗马耶稣会教堂建成。

公元1572年,日本歌舞伎的创始人阿国诞生。

公元1576年演员J.伯比奇(1531—1597)在伦敦近郊建立了英国第一个大众剧场——"大剧场"。

巴洛克艺术最早产生于16世纪下半期的意大利,它的盛期是17世纪,由绘画拓展至音乐和设计,进入18世纪,除北欧和中欧地区外,它逐渐衰落。

公元 1577 年至 1640 年,比利时画家鲁本斯在世。

公元 1598 年至 1680 年,意大利建筑家贝尔尼尼在世,并于 1667 年完成罗马梵蒂冈圣彼得大教堂雕刻及其椭圆形大广场廊柱。

公元 1598 年(明万历二十六年)至 1652 年(清顺治九年),中国明代画家陈洪绶在世。

公元 1598 年,阿拉伯萨菲王朝阿拔斯大帝在伊斯法罕兴建四十柱厅(阿里·卡普宫)。

公元 1599 年至 1660 年,西班牙画家委拉斯凯兹在世。

公元 1599 年至 1641 年,比利时画家凡·代克在世。

日本江户时代(1603—1867),浮世绘兴起。

公元 1606 年至 1669 年,荷兰画家伦勃朗在世。

公元 1606 年至 1684 年,法国古典主义戏剧家高乃依在世。

公元 1611 年(明万历三十九年)至公元 1680 年(清康熙十九年),中国戏曲理论家李渔在世,并于 1671 年推出戏曲理论专著《闲情偶寄》。

公元 1612 年(明万历四十年)至 1673 年(清康熙十二年),中国画家髡残在世。

公元 1622 年至 1673 年,法国古典主义戏剧家莫里哀在世。

公元 1626 年(明天启六年)至 1705 年(清康熙四十四年),中国画家朱耷在世。

公元 1631 年(明崇祯四年),中国园林设计理论家计成推出园林设计理论专著《园冶》。

公元 1631 年至 1653 年,印度莫卧儿王朝第五代皇帝沙贾汗建成泰姬陵。

作为一种文艺思潮,古典主义在欧洲几乎流行了两个世纪,直到 19 世纪初浪漫主义文艺兴起才告结束。它对近代欧洲各国文学艺术,尤其是音乐和戏剧的发展影响很大。古典主义音乐中心在德国,戏剧中心则在法国。

浪漫主义作为一种文艺思潮,产生于18世纪末到19世纪初,与古典主义艺术相类似,其音乐中心在德国,戏剧中心同样在法国。

公元1633年至1685年,日本木偶净琉璃剧奠基人井上播磨掾在世。

公元1636年至1699年,法国古典主义戏剧家拉辛在世。

公元1645年(清顺治二年)至公元1704年(清康熙四十三年),中国戏曲家洪昇在世,并于1688年推出名剧《长生殿》。

公元1648年(清顺治五年)至公元1718年(清康熙五十七年),中国戏曲家孔尚任在世,并于1700年推出名剧《桃花扇》。

公元1674年,法国文艺理论家尼古拉·布瓦洛在其名著《诗的艺术》中提出戏剧创作"三一律"主张。

公元1684年至1721年,法国洛可可绘画代表人物让·安托万·华托在世,并于1717年完成名画《发舟西苔岛》。

公元1685年至1750年,巴洛克音乐的代表人物,被称为"西方音乐之父"的德国音乐家约翰·塞巴斯蒂安·巴赫在世。

公元1688年(清康熙二十七年)至1766年(清乾隆三十一年),中国意大利籍画家郎世宁在世。

公元1689年,法国古典主义建筑代表作凡尔赛宫建成。

公元1693年(清康熙三十二年)至1765年(清乾隆三十年),中国画家、书法家、诗人郑燮在世。

公元1703年至1770年,法国洛可可画家佛朗索瓦·布歇在世。

公元1732年至1809年,被称为"交响乐之父"的奥地利作曲家海顿在世。

公元 1746 年至 1828 年，法国浪漫主义画家弗朗西斯科·戈雅在世。

公元 1748 年至 1825 年，法国古典主义画家雅克·刘易斯·达维德在世。

公元 1756 年至 1791 年，莫扎特在世。

公元 1764 年，普鲁士画家兼历史学者温克尔曼完成《古代艺术史》。

公元 1770 年至 1827 年，贝多芬在世。

公元 1776 年至 1837 年，英国风景画家康斯特布尔在世，并于 1821 年完成名画《干草车》。

公元 1780 年至 1867 年，法国古典主义画家让-奥古斯特·多米尼克·安格尔在世。

公元 1786 年至 1826 年，被公认为浪漫主义音乐的先辈、浪漫主义歌剧奠基人的德国作曲家韦伯在世。

公元 1790 年（清乾隆五十五年），为给高宗弘历祝寿，从扬州征调了以著名戏曲艺人高朗亭为台柱的"三庆"徽班入京，这成为徽班进京的开始。此后又有四喜、启秀、霓翠、和春、春台等徽班相继进京，京剧由此滥觞。

公元 1797 年至 1828 年，早期浪漫主义音乐的代表人物，也被认为是古典主义音乐巨匠的奥地利作曲家舒伯特在世。

公元 1803 年至 1869 年，法国浪漫乐派音乐的创始人艾克托尔·路易·柏辽兹在世。

公元 1809 年至 1847 年，德国犹太裔作曲家、莫扎特之后最完美的曲式大师门德尔松在世。

公元 1810 年至 1849 年，法国作曲家、欧洲 19 世纪浪漫主义音乐的代表人物弗雷德里克·弗朗索瓦·肖邦在世。

印象主义在公元19世纪60—70年代以创新的姿态登上法国画坛,其锋芒是反对陈旧的古典画派和沉湎在中世纪骑士文学而陷入矫揉造作的浪漫主义。在广义上,印象主义一词有时也用于19世纪后期的其他艺术(通常指音乐,但有时也指文学),它们所采用的技巧和达到的效果同印象主义绘画相似,但在戏剧中未产生大的影响。

公元1811年(清嘉庆十六年)至公元1880年(清光绪六年),被称为徽班领袖、京剧鼻祖的戏曲表演艺术家程长庚在世。

公元1813年至1883年,德国作曲家瓦格纳在世。

公元1815年至1852年,俄罗斯批判现实主义绘画的奠基人巴维尔·安德烈耶维奇·费多托夫在世。

公元1817年至1855年,阿拉伯戏剧家马龙·奈喀什在世。

公元1819年,法国浪漫主义画家泰奥多尔·籍里柯完成名画《梅杜萨之筏》。

公元1830年,法国浪漫主义画家欧仁·德拉克洛瓦完成名画《自由引导人民》。

公元1832年至1883年,法国印象派画家爱德华·马奈在世。

公元1834年至1917年,法国印象派画家埃德加·德加在世。

公元1839年,有"现代绘画之父"之称的法国画家保罗·塞尚出生,并于1890年推出名作《圣维克多山》。

公元1840年至1926年,法国印象派画家克劳德·莫奈在世,并于1873年完成名画《日出·印象》。

公元19世纪40年代起,俄罗斯舞派形成。

公元1840年至1893年,俄罗斯音乐家柴可夫斯基在世,并于1876年完成经典芭蕾舞剧《天鹅湖》。

1840年,被公认为是旧时期(古典主义时期)的最后一位雕刻家,又是新时期(现代主义时期)最初一位雕刻家的奥古斯特·罗丹出生。

公元 1841 年 6 月，法国浪漫主义诗人、剧作家泰奥菲勒·戈蒂埃创作的芭蕾舞剧《吉赛尔》获得成功。

公元 1843 年，德国第一所音乐学院莱比锡音乐学院建立。

公元 1844 年，俄罗斯画家、巡回展览画派的重要代表人物列宾出生。

公元 1844 年(清道光二十四年)，中国画家吴昌硕出生。

公元 1848 年，法国后印象派画家保罗·高更出生，并于 1897 年推出名画《我们从哪里来？我们是谁？我们往哪里去？》。

公元 1853 年，法国后印象派画家凡·高出生，并于 1889 年推出名画《星空》。

公元 1860 年(清咸丰十年)，有"万园之园"之称的北京圆明园在第二次鸦片战争中被英法联军焚毁。

公元 1862 年，法国印象派作曲家阿希尔·克劳德·德彪西出生。

公元 1866 年，俄裔法国画家、艺术理论家、现代抽象艺术在理论和实践上的奠基人瓦西里·康定斯基出生。

公元 1869 年，法国画家、野兽派代表人物亨利·马蒂斯出生。

公元 1873 年(清同治十二年)，中国学者刘熙载《艺概》一书问世。

公元 1873 年，有"蓝调之父"之称的美国作曲家 W. C. 汉迪出生。

公元 1874 年，美籍奥地利作曲家、表现主义乐派的主要代表人物阿诺尔德·勋伯格出生。

公元 1875 年，法国印象派作曲家莫里

斯·拉威尔莫里斯·拉威尔出生,并于1928年完成名作《波莱罗舞曲》。

公元1876年,罗马尼亚裔法国雕塑家、抽象艺术代表人物之一的康斯坦丁·布朗库西出生。

公元1876年,日本首个近代美术学校——工部美术学校正式成立。

公元1877年,有美国舞蹈界"第一夫人"之称的美国舞蹈家露丝·圣-丹尼斯出生。

公元1878年,有"现代舞之母"之称的美国舞蹈家伊莎多拉·邓肯出生。

公元1880年,俄罗斯画家伊·尼·克拉姆斯柯依完成名画《月夜》。

公元1881年,法国画家巴勃罗·毕加索出生,并于1907年推出名画《亚威农少女》。

公元1881年,英国形式主义美学家克莱夫·贝尔出生。

公元1883年,德国现代建筑师和建筑教育家、现代主义建筑学派的倡导人和奠基人之一、包豪斯学校的创办人瓦尔特·格罗皮乌斯出生。

现代主义及20世纪以来欧洲兴起的具有前卫特色、与传统文艺分道扬镳的各种文艺流派和思潮,又称现代派。

公元1884年(清光绪十年),中国音乐家肖友梅出生。

公元1887年,日本东京美术学校成立。

公元1887年,现代艺术的奠基人、法国画家杜尚出生,并于1917年推出小便池作品《泉》。

公元1886年,德国建筑师密斯·凡·德·罗出生,并于1968年完成德国柏林新国家美术馆设计。

公元1887年,法国建筑师勒·柯布西耶出生,并于1928年完成巴黎近郊萨伏伊别墅的设计。

公元1888年,被公认为美国戏剧的代表人

物的剧作家尤金·奥尼尔出生。

公元1889年,现代喜剧电影的奠基人、英籍美国演员卓别林出生。

公元1891年(清光绪十七年),中国音乐家黎锦晖出生。

公元1892年,阿拉伯音乐家兼歌唱家赛伊德·达尔维什出生。

公元1893年(清光绪十九年),中国音乐家华彦钧(阿炳)出生。

公元1893年,美国发明家T. A.爱迪生发明电影视镜并创建"囚车"摄影场,电影史由此发端。

公元1894年(清光绪二十年),中国戏曲表演艺术家梅兰芳出生。

公元1895年12月28日,法国卢米埃尔兄弟在法国大咖啡馆播放《火车进站》《水浇园丁》等短片,这标志着电影作为一门艺术的诞生。

公元1896年(清光绪二十二年)8月11日,上海徐园内的又一村放映"西洋影戏",这是中国第一次电影放映。

公元1896年,法国戏剧理论家、演员、诗人,法国反戏剧理论的创始人安托南·阿尔托出生。

公元1897年2月18日,正当欧洲列强掀起瓜分非洲高潮的时候,1500名英国士兵用重炮攻克了西非几内亚湾的贝宁城,随后窜进王宫,将宫内世代珍藏的艺术珍品抢劫一空,并放火烧毁了这座闻名欧洲的黑人古城,贝宁文化从此一蹶不振。

公元1898年,美国作曲家乔治·格什温出生,并于1938年推出名作《蓝色狂想曲》。

公元1899年(清光绪二十五年),中国话剧

作家老舍出生。

公元1901年(清光绪二十七年),中国建筑学家梁思成出生。

公元1904年,西班牙超现实主义画家萨尔瓦多·达利出生,并于1913年推出名画《记忆的永恒》。

公元1905年(清光绪三十一年),北京丰泰照相馆创办人任庆泰拍摄了由谭鑫培主演的《定军山》片段,是为中国人自己摄制的第一部影片。

公元1906年,德国学者玛克斯·德索出版《美学与一般艺术学》一书。

公元1906年,爱尔兰剧作家塞缪尔·贝克特出生,并于1952年推出名剧《等待戈多》。

公元1907年(清光绪三十三年),中国留学日本东京的曾孝谷据美国小说改编《黑奴吁天录》,是为中国早期话剧的第一个剧本。

公元1907年(清光绪三十三年),中国电影演员胡蝶出生。

公元1907年,瑞典表现主义戏剧家约翰·奥古斯特·斯特林堡完成名剧《鬼魂奏鸣曲》。

公元1908年,比利时象征主义戏剧家莫里斯·梅特林克发表六幕梦幻剧《青鸟》。

公元1908年,日本画家东山魁夷出生。

公元1909年,美国艺术批评家克莱门特·格林伯格出生。

公元1910年(清宣统二年),中国话剧作家曹禺出生。

公元1910年,有"电影界的莎士比亚"之称的日本电影导演黑泽明出生。

公元1912年,罗马尼亚剧作家尤金·尤涅

斯库出生,并于1952年推出名剧《椅子》。

公元1912年,刘海粟、乌始光等创办上海美术专科学校。

公元1912年,中国音乐家、《义勇军进行曲》作曲者聂耳出生。

公元1912年,印度现代音乐家胡斯塔德·阿米尔·汉出生。

公元1913年,"佳吉列夫俄罗斯芭蕾舞团"成立。

公元20世纪20年代中期,作为现代主义进入西方电影标志的法国先锋派电影运动兴起。

公元1915年,有"印度毕加索"之称的印度画家M. F. 侯赛因出生。

公元1916年,中国舞蹈家戴爱莲出生。

公元1922年,有"波普艺术之父"之称的英国艺术家理查德·汉密尔顿出生,并于1956年推出名作《到底是什么使得今日的家庭如此有魅力?》。

公元1928年,同样有"波普艺术之父"之称的美国艺术家安迪·沃霍尔出生,并于1962年推出名作《25个彩色的玛丽莲·梦露》。

公元1933年,质朴戏剧理论的倡导者,波兰导演、戏剧家格洛托夫斯基出生。

公元1935年和1945年,印度舞蹈家卡拉玛和妹妹拉达先后出生。

公元1958年,被誉为后现代主义音乐的代表、"流行音乐之王"的美国流行音乐歌手迈克尔·约瑟夫·杰克逊出生。

公元1977年,德国戏剧家海纳·穆勒推出后现代主义戏剧代表作《哈姆雷特机器》。

公元1983年,后现代主义电影《变色龙》

20世纪50年代以后,后现代主义艺术在欧美兴起,继而拓展到世界各地。

(Zelig)完成并上映。

公元1987年12月,联合国教育科学文化组织世界遗产委员会第11次会议决定将意大利比萨大教堂收入世界遗产名录。

公元1988年,联合国教育科学文化组织世界遗产委员会将希腊埃皮道鲁斯古迹作为文化遗产,列入世界遗产名录。

公元1994年,后现代主义电影《阿甘正传》完成并上映。

公元2001年,联合国教育科学文化组织世界遗产委员会将中国昆曲、印度鸠提耶耽梵剧等列入首批"人类非物质文化遗产代表作名录"。

公元2003年,后现代主义电影《21克》完成并上映。

附录二
艺术史参考书目

[1] 瓦萨里.意大利艺苑名人传[M].刘耀春,等译.武汉:湖北美术出版社,长江文艺出版社,2003.

[2] 温克尔曼.论古代艺术[M].邵大箴,译.北京:中国人民大学出版社,1989.

[3] 黑格尔.美学[M].朱光潜,译.北京:商务印书馆,1979.

[4] 黑格尔.历史哲学[M].王造时,译.北京:商务印书馆,1963.

[5] 沃尔夫林.艺术风格学:美术史的基本概念[M].潘耀昌,译.沈阳:辽宁人民出版社,1987.

[6] 沃尔夫林.艺术风格学:美术史的基本概念[M].潘耀昌,译.北京:中国人民大学出版社,2004.

[7] 豪塞尔.艺术史的哲学[M].陈朝南,刘天华,译.北京:中国社会科学出版社,1992.

[8] 米奈.艺术史的历史[M].李建群,等译.上海:上海人民出版社,2007.

[9] 贝尔廷,等.艺术史的终结?:当代西方艺术史哲学文选[M].常宁生,编译.北京:中国人民大学出版社,2004.

[10] 科林伍德.艺术原理[M].王至元,陈华中,译.北京:中国社会科学出版社,1985.

[11] 格罗塞.艺术的起源[M].蔡慕晖,译.北京:商务印书馆,1984.

[12] 特纳.仪式过程:结构与反结构[M].黄剑波,柳博赟,译.北

京:中国人民大学出版社,2006.

[13] 王潮. 后现代主义的突破:外国后现代主义理论[M]. 兰州:敦煌文艺出版社,1996.

[14] 王岳川. 后现代主义文化研究[M]. 北京:北京大学出版社,1992.

[15] 范景中. 美术史的形状[M]. 杭州:中国美术学院出版社,2003.

[16] 巴赞. 艺术史[M]. 刘明毅,译. 上海:上海人民美术出版社,1989.

[17] 赖那克. 阿波罗艺术史[M]. 李朴园,译. 上海:上海书店出版社,2004.

[18] 贡布里希. 艺术发展史[M]. 范景中,译. 天津:天津人民美术出版社,2001.

[19] 詹森. 詹森艺术史[M]. 艺术史翻译小组,译. 北京:世界图书出版公司,2012.

[20] 克雷纳,马米亚. 加德纳艺术通史[M]. 李建群,等译. 长沙:湖南美术出版社,2013.

[21] 法辛. 艺术通史[M]. 杨凌峰,译., 北京:中央编译出版社,2012.

[22] 约翰逊. 艺术的历史[M]. 黄中宪,等译. 上海:上海人民美术出版社,2008.

[23] 马尔罗. 无墙的博物馆:艺术史[M]. 李瑞华,袁楠,译. 桂林:广西师范大学出版社,2001.

[24] 德比奇. 西方艺术史[M]. 徐庆平,译. 海口:海南出版社,2000.

[25] 扎内奇. 西方中世纪艺术史[M]. 陈平,译. 杭州:中国美术学院出版社,1994.

[26] 阿纳森. 西方现代艺术史·80年代[M]. 曾胡,钱志坚,顾永琦,等译. 北京:北京广播学院出版社,1992.

[27] 文杜里. 西方艺术批评史[M]. 迟轲,译. 南京:江苏教育出版社,2005.

[28] 坎普.牛津西方艺术史[M].余君珉,译.北京:外语教学与研究出版社,2009.

[29] 伍德福特,等.剑桥艺术史[M].钱乘旦,等译.北京:中国青年出版社,1994.

[30] 昂纳,弗莱明.世界艺术史[M].范迪安,等译.北京:国际文化出版公司,1989.

[31] 韦德福.世界艺术史[M].杭州:浙江教育出版社,2004.

[32] 房龙.人类的艺术[M].衣成信,译.北京:中国文联出版公司,1989.

[33] 福尔.世界艺术史[M].张泽干,张延风,译.武汉:长江文艺出版社,2004.

[34] 史仲文,胡晓林.世界全史:新编世界艺术史[M].北京:中国国际广播出版社,1996.

[35] 顾丽霞.世界古代前期艺术史[M].北京:中国国际广播出版社,1996.

[36] 朱龙华.世界古代中期艺术史[M].北京:中国国际广播出版社,1996.

[37] 朱龙华.世界古代后期艺术史[M].北京:中国国际广播出版社,1996.

[38] 古丽比娅.世界中世纪艺术史[M].北京:中国国际广播出版社,1996.

[39] 刘士文,王宪洪.世界近代前期艺术史[M].北京:中国国际广播出版社,1996.

[40] 马桂琪.世界近代中期艺术史[M].北京:中国国际广播出版社,1996.

[41] 欧阳周.世界近代后期艺术史[M].北京:中国国际广播出版社,1996.

[42] 桑世志.世界现代前期艺术史[M].北京:中国国际广播出版社,1996.

[43] 桑世志.世界现代后期艺术史[M].北京:中国国际广播出版社,1996.

[44] 曹治国. 世界当代艺术史[M]. 北京:中国国际广播出版社,1996.

[45] 蔡良玉,梁茂春. 世界艺术史·音乐卷[M]. 北京:东方出版社,2003.

[46] 欧建平. 世界艺术史·舞蹈卷[M]. 北京:东方出版社,2003.

[47] 宋宝珍. 世界艺术史·戏剧卷[M]. 北京:东方出版社,2003.

[48] 纪令仪. 世界艺术史·戏剧卷[M]. 北京:东方出版社,2003.

[49] 王红媛. 世界艺术史·雕塑卷[M]. 北京:东方出版社,2003.

[50] 崔庆中. 世界艺术史·绘画卷[M]. 北京:东方出版社,2003.

[51] 胡志毅. 世界艺术史·建筑卷[M]. 北京:东方出版社,2003.

[52] 哈里森. 古代艺术与仪式[M]. 刘宗迪,译. 北京:生活·读书·新知三联书店,2008.

[53] 苏立文. 中国艺术史[M]. 曾堉,译,上海:上海人民出版社,2014.

[54] 李希凡. 中华艺术通史[M]. 北京:北京师范大学出版社,2006.

[55] 王琪森. 中国艺术通史[M]. 南京:江苏文艺出版社,1999.

[56] 李晓,曾遂今. 龙凤的足迹:中国艺术史[M]. 上海:华东师范大学出版社,2001.

[57] 金维诺. 世界美术全集[M]. 北京:中国人民大学出版社,2004.

[58] 阿庇亚,巴勃莱. 西方演剧艺术[M]. 吴光耀,译. 上海:上海文化艺术出版社,2002.

[59] 特纳. 戏剧、场景及隐喻:人类社会的象征性行为[M]. 刘珩,石毅,译. 北京:民族出版社,2007.

[60] 索雷尔. 西方舞蹈文化史[M]. 陆建平,译,北京:中国人民大学出版社,1996.

[61] 萨杜尔. 电影通史[M]. 忠培,译,北京:中国电影出版社,1983.

[62] 兰福德. 世界摄影史[M]. 谢汉俊,译. 北京:中国电影出版社,1986.

[63] 贝克,房龙. 音乐简史[M]. 曼叶平,译. 北京:中国友谊出版公司,2005.

[64] 张少侠. 欧洲工艺美术史纲[M]. 北京:人民美术出版社,1986.

[65] LUCIE-SMITH E. Art in the Eighties[M]. [S. l.]:Phaidon Press Limited,1990.

[66] LUCIE-SMITH E. Art in the Seventies[M]. [S. l.]: Phaidon Press Limited,1980.

[67] DE LA CROIX H,et al. Art Through the Ages[M]. [S. l.]:Hercourt Brau&Company,1991.

[68] HARTT F. Art:A History of Painting,Sculpture,Architecture[M]. [S. l.]: Prentice Hall & Harry N. Abrams,Inc,1985.

[69] HOLT E G. Literary Sources of Art History[M]. Princeton:Princeton University Press,1947.

[70] HUNTER S,JACOBUS J. Modern Art[M]. New York: Harry N. Abrams,Inc. ,1992.

[71] PROSYNIUK J. Modern Arts Criticism(14)[M]. [S. l.]: Gole Research Inc. ,1991.

[72] KARSTEN H. The Meaning of Modern Art[M]. [S. l.]: Northwestern University Press,1968.

[73] JACQUES T. Histoire de l'Art[M]. [S. l.]:Flammarion, 2002.

[74] DONALD P. The Art of Art History:A Critical Anthology[M]. New York:Oxford University Press,1998.

[75] ARNOLD D. Art History: A Very Short Introduction

[M]. New York:Oxford University Press,2004.

[76] Editors of Phaidon Press. 10,000 Years of Art[M]. [S. l.]:Phaidon Press,2009.

[77] SULLIVAN M. The Arts of China (An Ahmanson Murphy Fine Arts Book) [M]. [S. l.]: University of California Press,2000.

[78] CLUNAS C. Art in China (Oxford History of Art)[M]. New York:Oxford University Press,1997.

[79] HATT M,KLONK C. Art History: A Critical Introduction to Its Methods[M]. [S. l.]:Manchester University Press,2006.

[80] JANSON H W,JANSON A F. History of Art: The Western Tradition,Vol. 1[M]. [S. l.]:Prentice Hall College Div,2003.

[81] DAVIES P J E ,DENNY W B,HOFRICHTER F F,et al. Janson's History of Art: The Western Tradition,Vol. 2[M]. [S. l.]:Prentice Hall College Div,2007.

[82] JANSON A F. Janson's History of Art[M]. 7th Ed. [S. l.]:Prentice Hall Art,2006.

[83] HONOUR H,FLEMING J. A World History of Art[M]. [S. l.]:Laurence King Publishing,2005.

[84] KLEINER F S,MAMIYA C J,GARDNER H. Gardner's Art Through The Ages[M]. [S. l.]:Thomson Learning,2004.

[85] KLEINER F S,MAMIYA C J. Gardner's Art through the Ages:The Western Perspective, Volume I[M]. [S. l.]:Wadsworth Publishing,2005.

[86] WINCKELMANN J J. History of Ancient Art [M]. GODE A,trans. [S. l.]:New York: Frederick Unger,1968.

[87] WINCKELMANN J J. The History of Ancient Art, Volume 34[M]. [S. l.]:Nabu Press,2010.

[88] PICKARD-CAMBRIDGE A W. The Theatre of Dionysus in Athens[M]. Oxford: Clarendon Press,1956.

[89] ADAMS S. The Barbizon School and the Origins of Im-

pressionism[M]. London: Phaidon,1994.

[90] ALLOWY L. American Pop Art[M]. New York: Whitney Museum of American Art,1974.

[91] ANDERSON J. Roman Architecture and Society[M]. Baltimore: Johns Hopkins University Press,1997.

[92] ANTLIFF M. Cultural Politics and the Parisian Avant Garde[M]. Princeton: Princeton University Press,1993.

[93] ARNOLD D. Building in Egypt: Pharaonic Stone Masonry[M]. New York: Oxford University Press,1991.

[94] ASHMOLE B. Architect and Sculptor in Classic Greece[M]. New York: New York University Press,1972.

[95] ASHTON D. American Art Since 1945[M]. New York: Oxford University Press,1988.

[96] ALTET X B. The Early Middle Ages: From Late Antiquity to A. D. 1000[M]. Cologne: Taschen,1997.

[97] ALEXANDER B C. Ritual and Current Studies of Ritual: Overview. Anthropology of Religion: A Handbook[M]. Westport: Praeger,1997.

[98] BOMFORD D. Art in the Making: Italian Painting Before 1400[M]. London: National Gallery,1989.

[99] BRENDEL O. Etruscan Art[M]. New Heaven: Yale University Press,1995.

[100] CAMILLE M. Gothic Art: Glorious Visoions[M]. New York: Abrams,1996.

[101] CHATELET A. Early Dutch Painting[M]. New York: Konecky,1988.

[102] CLARKE J. The Houses of Roman Italy, 100B. C.-A. D. 250[M]. Berkeley: University of California Press,1996.

[103] CUTLER A. The Hand of the Master: Craftsmanship, Ivory, and Society in Byzantium(9th-11th Centuries)[M]. Princeton: Princeton University Press,1994.

[104] KRASNER D, SALTZ D Z. Staging Philosophy: Intersections of Theater, Performance, and Philosophy[M]. Ann Arbor: The University of Michigan Press,2006.

[105] DAVIES D. Philosophy of the Performing Arts[M]. Malden: Wiley-Blackwell,2011.

[106] DEMUS O. Romanesque Mural Painting[M]. New York: Thames & Hudson, 1970.

[107] DIEBOLD W. Word and Image: An Introduction to Early Medieval Art[M]. Boulder: Westview Press,2000.

[108] ASTON E, SAVONA G. Theatre as Sign System[M]. London and New York: Routledge,1991.

[109] EITNER L. Neoclassicism and romanticism,1750 - 1850 [M]. New York: Harper & Row,1988.

[110] CSAPO E, MILLER M C. The Origins of Theater in Ancient Greece and Beyond: From Ritual to Drama[M]. Cambridge: Cambridge University Press,2007.

[111] FRANKFORD H. The Art and Architecture of the Ancient Orient[M]. New Heaven: Yale University Press,1996.

[112] FREEDBERG S. Painting in Italy,1500 - 1600[M]. New Heaven: Yale University Press,1993.

[113] GRABAR A. The Beginnings of Christian Art, 200 - 395 [M]. London: Thames & Hudson,1967.

[114] HAAK B. The Golden Age: Dutch Painters of the 17 Century[M]. New York: Abrams,1984.

[115] HUSE N. The Art of Renaissance Venice: Architecture, Sculpture, Painting [M]. Chicago: University of Chicago Press,1997.

[116] KOTT J. The Theater of Essence[M]. Evanston: Northwestern University Press,1984.

[117] JENKINS I. Greek Architecture and Sculpture[M]. Cambridge: Harvard University Press,2006.

[118] BELL J. Mirror of the World: A New History of Art[M]. [S. l.]: Thames & Hudson, 2007.

[119] ELAM K. The Semiotics of Theatre and Drama[M]. London and New York: Routledge, 1988.

[120] LEWISOHN L. The Drama and the Stage[M]. New York: Harcourt, Brace and Company, 1922.

[121] MCCARTHY K. The Performing Arts in a New Era[M]. Santa Monica: Rand, 2001.

[122] MCKAY A. Houses, Villas, and Palaces in the Roman World[M]. Ithaca: Cornell University Press, 1975.

[123] NOCHLIN L. Impressionism and Post Impressionism, 1874-1904[M]. Englewood Cliffs: Prentice Hall, 1966.

[124] NOVAK B. American Painting of the Nineteenth Century[M]. New York: Harper & Row, 1979.

[125] POLLITT J. Art and Experience in Classical Greece[M]. New York: Cambridge University Press, 1972.

[126] ROAF M. Cultural Atlas of Mesopotamia and the Ancient Near East[M]. New York: facts on File, 1990.

[127] RODLEY L. Byzantine Art and Architecture: An Introduction[M]. New York: Cambridge University Press, 1994.

[128] STECHOW W. Northern Renaissance Art, 1400-1600[M]. Evanston: Northwestern University Press, 1989.

[129] TOMAN R. Romanesque: Architecture, Sculpture, Painting[M]. Cologne: Konemamm, 1997.

[130] VERMEULE E. Greece in the Bronze Age[M]. Chicago: University of Chicago Press, 1972.

[131] TURNER V. The Forest of Symbols: Aspects of Ndembu Ritual[M]. Ithaca: Cornell University Press, 1967.

[132] WHITE R. Prehistoric Art: the Symbolic Journey of Humankind[M]. New York: Abrams, 2003.

[133] WILSON C. The Gothic Cathedral: The Architecture of

the Great Church, 1130 – 1530 [M]. London: Thames & Hudson,1990.

[134] DYNES W R,MERMOZ G,DEVISSCHER H. Art History[M]// TVERNER J. The Dictionary of Art Ⅱ. [S. l.]:Macmillan Publishers Limited,1996:530 – 540.

[135] MINOR V H. Art History's History[M]. New Jersey: Prentice Hall,1994.

[136] GREENHALGH M. The Classical Tradition in Art[M]. London:[s. n.],1978.

[137] PIPER D. The Illustrated Library of Art: History,Apreciation and Tradition[M]. New York: Portland House,1986.

[138] VENTURI L. History of Art Criticism[M]. MARRIOTT C,trans. New York: Dutton,1936.

[139] GREEN T. The Arts and the Art of Criticism. Princeton [M]. Princeton: Princeton University Press,1940.

[140] CHIPP H B. Theories of Modern Art: A Source Book by Artists and Critics [M]. Berkeley: University of California Press,1968.

[141] STEINBERG L. Other Criteria: Confrontations with Twentieth Century Art [M]. New York: Oxford University Press,1972.

[142] READ H. The Philosophy of Modern Art[M]. Longon: Faber & Faber, 1952.

[143] GREENBERG C. Art and Culture: Critical Essays[M]. Boston: Beacon Press,1961.

后记

收入本书的近20篇文章,系笔者自21世纪初讲授东南大学艺术学专业博士生学位课程"艺术史专题研究"以来历年讲稿之整理汇编。原题《艺术史十五讲》,后来考虑太笼统难见特色,也与此前北大出版社推出的系列丛书相混,故改今题,名实相副。因出自专题讲授,听课对象和时间安排也时有变化,故每一讲的篇幅和表述方式也有所不同,体例难能统一,好在博士生学位专题课教材和一般的研究生、本科生乃至中小学教材不同,过于追求形式上的统一反而容易束缚思想。另外,可以肯定的是,笔者每篇讲稿皆围绕"艺术学理论视野下的艺术史理论和书写"这一母题展开,不敢有过多枝蔓。诸篇内容涉及原理、史论、方法和资料,力图追踪学界前沿,有所创新,更不敢敷衍塞责,故大多皆已在各类刊物上公开发表,因教材体例所限,未便一一注出。笔者希望,书中所论对于中国特色艺术史学术研讨及相关教材建设,强化艺术学理论学生专业训练,开阔视野,具有参考价值。不成熟之处,还望学界同行和读者诸君提出批评。

值此书出版之际,对我所供职的东南大学艺术学院领导和同事们表示感谢,是学科的力量推动着我在艺术学理论领域长期耕耘且乐此不疲。此外还应感谢东南大学出版社,是他们不弃愚拙,出版了我多部著作,深深感谢社领导和责任编辑同志的辛勤劳动。

<div style="text-align:right">
著者识

2019年秋于味宁轩
</div>